音乐基础与名作赏析
第二版

■ 主　编　詹　薇　詹　莉
■ 副主编　（按姓氏笔画排序）
　　　　　王世杰　叶　欣　刘晓飞　蔡知耘

高等院校艺术学门类
"十四五"规划教材

ART DESIGN

华中科技大学出版社
http://www.hustp.com
中国·武汉

内 容 简 介

本书包括四章内容：基础乐理、人声与乐器、中外名作赏析、音乐之最。本书适合作为高等院校艺术学门类教材，也适合作为相关爱好者培训和自学使用的资料。

图书在版编目(CIP)数据

音乐基础与名作赏析/詹薇,詹莉主编. —2版. —武汉:华中科技大学出版社,2021.7
ISBN 978-7-5680-7292-2

Ⅰ.①音… Ⅱ.①詹… ②詹… Ⅲ.①音乐理论-高等学校-教材 ②音乐欣赏-高等学校-教材 Ⅳ.①J60

中国版本图书馆 CIP 数据核字(2021)第 116421 号

音乐基础与名作赏析(第二版)　　　　　　　　　　　　　　　詹薇　詹莉　主编
Yinyue Jichu yu Mingzuo Shangxi (Di-er Ban)

策划编辑：彭中军
责任编辑：段亚萍
封面设计：优　优
责任监印：朱　玢
出版发行：华中科技大学出版社(中国·武汉)　　电话：(027)81321913
　　　　　武汉市东湖新技术开发区华工科技园　　邮编：430223
录　　排：武汉创易图文工作室
印　　刷：湖北新华印务有限公司
开　　本：880 mm×1230 mm　1/16
印　　张：12.5
字　　数：396千字
版　　次：2021年7月第2版第1次印刷
定　　价：39.00元

本书若有印装质量问题,请向出版社营销中心调换
全国免费服务热线：400-6679-118　竭诚为您服务
版权所有　侵权必究

前言

音乐教育对人才培养的重要作用越来越为人们所认识，对大学生来说尤其如此。各发达国家的高等教育都十分重视音乐教育。特别是美国，美国政府在1994年首次把艺术学科定为学校的核心学科。为了给青年学生打牢广博的知识基础，使其有条件接受精深的专业教育，哈佛大学规定学生必须选修7～8门包括音乐在内的文、史、艺术"公共基础课"，麻省理工学院规定必须修满72学分（总学分360学分，所占比例为20%）的音乐"普通必修课"才能拿到学士学位（伍湘涛《理工科院校音乐教学的意义与探索》）。清华大学合唱团的成员早在几十年前就曾用切身体会生动地概括出"8－1＞8"（即每天在8小时学习中抽出1小时参加艺术活动，学习效率大于8小时）的公式。国外教育的变化、对音乐教育的重视程度及国内著名高校学生的"现身说法"充分体现了当前高等教育的发展趋势，大量的理论研究和实践经验证明对大学生实施音乐素质教育不仅能陶冶其情操，净化其灵魂，提高其艺术品位，而且能增强其艺术想象力，提高其形象思维能力。音乐教育对发展学生的创造思维和创造能力，具有其他学科所无法替代的特殊意义。因此，在目前和未来的高校音乐教育中，要更多地注重训练学生掌握艺术思维的方法，建立能不断取代传统思维的创造性思维，鼓励学生在学习中将逻辑思维和形象思维有机结合，进行创造性的学习。

高校的音乐素质教育对大学生成才有着重大而深远的意义。尽管近年来它已受到社会人士以及越来越多的学校和师生的关注，但其教育现状与人们对它所寄予的期望还有一定的差距，尤其在教材建设上缺乏适合普通高校学生学习的教材。本书是针对我国普通高校学生音乐求知欲强但基础薄弱等现状编写的。它是进行音乐素质教育的一本较为实用的教材，也是广大青年步入音乐圣殿的入门书。

《音乐基础与名作赏析》分为四章。第一章为基础乐理，讲解音乐入门的基本知识，包括音、记谱法、音程与和弦及常用的音乐记号与术语等；第二章为人声与乐器，介绍了人声和乐器的分类、演唱、演奏形式和体裁等；第三章为中外名作赏析，其中中国音乐介绍了我国十大古典名曲和近现代名曲，外国音乐介绍了从古代音乐至西欧文艺复兴时期的音乐、巴洛克时期的音乐、古典主义时期的音乐、浪漫主义时期的音乐、民族乐派的音乐、印象主义时期的音乐和现代音乐时期的代表者及其作品等；第四章为音乐之最。

由于学术水平有限，编写时间较紧，本书还存在一些不足之处，敬请读者指正，以便进一步完善。在编写过程中，引用了许多学术界的研究成果和资料，在此向相关作者表示衷心的感谢！

<div style="text-align: right;">编　者
2021年3月</div>

目 录

第一章 基础乐理 …………………………………………………………………… (1)

 第一节 音 ………………………………………………………………………… (1)

 第二节 记谱法 …………………………………………………………………… (4)

 第三节 音程与和弦 ……………………………………………………………… (10)

 第四节 常用音乐记号与术语 …………………………………………………… (19)

第二章 人声与乐器 ………………………………………………………………… (30)

 第一节 人声 ……………………………………………………………………… (30)

 第二节 乐器 ……………………………………………………………………… (34)

第三章 中外名作赏析 ……………………………………………………………… (52)

 第一节 中国音乐作品赏析 ……………………………………………………… (52)

 第二节 外国音乐作品赏析 ……………………………………………………… (75)

第四章 音乐之最 …………………………………………………………………… (148)

 第一节 乐器 ……………………………………………………………………… (148)

 第二节 乐队 ……………………………………………………………………… (150)

 第三节 世界十大管乐团 ………………………………………………………… (151)

 第四节 世界三大轻音乐团 ……………………………………………………… (153)

 第五节 世界十大交响乐团 ……………………………………………………… (154)

 第六节 世界十大女高音歌唱家 ………………………………………………… (157)

 第七节 世界十大男高音歌唱家 ………………………………………………… (161)

第八节　世界十大小提琴家 …………………………………………………………… (164)

第九节　世界十大钢琴家 ……………………………………………………………… (168)

第十节　世界十大指挥家 ……………………………………………………………… (170)

第十一节　世界十大管乐家 …………………………………………………………… (174)

第十二节　歌剧 ………………………………………………………………………… (176)

第十三节　唱片 ………………………………………………………………………… (178)

第十四节　音乐著作 …………………………………………………………………… (179)

第十五节　音乐发明 …………………………………………………………………… (181)

第十六节　电影音乐 …………………………………………………………………… (183)

第十七节　世界十大音乐盛会 ………………………………………………………… (185)

第十八节　中国音乐 …………………………………………………………………… (186)

第十九节　中国名琴 …………………………………………………………………… (188)

第二十节　中国音乐人物 ……………………………………………………………… (189)

第二十一节　十大著名音乐学府 ……………………………………………………… (190)

第二十二节　对西方音乐历史影响最大的 50 部作品 ………………………………… (192)

参考文献 ……………………………………………………………………………… (194)

第一章 基础乐理

第一节 音

一、音的产生

音是一种物理现象。物体振动时产生音波,音波通过空气传到人们的耳膜,经过大脑的反射被感知成为声音。在自然界中能为人的听觉所感受的音非常多,但并不是所有的音都可以作为音乐的材料。音乐中所说的音是人们在长期的生活实践中挑选出来、能够表现人们生活或思想感情的音。这些音组成一个固定的体系,用来表达音乐思想和塑造音乐形象。

二、音的性质

音的性质指音的高低、强弱、长短及音色。这些在音乐表现中都非常重要,其中音的高低和长短最为重要。对于一首乐曲,无论是人声演唱还是乐器演奏(音色),演唱或演奏的声音或小或大(强弱),也无论用什么调演唱或演奏,音的强弱及音色虽然变化了,但歌曲的旋律却不改变。但如果同一首歌曲的音高或音的长短发生了变化,则音乐的感受就会受到严重影响。可见对一段旋律而言,音的高低和长短是十分重要的。因此,不论是创作,还是演唱、演奏,对音的高低和长短应特别注意。同样,不同的音色和不同的强弱对于音乐的表现作用也是不可忽视的,音色对于音乐形象的性格描绘十分重要,强弱是表现乐感的极其重要的因素。

(一)音的高低

音的高低简称为音高,是由物体在一定时间的振动次数(频率)决定的,不同的频率决定了不同的音高。振动次数越多,音就越高;振动次数越少,音就越低。

(二)音的强弱

音的强弱是由物体振动的范围大小(振幅)来决定的。振幅越大,音越强;振幅越小,音越弱。

(三)音的长短

物体振动延续时间的长短就是声音的长短。延续时间长,发声的时间就长;延续时间短,发声的时间也就短。音的长短也被称为音的时值,简称音值。

(四)音色

音色,亦称音质或音品,指声音的特色,是由发音体的材料性质、结构形状、发声方式及其泛音的多少等多

方面因素决定的。

三、音的分类

由于物体振动状态的规律不同,音被分为乐音和噪音两类。

乐音是物体有规律的振动产生的。乐音听起来较为悦耳,如钢琴、二胡、笛子等发出的声音。噪音是物体没有规律的振动产生的,噪音听起来音高不明显。

乐音和噪音都是音乐中不可缺少的组成部分,合理地利用乐音与噪音,会使乐音显得优美动听。

四、乐音体系

(一)定义

在音乐中使用的有固定音高的音的总和称为乐音体系。现在使用的最大的钢琴共包括 88 个高低不同的乐音。这几乎是乐音体系中所有的乐音,比这个再高或再低的音一般是不用的。

(二)乐音体系的分类

1. 音列

乐音体系中,按照上行或下行次序排列起来的音,称为音列。音列如图 1-1 所示。

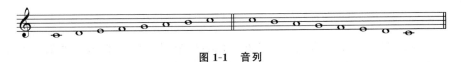

图 1-1 音列

2. 音级

乐音体系中的各音称为音级。音级分为基本音级和变化音级两种。

乐音体系中,七个具有独立名称的音级称为基本音级。钢琴上白键发出的音就是基本音级(也称为自然音级),如图 1-2 所示。

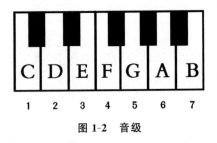

图 1-2 音级

钢琴键盘上 52 个白键循环重复地使用七个基本音级。

升高或降低基本音级而得来的音,称为变化音级。

将基本音级升高半音,称为"升音级",用"♯"记号写在基本音级的左上方来表示升高半音,如 ♯C,读作"升 C"。

将基本音级降低半音,称为"降音级",用"♭"记号写在基本音级的左上方来表示降低半音,如 ♭D,读作"降 D"。

将基本音级升高全音,称为"重升音级",用"×"记号写在基本音级的左上方来表示升高全音,如 ×E,读作"重升 E"。

将基本音级降低全音,称为"重降音级",用"♭♭"记号写在基本音级的左上方来表示降低全音,如♭♭F,读作"重降F"。

同一个音高的琴键上有时会出现两到三个不同的音名。它们之间是互为等音的关系,也就是"同音异名",如图1-3所示。

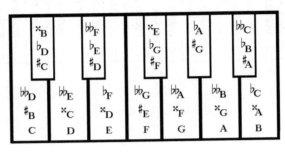

图1-3 同音异名

(三)半音和全音

在键盘乐器(如钢琴、手风琴、电子琴等)上,相邻的两个琴键(包括黑键)之间的音高关系就构成"半音"。两个半音相加,就形成了全音。在键盘乐器中相互隔开一个琴键的两个音就形成了"全音"。

全音和半音是指两个音级之间的关系,而并不是指某一个音。

(四)音名和唱名

音名即音的名称,常用C、D、E、F、G、A、B七个字母标记。

唱名是人们在演唱乐谱时所使用的名称,如:do、re、mi、fa、sol、la、si。音名和唱名的对应关系如下所示。

C	D	E	F	G	A	B
1	2	3	4	5	6	7
do	re	mi	fa	sol	la	si

(五)音列的分组和标记

基本音级的七个名称在音列中是循环反复使用的。钢琴上的52个白键也同样是循环反复使用七个基本音级的,因而产生了许多同名字但音高却不相同的音。为了区分它们,人们将音列划分成多个组,这便是音列的分组,称为音组。

音组的具体分法如下。

钢琴正中央的一组音级(包括基本音级和变化音级的十二个音级——从C到B)称为小字一组。比小字一组高的音组由低到高分别定名为小字二组、小字三组、小字四组、小字五组等。比小字一组低的音组由高到低分别定名为小字组、大字组、大字一组、大字二组等。

每个音组都是由十二个音组成的,书写时小字组用小写字母和在右上方加相应的数字标记;大字组用大写字母和在右下方加相应的数字标记。音列的分组和标记如图1-4所示。

(六)音域与音区

音域可分为总的音域和个别音域、人声和乐器音域。

总的音域是指音列的总范围,即从它的最低音到最高音(C_2—c^5)间的距离而言。

人声或乐器的音域,是指个别人或该乐器的整个音域中所能达到的那一部分,如钢琴的音域是A_2—c^5。

音区是音域中的一部分,可分为高音区、中音区和低音区三种。

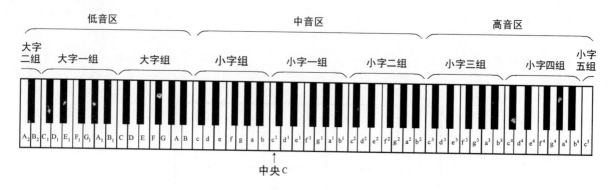

图1-4 音列的分组和标记

第二节 记谱法

记录乐曲的方法称为记谱法。

古今中外的记谱法多种多样,有记录音符的,记录演奏法的,记录指法的;有用文字记录的,有用数字记录的,有用图表记录的等。目前广泛采用的则是简谱和五线谱。

一、简谱与五线谱

(一)简谱

1. 简谱的定义

简谱也称为数字谱,该记谱法在我国较为普及。它具有简单明了,通俗易懂,记谱、读谱十分方便的特点。缺点是在记录音域宽广、转调频繁的多声部乐曲时很困难。

2. 简谱中的音符

简谱中音的高低是用七个阿拉伯数字来表示的。这七个数字就是简谱中的音符。

标记:　　1　　2　　3　　4　　5　　6　　7　　$\dot{1}$

唱法:　　do　 re　 mi　 fa　 sol　 la　 si　 do

如有更高的音要标记时,就在音符(数字)的上方加一个小圆点,即表示高八度演唱,这个小圆点称为高音点;加两个小圆点则表示高出两个八度,这时的小圆点称为倍高音点。反之,如果要标记更低的音时,就需要在音符(数字)下方加一个小圆点,即表示低八度演唱,这个小圆点称为低音点;加两个小圆点则表示低两个八度,这时的小圆点称为倍低音点。依此类推。

上下方不带小圆点的音符称为"中音",带高音点的音符称为高音,带低音点的音符称为低音,带倍高音点的音符称为"倍高音",带倍低音点的音符称为"倍低音"。简谱中的音符如图1-5所示。

$\underset{\cdot\cdot}{1}\,\underset{\cdot\cdot}{2}\,\underset{\cdot\cdot}{3}\,\underset{\cdot\cdot}{4}\,\underset{\cdot\cdot}{5}\,\underset{\cdot\cdot}{6}\,\underset{\cdot\cdot}{7}\,\underset{\cdot}{1}\,\underset{\cdot}{2}\,\underset{\cdot}{3}\,\underset{\cdot}{4}\,\underset{\cdot}{5}\,\underset{\cdot}{6}\,\underset{\cdot}{7}\,1\,2\,3\,4\,5\,6\,7\,\dot{1}\,\dot{2}\,\dot{3}\,\dot{4}\,\dot{5}\,\dot{6}\,\dot{7}\,\overset{\cdot\cdot}{1}\,\overset{\cdot\cdot}{2}$

图1-5 简谱中的音符

3. 简谱的调号

为了使各音符能准确标记出音高,乐谱上必须要有调号。简谱的调号标记在一首乐曲开始处的左上方,如

1＝C、1＝D、1＝G等。

如1＝G就是指把1唱成G的音高。当中音1的高度确定,其余各音的高度也就容易确定了。

(二)五线谱

1. 五线谱的定义

五线谱是目前世界通用的一种记谱形式,又称为正谱。

早在11世纪意大利音乐家古伊多就发明了线谱。最初的线谱只有四线,后逐步发展为五线、六线、七线,直到16世纪末才正式确定为五线的完整体系,并广为采用。五线谱具有音高形象感强,既能记录单声部乐曲又能记录多声部乐曲的特点。

五线谱就是用五条平行的横线来记录音符的。线与线之间的距离称为间。因此,完整的五线谱是由"五线四间"构成的。

五线谱的"五线"和"四间"都是按照自下而上的方式进行计算的。

有时为了记录更高或更低的音,需要在五线谱的上方或下方增加短横线,上加短横线称为上加线,下加短横线称为下加线,其构成的间分别称为上加间和下加间。它们的计算方式是:上加的线或间自下而上计算,下加的线或间自上而下计算,如图1-6所示。

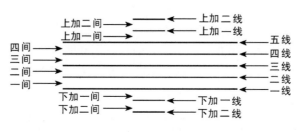

图1-6 计算方式

2. 谱号

在五线谱上,音的位置越高,音也越高;反之,音的位置越低,音也越低。但到底高多少或者低多少却无法确定。因而,为了确定五线谱上音的高低就必须用谱号来标记。

目前常用的谱号有以下三种。

(1)G谱号,也称为高音谱号,表示小字一组的g^1,记写在五线谱的二线上,其他的音高位置由此音来进行推断。写上高音谱号的五线谱称为高音谱表。G谱号如图1-7所示。

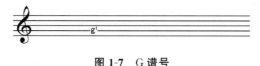

图1-7 G谱号

(2)F谱号,也称为低音谱号,表示小字组的f,记写在五线谱的四线上,其他的音高位置由此音来进行推断。写上了F谱号的五线谱称为低音谱表。F谱号如图1-8所示。

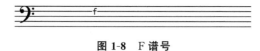

图1-8 F谱号

(3)C谱号,也称为中音谱号,表示小字一组的c^1,记写在五线谱的任何线上,其他的音高位置由此音来进行推断。写上了C谱号的五线谱称为中音谱表。C谱号如图1-9所示。

使用不同的谱号是为了避免较多的加线不便于读谱和写谱。这些谱号可以单独使用,也可以连接起来使用,如高音谱号和低音谱号所组成的大谱表,如图1-10所示。

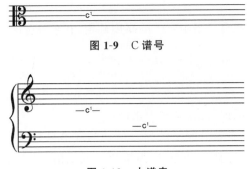

图1-9　C谱号

图1-10　大谱表

3. 调号

用来标记调的变音记号称为调号。调号一般记在每行五线谱开始之前、谱号之后,乐曲中途改调时,调号也可以记在五线谱的中间。

一般而言,五线谱的调号总是只用同类的变音记号,即升记号或降记号。因此调号就分为升号调和降号调两类。C大调则既没有升号也没有降号,既不升也不降的调号就直接用空白谱表来表示。

(1)升号调。

调号用升记号(♯)来表示的就称为升号调(也称为升种调)。它是以C大调为基本调,按纯五度关系向上方移位而产生的。就大调而言,一个大调音阶处于不同的主音高度,其调号就不同。如前面所列举的C大调音阶,是从主音C音开始的,这个音阶没有任何升降号,所以没有升降号的就是C大调的调号。升号调如图1-11所示。

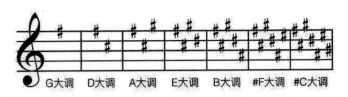

图1-11　升号调

以C大调为基本调,按纯五度关系向上方作一次移位,也就是将C大调音阶的每一个音都向上方移高一个纯五度,就构成了一个新的大调音阶G大调。这时,G大调音阶中的"F"音必须升高半音,这是作为C大调的第Ⅶ级"B"音向上方移高了一个纯五度,并不是"F"音,而是"♯F"音。同时,只有将"F"音升高半音才符合大调音阶"全全半全全全半"的结构规律。将此"♯"记号写在谱号的右方,以表示在谱中凡是"F"音一律升高半音,这就形成G大调的调号。也就是说,有一个"♯"的谱表就是G大调的调号,如图1-12所示。

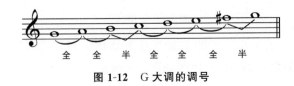

图1-12　G大调的调号

由上面的音阶推算可得到G大调的调号为　。

依此类推,将G大调的音阶再次向上移高一个纯五度,就可以得到D大调的调号,其后的其他各个升号调的调号依次为:D大调两个升号、A大调三个升号、E大调四个升号、B大调五个升号、♯F大调六个升号、♯C大调七个升号……最后产生的升号一定是该调大音阶中的第七个音(首调唱名是si),由该音向上的小二度就是

该大调的主音,如图 1-13 所示。

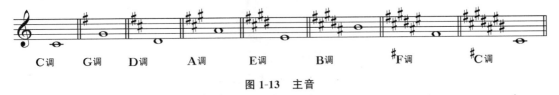

图 1-13 主音

升号调口诀:一是 G、二是 D,三 A 四 E 五是 B,六个升号升 F,七个升号是升 C。

构成调号的七个升号的产生是有一定顺序的,要把它们按顺序记写在谱号后,并要写在准确的线间位置上。它们的顺序是:F、C、G、D、A、E、B,用简谱表示就是 4、1、5、2、6、3、7。

(2)降号调。

调号用降号(♭)来表示的称为降号调(也称为降种调)。它与升号调相反,是以 C 大调为基本调,按纯五度关系向下方移位而产生的。

降号调的口诀:一是 F、二是 B,三降 E 来四降 A,五降 D、六降 G,七个降号是降 C。

构成调号的七个降号的产生是有一定顺序的,把它们记写在谱号后也要按照顺序来写,并写在准确的线间位置上。它们的顺序是 B、E、A、D、G、C、F,用简谱表示就是 7、3、6、2、5、1、4。

二、音符、休止符、附点音符及特殊音符

(一)音符

用以记录不同长短的音的进行的符号称为音符。

1. 简谱音符的标记

简谱中,简谱音符的标记用阿拉伯数字表示,音的长短是在音符后面或下面加短横线来表示。音符后面的短横线称为增时线;音符下面的短横线称为减时线,如图 1-14 所示。

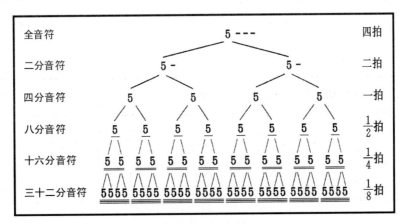

图 1-14 简谱音符的标记

2. 五线谱音符的标记

五线谱的音符由符头、符干、符尾组成,如图 1-15 所示。

符头标记的位置表示音的高低,它可以记录在五线谱的任意线或间上。符头位置越高则音越高;反之,符头位置越低则音越低。符头有空心符头和实心符头两种。

符干是与五线谱的五条线呈垂直状态的竖线。当符头在三线以上时,符干方向朝下,写在符头的左边;当符头在三线以下时,符干方向朝上,写在符头的右边;当符头正好在三线上时,符干可以朝上也可以朝下。

图 1-15 符头、符干、符尾

符尾是永远写在符干右边的,并弯向符头。符尾的多少表示音符的时值长短,符尾越多时值越短。当有多个音符同时都有符尾时,可将它们的符尾相互连接,形成共同的符尾,又称为符杠,如图 1-16 所示。

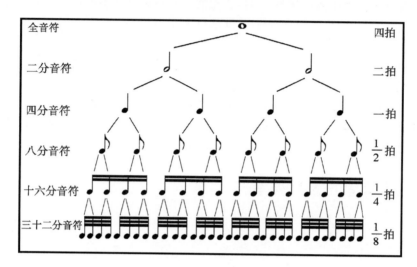

图 1-16 符杠

(二)休止符

用以记录不同长短的音的间断的符号称为休止符。

简谱中的休止符用"0"来表示,而五线谱中休止符如同音符一样,是用形状和位置来表示的(休止符只有时值,没有音高)。休止符如图 1-17 所示。

简 谱	0000	0 0	0	0	0	0
五线谱	▬	▬	♩	♪	♬	♬
名 称	全休止符	二分休止符	四分休止符	八分休止符	十六分休止符	三十二分休止符

图 1-17 休止符

(三)附点音符、复附点音符

附点音符是记录在音符右边的小圆点(五线谱的圆点要求记在符头右边的间内)。附点音符的作用是延长原音符时值的一半。

复附点音符是延长基本音符时值的四分之三,即在增加一个附点音符的时值后,再增加前一个附点音符的一半。

(四)特殊音符

1. 连音符

一个音符的时值按照二等分的方法成偶数划分,称为音符时值的基本划分。前面所述的音符、休止符等都是按照二等分的原则划分的。还有一种是将一个音符的时值进行自由均等的划分,称为音符时值的特殊划分,并用连音符来表示。

连音符是用弧线加上数字记在符头一方。常见的连音符有三连音、五连音、七连音、九连音、十连音等。

(1)三连音。

把原均分为两部分的音符时值均匀分为三部分(即单位时间内平均唱、奏出三个音)。三连音如图1-18所示。

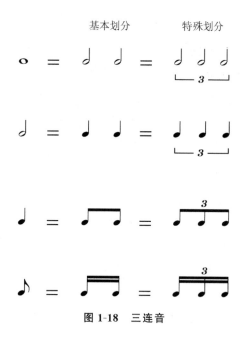

图 1-18 三连音

(2)五连音、六连音、七连音等。

把原均分为四部分的音符时值均分为五部分、六部分、七部分,称为五连音、六连音和七连音(即单位时间内平均唱、奏出五、六、七个音),如图1-19所示。

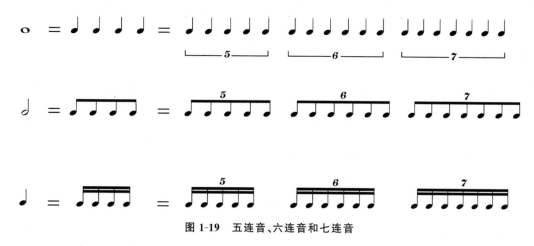

图 1-19 五连音、六连音和七连音

(3)含休止符的连音符,如图1-20所示。

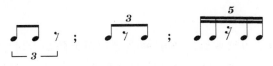

图1-20 含休止符的连音符

2. 切分音符

切分音符因其所处的节奏位置和时值的长短不同,而造成了不同于其他音符的强弱关系。

拍子有强弱,节奏也有强弱。如果有一个音符,由弱拍(或节奏中的弱位)开始,并延续到下一个强拍(或节奏中的强位),从而改变了原有的强弱规律,这样便形成了切分音。切分音由于比它前后音符的时值长,所以一般要演奏得强一些,成为切分重音。

常见的切分音符形式有如下两种。

(1)一小节或单位拍之内的切分音(见图1-21):用一个比它前后音符时值长的音符来记写,也可使用连线(延音线)将两个相同时值的音符连接起来(如带">"记号的音符)。

图1-21 一小节或单位拍之内的切分音

(2)跨小节或跨单位拍的切分音(见图1-22):用连线跨过小节线将两个相同时值的音符连接起来(如带">"记号的音符)。

图1-22 跨小节或跨单位拍的切分音

第三节 音程与和弦

一、音程

(一)音程的定义及标记

1. 定义

在乐音体系中,音与音之间的音高距离称为音程。音程如图1-23所示。

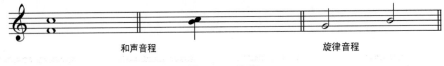

图1-23 音程

音程分为旋律音程与和声音程。先后弹奏的两个音形成旋律音程;同时弹奏的两个音形成和声音程。

音程中上方的音称为冠音,下方的音称为根音。在识别音程时,只用根据根音与冠音之间的距离即可判定

这个音程。冠音与根音如图 1-24 所示。

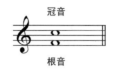

图 1-24　冠音与根音

2.音程的写法

旋律音程在五线谱上书写时要前后分开；和声音程在五线谱上需要上下对齐写，但二度音程不能对齐写，只能紧挨在一起，写成左低右高的形式。

（二）音程的结构

音程的名称是由其结构决定的，不同的音程结构就构成了不同的音程名称。音程的名称由两部分构成，即度数与音数。

度数是从根音数到冠音所包含的音级数目（即在五线谱上所包含的线间的个数），如 C 到 G，包含 C、D、E、F、G 共五个音级，那么它的音程度数就是五度。

音数是指音程之间所包含的半音与全音数目之和，用分数、整数与带分数来表示。半音的音数为 $\frac{1}{2}$，全音的音数为 1，两个半音相加的音数为 1。

音数和度数共同构成音程的名称，如大三度、小二度、增四度、减五度、纯八度等。

音程度数前的文字"大""小""纯"，只能在固定的度数前使用，如："纯"只能用在一度、四度、五度、八度前；"大""小"只能用在二度、三度、六度、七度前。

音程度数、音程名称与音数的对应关系如表 1-1 所示。

表 1-1　对应关系

音程度数	音程名称	音　　数
一度	纯一度	0
二度	小二度	$\frac{1}{2}$
二度	大二度	1
三度	小三度	$1\frac{1}{2}$
三度	大三度	2
四度	纯四度	$2\frac{1}{2}$
四度	增四度	3
五度	减五度	3
五度	纯五度	$3\frac{1}{2}$
六度	小六度	4
六度	大六度	$4\frac{1}{2}$
七度	小七度	5
七度	大七度	$5\frac{1}{2}$
八度	纯八度	6

(三)音程的分类

1. 旋律音程和和声音程

此部分内容前已述及,此处不再赘述。

2. 自然音程和变化音程

(1)自然音程。

自然音程中任何两个音的结合,可以构成下列各种基本音程:纯音程、大音程、小音程、增四度音程和减五度音程。即只要音程的名称是纯音程、大音程、小音程、增四度音程或减五度音程,那么它就是自然音程。自然音程如图 1-25 所示。

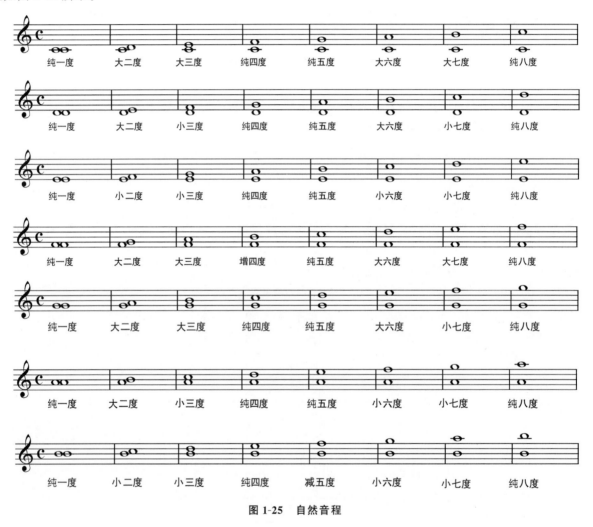

图 1-25　自然音程

(2)变化音程。

变化音程是由自然音程变化而来的,即除去自然音程之外的一切音程都是变化音程。它包括大音程、小音程、纯音程、增四度音程和减五度音程之外的一切增、减音程和倍增、倍减音程。

(3)音程的扩大与缩小。

音程的扩大与缩小有两种方法:一是升高或降低冠音,二是升高或降低根音。将冠音升高或将根音降低,可使音程音数增加;反之,将冠音降低或将根音升高,则可使音程音数减少。音程的扩大与缩小如图 1-26 所示。

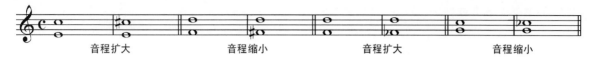

图 1-26　音程的扩大与缩小

度数相同而音数不同的音程,其相互关系如下:

大音程增大变化半音成为增音程;

大音程减少变化半音成为小音程;

小音程增大变化半音成为大音程;

小音程减少变化半音成为减音程(不存在减一度,因为一度音程不管作何变动,都只能使音程的音数增加,不可能有负的音数);

纯音程减少变化半音成为减音程;

纯音程增大变化半音成为增音程;

增音程增大变化半音成为倍增音程;

减音程减少变化半音成为倍减音程。

3. 单音程和复音程

按照音程之间的距离大小,音程又可分为单音程与复音程两种,如图 1-27 所示。

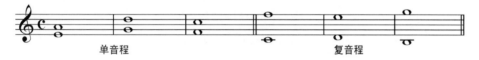

图 1-27　单音程与复音程

(1)单音程。

构成音程的两音在纯八度(含纯八度)以内的,称为单音程。乐理书籍中的音程多指单音程。

(2)复音程。

超过纯八度的音程称为复音程。

(四)音程的转位

1. 定义

将音程的根音与冠音相互颠倒,称为音程的转位。转位前的音程称为原位音程,转位后的音程称为转位音程。

2. 音程转位的方法

音程可以在一个八度内进行转位,也可超过一个八度或几个八度的范围转位。在转位时既可移动根音或冠音,还可同时移动根音与冠音。音程转位如图 1-28 所示。

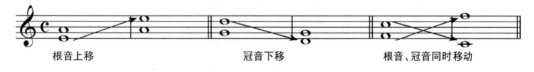

图 1-28　音程转位

3. 音程转位后的度数变化

音程转位后,原位音程与转位音程的度数相加之和为 9。其转位公式为:9－原位音程＝转位音程。即:

一度转为八度——八度转为一度

二度转为七度——七度转为二度
三度转为六度——六度转为三度
四度转为五度——五度转为四度

转位后性质的变化:音程转位后,与原位音程的性质基本上保持一致。

自然音程转位后仍为自然音程,变化音程转位后仍为变化音程;协和音程转位后仍为协和音程,不协和音程转位后仍为不协和音程;单音程转位后既可为单音程也可为复音程,复音程转位后既可为单音程也可为复音程。

(五)等音程

两个音程孤立时听起来具有相同的声音效果,但在乐曲中的意义和写法不同,这样的音程称为等音程。

等音程是由等音变化而产生的,即构成等音程的两个音程中的根音互为等音或同音,同时这两个音程中的冠音也互为等音或同音。等音程两个音程的音数永远是相同的。

等音程分为如下两种。

(1)两个音程的名称相同,即结构不发生变化,如图 1-29 所示。

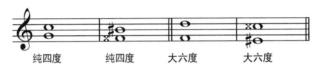

图 1-29　结构不发生变化

(2)两个音程的名称不相同,即结构发生变化,如图 1-30 所示。

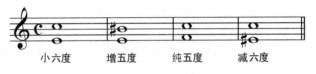

图 1-30　结构发生变化

二、和弦

三个或三个以上的音按照三度关系排列起来的组合称为和弦。

(一)三和弦

1. 三和弦的结构

将三个音按三度关系叠置起来就构成了三和弦,如图 1-31 所示。

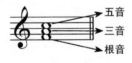

图 1-31　三和弦

三和弦由低到高的三个音依次称为根音、三音和五音。按这个次序排列的三和弦称为原位三和弦。三和弦建立的基础音就是该和弦的根音,根音上方的三度音称为三音,根音上方的五度音称为五音。

2. 三和弦的种类

根据三和弦的音程结构,三和弦可以分为大三和弦、小三和弦、增三和弦和减三和弦四种。不同的和弦具

有不同的结构和不同的音响效果。

（1）大三和弦。

根音与三音形成大三度音程（大三和弦的"大"字即由此而来）、三音与五音形成小三度音程、根音与五音形成纯五度音程。只要符合这个结构的三和弦都是大三和弦，习惯上称为"大三加小三"。大三和弦如图1-32所示。

图1-32　大三和弦

大三和弦是音乐中常用的和弦，属于协和和弦，因为构成大三和弦的音程都是协和音程（大三度、小三度、纯五度）。它的根音与三音之间的大三度，使得它的音响丰满、明亮，听上去很开阔、明朗。

（2）小三和弦。

根音与三音形成小三度音程（小三和弦的"小"字即由此而来）、三音与五音形成大三度音程、根音与五音形成纯五度音程。只要符合这个结构的三和弦都是小三和弦，习惯上称之为"小三加大三"。小三和弦如图1-33所示。

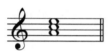

图1-33　小三和弦

小三和弦也是音乐中常用的和弦，也属于协和和弦，因为构成小三和弦的音程都是协和音程（小三度、大三度、纯五度）。它的根音与三音之间的小三度，使得它的音响柔和、黯淡，听上去很阴郁、晦暗。

（3）增三和弦。

根音与三音形成大三度音程、三音与五音也形成大三度音程、根音与五音形成增五度音程（增三和弦的"增"字即由此而来）。只要符合这个结构的三和弦都是增三和弦，习惯上称为"大三加大三"。增三和弦如图1-34所示。

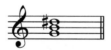

图1-34　增三和弦

增三和弦在音乐中不经常使用，它属于不协和和弦，因为构成增三和弦的音程中有不协和的增五度音程（大三度、大三度、增五度）。它的根音与五音之间的增五度，使得它的音响刺耳、紧张，听上去有一定的向外扩张性。

（4）减三和弦。

根音与三音形成小三度音程、三音与五音形成小三度音程、根音与五音形成减五度音程（减三和弦的"减"字即由此而来）。只要符合这个结构的三和弦都是减三和弦，习惯上称为"小三加小三"。减三和弦如图1-35所示。

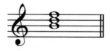

图1-35　减三和弦

3. 三和弦的转位

所谓转位和弦是指用该和弦的三音或五音来作为低音。三和弦除了原位的形式外,还有第一转位和第二转位两种形式,分别用三和弦的三音和五音来作为低音。低音是和弦中最低的音,它可以由根音来担任,也可以由三音、五音来担任。三和弦的转位如图 1-36 所示。

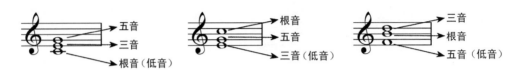

图 1-36 三和弦的转位

(1)三和弦第一转位。

三和弦第一转位是以三音为低音而形成的。因为低音由三音来担任,和弦的结构就发生了相应的变化。

低音(三音)与五音是三度音程、低音与根音是六度音程。与原位的三和弦相比,它的六度音程是特殊的音程,所以一般将三和弦的第一转位称为"六和弦"。六和弦如图 1-37 所示。

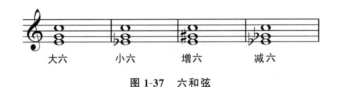

图 1-37 六和弦

六和弦的标记:在三和弦标记的右方加写阿拉伯数字 6,如 C_6 等。

大三和弦第一转位(六和弦):低音(三音)与五音是小三度音程、低音与根音是小六度音程、五音与根音是纯四度音程,简称"小三加纯四"。

小三和弦第一转位(六和弦):低音(三音)与五音是大三度音程、低音与根音是大六度音程、五音与根音是纯四度音程,简称"大三加纯四"。

增三和弦第一转位(六和弦):低音(三音)与五音是大三度音程、低音与根音是小六度音程、五音与根音是减四度音程,简称"大三加减四"。

减三和弦第一转位(六和弦):低音(三音)与五音是小三度音程、低音与根音是大六度音程、五音与根音是增四度音程,简称"小三加增四"。

(2)三和弦第二转位。

三和弦第二转位是以五音为低音而形成的。由于低音是由五音来担任的,和弦结构就发生了相应的变化。

低音(五音)与根音是四度音程、低音与三音是六度音程。与原位的三和弦相比,它的四度、六度音程是特殊的音程,所以一般将三和弦的第二转位称为"四六和弦"。

四六和弦的标记:在三和弦标记的右方加写阿拉伯数字 4、6,4 和 6 要竖着写,4 在下方、6 在上方,如 GCE 和弦就写作 C_4^6。四六和弦如图 1-38 所示。

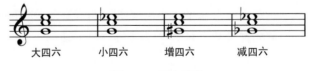

图 1-38 四六和弦

大三和弦第二转位(四六和弦):低音(五音)与根音是纯四度音程、低音与三音是大六度音程、根音与三音是大三度音程,简称"纯四加大三"。

小三和弦第二转位(四六和弦):低音(五音)与根音是纯四度音程、低音与三音是小六度音程、根音与三音是小三度音程,简称"纯四加小三"。

增三和弦第二转位(四六和弦):低音(五音)与根音是减四度音程、低音与三音是小六度音程、根音与三音是大三度音程,简称"减四加大三"。

减三和弦第二转位(四六和弦):低音(五音)与根音是增四度音程、低音与三音是大六度音程、根音与三音是小三度音程,简称"增四加小三"。

(二)七和弦

1.七和弦的结构

七和弦是四个音按三度关系结合起来的,即在原来三和弦的基础上再增加一个三度音。由于根音与七音的音程为七度,所以称为"七和弦"。

由于七和弦中出现了不协和的七度音程,所以所有的七和弦都是不协和和弦。

七和弦的名称是由它下方的三和弦再加上七度音来共同命名的,如大三和弦加小七度构成的七和弦就称为"大小七和弦"。依此类推。

构成七和弦的四个音由低到高依次为根音、三音、五音、七音,按照以上顺序排列的七和弦称为原位七和弦。原位七和弦的标记是在其右方写上阿拉伯数字7。

2.七和弦的种类

(1)大大七和弦。

大大七和弦简称大七和弦,是在大三和弦之上再叠置一个大三度,根音与七音构成大七度音程。大大七和弦如图1-39所示。

图1-39 大大七和弦

(2)大小七和弦。

大小七和弦简称属七和弦,是在大三和弦之上再叠置一个小三度,根音与七音构成小七度音程。大小七和弦如图1-40所示。

图1-40 大小七和弦

(3)小小七和弦。

小小七和弦简称小七和弦,是在小三和弦之上再叠置一个小三度,根音与七音构成小七度音程。小小七和弦如图1-41所示。

(4)减小七和弦。

减小七和弦简称导七和弦或小导七和弦,是在减三和弦之上再叠置一个大三度,根音与七音构成小七度音程。减小七和弦如图1-42所示。

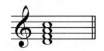
图 1-41　小小七和弦

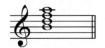
图 1-42　减小七和弦

(5)减减七和弦。

减减七和弦简称减七和弦或减导七和弦(借用调式中的称呼)。它是在减三和弦之上再叠置一个小三度，根音与七音构成减七度音程。减减七和弦如图 1-43 所示。

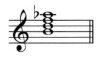
图 1-43　减减七和弦

3. 七和弦的转位

七和弦的低音是根音时，称为原位七和弦；当七和弦的低音不是根音时，就称为转位七和弦。七和弦的转位比三和弦要多一个，即第一转位、第二转位、第三转位。

当用七和弦的三音作低音时，就是七和弦的第一转位；当用七和弦的五音作低音时，就是七和弦的第二转位；当用七和弦的七音作低音时，就是七和弦的第三转位。

(1)七和弦第一转位。

七和弦的第一转位是以三音为低音而形成的。因为低音由三音来担任，和弦的结构就发生了相应的变化。

低音(三音)与七音是五度音程、低音与根音是六度音程。所以一般将七和弦的第一转位称为"五六和弦"。五六和弦如图 1-44 所示。

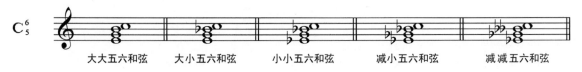
图 1-44　五六和弦

七和弦的标记基本上与三和弦的标记相同，七和弦的第一转位(五六和弦)是将原位七和弦标记的右边的数字 7 换为 5、6，5 和 6 要竖着写，如 EGBC 和弦就写作 C_5^6。

(2)七和弦第二转位。

七和弦的第二转位是以五音为低音而形成的。低音(五音)与七音是三度音程、低音与根音是四度音程。与原位的七和弦相比，这两个音程突显出来，因而七和弦的第二转位又称为"三四和弦"。

七和弦的第二转位(三四和弦)是将原位七和弦标记的右边的数字 7 换为 3、4，3 和 4 要竖着写，如 GBCE 和弦就写作 C_3^4。

(3)七和弦第三转位。

七和弦的第三转位是以七音为低音而形成的，低音(七音)与根音是二度音程。与原位的七和弦相比，这个二度音程是七和弦第三转位的特殊音程，所以一般将七和弦的第三转位称为"二和弦"。

七和弦的第三转位(二和弦)是将原位七和弦标记的右边的数字 7 换为 2，如 BCEG 和弦就写作 C_2。

(三)等和弦

两个和弦孤立起来听时,具有同样的声音效果,但在音乐中的意义不同,写法也不同,这样的和弦称为等和弦。等和弦有两类,一是和弦中的音不因为等音变化而更改音程的结构,如图1-45所示。

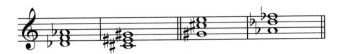

图1-45　不因为等音变化而更改音程的结构

另一种是由于等音变化而更改和弦的结构(见图1-46),如E♯GC和弦变为E♯G♯B和弦。

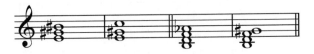

图1-46　由于等音变化而更改和弦的结构

第四节　常用音乐记号与术语

一、速度、力度与表情术语

1. 速度术语

速度术语包括基本速度术语和变化速度术语两种。

(1)基本速度术语如表1-2所示。

表1-2　基本速度术语

外文(意大利语)	中文	意义	每分钟拍数
Grave	庄板	沉重、庄严、缓慢地	40
Largo	广板	慢速、宽广地	46
Lento	慢板	慢速地	52
Adagio	柔板	徐缓、从容地	56
Larghetto	小广板	稍缓慢地	60
Andante	行板	稍慢、步行速度	66
Andantino	小行板	比行板稍快	69
Moderato	中板	中等速度	88
Allegretto	小快板	稍快	108
Allegro	快板	快速地	132
Vivace	活板	快速、有生气地	160
Presto	急板	急速	184
Prestissimo	最急板	极快速地	208

(2)变化速度术语如表 1-3 所示。

表 1-3　变化速度术语

逐渐变慢的术语			逐渐变快的术语		
外　文	缩　写	中　文	外　文	缩　写	中　文
Rallentando	Rall.	渐慢	Accelerando	Accel.	渐快
Ritenuto	Rit.	渐慢	Stretto		紧缩
Allargando	Allarg.	渐慢渐强	Doppio movimento		快一倍
Poco meno mosso		稍慢、转慢	Lento poi accelerando		慢起渐快
Mancando	Manc.	渐消失	Stringendo	String.	渐快渐强
Tempo primo		原速	A tempo		恢复原速
Tempo Ⅰ.		原速	Tempo rubato		自由速度
Smorzando	Smorz.	渐慢渐弱	Tempo ordinario		适中速度

2. 力度术语

(1)基本力度术语如表 1-4 所示。

表 1-4　基本力度术语

外　文	缩　写	中　文
Mezzo piano	mp	中弱
Piano	p	弱
Pianissimo	pp	很弱
Piano pianissimo	ppp	最弱
Mezzo forte	mf	中强
Forte	f	强
Fortissimo	ff	很强
Forte fortissimo	fff	最强

常用的力度级别由小到大的排列顺序为:ppp—pp—p—mp—mf—f—ff—fff。

(2)变化力度术语如表 1-5 所示。

表 1-5　变化力度术语

外　文	中　文
Crescendo 或记号"＜"	加强
Poco a poco forte	逐渐加强
Poco a poco piano	逐渐减弱
Diminuendo 或记号"＞"	减弱

3. 常见的表情术语

常见的表情术语如表 1-6 所示。

表 1-6　常见的表情术语

外　文	中　文	外　文	中　文
Accarezzevole	深情的	Affettuoso	富于感情的
Agitato	激动的	Amabile	愉快的

续表

外文	中文	外文	中文
Alla marcia	进行曲风格的	Amoroso	柔情的
Animato	活泼的	Appassionato	热情的
Brillante	辉煌的	Buffo	滑稽的
Cantabile	如歌的	Capriccioso	随想的
Con anima	有感情的	Con dolcezza	温柔的、柔和的
Con dolore	悲痛的	Con espressione	有表情的
Con grazio	优美的	Con spirito	有生气的
Dolce	柔和、甜美的	Dolente	哀伤的
Elegante	优美的、高雅的	Festivo	欢庆的
Fresco	有朝气的	Funebre	葬礼的
Furioso	狂暴的	Giocoso	诙谐的
Grandioso	雄伟的	Lagrimoso	哭泣的
Lamentabile	可悲的	Leggiero	轻巧的
Lugubre	阴郁的	Maestoso	高贵的、庄严的
Misterioso	神秘的	Pastorale	田园风格的
Pomposo	豪华的、炫耀的	Quieto	平静的
Religioso	虔诚的	Risoluto	果敢的
Smorzando	逐渐消失	Sonore	响亮的

二、反复、装饰音与省略记号

1. 反复记号

表示乐曲中的部分或全部重复一次或多次的记号称为反复记号。

(1)段落反复记号。

段落反复记号由前反复记号 和后反复记号 组成，表示反复记号以内的部分重复演唱(奏)。如果是从头反复，前面的 可省略，只在最后写上 标记即可；如果是乐曲中间的重复片段，则要在其前后标记出段落反复记号。段落反复记号如图1-47所示，实际演唱(奏)为 A B C A B C D E F D E F。

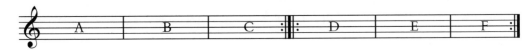

图1-47 段落反复记号

(2)D.C.记号。

D.C.记号是 Da Capo 的缩写，意思是从头反复。

D.C.记号如图1-48所示,实际演唱(奏)为 A B C A B C。

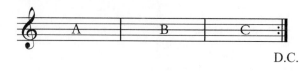

图 1-48　D.C.记号

(3)D.S.记号。

D.S.记号是 Da Segno 的缩写,意思是从记号开始反复。

在乐谱中见到 D.S.标记时就要从有 𝄋 记号处开始演奏,直到乐曲的结束。有时 D.S.记号也可用 𝄋 记号来代替,该记号一般写在段落结束处,记为 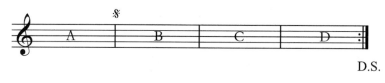 ,而前面的 𝄋 记号一般写在谱表的上方,即

D.S.记号如图1-49所示,实际演唱(奏)为 A B C D B C D。

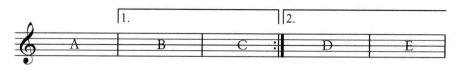

图 1-49　D.S.记号

(4)反复跳跃记号。

反复跳跃记号是段落反复记号的一种补充。当音乐中两段音乐不同时,就要用反复跳跃记号来标记出不同的段落,并在演奏第二段时跨过第一段有标记的那部分,而直接演奏第二段的音乐。

反复跳跃记号如图1-50所示,实际演唱(奏)为 A B C A D E。

图 1-50　反复跳跃记号

2. 装饰音记号

用来装饰主要音符的某些特殊记号和小音符,称为装饰音或装饰音记号。

(1)倚音。

倚音是由单个(或多个)小音符写在主要音符的前面或后面形成的装饰音。倚音如图1-51所示。它分为长倚音和短倚音两种。

长倚音是指由一个音形成的倚音,写在主要音符的前面,一般相距二度,其间用连线连接起来,长倚音的小音符不带斜线。它的时值算在主要音符的时值之内,如主要音符为单纯音符,那么长倚音的时值要占主要音符时值的二分之一;如主要音符是附点音符,那么长倚音的时值要占主要音符时值的三分之二。

长倚音的标记法在一百多年前就废弃不用,但在演奏、演唱古典乐曲时,为了忠实于原作还是要依此演奏和演唱。长倚音如图1-52所示。

短倚音是指一个或多个音符所组成的倚音,根据短倚音在主要音的位置的不同可以分为前倚音和后倚音两种;根据短倚音的多少又可以分为单倚音、复倚音。短倚音如图1-53所示。

短倚音时值的计算也是在主要音符的时值内,但只占主要音符时值的很少一部分。单倚音用小斜线加在单倚音的小音符的符干与符尾之间;复倚音用连在一起的十六分音符来标记,符干朝上,不用斜线。短倚音与

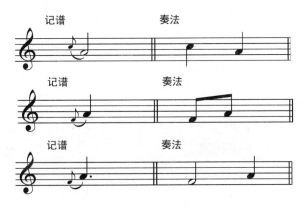

图 1-51 倚音

图 1-52 长倚音

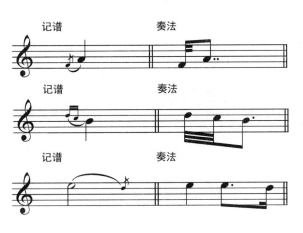

图 1-53 短倚音

主要音符之间用连线连接起来。

（2）波音。

波音是从主要音符开始向上或向下与相邻的音符之间快速波动的装饰音。它记写在音符的上方，演奏时时值计算在主要音符时值之内。

波音有单波音、复波音、顺波音、逆波音之分。

单波音用 记号来表示，由主要音快速进入上方相邻的音然后再回到主要音上；复波音用 记号来表示，由主要音快速进入上方相邻的音两次然后再回到主要音上。

顺波音记号也称为上波音记号，由主要音快速进入上方相邻的音然后再回到主要音上。

逆波音记号也称为下波音记号，是在顺波音记号的中间加上一个小竖线来表示 ，由主要音快速进入下方相邻的音然后再回到主要音上。

波音还可以加上临时变音记号，它表示相邻的音符是变化音。

顺波音的变音记号写在波音记号上方 ，逆波音的变音记号写在波音记号的下方 。

波音如图 1-54 所示。

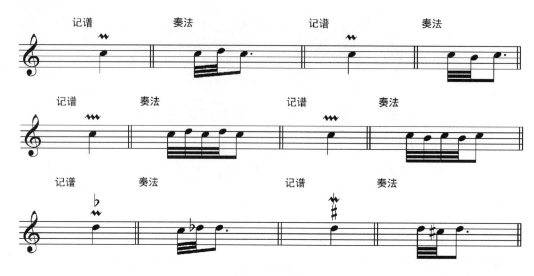

图 1-54 波音

(3)回音。

回音是由四个或五个音组成的旋律音型,以音符的上方音和下方音的回转来修饰主要音符。回音可以分为顺回音和逆回音两种,音乐中的回音多指顺回音。回音如图 1-55 所示。

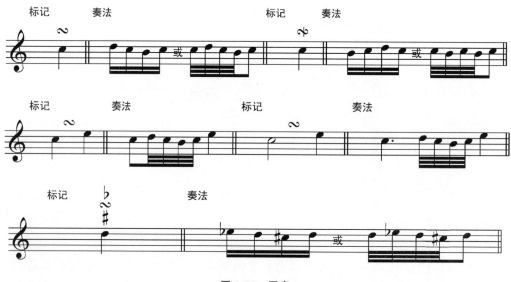

图 1-55 回音

顺回音用 ∽ 记号来标记,表示由上方音开始到主要音,再到下方音,最后回到主要音上。五个音的顺回音是由主要音开始的。

逆回音用 ∾ 记号来表示,它的音符进行顺序与顺回音的顺序正好相反。

回音记号可以记写在音符的上方,也可记写在两个音符之间,还可以在回音记号的上方或下方加上变音记号表示相邻的音为变化音。

(4)颤音。

颤音是由主要音符和它上方相邻的音快速均匀交替演奏而形成的一种装饰音,用 tr 记号来标记。如果演奏的时值较长,则用 tr〰〰〰 记号来标记。颤音记号的上方有变音记号则表示上方相邻的音符为变化音。

颤音一般若无特殊标记,都表示由主要音开始并结束在主要音符上,但有时也会从其他音开始。为了更好地、准确地表达作者的意图,最好是将开始音与结束音用小音符标记出来。

颤音如图1-56所示。

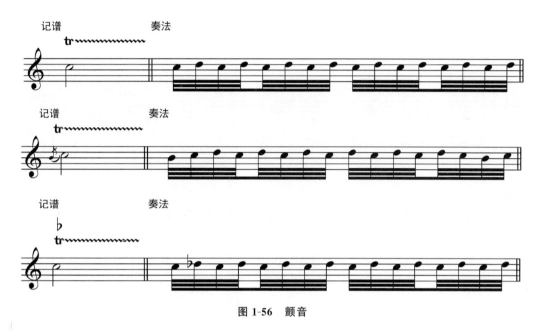

图1-56 颤音

3. 省略记号

省略记号是为了减少乐谱写作时烦琐的工作而采取的一种省略方法。

(1)高八度记号。

当旋律中的音过高需要在线谱上增加许多上加线,引起识谱上的困难时,就可以在乐谱(多为高音谱表)上方用高八度记号来表示该记号下的音是高八度的音。它用记号"8----------"或"8ᵛᵃ----------"记写在乐谱的上方。高八度记号如图1-57所示。

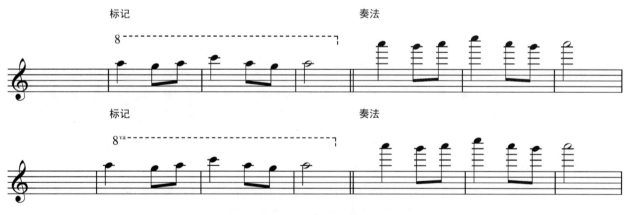

图1-57 高八度记号

(2)低八度记号。

低八度记号同高八度记号相反,在音符下方用低八度记号来表示该记号上的音是低八度的音。它用符号"8----------"或"8ᵛᵃ----------"记写在乐谱的下方。低八度记号如图1-58所示。

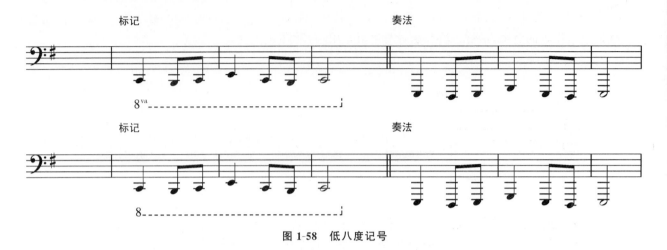

图 1-58　低八度记号

(3) 高八度重复记号。

旋律中的音过高并且是八度同奏时需要在线谱上增加许多上加线,从而引起在识谱、认音方面的困难时,为了减少这种困难,在乐谱(多为高音谱表)上方用高八度重复记号来表示该记号下的音是该音与其高八度的音同时奏响。用"Con8-----------------"记写在乐谱的上方。高八度重复记号如图 1-59 所示。

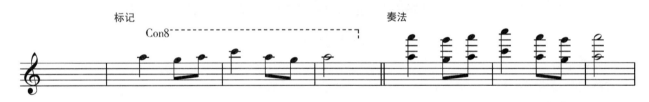

图 1-59　高八度重复记号

(4) 低八度重复记号。

低八度重复记号同高八度重复记号相反,在音符的下方用低八度重复记号来表示该记号上的音是该音与其低八度的音同时奏响。它用"Con8-----------------"记写在乐谱的下方。低八度重复记号如图 1-60 所示。

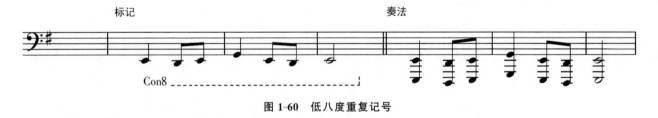

图 1-60　低八度重复记号

(5) 长休止记号。

在音乐进行时该声部或该乐器长时间处于休止状态,为了减少乐谱记写的麻烦而用长休止记号来标记出所需休止的小节数。长休止记号记写在线谱的第三线上,用"━━━━━"来表示,其上的数字则表示需要休止的小节数。长休止记号如图 1-61 所示。

图 1-61　长休止记号

这种记号常用于管弦乐队中乐器的分谱。

(6)震音记号。

震音记号指当一个或数个音以相同的时值反复(或交替)奏响时,为了减少乐谱写作的工作量,而使用的一种省略记号。震音记号用短斜线表示,斜线的数目与演奏时的符尾数目相同。震音记号如图1-62所示。

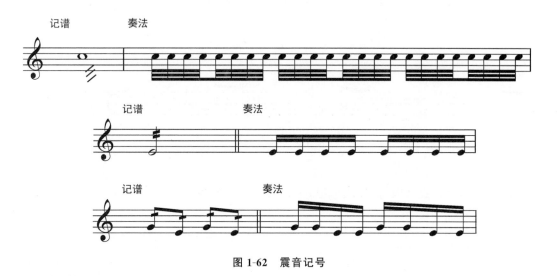

图 1-62　震音记号

三、常见的演唱(奏)法记号及术语

1. 常见的演唱(奏)法记号

(1)延长记号。

延长记号用 ⌒ 来标记,该记号有许多用法和用途。延长记号如图1-63所示。

记写在音符的上方或下方,表示该音符根据作品的风格、演奏者的意图可自由地增长时值。

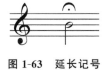

图 1-63　延长记号

记写在休止符的上方,表示在该休止符处,可以根据音乐的需要适当地延长休止符的时值,如图1-64所示。

图 1-64　适当地延长休止符的时值

记写在小节线上,表示在小节之间要有片刻的休止,如图1-65所示。

图 1-65　有片刻的休止

记写在双小节线(段落线)上,表示音乐的终止,它此时的作用与Fine的作用相同,如图1-66所示。

图 1-66　音乐的终止

(2) 换气记号。

换气记号用"∨"来标记,记写在谱表的上方,在歌唱中表示要在此处换气。在器乐的演奏中则表示乐句结束。换气记号如图 1-67 所示。

选自《大海啊,故乡》

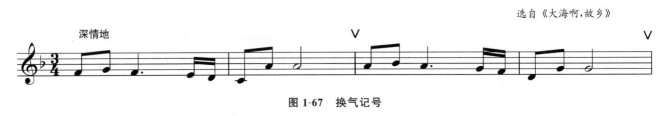

图 1-67　换气记号

(3) 连音记号。

连音记号又称为圆滑线、连音线,用连线标记,一般记写在音符的上方或下方,表示连线内的音要唱(奏)得连贯、流畅。连音记号如图 1-68 所示。

图 1-68　连音记号

弦乐曲中连线表示用一弓拉完连线内的乐句;管乐曲中连线表示用一口气吹奏完连线内的乐句;声乐曲中连线表示一字多音。

(4) 跳音记号。

跳音记号又称为顿音、断音记号,用小圆点或倒三角来标记,一般记写在音符的上方或下方,表示该音要唱(奏)得短促有力、富有弹性。

跳音可分为长跳音和短跳音两种。长跳音用小圆点来标记,演奏该音符的一半时值;短跳音用倒三角来标记,演奏该音符的四分之一时值。跳音记号如图 1-69 所示。

图 1-69　跳音记号

简谱中的跳音用倒三角来标记,记写在音符的上方。长跳音用空心倒三角来标记;短跳音用实心倒三角来标记。

(5) 保持音记号。

保持音用短横线来标记,一般记写在音符的上方或下方,表示该音要唱(奏)得饱满,时值保持充分,同时要稍稍加强一些力度。保持音记号如图 1-70 所示。

(6) 滑音记号。

滑音多用于民间音乐中,用斜波线"〜"或弯曲的箭头"↘"来标记,表示该音在唱(奏)时要有向下或向上的滑音,或者是从该音滑向另一音。滑音记号如图 1-71 所示。

图 1-70 保持音记号

图 1-71 滑音记号

在钢琴、手风琴、竖琴、木琴等乐器上所用的滑奏(也称为刮奏),也是类似于滑音的奏法,滑奏用 glissando (gliss.) 来表示。

(7) 琶音记号。

琶音用竖直的波线"⸾"来标记,一般记写在音符的左方,是钢琴、竖琴等乐器的常用奏法,用在和弦之前,表示该和弦中的音由下向上逐个奏响,并保持到该和弦的结束。琶音记号如图 1-72 所示。

图 1-72 琶音记号

2. 常见的演唱(奏)法术语

常见的演唱(奏)法术语如表 1-7 所示。

表 1-7 常见的演唱(奏)法术语

外 文	中 文	外 文	中 文
Solo	独奏(单乐器)	Soli	独奏(单声部)
Div.	分奏	Arco.	用弓拉奏
Unis.	齐奏	Saltando	跳弓
Pizz.	拨奏	Glissando	滑奏、刮奏
Col legno	用弓背敲奏	Staccato	跳音、小跳
Senza sordino	去除弱音器	Con sordino	用弱音器
L.(M.g.)	用左手	R.(M.d.)	用右手
Soprano(S.)	女高音	Alto(A.)	女低音
Tenor(T.)	男高音	Bass(B.)	男低音
Coloratura soprano	花腔女高音	Lyric soprano	抒情女高音
Mezzo soprano	女中音	Baritone	男中音

第二章 人声与乐器

第一节 人　　声

一、人声的分类

人与人的声音是有差别的,按照不同的标准就有不同的分类。按照年龄分类,人声可分为童声和成人声音;按照性别不同,成人声音又可分为女声和男声;按照音域和音色的特点,女声和男声各又可分为高音、中音和低音三种。

(一)童声

童声是指少年儿童尚未变声时的声音。童声的音色近于女声,但明显带有稚童发音的单纯、清亮、脆弱、娇嫩等特质。童声的发展一般要经历三个时期。

(1)稚声期:从能有较完整的语言表达的幼儿开始到五六岁的时期。

这个阶段儿童的声音细小,口腔开度不大,舌部不够灵活,语言速度缓慢,肺活量小,只能唱句子短小、音域很窄的歌曲,而且音域只有两个八度,音色稚嫩、清脆,音准极不稳定。

(2)童声期:7~12岁。

这个阶段儿童的肺活量增大,语言能力强,声音发育已开始具有弹性,音域逐渐增宽,音量渐大,音色的可塑性增强,对音准的掌握也较灵敏。

(3)变声期:变声期一般在13~15岁。这段时期儿童身体迅速发展,发声器官也有很大变化,声带充血,声音嘶哑,男孩变化尤为明显。

(二)成人声音

1. 女高音

女高音的音域通常为 $c^1 \sim c^3$。女高音根据音色、音域和演唱技巧的差别,又可以分为抒情女高音、花腔女高音和戏剧女高音三类。

(1)抒情女高音:音色柔美,善于抒发音乐内在的思想和感情。例如,冼星海的《黄河大合唱》中的《黄河怨》就是一首抒情女高音独唱曲。

(2)花腔女高音:声音轻巧、富于弹性,音色中含有年轻少女那种明亮、清脆而华丽的色彩。花腔女高音要接受花腔训练,如模拟夜莺、百灵鸟的音区相当高而又有婉转清脆的衬腔演唱等。例如,意大利作曲家贝内狄克特的声乐变奏曲《威尼斯狂欢节》就是花腔女高音独唱曲。

(3)戏剧女高音:声音浑厚有力,适宜表现激动、复杂的富于戏剧情节变化的歌剧选曲或音域更宽的声乐作品。例如,意大利作曲家威尔第的歌剧《阿伊达》第一幕第一场中的《胜利归来》就是一首典型的戏剧女高音独唱曲。

2. 女中音

女中音音色介于女高音和女低音之间，与戏剧女高音相近。虽不如女高音那样光彩夺目，但比女高音更为深厚、甜美、内敛。音域通常为 $a \sim a^2$。例如，法国作曲家比才的歌剧《卡门》中的女主角卡门是一个放荡、泼辣的吉卜赛女郎，运用女中音演唱《卡门》恰好能表现女主角的野性。

3. 女低音

女低音是女声中最低的声部，音域通常为 $f \sim f^2$。其音色虽不如女高音明亮，但却是最为丰满、结实、浑厚、庄重的女声。例如，俄国作曲家柴科夫斯基的歌剧《叶甫根尼·奥涅金》第一幕第一场的《奥尔伽的叙咏调》就是女低音独唱曲。

4. 男高音

男声的最高声部，音色开朗、豪放、昂扬，音域比女高音低一个八度，音域通常为 $c \sim c^2$。按音色的特点可分为抒情男高音和戏剧男高音两类。

(1) 抒情男高音：如抒情女高音般明朗而富于诗意，善于演唱歌唱性的曲调。

(2) 戏剧男高音：音色强劲有力，富于英雄气概，善于表现强烈的感情。例如，柴科夫斯基的歌剧《黑桃皇后》中的男主人公格尔曼，就是典型的戏剧男高音。

5. 男中音

男中音音色明亮、宽广，近似于戏剧男高音，兼有男高音与男低音之长。音域通常为 $^\flat A \sim {^\flat a^1}$。例如，冼星海的《黄河大合唱》中的《黄河颂》，就是著名的男中音独唱曲。

6. 男低音

男低音作为男声的最低音，其音色纯厚沉着、朴实动人。深沉的男低音声音重浊、音量宏大，音域通常为 $E \sim e^1$。例如，马可等作曲的歌剧《白毛女》中的杨白劳就是男低音，浓重的歌声倾诉出心头的满腔悲愤。

二、演唱形式

(一) 独唱

一个人单独演唱歌曲称为独唱。

人声分类中的任何声部都可以担任独唱。演唱时一般用钢琴或小乐队伴奏，有时还可加入人声伴唱。

独唱要求演唱者有较高的艺术素养和较好的歌唱技巧，独唱者是音乐作品的解释者和表现者，直接运用声和情对音乐作品进行艺术的再创造。

(二) 齐唱

两个或两个以上的演唱者一起演唱同一旋律单声部的歌曲称为齐唱。

齐唱可以是男女混声齐唱，也可以是男声齐唱或女声齐唱。齐唱时可以用乐器伴奏，也可以不用乐器伴奏。

齐唱要求歌声整齐、统一、洪亮。齐唱歌曲大都富于战斗性和号召力，是群众歌咏活动中的主要形式。

(三) 合唱

两个或两个以上不同声部结合在一起，而每个声部由许多人演唱称为合唱。

常见的合唱形式有男声合唱、女声合唱、混声合唱等。合唱一般用钢琴或管弦乐队伴奏，也有不用乐器伴奏的，称为无伴奏合唱。

合唱有着丰富的表现力,讲究整体音响的谐和与协调,要求各声部的音色相应统一,音量相应平衡,各声部的出现有层次。另外,对各声部的音准、节奏、力度、速度都有严格的要求。

(四)领唱

在齐唱或合唱中,由一个人单独演唱一个乐段或一些乐句的演唱称为领唱。领唱部分一般与齐唱或合唱部分构成呼应,形成对比。

(五)对唱

两个人或两组人作一问一答式的演唱称为对唱。

对唱有男女声对唱、男声对唱、女声对唱等形式。对唱大多是单声部歌曲,气氛热烈而欢快。

(六)重唱

两个或两个以上不同声部结合在一起,而每个声部只有一人或两人演唱的称为重唱。

重唱有男女声二重唱、男声或女声重唱(包括二重唱、三重唱、四重唱)等形式。

(七)轮唱

将许多人分成两个、三个或四个声部,各声部相隔一定的拍数,先后演唱同一旋律称为轮唱。

轮唱时各声部形成此起彼落、相互呼应的热烈气氛。这种手法称为卡农,是复调音乐的一种,如《黄河大合唱》中的《保卫黄河》的演唱。

(八)小组唱

一个小组的人同时演唱同一首旋律单声部的歌曲称为小组唱。

小组唱实际上是齐唱的一种形式,只不过人数较少而已。如果演唱的是多声部歌曲,则称为小合唱。

(九)表演唱

演唱歌曲时边唱边做动作,这种有动作表演的演唱称为表演唱。表演唱在演唱方面往往采取对唱或小组唱形式。

(十)大联唱

围绕一个特定的专题,选择内容有关的歌曲,并采用诗朗诵或乐曲联奏等方法将各歌曲连贯起来进行演唱称为大联唱。

三、声乐曲体裁

(一)民歌

民歌是人民群众在阶级斗争、生产斗争的实践中,经过长期而广泛的口头传唱所形成和发展起来的一种艺术形式。民歌具有形象鲜明、感情淳朴,以及表达人民群众的思想、感情、意志和愿望的特点。

(二)抒情歌曲

抒情歌曲是一种优美的、感情丰富的歌曲体裁,是通过作曲家对现代生活和自然界的感受来抒发情怀的。

抒情歌曲具有速度适中、旋律委婉流畅、节奏平稳舒展的特点。

(三)叙事歌曲

叙事歌曲是带有叙述故事情节特点的歌曲体裁,其主要特点是在歌词内容上具有一定的情节性和叙事性,语言化的旋律与歌词内容紧密结合。

(四)诙谐歌曲

诙谐歌曲是以幽默风趣、逗人发笑为特点的歌曲体裁,具有旋律活泼自由、节奏夸张和强烈的表现力等特点。

(五)咏叹调

咏叹调又称咏唱,是歌剧或其他大型声乐作品中一种结构完整的抒情独唱曲体裁,由乐队伴奏。

咏叹调早在17世纪初就以歌谣体裁在歌剧、清唱剧和康塔塔中出现,其特点是声乐部分包含高难度艺术技巧,旋律起伏大,歌曲的结尾处常采用华彩段,以致力于音乐上独立发挥,是典型的美声唱法。

(六)宣叙调

宣叙调又称朗诵调,是歌剧、清唱剧中一种独唱体裁。它的特点是旋律很像口语或朗诵的语调,节奏自由,没有规整的乐句、乐段等。

宣叙调常出现在咏叹调之前,与后者形成对比,并使后者显得更加美妙悦耳。

(七)康塔塔

康塔塔是大型声乐套曲体裁的一种,原意为"用声乐演唱"。17世纪初起源于意大利,是一种独唱或重唱的世俗叙事套曲,以咏叹调和宣叙调交替组成,后来在德国发展成为一种包括独唱、重唱、合唱的声乐套曲,以世俗或《圣经》故事为题材。

康塔塔在形式上与清唱剧有相似之处,规模较小。其内容偏重于抒情,故事也较简单。

(八)清唱剧

清唱剧是大型声乐套曲体裁的一种,译为"神剧""圣剧"。16世纪末起源于罗马,初以《圣经》故事为题材,化妆演出,其后也采用世俗题材。17世纪中期发展为不化妆的音乐会作品,其中合唱处于主要地位。

(九)歌剧

歌剧是将音乐、戏剧、文学、舞蹈、舞台美术等艺术形式综合在一起,并以歌唱形式为主的音乐戏剧体裁。

音乐是歌剧的重要组成部分,通常由咏叹调、宣叙调、重唱、合唱、序曲、间奏曲、舞曲等组成。歌剧的器乐除伴奏声乐外,还担负着刻画人物性格、揭示剧情和发展戏剧矛盾冲突、烘托环境气氛等任务。

(十)弥撒曲

弥撒曲是天主教用于圣体圣事礼仪的音乐,由成套的圣咏组成,用拉丁文演唱。

常规的弥撒形式由五个固定部分组成:慈悲经、荣耀经、信经、圣哉经、羔羊经。中世纪后期开始对其中某些乐章进行多声编配,以后更是出现了丰富而自由的创作。

(十一)安魂曲

安魂曲是天主教追悼仪式上的弥撒曲,通常分为八段。18世纪和19世纪的安魂曲称为音乐会声乐套曲,其中只保留了传统的追悼意义的歌词。近代的安魂曲有许多已不再采用宗教性歌词。

第二节 乐 器

一、西洋管弦乐器

根据乐器的构造、发音、音色、性能及演奏方式等不同,西洋管弦乐器大致分为弓弦乐器、木管乐器、铜管乐器和打击乐器四组。但这种分类方法并没有包括所有西洋乐器。

(一)弓弦乐器

弓弦乐器(俗称弦乐器)是靠振动琴弦发音的乐器。在管弦乐队中主要有小提琴、中提琴、大提琴和低音提琴四种乐器,其音域宽广,富于歌唱性,表现力极强。

1. 小提琴

(1)组成结构。

小提琴(violin)是木质结构的,由三部分组成:槭木和云杉为原材料配合制造的琴身(包括琴头、琴颈、指板和共鸣箱),由金属丝制作的琴弦系统(包括弦轴、挂弦板、琴马和琴弦),由马尾制作的琴弓。小提琴的四根弦由粗到细定音为G、D、A、E。

(2)乐器特色。

小提琴属提琴族乐器中的高音乐器,艺术表现力丰富,音色优美、表达含蓄、变化多端,具有歌唱般的魅力,擅长演奏技巧复杂而华丽的旋律,素有"乐器皇后"的美称。

小提琴是一切弓弦乐器中流传最广的一种乐器,也是自17世纪以来西方音乐中最为重要的乐器之一。早在16世纪就有了三条弦的小提琴,1550年前后,意大利人发明了四弦小提琴。小提琴后来在16世纪中叶由克雷莫纳的安德烈亚·阿马蒂加以完善,再后来的改良包括加长指板,增加腮托,用钢丝和尼龙丝取代肠线琴弦等。

小提琴是最具表现力的乐器之一,演奏技巧极其丰富,作曲家经常用以引发作品的基调。小提琴在交响乐队中分为第一小提琴和第二小提琴。第一小提琴常担任乐曲的主旋律,第二小提琴则担任乐曲主要声部的和声伴奏。此外,小提琴也常在室内乐和小品中用于独奏。近年来,小提琴又成为当代流行乐和爵士乐的当家乐器之一。

2. 中提琴

(1)组成结构。

中提琴(viola)结构类似小提琴,制作材质与小提琴相同,但琴身稍大,琴弓较长且稍显粗重,定弦比小提琴低五度。中提琴如图2-1所示。

(2)乐器特色。

中提琴属提琴族乐器里的上中音乐器,音色宽广浑厚,有些压抑,因而亦独具特色。

中提琴比小提琴体积略大,演奏时同小提琴一样都是放在左肩上的。中提琴也广

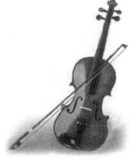

图2-1 中提琴

泛应用于管弦乐、交响乐以及室内乐中(17世纪初以来,中提琴一直是管弦乐队的常规组成部分,18世纪海顿发展弦乐四重奏后,中提琴正式进入室内乐队),但通常只担当中音声部,为主旋律起伴奏和衬托的作用,极少用于独奏。中提琴的音质别具一格,适合表现草原风光或怀念、悲愤等情绪。如民歌《嘎达梅林》用中提琴演奏时表现出的那种人民对嘎达梅林的怀念和哀悼异常动人。

3. 大提琴

(1)组成结构。

大提琴(cello)结构类似小提琴,制作材质与小提琴相同,但琴身比小提琴大一倍,琴弓稍粗且短,定弦比中提琴低八度。大提琴如图2-2所示。

(2)乐器特色。

大提琴属提琴族乐器里的下中音乐器,演奏时是放在地上由坐着的演奏员将其支撑在两膝之间的。其音色饱满有力,类似于男中音或男低音,擅长演奏抒情的旋律,表达深沉而复杂的感情。

由于大提琴表现力强,常常用于独奏,在整个管弦乐队中处于重要的地位。如圣-桑的《天鹅》就是由大提琴在竖琴的伴奏下,表现出微波涟漪的水面上,高洁端庄的天鹅的美丽形象。

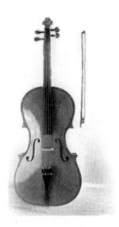

图2-2 大提琴

4. 低音提琴

(1)组成结构。

低音提琴(double bass,见图2-3)类似于大提琴,制作材质与小提琴相同,但琴弦更粗(且通常使用肠衣弦),琴体更大,琴弓更粗更短,定音比大提琴低八度。

(2)乐器特色。

低音提琴是弦乐器中形体最大的乐器,由于它比人体还要高大,演奏员需站立才行。它的音色极其低沉柔和,并且能奏出极美妙的泛音,拨弦奏法可发出隆隆声,用于描述雷声或波涛声往往恰到好处;不宜快奏,慢奏时效果最佳;高音部分音质纤弱动人。

低音提琴是管弦乐队和交响乐队中的最低音声部,多充当伴奏角色,极少用于独奏,但其雄厚的低音无疑是多声部音乐中强大力量的体现。贝多芬就常用它在交响乐队中演奏重要的旋律,如他在《第九交响曲》的第四乐章开始时用低音提琴演奏的宣叙调,有力地回绝了前三个乐章的主题动机。

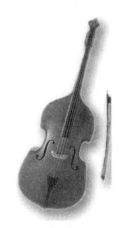

图2-3 低音提琴

(二)木管乐器

木管乐器是指过去用木料制作的管乐器,因为木料加工精度不容易控制,造成乐器的音高不准,加之木料会因水分浸入而变形或劈裂,所以这类乐器中的一部分现在不一定再用木料制作了,比如长笛。但依据传统,仍然沿用木管乐器这一名称。

木管乐器从发音原理上可以分为两类:一类是气流吹入时与吹孔摩擦,使管柱产生多种振动波而发音,如长笛、短笛等;另一类是气流通过接在管口的簧片(单簧或双簧)使簧片振动,簧片的振动产生出多种振动波而发音,如双簧管、大管等。

木管乐器的所有成员都具有很弱和渐强以及渐弱的力度控制能力,优于其他任何管乐器,表现力丰富,是管弦乐队、军乐队和室内乐队采用的重要乐器。

1. 长笛

(1)组成结构。

长笛(flute,见图2-4)由无缝镍银管或硬质真银制作的管身(包括吹节、主节和尾节)和18个按键组成。

图2-4 长笛

(2)乐器特色。

长笛音色柔美清澈,音域宽广。高音区明朗流畅,低音区淳朴自然,擅奏华丽多样的旋律,因而有"乐队王子"之称。长笛是管弦乐队、军乐队以及室内乐队中的重要高音乐器,也是独奏乐器,富于歌唱性,如德彪西在《牧神午后》中的长笛演奏表现了一种幽静、甜美的朦胧意境。

长笛的流传已有好几个世纪,其历史甚至可以追溯到古埃及时代,当时它还只是竖吹的上面开孔的黏土管。到了海顿(1732—1809)所在的年代,长笛已成为交响乐队中的固定乐器。19世纪初,随着特奥巴尔德·波姆发明的按键装置在长笛上的运用(后来亦被用于单簧管、双簧管和大管等),长笛得以定型。

2. 短笛

(1)组成结构。

短笛(piccolo,见图 2-5)的结构组成同长笛一样,是长笛的变种乐器,是交响乐队中音域最高的乐器,通常由第二长笛手吹奏。由于音色尖锐,富于穿透力,有节制、审慎地使用可使整个乐队的乐声更加响亮、有力而辉煌。

(2)乐器特色。

短笛的音域比长笛高一个八度,可达到乐队的最高极限,音色尖锐透明,同音区不如长笛丰满,属装饰性乐器,很少独奏,多用于管弦乐队和军乐队中,表现凯旋、热烈欢舞或描写暴风雨中的风声呼啸等,如贝多芬的《埃格蒙特》序曲中就有著名的短笛声部。

图 2-5 短笛

3. 单簧管

(1)组成结构。

单簧管(clarinet,见图 2-6)是木质的管乐器,一般采用乌木制作,所以也称"黑管",现在也有用硬塑料制作的普及品。单簧管由哨头(单簧片)、小筒、主体管(两节)、喇叭口和机械音键系统组成,管身为圆柱形。

(2)乐器特色。

单簧管是一种音域宽广的簧片乐器,高音区音色尖锐,中音区音色圆润,低音区低沉浑厚,素有"演说家"之称,是木管组中应用最广泛的乐器。德沃夏克的《新世界交响曲》第四乐章的第二主题就是用单簧管演奏的,它表现了作曲家对家乡的深切思念之情。

单簧管的根源可以追溯到号角和风笛,一般认为是从一种类似竖笛的单簧片乐器芦笛演变而来。现代的单簧管是德国笛子制作人约翰·丹纳在1690年发明的,此后屡经改进,最终由德国长笛演奏家特奥巴尔德·波姆定型。

莫扎特是第一位在交响乐中采用单簧管的作曲家,他觉得单簧管是最接近人声的乐器。

图 2-6 单簧管

4. 双簧管

(1)组成结构。

双簧管(oboe,见图 2-7)由三部分组成:哨子(双簧片)、经过特殊处理的硬木制成的管体(包括上下节和喇叭口)和音键。双簧管和单簧管一样都是竖着吹的,吹嘴很细,管身呈圆锥形。

(2)乐器特色。

双簧管音色柔和软丽,带有鼻音似的芦片声,善于演奏徐缓的曲调,被誉为"抒情女高音"。柴科夫斯基的《天鹅湖》中的忧郁而优美的白天鹅主题部分就是由双簧管吹奏的。

双簧管最初形成于17世纪中叶,18世纪时得到广泛使用。它在乐队中常担任主要旋律的演奏,是出色的独奏乐器,同时也适合合奏和伴奏。此外双簧管还是交响乐队里的调音基准乐器(乐队以双簧管的小字一组的 a 音定音)。

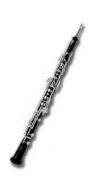

图 2-7 双簧管

5. 英国管

(1)组成结构。

英国管(English horn,见图 2-8)由哨子(双簧片)、木质管体、球状喇叭口和音键系统组成。

(2)乐器特色。

英国管,即F调双簧管、中音双簧管,音色近似双簧管,但比双簧管的音域低五度,音色比双簧管浓郁而苍凉,听起来如泣如诉。德沃夏克的《新世界交响曲》第二乐章主题部分和西贝柳斯的交响诗《图奥内拉的天鹅》都是以英国管来演奏的。

英国管不是管弦乐队的基本乐器,只在表现特定情景时才用,在乐队中一般由第二或第三双簧管演奏者兼奏。"英国管"名称的由来并非此乐器来自英国,而是由于文字上的相同音译的结果。

6. 大管

(1)组成结构。

大管(bassoon,见图2-9)由哨子(双簧片)、槭科色木或枫木管体(分四节)、弧形接管和音键系统组成。

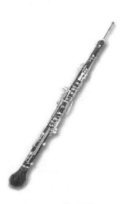

图2-8 英国管

(2)乐器特色。

大管又称巴松管,来自意大利文(fagotto),原义为"一捆柴"——可以拆成若干节,便于装收。这一称呼非常形象。它是交响乐队中的重要乐器之一。其高音区音色哀伤痛楚,中音区温和甜美,低音区庄严沉重,断奏时则具有幽默顽皮的效果。如普罗科菲耶夫的《彼得与狼》中,大管表现出"爷爷倚老卖老、对孩子什么都不放心"的形象。

(三)铜管乐器

铜管乐器是指过去用黄铜制作的吹奏乐器,现在的铜管乐器已不局限于使用黄铜制作了,但习惯上仍把它们称为铜管乐器。最初的铜管乐器是兽角或木头制作的用于狩猎和战争的号角,后来慢慢衍变成乐器。

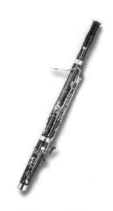

图2-9 大管

铜管乐器的号嘴分漏斗形和半圆形两类。号嘴越浅、越小者,越便于吹奏高音,其音色明亮、高昂、有光彩;号嘴越深、越大者,越便于吹奏低音,其音色就较黯淡、柔和。

1. 圆号

(1)组成结构。

圆号(French horn,见图2-10)由号嘴、磷铜管体和机械部分组成,管长3.930 m(F调圆号),管体盘呈圆形,整个管体拐弯较多,机械部分使用回旋式活塞,通过按下活塞键使活塞回转接通旁路管,以达到延长号管的作用。常见的有三键、四键和五键圆号。

(2)乐器特色。

圆号是最古老的乐器之一,现代圆号是在法国发展的,所以又称为法国号。它音色圆润而温和,特别适合表达辽阔而宽广的情绪。如约翰·施特劳斯的《蓝色多瑙河》由圆号吹奏的引子部分,使人联想到河上黎明的景色。

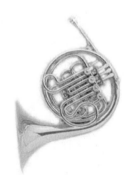

图2-10 圆号

圆号是铜管乐器中音域最宽、应用最广泛的乐器,在铜管和木管乐器之间起到媒介作用。

2. 小号

(1)组成结构。

小号(trumpet,见图2-11)由号嘴、磷铜管体和机械部分组成,管长1.355 m,机械部分由活塞和活塞套组成,通过按下活塞接通旁路管以达到延长号管的目的。活塞分为直升式和回转式两种。

(2)乐器特色。

小号是铜管族中的高音乐器,最早的小号用于军队中传递信号,17世纪以后才成为

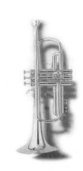

图2-11 小号

管弦乐队和独奏的乐器。小号音色嘹亮,富于英雄气概,既可奏出嘹亮的号角声,也可奏出优美而富有歌唱性的旋律。如威尔第的《阿伊达》中的小号齐奏,气势恢宏,极富煽动性。

3. 大号

(1) 组成结构。

大号(tuba,见图2-12)由号嘴、管体和机械部分三部分组成。有四到六个活塞(回转式较常见)。大号有抱式大号、圈式大号和转口式大号(俗称"苏萨风")三种,后两种只用于军乐队或管乐队。

(2) 乐器特色。

大号是管弦乐队中最大的低音部铜管乐器,音色浑厚低沉、威严庄重,很少用于独奏。

4. 长号

(1) 组成结构。

长号(trombone,见图2-13)由号嘴、U形套管(管长2.75 m)、里管、调音管、喇叭口等(低音长号还带有一个回转式四度活塞和一根四度附加管)组成。它通过滑管来改变号身的长度和基音的音高。

(2) 乐器特色。

长号又称为拉管,是中、低音铜管乐器,也是构造上唯一未经过技术完善、很少改进的铜管乐器。它的音色庄严壮丽而饱满,声音嘹亮而富有威力,弱奏时温柔委婉。长号在乐队中很少能被同化,甚至可以与整个乐队抗衡,虽然在管弦乐队中很少用于独奏,但却是军乐队中演奏威武的中低音旋律的主要乐器。

(四)打击乐器

打击乐器起源很早,是人类最早使用的乐器,其成员众多,特色各异,虽然它们的音色单纯,有些声音甚至不是乐音,但对于渲染乐曲气氛有着举足轻重的作用。打击乐器通常用槌、用手击打共鸣体或踩踏板敲击共鸣体而发声,其普遍特点是音响不能长时间持续。现代管弦乐队里增加了很多非洲、亚洲音乐里的音色奇异的打击乐器。

打击乐器可分为有固定音高和无固定音高两大类。除定音鼓外均为无固定音高的打击乐器。

1. 定音鼓

(1) 组成结构。

定音鼓(timpani,见图2-14)的组成:金属结构的鼓身,牛、羊、驴皮或合成材料制作的鼓皮,定音系统和短木鼓槌等。

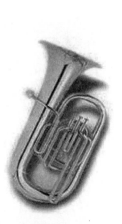
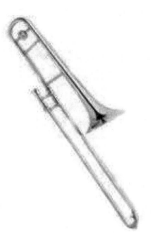
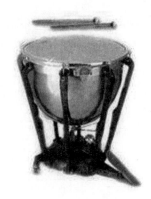

图2-12 大号　　　　　　图2-13 长号　　　　　　图2-14 定音鼓

(2)乐器特色。

定音鼓属单皮膜鸣乐器,造价昂贵,可发出固定频率(即音高)的声音。它音色柔和、丰满,音量可控制,不同的力度可表现不同的音乐内容,有时甚至可以直接演奏出旋律。定音鼓作为色彩性打击乐器,其丰富的表现力远非普通打击乐器所能比拟。

定音鼓的前身是古代阿拉伯的纳嘎拉鼓,17世纪传入欧洲以来就一直是交响乐队中打击乐声部的固定乐器和重要的色彩性伴奏乐器,也适于其他各类乐队。

2. 大鼓

(1)组成结构。

大鼓(bass drum,见图2-15)的组成:木质或轻金属材料制成的鼓身,牛皮的鼓皮,铝合金制成的鼓圈、鼓卡,短而粗的木鼓槌(鼓槌一端包以皮条、布料或绒毡,呈球状)等。

图 2-15 大鼓

(2)乐器特色。

大鼓属于双面膜鸣乐器,无固定音高,鼓筒大而浅,一面或两面蒙以鼓皮,用鼓槌敲击发音,随用力的变化控制发音的强弱变化来表现不同的音乐情绪。其音色低沉响亮、雄壮有力,用于模仿雷声和炮声时恰如其分。

现代大鼓起源于古代土耳其,因此又称为大军鼓,中世纪时传入欧洲。大鼓是军乐队、管弦乐队和交响乐队中最重要的打击乐器,几乎不作独奏,而是参与合奏或衬托乐队和声的伴奏,但大鼓的地位非常重要,大鼓的伴奏不仅使乐队的低音声部更加充实、丰满,而且为整个乐队带来一种气势,增添乐曲活力。

3. 小鼓

(1)组成结构。

小鼓(snare drum,见图2-16)类似大鼓,但体积却小得多。它的使用材质基本与大鼓相同,只是鼓皮为羊皮,且不敲的一面绷有多条响弦;鼓槌使用两条硬木槌,槌头较小,且不包任何外物。

图 2-16 小鼓

(2)乐器特色。

小鼓又称为小军鼓,属双面膜鸣乐器,无固定音高,发音频率高于大鼓。在各类乐队中与大鼓的重要性相同,常与大鼓同时使用。但小鼓不像大鼓那样用来加强强拍,而是在弱拍上敲击细小的节奏,以调和音色,增强乐曲的节奏感。小鼓的音响穿透力强,力度变化大,还可以通过在鼓面上盖绒布或使用不同硬度的鼓槌来改变音色,能烘托出各种气氛,表现力非常丰富。

4. 钹

(1)组成结构。

钹(cymbal,见图2-17)由一对铜质的草帽状圆片的钹身和对扣组成。钹身的两个部分各系有一条钹巾,演奏者需取站姿,用双手通过钹巾持住钹身,使钹身的两部分碰撞发音。

图 2-17 钹

(2)乐器特色。

钹又称为土耳其钹,是一种古老的碰奏乐器,属于金属体鸣乐器,无固定音高。它的音响穿透力很强,善于烘托气氛,是管乐队、交响乐队、管弦乐队中必不可少的色彩性打击乐器。

5. 铃鼓

(1)组成结构。

铃鼓(tambourine,见图2-18)由木质鼓框和羊皮鼓皮两部分组成,铃鼓鼓框上开有若

图 2-18 铃鼓

干长条形孔,每个孔中安装有一对铜质小钹,有的铃鼓还在鼓框上悬挂几个铜铃。

(2)乐器特色。

铃鼓又称为手鼓,属单皮膜鸣乐器,无固定音高,直接用手敲击发声。铃鼓具有简易、轻便的特点,适合于民间舞蹈或乐队伴奏,常用来烘托热烈的气氛,表达一种欢乐的情绪。

6. 三角铁

(1)组成结构。

三角铁(triangle,见图2-19)由一根弯成等腰三角形的弹簧钢条(首尾不连接)和一根金属棒组成。演奏时用金属棒敲击主体弹簧钢条来发声。

(2)乐器特色。

三角铁是一种古老的打击乐器,属于金属体鸣乐器族,无固定音高。它是管乐队、管弦乐队、交响乐队乃至歌舞剧乐队中必不可少的打击乐器。常常在华彩性的乐段中加入演奏,以增强气氛。

图2-19 三角铁

7. 锣

(1)组成结构。

锣(gong,见图2-20)由锣身和锣槌组成。锣身为一圆形弧面,多为铜质结构,其四周以本身边框固定;锣槌为一木槌。锣身大小有多种规格,小型锣在演奏时用左手提锣身,右手拿槌击锣;大型锣则须悬挂于锣架上演奏。

(2)乐器特色。

锣属于金属体鸣乐器,无固定音高。其音响低沉、洪亮而强烈,余音悠长持久。通常,锣声用于表现一种紧张的气氛和不祥的预兆,具有十分独特的艺术效果。锣又称为中国锣,起源于中国的民族乐队,是交响乐队中唯一的中国乐器。锣是现代交响乐队、管弦乐队中重要的打击乐器,改变锣槌槌头的结构或质地可有效地改变锣的音色。

图2-20 锣

二、中国民族乐器

我国的民族乐器种类繁多,粗略计算有500余种。按照发音原理和演奏方式的不同,可以分为弹拨乐器、吹管乐器、拉弦乐器和打击乐器四大类。但这种分类方法并没有包括所有民族乐器。

(一)弹拨乐器

弹拨乐器是指以手指或拨子拨弦,或用琴竹击弦而发音的弹弦、击弦乐器的总称。弹拨乐器历史悠久,品种繁多。弹拨乐器具有丰富的表现力,具体包括古琴、古筝、阮、琵琶、三弦、扬琴、柳琴、月琴等,其中最具典型性的是古琴和琵琶。春秋战国时代琴、瑟、筝等弹拨乐器已经出现,到了汉代出现了三弦和阮。隋唐时,由于琵琶的引进和普遍使用,弹拨乐器代替吹管乐器成为乐器家族的主体。

1. 古琴

(1)组成结构。

古琴形制多样,现今以"仲尼式"最为多见。其组成结构一般包括琴体和琴弦系统。其中琴体由共鸣箱、琴面、琴底和琴轸、雁足等部分组成;琴弦系统包括琴弦七根和岳山、龙龈、琴徽等部分。古琴如图2-21所示。

图2-21 古琴

(2)乐器特色。

古琴即七弦琴,是最古老的、纯正的中国乐器之一。它音量不大,但音色丰富,演奏手法细腻,音域宽广,共有四个八度和一个大二度。运用不同的弹奏手法可以发出很多极富特色、极有韵味的乐音。其基本音响大体可分为散音、按音、泛音三类。

2. 琵琶

(1)组成结构。

现代琵琶为木质半梨形,薄桐木板面,琴颈向后弯,琴杆与琴面上设六相二十四品,张四弦。琵琶如图2-22所示。

(2)乐器特色。

琵琶于5世纪前后经丝绸之路传入我国,在隋唐时期得到了极大的发展,流传下来的曲目甚多。由于在外形、结构、演奏方法、演奏韵味等方面产生了深刻变化,它变成了一种地道的中国民族乐器。

琵琶音色清脆明亮,以颗粒性音响见长,常用于歌唱、曲艺和歌舞的伴奏,也用于器乐合奏和独奏。

3. 柳琴

(1)组成结构。

柳琴(见图2-23)形状像琵琶,但外形偏小,现多为四弦二十四品至二十八品。

(2)乐器特色。

柳琴是苏北、鲁南一带常用的弹拨乐器,也称柳叶琴。柳琴用拨子弹奏,音色清脆,原是柳琴戏的主要伴奏乐器,现在是民族乐队高音声部的重要乐器,有时也用于独奏。

4. 三弦

(1)组成结构。

三弦音箱近椭圆形,扁平,两面蒙蛇皮,琴杆为红木或其他硬木,无品,张三弦。三弦如图2-24所示。

(2)乐器特色。

三弦始于元代,音色极具个性,在我国各地普遍流行,演奏时使用骨质义甲拨弦。三弦分为曲弦和书弦。南方曲弦较小,多用来伴奏昆曲、弹词;北方书弦较大,多用于说唱伴奏或戏曲伴奏。

5. 阮

(1)组成结构。

阮(见图2-25)为圆形音箱,琴面为桐木板,开有两个圆形音孔,一般为四弦十二品,有大、中、小三种形制。

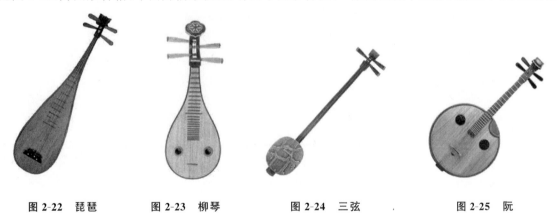

图2-22 琵琶　　图2-23 柳琴　　图2-24 三弦　　图2-25 阮

(2)乐器特色。

阮创制于东汉,通称月琴。据说晋朝人阮咸擅长演奏这种乐器,所以阮又被称为阮咸。现在常用的是大阮和中阮,它们是民乐队重要的弹拨乐器。

6. 月琴

（1）组成结构。

月琴（见图 2-26）音箱为木质圆形，也有六边形或八边形的，琴面、琴背均为桐木板，张四弦，二十四品，用拨子弹奏。

（2）乐器特色。

月琴是由阮演变而来的弹拨乐器，声音清脆，但音量较小。常用于戏曲、曲艺和歌舞伴奏，也用于器乐合奏，是京剧乐队三大伴奏乐器之一。

7. 筝

（1）组成结构。

筝（见图 2-27）的琴体是用整块桐木雕成的，底部平坦，有两个音孔。筝面为弧形，面上张有琴弦，弦下撑以雁柱，移动雁柱可以调整音高。

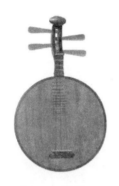
图 2-26　月琴

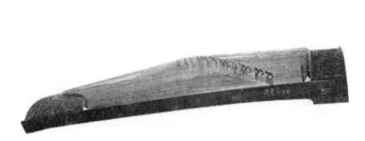
图 2-27　筝

（2）乐器特色。

筝是极为古老的弹拨乐器，在距今两千多年前的春秋时期就已经出现了。它音色清越激昂，适于独奏。现代的筝有十六弦的和二十一弦的两种。演奏时一般是左手按弦，右手弹弦。

（二）吹管乐器

吹管乐器泛指利用空气在管体流动而发音的乐器，历史悠久，品种繁多，且音色各异。中国民族乐器的吹管乐器主要是竹、木制品，发音原理是以气流激发空气柱、簧片或两者的耦合振动，很像西洋乐器的木管乐器。根据吹奏方法不同，一般可分成四类——气息经过吹孔的吹管乐器（如笛、箫、埙、排箫等）、使用哨子的吹管乐器（如唢呐、管等）、使用簧片的吹管乐器（如笙、巴乌、葫芦丝等）及以唇振发声的吹管乐器（如海螺、牛角、铜质的号筒等）；根据有无簧片可分为有簧片吹管乐器和无簧片吹管乐器两种，有簧的以唢呐和笙为代表，无簧的以笛和箫为代表。

1. 笛

（1）组成结构。

现在的笛一般有 12 个孔：1 个吹孔、1 个笛膜孔、6 个指孔、2 个前出音孔、2 个后出音孔。笛膜孔上贴以苇内薄膜或竹内薄膜，以扩大音量并使音色清脆明亮。也有不开笛膜孔的，声音较为厚实、沉稳。笛如图 2-28 所示。

（2）乐器特色。

笛又称为笛子、横笛、竹笛，用竹子打通竹节后制成，是我国古老的吹管乐器之一。笛多用于独奏、合奏和歌唱的伴奏，在民间乐队中常处于领奏地位，与西洋管弦乐队合作，笛往往能产生独特的效果。

图 2-28　笛

笛的品种很多,大致可分为两种:梆笛和曲笛。梆笛常用于北方梆子戏曲的伴奏,声音高亢清脆;曲笛常用于伴奏昆曲,较梆笛粗且长,声音较柔和圆润。梆笛多为 G 调,曲笛多为 D 调。

2. 笙

(1)组成结构。

笙(见图 2-29)主要由笙斗、笙苗、笙簧三个部分组成。现代笙的形制为金属笙斗上插一组竹质笙管,右面留有供手指插入的缺口。簧片为铜质,吹吸均可发音。笙斗侧面接一金属管为吹嘴。现代常用的为十七簧笙,分高音笙和中音笙两种。

(2)乐器特色。

笙是我国有两千多年历史的古老簧管乐器。它以簧、管配合振动发音,簧片在簧框内自由振动,是世界上最早利用自由簧振动发音的乐器。笙能够演奏和声,可用于独奏、伴奏与合奏,音色恬静优美、饱满丰厚,是民间吹打乐的主要乐器之一。

3. 唢呐

(1)组成结构。

唢呐(见图 2-30)由哨子、芯子、气盘、杆和铜碗五部分组成,锥形木质管身,上端装苇哨,下端装铜质喇叭口,管身上开八个指孔,第七孔在管身的后侧。其品种繁多,一般按唢呐筒音的音高分为高音唢呐、中音唢呐、低音唢呐三种。

(2)乐器特色。

唢呐也称为喇叭,小唢呐也称为海笛,原是流传于波斯、阿拉伯一带的乐器,大约在金元时代传入我国。唢呐已成为我国各地广泛使用的乐器之一,可用于独奏、伴奏与合奏,在乐队中常作为领奏乐器,音量宏大,音色高亢明亮、刚健有力,是民间吹打乐的必备乐器。唢呐演奏的代表作品有《百鸟朝凤》等。常用的唢呐是 D 调的。

4. 箫

(1)组成结构。

箫(见图 2-31)用竹子制成,竹节除顶上一个不打通外,其余的均打通,然后在顶节与管身接合处开一半椭圆形吹孔,管身开六个指孔,最上面一个指孔开在后面,其余五个开在前面。其品种很多,常见的有紫竹洞箫、九节箫、玉屏箫等。

图 2-29　笙　　　　　　图 2-30　唢呐　　　　　图 2-31　箫

(2)乐器特色。

箫也称为洞箫、单管、竖吹,其历史已有千年以上,汉代的"羌笛"就是箫的前身。箫可用于独奏、伴奏与合奏,音色醇厚、圆润、柔和,适于演奏缓慢悠长的曲调。

5. 管

(1) 组成结构。

管(见图2-32)的结构比较简单,由管哨、芯子、管身三部分组成,为木质圆柱形,管身上开有8个指孔,前面7个,后面1个,与唢呐相似,管口插苇质哨子。管品种繁多,有小管、中管、大管、双管和加键管等。

(2) 乐器特色。

管起源于古代波斯,西汉时期在我国已有流传,主要流行于我国北方,唐代盛行,隋唐时期称为"筚篥"。管可用于独奏、合奏、伴奏。小管音色高亢明亮,大管音色低沉浑厚,在北方管乐中常处于领奏地位,是河北吹歌的主要乐器。

图2-32 管

(三)拉弦乐器

拉弦乐器出现的时间较晚,主要是指胡琴一类的乐器。它们通常被认为是由北方少数民族传入中原的,是利用马尾弓与琴弦的摩擦产生振动为发音源,再通过琴筒共鸣与琴弦产生耦合振动而发出音响的乐器,因此发音连续、绵长,也更富有歌唱性。拉弦乐器一般都没有品位,可以奏出变音和滑音,表现力非常丰富。常用的拉弦乐器有二胡、高胡、中胡、低胡、板胡、京胡等。

1. 二胡

(1) 组成结构。

二胡(见图2-33)主要由琴杆、琴轴、琴筒、琴弦、千斤、琴码、琴弓等部分组成。琴筒有圆形、六边形、八边形多种,琴筒的一端蒙蟒皮,另一端置雕花音窗。琴杆的上端是一个弯形的琴头,琴头下面装有两个菊花形硬木琴轸,上边一个张里弦,下边一个张外弦,竹弓的弓毛夹在两根金属琴弦之间。

(2) 乐器特色。

图2-33 二胡

二胡是全国各地都流行的乐器,也称为胡琴或南胡,可用于独奏、协奏、重奏、伴奏与合奏,是民族乐队中不可缺少的主奏乐器。它音色优美动听、刚柔多变,表现力非常丰富,既能演奏柔美、流畅的旋律,又能表现热烈、欢快的情绪,特别擅长于演奏抒情和伤感的作品,如《良宵》《二泉映月》等。

2. 高胡

(1) 组成结构。

高胡(见图2-34)与二胡的外形非常接近,是在传统二胡的基础上将外弦由丝弦改成钢弦,其定弦比二胡高四度或五度,演奏时用两膝夹住琴筒拉奏。

(2) 乐器特色。

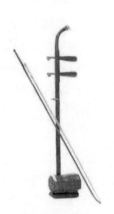

图2-34 高胡

高胡是高音二胡的简称,是广东音乐中必不可少的特色乐器,是著名的广东音乐演奏家吕文成(1898—1981)创制的乐器。它的音色比二胡更加清脆、明亮,适宜演奏抒情、欢快、华丽的旋律,在大型民族乐队中常用作高音弦乐器,如《雨打芭蕉》《步步高》等。

3. 中胡

(1) 组成结构。

中胡(见图2-35)是在二胡的基础上改革制成的,是民族乐队中的中音乐器,它的构造与二胡相同,只是各个部件比二胡要大,发音比二胡要低。

(2) 乐器特色。

图2-35 中胡

中胡是中音二胡的简称,主要用于伴奏与合奏,也可以独奏,定弦比二胡低一个纯四

度或纯五度。它音色浑厚、刚劲，在乐队中主要起调整音色和充实声部空隙的作用。中胡的独奏曲比较少，主要代表作有《苏武》《草原上》。

4. 低胡

(1) 组成结构。

低胡(见图2-36)是在二胡基础上改革制成的，是民族乐队中的低音乐器。低胡的各部件都比中胡大，发音比中胡低。琴筒有圆筒和八方筒两种。琴头式样以卷书的为多。皮膜大都用蟒皮，也有用羊皮或马皮的。定弦比中胡低一个八度，音域在两个八度内。

图2-36 低胡

(2) 乐器特色。

低胡是低音二胡的简称，演奏需隔指按音，可演奏慢速曲调或乐句中强拍。它音色低沉宽厚。以前民族乐队多用广东音乐中的秦胡(与今日秦琴相似)来拉奏低音。抗日战争时期，解放区的音乐工作者才开始制作低胡，但目前仍不够完善，还在继续改进中。

5. 板胡

(1) 组成结构。

板胡(见图2-37)结构基本上与二胡相同，只是整个体积要小些，主要区别是琴筒由坚硬的椰子壳制成(也有木质和竹质的)，琴筒上蒙桐木板，所以称为板胡。板胡的琴杆较粗，是用硬木料制作的，琴杆上凿有弦轴箱，张两根琴弦，弓毛夹在两根金属弦中间拉奏。

(2) 乐器特色。

板胡又称为梆胡、呼胡、秦胡、梆子胡、大弦等，是明末清初伴随戏曲梆子腔的出现，在胡琴的基础上演变出来的乐器。

板胡是中国北方多种戏曲和曲艺的主要伴奏乐器之一，它的音色高亢、明亮、坚实，非常有特点，可用于独奏、伴奏与合奏。板胡分为高音板胡、中音板胡和低音板胡，民乐队常使用高音板胡和低音板胡。板胡定弦有五度和四度两种，其音色高亢、明亮、清脆，擅长于表现激昂欢快、热烈和奔放的情绪，也能演奏抒情细腻的作品，如《红军哥哥回来了》《大姑娘美》等。

图2-37 板胡

6. 京胡

(1) 组成结构。

京胡(见图2-38)的品种很多，有紫竹京胡、白竹京胡和染竹京胡等，其规格根据京剧的曲牌而定，如西皮、二簧等几种专用京胡。京胡琴筒和琴杆为竹质，菊花形琴轸用硬木制成，琴筒蒙蛇皮，张两根丝弦或金属弦，竹质琴马，也有人用折断的火柴棍作琴马，音色更加脆响。

(2) 乐器特色。

京胡最早称二鼓子，俗称胡琴儿，是京剧、汉剧的主要伴奏乐器，是在清乾隆五十年左右随着京剧的形式在胡琴的基础上改制而成的。

图2-38 京胡

京胡主要用于京剧伴奏，也可以独奏。定弦采用五度关系，根据唱腔的需要来决定高低，采用首调唱名法。京胡的音色清脆、明亮，有穿透力，但音域较窄，在给戏曲伴奏时常有"高拉低唱"或"低拉高唱"的情形，形成独特的托腔风格。

(四)打击乐器

打击乐器泛指由敲击而发音的乐器。我国民族打击乐器种类繁多且历史悠久，分类大都以发音部分的制

作材料为依据,分为皮革类(如大鼓、排鼓、单皮鼓、手鼓等)、金属类(如大锣、小锣、云锣及各种钹、铃、钟等)和竹木类(如拍板、竹板、梆子、木鱼等)几种。打击乐器经常运用合奏方式演奏,也可以作为独立演奏的乐器。它具有丰富的表现力,发音响亮,穿透力强,我国人民在节日和喜庆的场面常用它来助兴。

1. 堂鼓

(1)组成结构。

堂鼓(见图2-39)也称为大鼓,鼓框木质,两面蒙牛皮,鼓框上有四个铜环,吊在木架上,用双木槌击奏。堂鼓鼓面较大,击打不同的部位能产生不同的音色。敲击鼓心发音低,敲击鼓边发音高。

(2)乐器特色。

堂鼓是节奏性乐器,无固定音高,力度变化很大,在乐队里可获得烘托气氛的效果。在没有指挥时,堂鼓演奏者常担负起乐队指挥的职责,掌握演奏的情绪表达、力度、速度等。

2. 排鼓

(1)组成结构。

排鼓(见图2-40)由五个或六个鼓组成一套,鼓身木质,两面蒙皮,两面蒙皮的面积一样,但内径不同,因此可以发出不同音高的音。鼓身固定在特制的鼓架上,可以上下调节高度,也可以翻转,鼓面有调音装置。

(2)乐器特色。

排鼓是根据民间的中型堂鼓和腰鼓创制的,音响丰富,适于表现热烈、欢快的气氛,多用于较大型的器乐合奏。

3. 板鼓

(1)组成结构。

板鼓(见图2-41)也称为单皮,这是因为板鼓是一面蒙皮的,板鼓的鼓框用坚实的木料制作,鼓框的内壁呈喇叭形,鼓面中间部分稍凸起,称为鼓心。板鼓用两根竹质的鼓签击奏,可采用双打、单打、闷打等多种演奏技巧,敲击鼓的不同部位可产生不同的音色。

(2)乐器特色。

板鼓的音色脆响,主要用于戏剧伴奏。在戏剧伴奏中,板鼓的演奏者称为"鼓佬",相当于乐队的指挥,在乐队中起着举足轻重的作用。

4. 大锣

(1)组成结构。

大锣(见图2-42)是用黄铜锤制的圆形薄片,一面边翻起,边上打有两个小孔,用来系绳。大锣的形制在各地有所不同,一般直径为30多厘米。大锣用包有布的软槌击奏,演奏时一手提锣,另一手执槌击锣心或靠近锣边的部分以求得不同的音色。击锣心时的发音较低,击靠近锣边部位时的发音较高且发哑。

图2-39 堂鼓

图2-40 排鼓

图2-41 板鼓

图2-42 大锣

(2)乐器特色。

大锣是中国最有特色的民族乐器之一,声音粗犷、洪亮,余音长,多用于器乐合奏或戏曲伴奏。

5. 小锣

(1)组成结构。

小锣(见图2-43)为铜质,直径约22厘米,中心稍凸起。演奏时用左手指支在锣内缘,右手以一薄木片敲击。

(2)乐器特色。

小锣是戏剧伴奏中不可缺少的打击乐器,也称为京小锣。小锣的音色柔和、清澈,余音婉转,在戏剧伴奏中起衬托和加强效果的作用。

6. 云锣

(1)组成结构。

云锣(见图2-44)由一些铜质的小锣按声音高低排列而成,用细绳悬挂在一个木架上,每个小锣用三条细绳,有的云锣木架下方有一个供手持的柄。每架云锣的小锣悬挂数目不一,常见的为十个,但也有多至二三十个的,经改制后的云锣,小锣的数目已增加到三十八个。在演奏行乐时,使用木架下方有柄的,一手持云锣柄,另一手击奏;演奏坐乐时,使用无柄的云锣,云锣架固定在桌子上,用双手执双槌击奏。

(2)乐器特色。

云锣在演奏时用一个或两个小木槌敲击小锣,小槌分软、硬两种。硬槌敲击的声音响亮、清脆;软槌敲击的声音柔和、含蓄。云锣可奏出旋律,也可作为节奏乐器,主要用在民族乐器的器乐合奏中。

7. 钹

(1)组成结构。

钹(见图2-45)为铜质圆盘形,中间凸起,中心有孔,系以绸带,供手持。每副两片,互相碰击发声。大钹直径30～35厘米,小钹直径12～17厘米。钹有多种击奏手法,有双击、磨击、闷击等,大钹也可以用鼓槌单击。

(2)乐器特色。

钹也称为镲,是南北朝时期由印度传入中国的打击乐器。大钹声音洪亮,小钹声音清脆,多用于器乐合奏、戏曲和民间歌舞如秧歌的伴奏等。

8. 拍板

(1)组成结构。

唐朝的拍板由九块或六块长方形木板组成,双手合击发音。现代的拍板一般由三块紫檀或黄杨等硬质木料制作的长方形木板组成,两块板以细丝弦扎成一体,再用布带与另一块板连接。演奏时一手执单片板,通过手的摇动使两组板相碰击。

(2)乐器特色。

拍板(见图2-46)也称为檀板或绰板,发音脆响,是节奏性乐器,常出现在节奏强拍上,节奏强拍被称为"板"即由此而来。拍板用于戏曲伴奏和器乐合奏,一般由演奏板鼓的鼓佬兼奏拍板。

图2-43 小锣

图2-44 云锣

图2-45 钹

图2-46 拍板

三、演奏形式

(一)独奏

独奏是一件乐器具有独立地位的演奏形式。任何乐器都可以担任独奏。

(二)重奏

重奏是由几件乐器组合在一起,并各自担任一个声部的演奏形式。常见的组合形式有钢琴三重奏、弦乐四重奏、木管五重奏等。

(三)齐奏

齐奏是由同一类乐器担任一个声部或几个声部的演奏形式。常见形式有小提琴齐奏、二胡齐奏等。

(四)合奏

合奏是由同一类乐器或不同类乐器组合在一起,奏出多声部乐曲的演奏形式。常见的形式有管乐合奏、弦乐合奏、民乐合奏、弹拨乐合奏、打击乐合奏等。

(五)伴奏

伴奏是由某一件乐器或乐队衬托声乐演唱、器乐独奏的演奏形式。常见伴奏乐器有钢琴、手风琴、电子琴等。任何不同类型的乐队都可以作为伴奏乐队。

四、器乐体裁

(一)常见的西方器乐体裁

1. 前奏曲

前奏曲(prelude)原是"序""引子"之意,是一种单主题的中、小型器乐曲。它源自15—16世纪某种乐曲前的引子,最初常为即兴演奏,有试奏乐器音准、活动手指及准备后边乐曲进入的作用。不少作曲家均有独立的钢琴前奏曲。19世纪后,有的西洋歌剧、乐剧中的开场或幕前音乐也称作"前奏曲",其含义与上述独立体裁的前奏曲有所不同。

2. 序曲

序曲(overture)原指歌剧、清唱剧等作品的开场音乐。17—18世纪的歌剧序曲分为"法国序曲"及"意大利序曲"两类。前者为复调风格,由慢板、快板、慢板三个段落组成,中段为赋格形式,末段较短;后者为主调风格,由快板、慢板、快板三个段落组成,后世交响曲即由此演变而成。19世纪以来,从贝多芬开始,作曲家常采用这种体裁写成独立的器乐曲,其结构大多为奏鸣曲式并有标题,如贝多芬的《科里奥兰序曲》等。

3. 套曲

套曲(divertimento)包括若干乐曲或乐章的成套器乐曲或声乐曲,其中有主题的内在联系和连贯发展的关系,如柴科夫斯基的钢琴套曲《四季》。广义上奏鸣曲、交响曲、组曲、康塔塔等均属之。

4. 小步舞曲

小步舞曲(menuet)是一种起源于西欧民间的三拍子舞曲,流行于法国宫廷中,因其舞蹈的步子较小而得名。它的速度中等,能描绘许多礼仪上的动态,风格典雅。19世纪初,小步舞曲构成交响曲、奏鸣套曲的第三乐章,后又被谐谑曲所代替。

5. 谐谑曲

谐谑曲(scherzo)也称诙谐曲,一种三拍子器乐曲。其主要特点是节奏活跃、速度较快,常出现突发的强弱对比。它常在交响曲等套曲中作为第三乐章出现,以取代宫廷风格的小步舞曲。

6. 赋格

赋格(fuga)又称为遁走曲,意为"追逐、遁走",是复调音乐中最为复杂而严谨的曲体形式。其特点是运用模仿对位法,使一个简单而富有特性的主题在乐曲的各声部(呈示部)轮流出现一次;然后进入以主题中部分动机发展而成的插段,此后主题及插段又在各个不同的新调上(展开部)一再出现;直至最后主题再度回到原调(再现部),并常以尾声结束。

7. 卡农

卡农(canon)原义为"规律",是指同一旋律以同度或五度等不同的高度在各声部先后出现,造成此起彼落、连续不断的模仿,即严格的模仿对位。

8. 练习曲

练习曲(etude)是用于提高器乐演奏技巧的乐曲。它通常包含一种或数种特定技术课题。肖邦为其创始人。这种乐器练习曲除用以练习技巧外,同时具有高度的艺术性和舞台效果。李斯特、德彪西等都创作有此类练习曲。

9. 浪漫曲

浪漫曲(romance)泛指一种无固定形式的抒情短歌或短小的器乐曲。其特点为曲调表情细致、与歌词结合紧密,伴奏也较为丰富。

10. 狂想曲

狂想曲(rhapsodie)是一种技术艰深且具有史诗性的器乐曲。原为古希腊时期由流浪艺人歌唱的民间叙事诗片断,19世纪初形成器乐曲体裁。其特征是富于民族特色或直接采用民间曲调,如李斯特的《匈牙利狂想曲》等。

11. 幻想曲

幻想曲(fantasia)是一种含有浪漫色彩而无固定曲式的器乐叙事曲,原指一种管风琴或古钢琴的即兴独奏曲。18世纪末,幻想曲成为独立的器乐曲,如格林卡运用俄国民间音乐写成的管弦乐曲《卡玛林斯卡亚》幻想曲。

12. 创意曲

创意曲(invention)是以模仿为主的复调音乐的体裁名称,一种复调结构的钢琴小曲,根据某一音乐动机即兴发展而成,类似小赋格曲等。

13. 托卡塔

托卡塔(toccata)又称触技曲,它是一种富有自由即兴性的键盘乐曲。

14. 即兴曲

即兴曲(impromptu)原是钢琴独奏曲的体裁名称,后也用于其他乐器的独奏乐曲。它是即兴创作的器乐小品,常由激动的段落和深刻抒情的段落组成,所以大多数是复三部曲式的。

15. 夜曲

夜曲(nocturne)原指18世纪所流行的西洋贵族社会中的器乐套曲,风格明快典雅,常在夜间露天演奏,与"小夜曲"类似。

16. 小夜曲

小夜曲(serenade)原指傍晚或夜间在情人的窗下歌唱的爱情歌曲体裁,所以曲调常是亲切抒情的。从18世纪末开始出现的多乐章的重奏或合奏的小夜曲,则是为当时的达官贵族餐宴时助乐用的,曲调较轻快活泼,与爱情无关,属于室内乐体裁。

17. 无言歌

无言歌(song without words)又名无词歌,旋律犹如歌曲,用音型伴奏,无歌词,不供歌唱之用,是抒情歌曲般的器乐小品。它由门德尔松首创。

18. 摇篮曲

摇篮曲(lullaby)又称催眠曲,它原是母亲抚慰小儿入睡的歌曲,通常都很简短。其旋律轻柔甜美,伴奏的节奏型常带摇篮的动荡感。

19. 随想曲

随想曲(caprice)又称奇想曲、异想曲,其性质近似幻想曲,也是一种结构自由、大小不定、富于幻想的即兴性器乐体裁,有赋格式、套曲形式。

20. 圆舞曲

圆舞曲(waltz)又称华尔兹,是起源于奥地利北部的一种民间三拍子舞蹈。圆舞曲舞步分快、慢步两种,舞时两人成对旋转。17至18世纪流行于维也纳宫廷后,速度渐快,并始用于城市社交舞会。19世纪起风行于欧洲各国。现在通行的圆舞曲大多是维也纳式的圆舞曲,速度为小快板,其特点为节奏明快、旋律流畅,伴奏中每小节常用一个和弦,第一拍重音较突出。著名的圆舞曲有约翰·施特劳斯的《蓝色多瑙河》、韦伯的《邀舞》等。

21. 玛祖卡

玛祖卡(mazurka)是波兰的一种民间舞曲,其动作有滑步、成对转、女子围绕男子作轻快跑步等。音乐特点为中速、三拍子,重音变化较多,以落在第二、三拍常见,情绪活泼热烈。

22. 波洛乃兹

波洛乃兹(polonaise)也称波兰舞曲,源于波兰民间,是一种庄重缓慢、具有贵族气息的三拍子舞曲。

23. 波尔卡

波尔卡(polka)是捷克的一种民间舞曲,以男女对舞为主,其基本动作由两个踏步组成,一般为二拍子。

24. 协奏曲

协奏曲(concerto)指一种由独奏乐器与管弦乐队协同演奏的大型器乐作品。其特点是独奏部分具有鲜明的个性和高度的技巧性。在音乐进行中,独奏与乐队常常轮流出现,相互对答、呼应和竞奏。独奏时,乐队处于伴奏地位;合奏时,独奏乐器休止,完全由乐队演奏。

25. 组曲

组曲(suite)是由若干短曲组成的管弦乐曲或钢琴曲,其中每个短曲又具有相对的独立性。组曲有古典组曲和现代组曲两种。

古典组曲又称为舞乐组曲,流行于17至18世纪,是由德国一种四拍子、中速,被称为"阿勒曼德"的舞曲构成的。其结构严谨,并采用同一调性,在节拍、速度、力度、风格等方面形成鲜明的对比,如巴赫的古钢琴组曲。

现代组曲又称为情节组曲,兴起于19世纪,是从歌剧、舞剧、戏剧音乐或电影音乐中选取若干乐曲组成的。有的组曲则根据特定标题内容或民族音乐素材写成,如挪威作曲家格里格的《培尔·金特组曲》、法国著名作曲家圣-桑的《动物狂欢节》组曲等。

26. 交响诗

交响诗(symphonic poem)是一种单乐章的具有描写和叙事、抒情和戏剧性的管弦乐曲,属标题音乐的范畴。匈牙利作曲家李斯特于1850年首创这一体裁,后来又发展了它。交响诗常根据奏鸣曲式的原则自由发

挥,也有用变奏曲式、三部曲式或自由曲式写成的。

27. 奏鸣曲

奏鸣曲(sonata)原义为"用声乐演唱"。起初奏鸣曲泛指各种结构的器乐曲,到17世纪后期在意大利作曲家柯列里的作品中才开始用几个互相对比的乐章组成套曲型的奏鸣曲,到18世纪定型为三个乐章,如海顿、莫扎特的钢琴奏鸣曲都是三个乐章。

28. 交响曲

交响曲(symphony)源于希腊语"一齐响",是大型器乐曲体裁,也称为交响乐,是音乐中最大的管弦乐套曲。交响曲的产生与17至18世纪法国、意大利歌剧的序曲及当时流行于各国的管弦乐组曲、大型协奏曲等体裁有直接的联系。

(二)常见的中国民族器乐体裁

1. 江南丝竹

江南丝竹是流行于江苏南部、浙江西部、上海地区的丝竹音乐的统称。因乐队主要由"丝"(二胡、中胡、琵琶、三弦、扬琴、秦琴等)、"竹"(笛、箫、笙)及其他乐器(如板、板鼓、碰铃等)组成,故以"丝竹"名之。

城市和农村流行的丝竹乐风格是完全不同的:城市丝竹乐风格典雅华丽,加花较多,流传很广;而农村则常用锣鼓,气氛热烈、风格简朴。

传统乐曲有《中花六板》《三六》《行街》《四合如意》《云庆》等。

2. 广东音乐

广东音乐是以广东民间曲调和某些粤剧音乐、牌子曲为基础,20世纪初发源于广州及珠江三角洲一带的音乐。它吸收了中国古代江南等地区民间音乐的养料,经过近300年的孕育,完善和发展成为地方民间音乐。

广东音乐是一种标题音乐,地方色彩浓郁,其音色清脆明亮,节奏活泼明快,曲调优美。

传统乐曲有《旱天雷》《雨打芭蕉》《平湖秋月》《步步高》等。

3. 吹打乐

吹打乐是我国民间广泛流行的,用吹管乐器与打击乐器合奏的音乐。它是城镇乡村人们喜闻乐见的音乐演奏形式,民俗生活中的婚丧喜庆,以及农闲季节的"迎神"、赛会上都少不了吹打乐。

吹打乐在我国有着悠久的历史传统,早在汉代就有了多种多样的鼓吹乐形式。今天留存下来的吹打音乐包含自唐至清不同时期的多种曲牌音乐。吹打乐的音乐素材是经历代不断吸收、不断积累而成的。

传统曲目有浙东锣鼓中的《万花灯》、十番锣鼓中的《满庭芳》等。

第三章　中外名作赏析

第一节　中国音乐作品赏析

一、中国十大古曲

(一)《高山流水》

1. 乐曲简介

春秋战国时期,琴师俞伯牙前往楚地采风。当来到泰山(今武汉市汉阳龟山)北面时,突遇暴雨,滞留在岩石之下的伯牙便拿出随身带的古琴弹了起来。恰巧此时,在山上砍柴的樵夫锺子期也正在附近躲雨,当听到伯牙弹完第一首曲子时便赞叹说:"巍巍乎志在高山。"伯牙随即又弹了一曲,音乐一停,子期又赞美说:"洋洋乎志在流水。"伯牙兴奋极了,激动地说道:"善哉,子之心而与吾心同。"两人于是结为知音,并约好第二年再相会论琴。可是第二年伯牙来会锺子期时,得知子期不久前已经因病去世。俞伯牙痛惜伤感,难以用语言表达,于是就摔破了自己从不离身的古琴,从此不再抚弦弹奏。伯牙子期如图3-1所示。

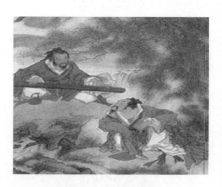

图 3-1　伯牙子期

《高山流水》取材于"伯牙鼓琴遇知音",乐谱最早见于明代朱权成书于1425年的《神奇秘谱》。此谱之《高山》《流水》解题言:《高山》《流水》二曲,本只一曲。初志在乎高山,言仁者乐山之意。后志在乎流水,言智者乐水之意。至唐分为两曲,不分段数。至宋分高山为四段,流水为八段。两千多年来,这两首著名的古琴曲与"伯牙鼓琴遇知音"的故事一起在民间广泛流传。

2. 乐曲赏析

明清后随着琴的演奏艺术的发展,《高山》《流水》有了很大变化。现在流传的多为《天闻阁琴谱》(1876)所载清代川派琴家张孔山改编的《流水》。他充分运用"泛音、滚、拂、绰、注、上、下"等指法,描绘了流水的各种动态,所以有"七十二滚拂流水"之称。

第一段:引子部分,旋律在宽广音域内不断跳跃和变换音区,虚微的移指换音与实音相间,旋律时隐时现,犹见高山之巅,云雾缭绕,飘忽无定。

第二段:清澈的泛音,活泼的节奏,犹如"淙淙铮铮,幽间之寒流;清清冷冷,松根之细流";息心静听,愉悦之情油然而生。

第三段:第二段的移高八度重复,只是在尾部做了省略。

第四、五段:如歌的旋律,"其韵扬扬悠悠,俨若行云流水"。

第六段:先是跌宕起伏的旋律,大幅度的上、下滑音,接着连续的"猛滚、慢拂"作流水声,并在其上方又奏出一个递升、递降的音调,两者巧妙地结合,真似"极腾沸澎湃之观,具蛟龙怒吼之象。息心静听,宛然坐危舟过巫

峡,目眩神移,惊心动魄,几疑此身已在群山奔赴、万壑争流之际矣"。

第七段:在高音区连珠式的泛音群,先降后升,音势大减,恰如"轻舟已过,势就倘佯,时而余波激石,时而旋洑微洄"。

第八段:变化再现了前面如歌的旋律,并加入了新音乐材料,稍快而有力的琴声,充满着热情。段末流水之声复起,令人回味。

第九段:颂歌般的旋律由低向上引发,富于激情,段末再次出现第四段中的音乐素材,最后结束在宫音上。

八、九两段属古琴曲结构中的"复起"部分。

尾声的泛音使人们沉浸于"洋洋乎,诚古调之希声者乎"之思绪中。

《高山流水》是一曲壮丽河山的颂歌,形象生动、气势磅礴,听后使人心旷神怡,激起一种进取的精神。

(二)《广陵散》

1. 乐曲简介

《广陵散》(见图 3-2)又名《广陵止息》,是原流行于广陵地区(今安徽寿县境内)的一首曲调较为激昂的民间乐曲,曾用琴、筝、笙、筑等乐器演奏,现仅存古琴曲,大约产生于东汉后期。这一旷世名曲内容向来说法不一,据说因聂政刺韩相而缘起,因嵇康受大辟刑而绝世。因而古曲《广陵散》的背后,实际上包含了聂政和嵇康两个典故。据《战国策》及《史记》中记载:韩国大臣严仲子与宰相侠累有宿仇,而聂政与严仲子交好,他为严仲子而刺杀韩相,体现了一种"士为知己者死"的情操。这是一种比较普遍的看法。又据东汉蔡邕的《琴操》中所载:聂政,战国时期韩国人,其父为韩王铸剑误期而被杀。聂政发誓为父报仇,但行刺失败,遂上泰山刻苦

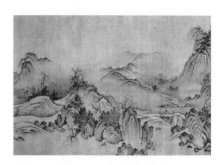

图 3-2 《广陵散》意境图

学琴,十年之后,漆身吞炭,改变音容,返回韩国,在离宫不远处弹琴,高超的琴艺使行人止步,牛马停蹄。韩王得悉后,召进宫内演奏,聂政趁其不备,从琴腹抽出匕首刺死韩王。为免连累母亲,便毁容自尽。近代古琴家杨时百,其所编"琴学丛书"的《琴镜》中就认为此曲源于《聂政刺韩王曲》。

今存《广陵散》曲谱,最早也见于《神奇秘谱》,谱前记云:"今予所取者,隋宫中所收之谱。隋亡而入于唐,唐亡流落于民间者有年,至宋高宗建炎间,复入于御府。经九百三十七年矣!"谱中有关于"刺韩""冲冠""发怒""拔剑"等内容的分段小标题,有的以与故事相应的情节取名,乐曲所表现的情绪与这个悲壮的传说也确有不少相通之处,所以古来琴曲家把《广陵散》与《聂政刺韩王曲》看作是异名同曲。

2. 乐曲赏析

《广陵散》乐谱全曲共有四十五个乐段,分开指(一段)、小序(三段)、大序(五段)、正声(十八段)、乱声(十段)、后序(八段)六个部分。乐曲定弦特别,第二弦与第一弦同音,使低音旋律同时可在这两条弦上奏出,取得了强烈的音响效果。

全曲的主体情绪显得激昂、愤慨。开指一段从容自由,可视为全曲的引子。贯穿于正声和乱声部分的主要音调在这里有所提示。小序和大序部分则在较平稳的气氛中布置了正声和乱声的主调旋律的雏形。正声突出描述了聂政从怨恨到愤慨的感情发展过程,着力刻画了其不屈的精神和坚韧的性格。正声的主调显示以后,进一步发展了主调旋律,此时乐曲表现出一种怨恨凄苍的情绪。徐缓而沉稳的抒情具有缅怀的沉思,同时孕育着骚动和不安。随之音乐进入急促的低音扑进,犹如不可遏制的怒火的撞击。进而发展成咄咄逼人、令人惊心动魄的场景,形成全曲的高潮,即"纷披灿烂,戈矛纵横"的战斗气氛。随后音乐表现出壮阔豪迈、"怫郁慷慨"的气氛。乱声和后序比较短小,主要体现出一种热烈欢腾和痛快淋漓的感情。

正声是全曲的核心部分,正声以前主要表现对聂政不幸命运的同情;正声之后则表现对聂政壮烈事迹的歌颂与赞扬。全曲始终贯穿着两个主题音调的交织、起伏,以及发展、变化,一个是见于正声第二段的正声主调,

另一个是先出现在大序尾声的乱声主调。正声主调多在乐段开始处,突出了它的主导作用。乱声主调则多用于乐段的结束,它使各种变化了的曲调归结到一个共同的音调之中,具有标志段落、统一全曲的作用。

《广陵散》的旋律激昂、慷慨,它是我国现存古琴曲中唯一的具有戈矛杀伐战斗气氛的乐曲,直接表达了被压迫者反抗暴君的斗争精神,具有很高的思想性及艺术性。《广陵散》在历史上曾绝响一时,新中国成立后我国著名古琴家管平湖先生根据《神奇秘谱》所载曲调进行了整理、打谱,使这首奇妙绝伦的古琴曲音乐又回到了人间。

(三)《平沙落雁》

1. 乐曲简介

据说《平沙落雁》(见图3-3)是近三百年来流传最广的古琴曲,现存的琴谱就达五十余种。最早的版本载于明代崇祯七年(1634)刊印的《古音正宗》,明代称《雁落平沙》。关于此曲的作者,有唐代陈立昂之说,毛敏仲、田芝翁之说,也有说是明代朱权所作。因无史料可查,很难证实究竟出自谁人之手。与其他名曲不同,《平沙落雁》的背后,并无脍炙人口的典故。

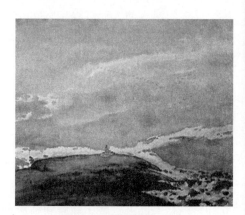

图3-3 《平沙落雁》意境图

2. 乐曲赏析

现在流传的琴谱多数是七段,主要的音调和音乐形象大致相同,旋律起而又伏,绵延不断,优美动听;基调静美,但静中有动。广陵派传谱乐曲委婉流畅,意味清新隽永,曲调悠扬流畅,通过时隐时现的雁鸣,以及雁群降落前在空际盘旋顾盼的情景,描绘出一幅清秋寥落、沙平江阔、群雁飞鸣的画面,抒发了恬淡、惬意及徐舒幽畅的情趣。诸城派的传谱增加了一段在固定音型陪衬下用模拟手法表现大雁飞鸣、此呼彼应的情景,形象鲜明生动,别具一格。

《平沙落雁》的曲意,各种琴谱的解题不一。《古音正宗》这样解题《平沙落雁》:"盖取其秋高气爽,风静沙平,云程万里,天际飞鸣。借鸿鹄之远志,写逸士之心胸也……通体节奏凡三起三落。初弹似鸿雁来宾,极云霄之缥缈,序雁行以和鸣,倏隐倏显,若往若来。其欲落也,回环顾盼,空际盘旋;其将落也,息声斜掠,绕洲三匝;其既落也,此呼彼应,三五成群,飞鸣宿食,得所适情;子母随而雌雄让,亦能品焉。"这段解题对雁性的描写极其深刻生动。

(四)《梅花三弄》

1. 乐曲简介

《梅花三弄》(见图3-4)原是笛曲或箫曲,后经人改编为琴曲。"三弄"是指同一段曲调反复演奏三次。这种反复的处理旨在喻梅花在寒风中次第绽放的英姿、不屈不挠的个性和节节向上的气概,体现了梅花洁白、傲雪凌霜的高尚品性。据说明清金陵十里秦淮河上,《梅花三弄》是歌舫之上最流行的笛曲之一。

《晋书·列传第五十一》和《世说新语·任诞第二十三》都记载了东晋大将桓伊为狂士王徽之演奏《梅花三弄》的历史典故。王徽之应召赴东晋的都城建康,所乘的船停泊在青溪码头。恰巧桓伊在岸上过,桓伊与王徽之原本并不相识。这时船上一位客人道:"这是桓野王(桓伊字野王)。"王徽之便命人对桓伊说:"闻君善吹笛,试为我一奏。"桓伊此时已是高官贵胄,但他也久闻王徽之的大名,便下车上船。桓伊坐在胡床上,出笛吹三弄梅花之调,高妙绝伦。吹奏完

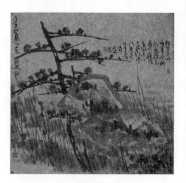

图3-4 《梅花三弄》意境图

毕,桓伊立即上车走了。宾主双方没有交谈一句话。晋人之旷达不拘礼节、磊落不着形迹,由此事可见一斑。桓伊既敦和又风雅,而王徽之狂狷且博闻,二人相会虽不交一语,却是难得的机缘。正是由于桓伊和王徽之的

不期而遇,才有了千古佳作《梅花三弄》的诞生。

2. 乐曲赏析

《梅花三弄》又名《梅花引》《玉妃引》,是中国传统艺术中表现梅花的佳作。此曲系借物咏怀,通过梅花的洁白、芬芳和耐寒等特征,来赞颂具有高尚情操的人,所以《梅花三弄》也是一首抒情述志的乐曲。全曲分为十段,前有引子、后有尾声,乐曲结构是循环体。《乐府诗集》卷三十平调曲与卷三十三清调曲中各有一解题,提到相和三调器乐演奏中,以笛作"下声弄、高弄、游弄"的技法。今琴曲中"三弄"的曲体结构可能就是这种表演形式的遗存。

明清琴曲《梅花三弄》多以梅花凌霜傲寒、高洁不屈的节操与气质为表现内容。"桓伊出笛吹三弄梅花之调,高妙绝伦,后人入于琴。"梅为花之最清,琴为声之最清,以最清之声写最清之物,宜其有凌霜音韵也。"三弄之意,则取泛音三段,同弦异徵云尔。"今演奏用谱有虞山派《琴谱谐声》(清周显祖编,1820年刻本)的琴箫合谱,其节奏较为规整,宜于合奏;广陵派晚期的《蕉庵琴谱》(清秦维瀚辑,1868年刊本),其节奏较自由,曲终前的转调令人耳目一新。1972年王建中将古曲《梅花三弄》改编为钢琴曲,其表现主题为毛泽东的词《卜算子·咏梅》,即"俏也不争春,只把春来报。待到山花烂漫时,她在丛中笑。"

(五)《十面埋伏》

1. 乐曲简介

公元前202年,楚汉相争接近尾声,双方会战于垓下(今安徽灵璧南),三十万汉军围住了十万楚军。汉方为瓦解对方军心,就叫兵士们唱起了楚歌,楚兵大多离家已久,早已厌倦了连年征战。楚军中有人开始唱和,军心彻底动摇。一看大势已去,项羽已无计可施,对虞姬唱道"力拔山兮气盖世,时不利兮骓不逝。骓不逝兮可奈何?虞兮虞兮奈若何!"虞姬则和道:"汉兵已略地,四方楚歌声,大王意气尽,贱妾何聊生。"唱完便拔剑自刎而死。项羽后来逃到乌江边,面对滔滔的江水,仰天长叹道:"此天亡我,非战之罪也。"于是拔剑自杀。

后人根据这一段垓下之战作了两首有名的琵琶大套曲《十面埋伏》(见图3-5)和《霸王卸甲》,其前身是明代的琵琶曲《楚汉》。两首乐曲

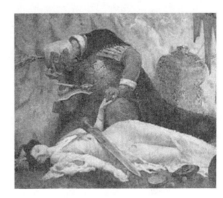

图3-5 《十面埋伏》意境图

虽然反映相同的历史题材,但立意却完全不同。《十面埋伏》的主角是刘邦和汉军,重点内容是"十面埋伏""鸡鸣山小战""九里山大战"等,乐曲高昂激越、气势磅礴;而《霸王卸甲》的主角是项羽和虞姬,重点段落是"楚歌""别姬",乐曲沉雄悲壮,又凄楚婉转,重在描述项羽在四面楚歌声中与虞姬诀别的场面。前者是赞歌,后者则是挽歌。

2. 乐曲赏析

《十面埋伏》是传统琵琶曲,又名《淮阴平楚》,关于产生于何时迄今尚无定说。曲谱最早见于清嘉庆二十三年(1818)华秋苹的《华秋苹琵琶谱》。

《十面埋伏》全曲分十三个段落,分别描写了战前准备、决战和战争结束三个部分的情景,每段冠以概括性很强的标题。

(1)第一部分。

[一]列营

全曲序引,起段在强烈的战鼓声中揭开了战争的序幕,它模拟古代战争中的军鼓、军号、炮声、马蹄声等典型的战争音响,在人们面前展现了古代战场的壮阔情景。

[二]吹打

此段用琵琶的"长轮"指法演奏(其音乐效果如唢呐循环换气吹奏连续不断的乐音),后改用"勾轮"和"拂轮"指法,在每一小节强拍上用和音衬托旋律,因而促使听者联想起戏曲中将帅出场时前呼后拥的情景。

[三]点将

主题呈示，"点将"是"吹打"后半部分的变化重复，后改用"扣、抹、弹、抹"的组合指法演奏十六分音符节奏，表现将士威武的气派。它是对"吹打"的补充，描绘的是调兵遣将的场景。

[四]排阵

此段是新的音乐材料，音乐与前面有一定的对比，曲调较简单，节奏均匀而显得有些机械。描绘了军士们有组织有规律的动态，气氛肃穆。用"遮、分"和"遮、划"手法进一步展现军队勇武矫健的雄姿。

[五]走队

"走队"的变化重复采用"换头、合尾"，至此作战前的准备阶段结束。

(2) 第二部分。

[六]埋伏

"埋伏"以递升递降的旋律和句幅的递减，加之速度和力度的渐增，形象地表现了决战前夕的夜晚，汉军在垓下伏兵重重，楚军被围得水泄不通的情形。气象宁静而又紧张，为下面两段作铺垫。

[七]鸡鸣山小战

楚汉两军短兵相接，刀枪相击，气息急促，音乐初步展开。"小战"分为两个层次。从埋伏到小战，两军短兵相接，为了表现紧张的战斗场景，运用了多种手段来塑造音乐形象，一气呵成。

[八]九里山大战

描绘两军激战的生死搏杀场面。"大战"表现汉军的勇猛进攻。先用"划、排、弹、排"交替弹法，后用拼双弦、推拉等技法，马蹄声、呐喊声交织起伏，震撼人心，将音乐推向高潮。

(3) 第三部分。

[九]项王败阵

这段慢起渐快的同音进行旋律和马蹄音调表现项王及其随从突围惊逃之状。

[十]乌江自刎

项王败阵后突围逃至乌江，为汉王追及。项羽左右卫队二十八人依山为阵（今安徽和县乌江岸之四聩山），奋杀汉军，但终因寡不敌众，左右多战死，项王便也自刎身亡。这段悲歌表现了这位失败英雄自刎前复杂的心情。乐曲先是节奏零落的同音反复和节奏紧密的马蹄声交替，表现了项王突围落荒而走和汉军紧追不舍的场面；然后是一段悲壮的旋律，表现项羽自刎；最后四弦一"划"后急"伏"（又称"煞住"），音乐戛然而止。

[十一]众军奏凯

略。

[十二]诸将争功

略。

[十三]得胜回营

略。

现今演奏多将后三段删去不奏。

(六)《春江花月夜》

1. 乐曲简介

《春江花月夜》（见图3-6）是著名民乐合奏曲。20世纪20年代改编自一首著名的传统琵琶曲《夕阳箫鼓》，又名《夕阳箫歌》。此外还有《浔阳琵琶》《浔阳夜月》《浔阳曲》等不同版本流传于世。

1925年，上海大同乐会（1920年由郑觐文创立）的柳尧章、郑觐文将此曲改为丝竹合奏，同时根据《琵琶行》中的"春江花朝秋月夜"更名为《春江花月夜》。新中国成立后，又经多次整理改编，更臻完善。

2. 乐曲赏析

乐曲共分十段。

第一段:"江楼钟鼓"。以琵琶模拟江楼的鼓声,叙述暮色的降临。箫、筝以波音的演奏方法描绘夕阳映江面、熏风拂涟漪的初暮景色,然后乐队奏出舒展、优美的主题,乐句间同音相连,委婉平静;大鼓轻声滚奏,意境深远。

第二段:"月上东山"。主题旋律高四度的展衍向上引发,音乐稍显明亮,表达一种月亮缓缓上升的动感。

第三段:"风回曲水"。曲调逐层下旋后又回升(此段经常被省略)。

第四段:"花影层叠"。出现四个快疾繁节的乐句,用琵琶的华彩乐句表现江风习习、水中花影摇曳的景象。

图3-6 《春江花月夜》意境图

第五段:"水深云际"。音乐先在低音区回旋,接着八度跳跃,并运用颤音和泛音的演奏方法奏出飘逸的音响,表达了水天一色的意境。

第六段:"渔歌唱晚"。箫与琵琶奏出歌唱性旋律,展现出一段渔歌的旋律,柔美的箫声如悠扬的渔歌自远处飞来,表现了渔民悠然自得的形象,显示超脱凡世、悠闲自得的意境。接着是稍快而有力的乐队合奏,气氛热烈,表达了渔人满载而归的喜悦之情。

第七段:"洄澜拍岸"。第七段是全曲的第一次高潮。琵琶用扫轮技法奏出强烈的乐声之后,民乐齐奏,描绘了群舟竞归、浪花飞溅、波浪击岸的景象。

第八段:"桡鸣远濑"。刻画群舟在归途中摇橹声与水流声相互掺杂、映衬的意境。此段音乐与第九段有所重复,常删去不奏。

第九段:"欸乃归舟"。音乐呈反复式递升,古筝和琵琶音模仿出江上的浪花和摇橹声,速度由慢而快、力度由弱至强,将乐曲逐步推向又一高潮,表现了波浪层涌、橹声由远渐近的意境。

第十段:"尾声"。节奏舒缓,表现船渐渐远去,江上恢复宁静的气氛。全曲在悠扬徐缓的旋律中结束,使人回味无穷。

全曲各段都有一个共同的段尾旋律作为贯穿、统一全曲的音调。

全曲为民族器乐中最常见的多段体结构,充分运用大乐队丰富的乐器色彩,巧加编配,乐器时增时减,使乐队音响富有高、低、浓、淡、厚、薄的变化,层次分明;在音乐表现方面,既发扬古典音韵优雅的格调,又使音乐充满内在的激情,颇具情韵,富有生气。

(七)《渔樵问答》

1. 乐曲简介

《渔樵问答》(见图3-7)是一首流传了数百年的古琴名曲,曲谱最早见于明肖鸾撰写的《杏庄太音续谱》(1560)。

乐曲采用渔者和樵者对话的方式,表现渔樵在青山绿水间自得其乐的情趣,同时也反映了隐逸者向往渔樵生活,希望从自然山水中吸取灵感以摆脱人世繁杂的羁绊,并把渔樵作为隐士的化身来加以歌颂的情怀,表达出对追逐名利者的鄙弃。乐曲在对自然和生活讴歌的同时还抒发了一种"虽向往之,实不能也"的随想和感慨。由于音调飘逸洒脱,数百年来在琴家中广为流传,深受琴家喜爱。

2. 乐曲赏析

乐曲可分为两部分。

图3-7 《渔樵问答》意境图

第一部分(1~5段):乐曲开始曲调悠然自得,表现出一种飘逸洒脱的格调,上下句的呼应造成渔樵对答的情趣。第一段末呈现的主题音调经过移位,变化重复贯穿于全曲,给

人留下深刻的印象。

第二部分(6~10段):主题音调变化发展的同时不断加入新的音调,加之滚拂技法的使用,至第七段形成高潮,刻画出隐士豪放不羁、潇洒自得的情状。其中运用泼刺和三弹技法造成的强烈音响应和着切分节奏,使人感受到高山巍巍、樵夫咚咚的斧伐声。

(八)《胡笳十八拍》

1. 乐曲简介

《胡笳十八拍》(见图3-8)原曲为一首琴歌,据传为蔡文姬作,是由18首歌曲组合成的声乐套曲,由琴伴唱,表现了文姬思乡、离子的凄楚和浩然怨气。现以琴曲流传最为广泛。蔡琰,字文姬,陈留人。蔡琰之父蔡邕,为东汉末年著名的文学家、书法家和音乐家。蔡邕所著《琴操》一书对《高山流水》《广陵散》等名曲在后世的广为流传贡献甚巨。《后汉书·列女传》称蔡琰"博学而有才辩,又妙于音律"。在父亲的熏陶下,蔡琰自幼爱好音乐,并有较深的造诣。

图3-8 《胡笳十八拍》意境图

根据《胡笳十八拍》而创作的同名琴曲,是我国音乐史上一首杰出的古典名曲。它以十分感人的乐调诉说了蔡琰一生的悲惨遭遇,反映了战乱给人民带来的深重灾难,抒写了主人公对祖国、对故土的深深思念及骨肉离别的痛苦感情。琴曲中有《大胡笳》《小胡笳》《胡笳十八拍》琴歌等版本。曲调虽然各有不同,但都反映了文姬思念故乡而又不忍骨肉分离的极端矛盾的痛苦心情。音乐委婉悲伤,撕裂肝肠。这首曲子在唐宋两代都很流行,据古琴家查阜西先生统计,琴曲共有39种不同版本,其中只有明代万历年间(1611年)孙丕显《琴适》的传谱是配词的。

2. 乐曲赏析

《胡笳十八拍》是蔡琰用《胡笳十八拍》的音调翻入古琴中而创作的具有新颖风格的音乐,实际上是把南北风格融为一体而创作出来的,某种程度上体现了南北音乐文化的交汇。

拍是音乐的段落,十八拍即十八段。

第一拍是全曲的引子,概括了作者生逢乱世、沦落异乡的悲惨经历,两个三小节的乐节是全曲的核心音调,全曲的基本曲调均由此衍生而出。第一拍的情绪起伏很大,也为各段音乐奠定了继续发展的基础。

第二拍中出现了装饰性的变化音,使情绪的表现相当强烈。直到第十拍,一步步地深化离乡悲情,构成乐曲的第一部分。

第十一、十二拍是全曲的转折,尤其第十二拍是唯一的音调欢快明朗的段落,抒写归国的喜悦。音乐从高音开始,节奏较宽广,构成一个舒展的乐句。这段旋律音区较高,表现了异常激动的情绪。

第十三拍至第十七拍是乐曲的第二部分,仍以抒发悲情为主,主要表现对稚子的思念。

第十八拍是全曲尾声,在激情中结束全曲。

(九)《汉宫秋月》

1. 乐曲简介

《汉宫秋月》(见图3-9)本是一首琵琶曲,又名《陈隋》,后改编为二胡曲。虽列十大古曲之一,但乐曲的历史并不长,乐曲表达的主题也不是很具体。不少相关文章对此曲解题时都模糊地称此曲旨在表现古代受压迫宫女幽怨悲愁的情绪。有的文章称此曲细致地刻画了宫女面对秋夜明月,内心无限惆怅,流露出对爱情的强烈渴望。

2. 乐曲赏析

相传汉武帝时陈皇后失宠,幽居长门宫,以千两黄金求得司马相如作《长门赋》,以期重获汉武帝的宠幸。

"忽寝寐而梦想兮,魄若君之在旁……夜曼曼其若岁兮,怀郁郁其不可再更……妾人窃自悲兮,究年岁而不敢忘。"于是,有《长门怨》古乐曲,《汉宫秋月》为其一。

《汉宫秋月》原为崇明派琵琶曲,现流传有多种谱本。由一种乐器曲谱演变成不同谱本,且运用各自的艺术手段再创造,以塑造不同的音乐形象,这是民间器乐在流传中常见的情况。《汉宫秋月》现流传的演奏形式有二胡曲、琵琶曲、筝曲、江南丝竹曲等,主要表达的是古代宫女哀怨悲愁的情绪及一种无可奈何、寂寥清冷的生命意境。

二胡《汉宫秋月》,由崇明派同名琵琶曲第一段移植到广东小曲,粤胡演奏,又名为《三潭印月》。1929年左右,刘天华记录了唱片粤胡曲《汉宫秋月》谱,改由二胡演奏(只以一把位演奏)。后由蒋风之整理并将演奏的《汉宫秋月》作了很大删节,以避免冗长而影响演奏效果。其速度缓慢,弓法细腻多变,旋律中经常出现短促的休止和顿音,乐声时断时续,加之二胡柔和的音色,小三度绰注的运用,以及特性变徵音的多次出现,表现了宫女哀怨悲愁的情绪,极富感染力。

图3-9 《汉宫秋月》意境图

琵琶《汉宫秋月》采用乙字调(A 宫)弦法,降低大二度定弦,抒情委婉,抒发了古代宫女细腻深远的哀怨苦闷之情。

(十)《阳春白雪》

1. 乐曲简介

《阳春白雪》(见图3-10)确切的产生年代目前没有定论,它原本是传说中的古代歌曲,由楚国著名歌舞家莫愁女(姓庐,名莫愁。郢州石城,今湖北钟祥人)在屈原、宋玉的帮助下传唱开来,至今已有两千多年的历史。现在音乐舞台上广泛流传的琵琶曲《阳春白雪》,又名《阳春古曲》,是由民间器乐曲牌《八板》(或《六板》)的多个变体组成的琵琶套曲。它经过历代名人的删改,音乐结构更集中、更严谨、更富有层次,音乐形象也更加鲜明,并以其对音乐形象精练的概括,以及质朴而丰富的音乐语言,表现了人们积极进取、乐观向上、对大自然充满无限感情的精神气质。全曲呈现出一种明亮的色调,活泼、乐观,以活泼清新的旋律、富于活力的节奏描绘了万物生机盎然的春意景象。听来使人感觉耳目一新,是一首雅俗共赏的优秀传统乐曲。

图3-10 《阳春白雪》意境图

2. 乐曲赏析

《阳春白雪》现有琵琶曲和琴曲两种形式。

(1)琵琶曲。

琵琶曲《阳春白雪》又名《阳春古曲》,简称《阳春》,是一首广泛流传的琵琶名曲。它是由六十八板小曲集成的套曲,其中大部分小曲由老六板变奏而成。此曲分七段、十段、十二段几种版本。一般将十段、十二段的称为《大阳春》,七段的称为《小阳春》。《大阳春》由李芳园、沈浩初整理,乐曲以富于层次变化的音乐,生动形象地描写了大地回春、万物生辉的一派生机勃勃、姹紫嫣红、春意盎然的景象。《小阳春》则是近代琵琶家汪昱庭(1872—1951)所传,乐曲以清新流畅的旋律、活泼轻快的节奏,生动地表现了冬去春来、冰雪融化、大地复苏、万物欣欣向荣及到处充满无限生机的初春景象。《小阳春》又名《快板阳春》,流传很广。这里介绍的是《小阳春》。

《小阳春》全曲有《独占鳌头》《风摆荷花》《一轮明月》《玉版参禅》《铁策板声》《道院琴声》《东皋鹤鸣》

七个乐段,可划分为起、承、转、合四个组成部分,是一首具有循环因素的变奏体乐曲。其小标题出自李芳园之手,与乐曲内容并无多大关系。

起部:《独占鳌头》。曲首出现长达十七拍的"八板头"变体,它在以后三个部分的部首循环再现。在原《八板》的旋律上,以"隔凡"和"加花"等技法加以润饰,运用"半轮""夹弹""推拉"等演奏技巧,使《八板》原型得到变化发展,音响效果独特有趣,并使乐曲的旋律更加生动活泼、明快愉悦,表现出清新有力、欢快明朗的性格。以此奠定了全曲的基调。

承部:《风摆荷花》《一轮明月》。这两个《八板》变体,在开始循环再现《八板头》之后,旋律两次上扬,高音区展开的旋律更加花团锦簇,结构也扩大了,表现情绪较为热烈,显出一种勃勃生机的景象。

转部:《玉版参禅》《铁策板声》《道院琴声》。在这三个段落中出现了不少展开性的因素。首先是乐曲结构的分割和倒装,并出现新的节拍和强烈的切分节奏。其次是运用摭分、扳和泛音等演奏指法,使音乐时而轻盈流畅,时而铿锵有力。特别是《道院琴声》引入了新的音乐材料,在演奏上时而用扳的技法奏出强音,时而用摭分弹出轻盈的曲调,整段突出围绕正徵音的一串串泛音,恰如"大珠小珠落玉盘",晶莹四射,充满着无限的生机和活力。

合部:《东皋鹤鸣》。合部是承部的动力性再现,并在尾部作了扩充,通过慢起渐快的速度、连续的十六分音符进行,并在每拍头上加"划",不断增加音乐的强度,采用强劲有力的扫弦技巧,使全曲在热烈欢快的气氛中结束。

(2)琴曲。

琴曲《阳春白雪》相传为春秋时晋国师旷或齐国刘涓子所作,唐代显庆二年(657)吕才曾依琴中旧曲配以歌词。《神奇秘谱》列《阳春》于上卷宫调,列《白雪》于中卷商调。在解题中说:"《阳春》取万物知春,和风涤荡之意;《白雪》取凛然清洁,雪竹琳琅之音。"

二、近现代名曲

(一)《二泉映月》

1. 作者简介

华彦钧(1893—1950),如图 3-11 所示,又名阿炳,民间音乐家,江苏无锡人。父亲华清和是无锡雷尊殿的当家道士,母亲是一个寡妇。4 岁那年母亲亡故,他被寄养在无锡东亭镇华清和的婶母家中,稍大时以华清和徒弟和义子之名被收留在洞虚宫道观,注册为小道士。私生子的社会地位,使他自幼遭人冷眼和歧视,但也形成了他倔强而敢于反抗的性格。华彦钧从童年时代起就随他父亲学习音乐技艺,13 岁时已经学会琵琶、二胡、笛子等多种乐器,18 岁时被公认为技艺杰出的人才。他在父亲去世后,由于无人管教,生活趋于放荡。中年因双目失明而流落街头,成为一个纯粹以卖艺度生的民间艺人,人们习惯叫他"瞎子阿炳"。

华彦钧不但能够演奏多种民族乐器,更因为长期接受道教音乐和民间音乐的熏陶,而他又具有很高的音乐天赋,因而能够把一生中遭遇的屈辱、痛苦和希望、欢乐种种复杂的感情都寄寓在音乐之中并表达出来。他孤苦伶仃、无依无靠,唯有音乐才是使他留恋并坚持生活下去的理由。

图 3-11　华彦钧

华彦钧于 1950 年 12 月病故。他自己曾说过能演奏 270 多首乐曲,这样一份珍贵的民间音乐遗产由于他的早逝而大部分失传。现在流传于世的只有《二泉映月》《听松》《寒春风曲》三首二胡曲和《大浪淘沙》《昭君出塞》《龙船》三首琵琶曲。

2. 作品赏析

《二泉映月》这首曲子开始并没有标题,直到 1950 年中央音乐学院杨荫浏、曹安和教授专程来无锡为阿炳

演奏录音后,杨先生问阿炳这支曲子的曲名时,阿炳说:"这支曲子是没有名字的,信手拉来,久而久之就成了现在这个样子。"杨先生又问:"你常在什么地方拉?"阿炳回答:"我经常在街头拉,也在惠山泉亭上拉。"杨先生脱口而出:"那就叫'二泉'吧!"阿炳说:"光'二泉'不像个完整的曲名,别人有《三潭印月》,我们是不是可以称它为'二泉印月'呢?"杨先生说:"'印'字是抄袭而来,不够好,我们无锡有个映山河,就叫它'二泉映月'吧。"阿炳当即点头同意。《二泉映月》的曲名就这样定了下来。

本曲由引子和六个段落构成。它以一个音乐主题为基础,在全曲中进行了五次变化和发展。这是我国民间音乐中最为常见的变奏体曲式结构。

引子是一个音阶下行式的短小乐句:

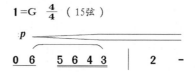

用"从头便是断肠声"这句古诗来形容它是再恰当不过的了。短短的音调是那样哀怨、凄凉,仿佛一个饱经风霜的老人因不堪回首往事而深深地叹息。随之,埋藏在心中无穷尽的忧伤和痛苦,也化作音乐奔泻而出。

《二泉映月》的音乐是优美而深沉的,它的主题由上、下两个乐句组成。上乐句带有倾诉性,令人沉思:

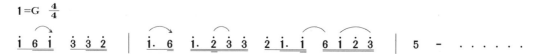

这段曲调音域并不宽广,缓慢、有规律的节奏和稳定的结束使凄苦的音调渗透了一种刚毅而稳健的气质。它仿佛描述一位拄着竹棍、迈着沉重脚步而又不甘向命运屈服的盲艺人在坎坷不平的人生道路上徘徊、流浪。

下乐句的旋律则富于起伏变化,恰如海潮般的感情在奔腾:

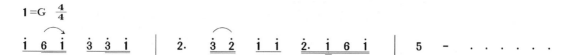

主题贯穿全曲,并在各个段落中引伸展开,跌宕回旋,使得整个乐曲在优美、深沉的旋律中充溢了狂风骤雨般的激情,似乎是阿炳用难以抑制的感情在叙述自己一生的种种苦难和遭遇。这段音乐结束在半终止状态,给人以隐痛难言、久久不能平静的感觉。

由这样两组美妙的乐句构成的音乐主题以及后来的一系列交替出现和变奏,把阿炳由沉思而忧伤、由忧伤而悲愤、由悲愤而怒号、由怒号而憧憬的种种复杂感情表达得淋漓酣畅。

例如乐曲后三段出现的:

这是主题音乐下乐句的变体。由于改变了几个音的次序,从而使音调更加缠绵悱恻、凄凉感人。这种既保持统一形象又有多种变化的旋法使得旋律的交织起伏有序,感情的倾诉层层深化。在经过了几个段落的情绪、力度诸种因素的积聚和发展之后,终于以势不可当的力量推向了全曲的高潮。阿炳拉琴运弓也别具一格,在这首乐曲演奏中他多处使用了"错乱"弓序,即打破一般按强弱节拍平稳运弓的次序,而是根据感情需要改变运弓的强弱关系,使乐曲产生一种错落跌宕的效果,具有雄浑刚毅的气魄。如乐曲第五段上乐句:

$1=G$ $\dfrac{4}{4}$

$\overset{\frown}{1\ 6}\ \underline{5\ 6\ 1\ 2}\ |\ \underline{3.\ 2}\ \underline{5\overset{\vee}{3.\ 6}}\ \underline{5\ 3\ 3\ 5}\ |\ \underline{\overset{\frown}{6.\ 5}}\ \underline{\overset{\frown}{1\ 1}\ 5}\ \underline{6\ 5\ 6}\ \underline{\overset{tr}{5\ 6\ 5\ 5}}\ |\ \underline{3.\ \overset{\frown}{5}}\ \underline{2.\ 3}\ \underline{5\ 1}\ \underline{6\ 2\ 3\ 5}\ |\ 1\ -\ ||$

在这里阿炳随心所欲地运弓,达到了令人惊叹的境界。乐曲中这些特点,值得我们欣赏时加以注意。

(二)《梁祝》

1. 作者简介

陈钢(1935—),如图 3-12 所示,上海人。从小跟父亲陈歌辛学音乐,10 岁起随匈牙利钢琴家伐勒学钢琴。中华人民共和国成立后进入部队文工团,15 岁开始音乐创作,曾经写过一些无伴奏合唱和钢琴间奏曲等作品。1955 年进入上海音乐学院作曲系学习,从师于丁善德、桑桐和苏联专家,毕业后留校任教。

代表作品:大学四年级时,与何占豪合创了蜚声国内外的小提琴协奏曲《梁山伯与祝英台》(简称《梁祝》),后又编写了《苗岭的早晨》《我爱祖国的台湾》《阳光照耀着塔什库尔干》《清水江恋歌》等小提琴作品及其他器乐作品。

图 3-12 陈钢

何占豪(1933—),如图 3-13 所示,浙江诸暨何家山头村人。幼时热爱音乐,后考入浙江省文工团当演员。1957 年考入上海音乐学院,随丁善德学作曲,一直致力于小提琴作品创作和演奏的民族风格问题的探索和实践,深受广大群众的欢迎。

代表作品:1958 年与同学陈钢合创了基于越剧音调的小提琴协奏曲《梁山伯与祝英台》,从此成为中国乐坛上的著名人物之一。继《梁祝》之后,又创作了《烈士日记》《决不忘记过去》《龙华塔》《别亦难》《草原女民兵》《孔雀东南飞》等一大批音乐作品。

图 3-13 何占豪

2. 作品赏析

《梁祝》取材于一个古老而优美动人的民间传说:聪明热情的祝员外之女祝英台,冲破封建传统束缚,女扮男装去杭州求学。在那里,她与善良、淳朴而家境贫寒的青年书生梁山伯同窗三载,建立了深挚的友情。当两人分别时,祝英台用各种美妙的比喻向梁山伯吐露内心蕴藏已久的爱情,诚笃的梁山伯却没有领悟。一年后,梁山伯得知祝英台是个女子,便立即向祝求婚。可是祝英台已被许配给了豪门子弟——马太守之子马文才。由于得不到自由婚姻,梁山伯不久即悲愤死去。祝英台得到这个不幸的消息,来到梁山伯的坟墓前,向苍天发出对封建礼教的血泪控诉。梁山伯的坟墓突然裂开,祝英台毅然投入墓中。梁祝两人遂化成一对彩蝶,在花丛中飞舞,形影不离。

作品以浙江越剧曲调为音乐发展素材,采用了交响乐与中国民间戏曲音乐的表现手法,深入而细腻地描绘了梁祝相爱、抗婚、化蝶的情感与意境。作品为奏鸣曲式结构,结构如图 3-14 所示。

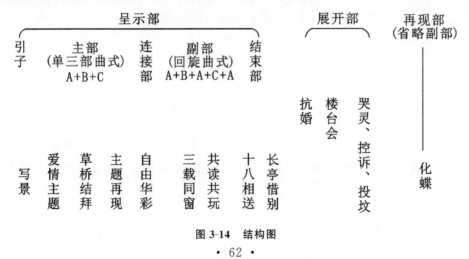

图 3-14 结构图

(1)呈示部——"相爱"。

①引子。

在弦乐轻柔的颤音背景上,长笛吹出了优美动人的鸟叫般的华彩旋律,接着双簧管以柔和抒情的引子主题,展示出一幅风和日丽、春光明媚、草桥畔桃红柳绿、百花盛开的画面。

②主部主题。

由独奏小提琴在明朗的高音区富于韵味地奏出了诗意的爱情主题。

在重复一次后,大提琴以潇洒的音调与独奏小提琴形成对答(中段)。

随后全乐队奏出爱情主题,充分揭示了梁祝真挚、纯洁的友谊及相互爱慕之情。在独奏小提琴的自由华彩连接乐段后,乐曲进入副部。

副部主题:表现了梁祝同窗三载,共读共嬉、双飞双栖的愉快生活。

这个由越剧小过门变化来的主题,由独奏小提琴奏出(包括加花变奏反复),与爱情主题形成鲜明的对比。

第一插部为副部主题动机的变化发展,由木管与独奏小提琴及弦乐与独奏小提琴相互模仿而成。

第二插部更加轻快活泼,独奏小提琴模仿古筝,竖琴与弦乐模仿琵琶演奏。作者巧妙地吸取了中国民族乐器的演奏技巧来丰富交响乐的表现力。

结束部:由爱情主题发展而来,抒情而徐缓。

这一部分已是断断续续的音调，表现了祝英台有口难言、欲言又止的感情。而在弦乐颤音背景上出现的"梁祝对答"，清淡的和声与配器，出色地描写了十八相送、长亭惜别、恋恋不舍的画面。真是"三载同窗情似海，山伯难舍祝英台"。

（2）展开部——"抗婚"。

音乐突然转为由大提琴和大管奏出的低沉阴暗的下行乐句，大锣与定音鼓，惊惶不安的小提琴，把人们带到这场悲剧性的斗争中。

抗婚：铜管以严峻的节奏、阴沉的音调，奏出了封建势力凶暴残酷的主题。

独奏小提琴用戏曲散板的节奏，叙述了英台的悲痛与惊惶。乐队以强烈的快板全奏，衬托独奏小提琴果断的反抗音调，成功地刻画了英台誓死不屈的反抗精神。

其后，上面两种音调形成了矛盾对立的两个方面，它们在不同的调性上不断出现，最后达到第一个斗争高潮——强烈的抗婚场面。

当乐队全奏时似乎充满了对幸福生活的向往与憧憬,但现实给予它们的回答却是由铜管代表的强大封建势力的重压。

展开部的第二部分是楼台会。音乐表现了梁祝相见时的哀伤、倾诉、悲叹。曲调缠绵悱恻,如泣如诉。

小提琴与大提琴的对答时分时合,把梁祝相互倾诉爱慕之情的情景表现得淋漓尽致。

展开部的第三部分是哭灵、控诉、投坟。音乐急转直下,弦乐快速的切分节奏激昂而果断,独奏的散板与乐队齐奏的快板交替出现。

这里加进了板鼓,变化运用了京剧倒板与越剧嚣板(紧拉慢唱)的手法,深刻地表现了英台在坟前对封建礼教的血泪控诉的情景。小提琴吸取了民族乐器的演奏方法,和声、配器及整个处理上更多运用戏曲的表现手法,将英台的形象与悲伤的心情刻画得淋漓尽致。它时而呼天嚎地、悲痛欲绝,时而低回婉转、泣不成声。当乐曲发展到改变节拍(由二拍子变为三拍子)时,英台以年轻的生命,向苍天作了最后的控诉。接着锣钹齐鸣,英台纵身投坟,乐曲达到最高潮。

(3)再现部——"化蝶"。

再现部只再现了呈示部的主部主题——爱情主题。长笛以美妙的华彩旋律在竖琴的伴奏下,把人们带入神仙般的境界中。在加弱音器的弦乐背景上,独奏小提琴和第一小提琴加弱音器奏出爱情主题。弱音器的使用和钢片琴富有特色的伴奏音型,使得这时的爱情主题更具有一种轻盈缥缈、朦胧神秘及崇高的色彩,既象征一种美妙的梦幻世界,又表达出一种无限眷念、追忆、敬仰和崇敬的感情。爱情主题的重复演奏,使这种感情不断得到升华。

最后,音乐在慢板中静静地结束。

(三)《牧童短笛》

1. 作者简介

贺绿汀(1903—1999),如图 3-15 所示,第二届金唱片奖获奖艺术家,湖南邵阳人。1924 年入长沙岳云中学艺术专修科,随陈啸空等学习音乐。曾参加湖南农民运动、广州起义。1928 年创作的《暴动歌》曾在海陆丰一带流传。1931 年考入上海国立音乐专科学校,师从黄自学习理论作曲,跟查哈罗夫、阿克萨可夫学钢琴。1934 年

所作钢琴曲《牧童短笛》和《摇篮曲》在亚历山大·齐尔品举办的"征求中国风味的钢琴曲"评选中获一等奖和名誉二等奖。此后进入电影界,参加歌曲作者协会,为左翼进步影片《风云儿女》《十字街头》《马路天使》等写音乐,其中《春天里》《天涯歌女》等插曲被广泛传唱。"八一三"淞沪抗战事件后,参加上海救亡演剧一队,后到重庆,任教于育才学校音乐组。其间创作了《游击队歌》《垦春泥》《嘉陵江上》等风格清新的歌曲。1941年加入新四军,1943年到延安,筹建了中央管弦乐团。解放战争期间,任教于华北大学。合唱《新世纪的前奏》、秧歌剧《刘德顺归队》、管弦乐小品《森吉德玛》《晚会》等都是这一时期的作品。中华人民共和国成立后,任上海音乐学院院长和中国音协副主席,主要从事人才培养工作,但仍坚持创作。写有《人民领袖万万岁》《英雄的五月》《工农兵歌唱"七一"》《牧歌》《快乐的百灵鸟》《党的恩情长》等各种类型的声乐作品及《上饶集中营》《宋景诗》《曙光》等电影音乐。他共创作了三部大合唱、二十四首合唱、近百首歌曲、六首钢琴曲、六首管弦乐曲、十多部电影音乐,以及一些秧歌剧音乐和器乐独奏曲,并著有《贺绿汀音乐论文选集》。

图 3-15 贺绿汀

2. 作品赏析

《牧童短笛》这首钢琴小品以清新、流畅的"线条",呼应、对答式的二声部复调旋律,成功地模仿出了中国民间乐器——笛子的特色,从而向听众展示了一幅传统的"中国水墨画",仿佛使人们看到了江南水乡一个骑在牛背上的牧童,正在悠然自得地吹着牧笛。

此首乐曲具有浓郁的乡土气息,全曲共分三段。

第一段犹如一幅淡淡的水墨画,主题轻快活泼,像一个牧童骑在牛背上悠闲地吹着笛子,在田野里漫游,笛声回响在翠绿的田野上,天真无邪的神情令人喜爱。这是作者童年生活的写照。

第二段是传统的民间舞蹈风格,用欢快的节奏和旋律写成,与牧童的笛声形成鲜明的对比,让人仿佛听见了放牛娃欢乐的笑声。

第三段是笛声的"再现",与第一段形成呼应。

这种典型的欧洲的曲式结构借鉴,生动自然,毫无雕琢之感。与"笛声"相应的另一声部有机地处理,是欧洲"复调技法"在中国作品中最成功的范例之一。

(四)《春节组曲》

1. 作者简介

李焕之(1919—2000),如图3-16所示,我国著名的作曲家、指挥家、音乐理论家,出生于香港,祖籍福建省晋江市,于1938年加入中国共产党。抗日战争期间赴延安,就读于鲁迅艺术学院,师从人民音乐家冼星海学习作曲,参加了延安文艺座谈会,聆听了毛泽东同志的重要讲话,从此将毕生精力投入中国人民的革命音乐事业。

李焕之的音乐作品除了传唱一时的《民主建国进行曲》《新中国青年进行曲》《社会主义好》等歌曲外,还有管弦乐《春节序曲》《第一交响乐——英雄海岛》、古筝协奏曲《汨罗江幻想曲》、独幕歌剧《异国之秋》等,此外还著有《音乐创作散论》等大量音乐理论专著。

图 3-16 李焕之

2. 作品赏析

春节是中国人民的传统节日。自1943年新秧歌运动后,春节就成了延安文艺工作者和人民群众相互见面、同歌共舞的节日,也成了军民相互关怀问候、共同鼓舞革命斗志的时节。《春节组曲》就是作者在延安过春节时的生活体验与感受的产物,作于1955—1956年间。乐曲展现了一幅革命根据地人民在春节时热烈欢腾的场面,以及团结友爱、互庆互贺的动人图景。

全曲分为四个乐章。

第一乐章序曲,是热烈欢快的大秧歌的概括描写,有闹秧歌的锣鼓声和歌声、秧歌队员的舞姿和灵巧的穿花场面,以及一唱百和的镜头。

第二乐章情歌,像一首抒情诗,是其中的一个插曲。乐曲开始由英国管奏出引子而带出陕北情歌的主题,像在月光如水的延河边,青年男女漫步谈心。

第三乐章盘歌,回旋曲式的圆舞曲。作者把第一主题当作人民在节日中团结与友爱的主题,另外还有两个副题,这三部分的音调都是从不同的陕北领唱秧歌调中演变出来的。它们时而像朋友的谈心,时而又像老人同青年的幽默逗趣。这里,作者根据当年延安的周末舞会的实际情况,有意用民间风格的音乐与现代交谊舞曲相结合的写法,将这首具有民族风格的圆舞曲写得颇有新意。

第四乐章灯会,三部曲式。主部是陕北民间队列音乐唢呐曲《大摆队》的音调,健美壮阔、句法连贯,首尾一气呵成。它反映了陕北唢呐艺人连续呼吸的高超技巧。现在虽然管弦乐化了,但仍保留这一连绵不断的特色。全曲的构思都带有舞蹈形象的特色,它和传统节日的风俗情调保持密切的联系,同时又是新的节日景象的描绘。

(五)《步步高》

1. 作者简介

吕文成(1898—1981),如图 3-17 所示,广东音乐演奏家、作曲家。广东中山人。早年旅居上海,深受江南一带民间音乐及西方音乐文化的影响。20 世纪 20 年代末回到广东,后迁居香港。据不完全统计,所撰乐曲达百首。吕文成一生灌制了大量音乐唱片,其中不少乐曲如《平湖秋月》《渔歌晚唱》《岐山凤》《银河会》《步步高》等广泛流行。他首创把二胡的丝弦改为钢弦,并采取以两膝适当部位夹住琴筒的拉奏方法。这种改制后的二胡,现称粤胡或高胡,音色富有特点,现已成为广东音乐中最主要的特性乐器之一。

图 3-17 吕文成

2. 作品赏析

《步步高》为广东音乐中的名篇,也是广东音乐中表现节庆气氛最为成功的作品之一。

独奏高胡以明亮的音色和轻快的节奏,唱出一首欢乐的歌曲。经常出现的大音程跳动,更突出了节庆气氛。作者在创作中敢于大胆采用全新的表现手法,使本曲在传统广东音乐中独具特色。

本曲开头在仅有的三个音的短小引子过后运用了突发性的八度跳进,继而通过音阶式的下行开门见山地迸发出一种乐观向上的情调;乐曲中经常采用乐汇的重复,用以积蓄力量,向新的层次运动,或是渐层高涨,或是渐层下落;乐曲的旋律线升降有序,音浪叠起叠落,一张一弛,富有动力;从西方音乐中引进的"模进"手法,在本曲中也多次被成功运用。

可以说,本曲的名称就多半来自其结构层次上的递升递降。

(六)《彩云追月》

1. 作者简介

任光(1900—1941),如图 3-18 所示,浙江嵊州人。从小喜爱民间音乐,会拉琴、吹号、弹风琴。1919 年到法国勤工俭学,当过钢琴修理工人,同时学习音乐。1927 年回国后,参加左翼剧联音乐小组及歌曲作者协会。1934 年因创作了著名的《渔光曲》(同名进步影片插曲,王人美主演并主唱)而一举成名。以后还创作了《月光光》《新莲花落》《大地行军曲》等电影插曲和一些救亡歌曲,如《打回老家去》《高粱红了》等著名歌曲。此外,还创作过歌剧《洪波曲》的音乐。1940 年起在新四军军部工作,皖南事变时不幸牺牲。

图 3-18 任光

2. 作品赏析

1932年,任光在上海百代唱片公司任节目部主任时,同聂耳一起为百代国乐队写了一组民族管弦乐曲并灌制唱片。《彩云追月》就是其中一首,创作于1935年。1960年,彭修文根据中央广播民族管弦乐团的乐队编制重新配器。乐曲以富有民族色彩的五声性旋律,上五度的自由模进,笛子、二胡的轮番演奏,弹拨乐器的轻巧节奏,低音乐器的拨弦和吊钹的空旷音色,形象地描绘了浩瀚夜空的迷人景色。

(七)《彝族舞曲》

1. 作者简介

王惠然(1936—),如图3-19所示,生于上海,柳琴、琵琶演奏家,作曲家。首届中国艺术节金杯奖、会演指挥奖获得者,中国民族管弦乐学会常务理事,中国琵琶研究会理事,中国音乐家协会会员,多次出任国家级和国际级比赛评委,乐器制造厂顾问,现任珠海女子室内中乐团艺术总监,前卫民族乐团艺术指导兼指挥。他是一位集作曲、指挥、演奏、教育及乐器改造于一身、成就显赫的著名民族音乐家。从小酷爱民族民间音乐,13岁起自学琵琶、月琴等,立志从事民族器乐的演奏和创作。其演奏富有激情,处理细腻。曾创作琵琶独奏曲《彝族舞曲》《春到沂河》等乐曲,多次在全军文艺会演和全国调演中荣获创作奖。在演奏技法方面,他首创了琵琶"四指轮"技法,大大扩展了琵琶的表现力,并参与发明三弦柳琴、四弦高音柳琴。著有《柳琴演奏法》一书。

图3-19 王惠然

2. 作品赏析

《彝族舞曲》为琵琶独奏曲,由王惠然于1960年根据云南彝族民间音调编写。它以优美抒情的旋律和粗犷强悍的节奏,描绘了彝家山寨迷人的夜色和青年人舞蹈欢乐的场面。乐曲在散板引子后,用双弦滚奏出悠扬的笛声,描绘出恬静朦胧的山寨夜景。这一音调来自彝族民歌《海菜腔》,在后面得到充分发展。对其部分段落分析如下。

第二段的主题音调是根据彝族民间乐曲《烟盒舞曲》改编的。它在琵琶最有光彩的中音区出现,并运用推挽手法奏出滑音,生动地描绘了姑娘们轻逸俏皮又略带羞涩的舞姿。

第三、四段是从这一主题变化发展而来的,又再现于第九段。

第六段以强而有力的节奏和剽悍的气质,同前后形成对比,并通过音区的逐层提高而达到全曲的高潮。

本曲曾被改编为古筝、三弦、扬琴、阮的独奏曲以及管弦乐曲。

(八)《黄河大合唱》

1. 作者简介

冼星海(1905—1945),如图3-20所示,生于澳门,近现代著名的音乐家、社会活动家和音乐教育家。1918年进入岭南大学附中学小提琴,1926年入北京大学音乐传习所学习。1928年进上海国立音专学小提琴和钢琴,并发表了著名的音乐短论《普遍的音乐》。1929年去巴黎勤工俭学,从师于著名提琴家帕尼·奥别多菲尔和著名作曲家保罗·杜卡斯。1931年考入巴黎音乐学院,在肖拉·康托鲁姆作曲班学习。留法期间创作了《风》《游子吟》《d小调小提琴奏鸣曲》等十余首作品。1935年回国后积极参加抗日救亡运动,创作了大量战斗性的群众歌曲,并为进步影片《壮志凌云》《青年进行曲》、话剧《复活》《大雷雨》等谱写音乐。抗日战争开始后参加上海救亡演剧二队,后在武汉与张曙一起负责开展救亡歌咏运动。1935—1938年,创作了《救国军歌》《只怕不抵抗》《游击军歌》《路是我们开》《茫茫的西伯利亚》《祖国的孩子们》《到敌人后方去》《在太行山上》等各种类型的声乐作品。

图3-20 冼星海

1938年任延安鲁迅艺术学院音乐系主任,并在"女大"兼课。教学之余创作了不朽名作《黄河大合唱》和《生产大合唱》等作品。1940年去苏联学习、工作,1945年10月30日卒于莫斯科。

在冼星海短促的一生中,共创作歌曲数百首(现存250余首),大合唱4部、歌剧1部、交响曲2部、管弦乐组曲4部、狂想曲1部,以及小提琴、钢琴等器乐独奏、重奏曲多首。

2. 作品赏析

1938年11月武汉沦陷后,我国现代著名诗人光未然(即张光年)带领抗敌演剧三队,从陕西宜川的壶口附近东渡黄河,转入吕梁山抗日根据地。途中亲临险峡急流、怒涛漩涡、礁石瀑布的境地,目睹黄河船夫们与狂风恶浪搏斗的情景,聆听了悠长高亢、深沉有力的船夫号子。次年1月抵达延安后一直酝酿着"黄河"词作,并在当年除夕联欢会上朗诵了这部诗篇。冼星海听后异常兴奋,表示要为演剧队创作《黄河大合唱》并完成了这部大型声乐名作。1939年4月13日在延安陕北公学大礼堂首演(由邬析零指挥),引起巨大反响,很快传遍整个中国。

《黄河大合唱》一共有五个版本。一个是"延安版本",是冼星海在延安用简谱写的。因为当时延安条件非常艰苦,要组成一个真正的管弦乐队是不可能的。当时只有几把小提琴,剩下的就是二胡、三弦、笛子、吉他、口琴之类的乐器,大多数人都不识五线谱,所以就用简谱。第二个版本是"苏联版本",是冼星海在苏联重新配器的一个版本,在主旋律及声部上也作了一些调整。第三个版本是"上海乐团版本",就是李焕之1987年根据冼星海的"苏联版本"为上海乐团改编的一个版本。第四个版本是"中央乐团版本",是1975年严良堃等人根据冼星海的"延安版本"重新配器的版本。这个版本影响最大,传播最广。今天,大家最常听到的就是这个版本。第五个版本是"钢琴伴奏版本",由瞿维编订,主要是为演出方便而改编的。

《黄河大合唱》一共分为八个乐章,每一章节都是以朗诵和乐队为背景串联起来。虽然每个乐章的表现形式、艺术形象、思想内容都各有侧重或有所不同,但是整个作品贯穿着一个主题思想,这就是"抗日救亡",同时也歌颂了伟大的中华民族和中国人民。

第一乐章《黄河船夫曲》,混声合唱,运用了黄河船夫号子的音调素材。这一乐章分为三个部分。

第一部分描绘了船夫们与风浪搏击的场面,音乐充满战斗的力量。

第二部分是根据开始的主题旋律,拉宽了节奏、放慢了速度,表现船夫们穿过了急流、靠近了河岸的那种欣慰。这表明中国人民尽管处在艰难抗战之中,但已看到了胜利的曙光。

第三部分,音乐又回到了乐章开始的速度上,但又由强渐弱,由近到远。

这一乐章通过黄河船夫与急浪、险滩的搏斗,象征着中国人民与日本帝国主义日趋激烈的民族矛盾。

第二乐章《黄河颂》,男中音独唱,表达了作者对黄河——母亲河的赞美。这一乐章由三个乐段构成。

开始乐队奏出一个音域宽广、气息深长的引子,这就是这一乐章的主题,显示出了黄河的雄伟气魄。接着男中音唱出了内心热情的赞美。这里唱出了黄河的源远流长和曲折婉转,它象征着中华民族的悠久历史、幅员辽阔。

第二段从"啊,黄河"开始,进入一个热情澎湃的音乐段落,这里歌颂了中华民族的伟大及其光荣的革命传统。接着又来了一个"啊,黄河",这是一个激情的甩腔,音乐上更加热情昂扬,似乎在说中华民族站起来了,我们不畏强暴、不怕牺牲,誓与外敌斗争到底。此时音乐达到高潮。

紧接着的第三个"啊,黄河"使音乐进入第三乐段,这时音乐变成$\frac{4}{4}$拍,气势宽广,像黄河一样奔流而下。

这个乐章表达了诗人对黄河的赞美,又将黄河形象地比作伟大的中华民族。因此,这里对黄河的赞美也就是对中华民族的赞美。

第三乐章《黄河之水天上来》,配乐诗朗诵,原由三弦伴奏,后改为琵琶伴奏。这个乐章冼星海吸取了《义勇军进行曲》《满江红》的音调素材,讲述了民族的灾难,也歌颂民族的英雄,是作者进一步对黄河、对中华民族的赞美,同时也暗示着黄河或者说是中华民族将面临一场劫难。但遗憾的是我们今天在音乐会上很难听到这一乐章了,因为考虑到演出效果,常常被省略。

第四乐章《黄水谣》,女声二部合唱。这是一首民谣体的三段体歌曲,其曲调非常优美动人,把人们对生活的热爱和对祖国的无限深情表达得淋漓尽致。

第一段展现出黄河两岸人民安宁、平静的生活,音乐十分流畅,也显得十分祥和。

第二段情绪急转直下,"自从鬼子来,百姓遭了殃……"这一段表现日寇入侵中国,践踏祖国的大好河山,中国人民处于水深火热之中。

第三段是第一段的再现,但在情感上则变得压抑和悲凉。

这一乐章是全曲中的一个转折点,整首作品的悲剧性和戏剧的矛盾就此展开。

第五乐章《河边对口曲》,男声二重唱及混声合唱,采用了乐段反复的民间音乐结构形式,音乐吸取了山西民歌的音调,采用锣鼓伴奏的方法。整个乐章是两个流亡者的对话。这里作者借两个流亡者的对话,讲述了全国广大流民颠沛流离、背井离乡的悲惨遭遇,引出合唱,发出"打回老家去"的呐喊。

第六乐章《黄河怨》,女声独唱,用悲惨缠绵的音调唱出被压迫、被侮辱的沦陷区妇女的痛苦与哀怨。这一段是一个绝望妇女的内心独白。这个妇女的丈夫流离失所不知去向,她的儿子也被日本鬼子杀死了,自己又被鬼子给糟蹋了,最后不得不跳入黄河自杀。作者之所以有这样一个构思,就是想通过一个妇女的死来激发全国人民的斗志。在整首《黄河大合唱》中,这是戏剧性最强的一段,作为一首独唱歌曲,技巧性非常强,是检验女高音的"试金石"。

第七乐章《保卫黄河》,轮唱、合唱歌曲,是人们最熟悉的一首。这里采用了"卡农"的复调手法,给人一种此起彼伏、群情激愤、万马奔腾的艺术效果。首先是二部轮唱,然后是三部轮唱,并穿插了"龙格龙"的衬词,增强了音乐的气氛,使人感觉到抗日的力量不断发展壮大和势不可当。

第八乐章《怒吼吧,黄河》,混声合唱歌曲,它是整首作品的主题思想的概括和升华,也像是一个回顾,用富有诗意和浪漫色彩的笔调,充分表达了中国人民终将打败日本帝国主义的必胜信心。"珠江在怒吼""扬子江在怒吼"描述了全民抗战的战争态势。最后发出了"战斗的警号",这一句被多次重复,整首音乐给人以巨大的号召力,无疑是向法西斯、侵略者的宣战。

整首作品故事情节完整,有着严密的戏剧性构思,展现强烈的矛盾冲突。这种矛盾冲突就在于开始时的人与自然的冲突,是船夫与险滩、急浪的搏斗,后半部分是中华民族与日本帝国主义之间的矛盾冲突。但两者是相呼应的,即通过人与大自然的搏斗,表现出中国人民的英勇顽强,进而为中国人民战胜日本帝国主义、民族矛盾得以解决作了铺垫。

(九)《嘎达梅林》

1. 作者简介

辛沪光(1933—2011),如图 3-21 所示,女作曲家,原籍江西万载。1951 年入中央音乐学院作曲系,从师于江定仙、陈培勋等,毕业后入内蒙古歌舞团专职作曲,后调内蒙古艺术学校任教。1956 年因创作交响诗《嘎达梅林》而一举成名。其主要作品还有管弦乐《草原组曲》、马头琴协奏曲《草原音诗》、弦乐四重奏《草原小牧民》《剪羊毛》、单簧管独奏《蒙古情歌》《欢乐的那达慕》、双簧管独奏《黄昏牧归》、电影音乐《祖国啊,母亲》等。由于长期在牧区生活,她收集、整理了大量内蒙古民间音乐,熟悉蒙古族的生活习俗和语言,所以作品大多富于内蒙古音乐的民族特色,具有草原的气息和牧民的性格。

图 3-21 辛沪光

2. 作品赏析

《嘎达梅林》取材于著名蒙古民歌,表现蒙古族民族英雄嘎达梅林领导蒙古族人民起义,与封建王爷、军阀作斗争的事迹。常见有辛沪光作于 1956 年的交响诗和王强作于 1960 年的大提琴协奏曲。

交响诗引子部分乐曲以嘎达梅林故事开始,之后突然听到王爷的消息,出现了反面主题的一阵混乱,第一主题遭到破坏,第二主题表现嘎达梅林号召人民起义的英雄气概以及人民群众像激怒的浪潮起来反抗,中部表现四处集结着起义的队伍,骑马背枪奔驰在广阔的草原上,主题充满了乐观的气息;最后铜管奏出悲壮而沉痛的音响,表现人民对英雄的哀悼。中提琴在弦乐颤抖、悲泣的伴奏下,奏出嘎达梅林的民歌主题,并逐渐由哀悼

变成颂歌,在强烈的号召声中结束全曲。

(十)《旱天雷》

1. 作者简介

严老烈(生卒年不详),清末民初人,原名严兴堂,外号老烈,扬琴演奏家、作曲家。

严老烈改编了十几首乐曲,较有名的如将《三宝佛》的部分段落改编成《旱天雷》《倒垂帘》,将《寡妇诉冤》改编成《连环扣》等,流传很广,影响颇大。对广东音乐的发展作出了突出的贡献。经他改编的乐曲也可作为扬琴独奏曲。他演奏扬琴时有独到之处,右竹奏旋律,左竹奏衬音,衬音增多后,逐渐就成为旋律的组成部分,使曲调更加欢快流畅。

2. 作品赏析

严老烈运用民间音乐创作中常用的放慢加花等技法,对原曲给以新的节奏处理,并充分发挥扬琴密打竹法和善于演奏大跳音程的特长,使陈调出新声。由于改编后乐曲的情绪有了根本性变化,所以新名为《旱天雷》。乐曲表现了人们在久旱逢甘露时欢欣鼓舞的情绪。该曲曾被改编为民族管弦乐曲、钢琴曲、小提琴曲和弦乐四重奏。

(十一)《花好月圆》

1. 作者简介

黄贻钧(1915—1995),如图3-22所示,江苏苏州人。出身于音乐世家,从小接受系统严格的音乐教育,随父亲学习小提琴、风琴,又自学口琴、二胡、京胡、扬琴、月琴、钢琴,甚至学唱京剧和昆曲。

1934年秋进入上海百代唱片公司百代国乐队任演奏员,1935年在上海国立音专师从黄自学习作曲,兼学小号,副科学大提琴和中提琴。1938年10月,他进入上海工部局交响乐队(上海交响乐团的前身)任演奏员,是最早加入此团的四位中国音乐家之一。1941年毕业后曾在上海艺术剧团、国风剧团任作曲和指挥。1946年在当时的上海市政府交响乐团任小号、圆号演奏员。中华人民共和国成立后,他开始了他的指挥生涯。

图3-22 黄贻钧

1949年后上海市政府交响乐团改为上海交响乐团,从1950年起黄贻钧正式任该团指挥。20世纪50年代在出访时曾指挥过芬兰、苏联等国家的交响乐团,获得较高的评价。曾指挥过从古典乐派到现代乐派的中外作曲家的大量交响乐作品。1981年曾应卡拉扬领导的柏林交响乐团邀请,在西柏林举行了该团建团以来第一次与中国指挥家合作的音乐会,并受到了赞赏。他的指挥严谨、细致,层次清晰,线条分明,动作干净利落。

黄贻钧是我国第一代交响乐指挥家,是我国交响乐事业的开拓者和奠基人之一。他还是我国最早从事电影、话剧音乐创作的作曲家之一。

彭修文(1931—1996),如图3-23所示,湖北武汉人,杰出的民族音乐大师,中国广播民族乐团首席指挥,中央广播民族管弦乐团创始人之一。

彭修文从小学习二胡、琵琶等民族乐器。1949年毕业于商业专科学校,1950年在重庆人民广播电台工作。1952年调入中央广播民族乐团。次年任该乐团指挥兼作曲,在他和全团人员共同努力下,建立了新型民族管弦乐队的最初编制。

1957年在莫斯科第六届世界青年联欢节艺术比赛上,由彭修文指挥的民族乐团获金质奖章。1977年和1978年赴意大利、马耳他等地指挥演出,颇受欢迎。1981年应香港乐团之邀,彭修文受聘为客席指挥。同年出任中国广播艺术团民族乐团艺术指导。次年指挥乐团到香港演出。1983年任中国广播艺术团民族乐团团长。

图3-23 彭修文

"以情入曲,以曲传情"是彭修文指挥艺术的特点之一。他的指挥细腻严谨而又不失热情。在他的指挥下,中国广播艺术团民族乐团在协和、平衡、准确和技巧等方面都达到了非常高的水平。

彭修文一生为我国的民族音乐事业作出了卓越的贡献,他改编、创作的音乐作品有四五百首,包括《春江花月夜》《梅花三弄》《月儿高》《将军令》《流水操》《步步高》《彩云追月》《花好月圆》《丰收锣鼓》《二泉映月》《阿细跳月》《瑶族舞曲》《乱云飞》《不屈的苏武》等,以及用我国传统乐器演奏的外国名曲,如《美丽的梭罗河》《霍拉舞曲》《伐木歌》等。民族管弦乐(贝多芬的《雅典的废墟》和穆索尔斯基的《图画展览会》等)和欧洲近现代音乐(德彪西的《云》和斯特拉文斯基的《火鸟》等),扩大了民族乐队的表现力。

2. 作品赏析

《花好月圆》原曲是由黄贻钧创作的一首同名管弦乐曲,后经彭修文改编成为一首轻盈、欢快、通俗易懂、脍炙人口的民族管弦乐曲。

该曲采用有再现的单三部曲式的轻音乐作品形式,是 ABA 结构。

全曲在热烈的快板引子中开始,展示了一种节日的气氛。

A 段的主题柔和、轻盈,长度只有八小节,分四个乐句(两小节一个乐句),结构非常规整,先由笛子以明亮音色主奏,最后停在徵音上。第九至第十六小节是前八小节的高八度的变化重复,演奏中用了高胡和二胡音色,最后停在了宫音上,描绘出一幅轻歌曼舞的画面。

B 段是一个更加轻快活泼并富于跳跃性的主题。它先用弹拨乐器扬琴和秦琴特有的音色给予音乐以很强的动力感。四小节之后,该主题移到了笛子、二胡和高胡音色上变化重复,最后停在了宫音上,强调了乐句间角音与宫音的对比。紧接着,音乐中出现了一个切分节奏的变音"降 b",乐曲由此转入了下属调(由 G 调转入了 C 调,仍以 G 调记谱)。低音乐器以深厚的音色演奏出有舞蹈性的节奏,生动地表现了人们在月下花丛中尽情欢舞的场面。

再现部分是对 A 段旋律做加花变奏,全部变成十六分音符,并加快速度,使音乐往前推进。最后,用了两个小节的短小乐句,使乐曲在热烈欢腾的情绪中结束。

(十二)《长征组歌》

1. 作者简介

晨耕(1923—2001),如图 3-24 所示,原名陈宝锷,河北顺平人。7 岁就在地方民间乐队吹奏竹笛和演奏打击乐器。1937 年参加八路军,后调部队文工团,曾在华北联大文艺学院音乐系学习。1949 年任开国大典军乐队指挥。后任战友歌舞团的领导和艺术指导,同时在中央音乐学院进修作曲。作有五百多首音乐作品,主要有歌曲《两个小伙一般高》《我和班长》《歌唱光荣的八大员》、军乐曲《骑兵进行曲》、电影音乐《槐树庄》《桂林山水》以及音乐舞蹈史诗《东方红》的音乐(集体创作)等。并和唐诃、生茂、遇秋等长期合作,参加大型声乐套曲《长征组歌》(又名《红军不怕远征难》)的创作。他在第一、二、三届全军文艺会演中均获优秀作品奖,歌曲《忆战友》《百灵鸟你往哪儿飞》分别获中华人民共和国成立三十周年文艺会演一等奖。

图 3-24 晨耕

1961 年,他作为中国音乐家的代表之一,出席了第十六届布拉格之春国际音乐节。

生茂(1928—2007),如图 3-25 所示,原名娄盛茂,河北晋州人。1945 年参加八路军,先后在冀中军区火线剧社及华北野战军第三纵队文工团任指挥、乐队队长、编导等职。中华人民共和国成立后进入中央音乐学院作曲系进修,1958 年调战友歌舞团任作曲和艺术指导。

图 3-25 生茂

在 50 多年的创作中,生茂创作了各种形式的声乐作品 2000 余首,其中如《学习雷锋

好榜样》《马儿啊,你慢些走》《真是乐死人》《看见你们格外亲》《祖国一片新面貌》《林中的小路》等富有民族特色的作品广为流传,有的作品在第二、三、四届全军文艺会演中获优秀歌曲奖。他与唐诃、晨耕、遇秋长期合作,写过《老房东"查铺"》《战士的步伐》及史诗性大型声乐套曲《长征组歌》等作品。这些歌曲影响了几代人。在音乐界,他更被公认为是"一代音乐巨匠"。《长征组歌》常演不衰,北京军区歌舞团至今演出了1000多场。

唐诃(1922—2013),如图3-26所示,原名张化愚,河北易县人。1938年参加八路军,1940年开始音乐创作,所写《翻身不忘共产党》《边区好》等歌曾广泛传唱。中华人民共和国成立后在战友文工团任专业作曲。共作有上千首歌曲,撰写了上百篇音乐论文,出版了音乐文集《歌曲创作漫谈》。其主要作品有《在村外小河旁》《众手浇开幸福花》《解放军野营到山村》等。还和生茂、晨耕长期合作,创作了《老房东"查铺"》、民族器乐曲《子弟兵和老百姓》等较有影响力的作品。另外,还写有《山清水秀》《告别》等十几部歌剧音乐及《花儿朵朵》《甜蜜的事业》(与吕远合作)等电影音乐,并参加了大型声乐套曲《长征组歌》的创作。与作曲家吕远合作的《我们的生活充满阳光》,被评为1980年全国优秀歌曲,并被联合国教科文组织编选入亚洲音乐教材。

图3-26 唐诃

遇秋(1929—2013),如图3-27所示,本名李遇秋。原籍北京市,出生于河北省深泽县。1940年进入冀中军区抗战中学学习,1944年在中共晋察冀分局卫生所当卫生员,1945年调晋察冀军区抗敌剧社做演员,其间掌握了手风琴的演奏方法。1946年12月加入中国共产党。1950年进入上海音乐学院作曲系学习,先后师从桑桐、邓尔敬、钱仁康、丁善德等。1957年毕业后,回原单位——战友歌舞团从事音乐创作,编创有舞曲《调教军马》《红叶抒怀》、歌舞音乐《各族人民心向毛主席》《伟大的历史性胜利》及笛子独奏《牧马战士之歌》等。20世纪70年代前后开始创作声乐曲,作品主要有《长征组歌》(参加创作并写了全部伴奏谱)、《一壶水》《战士想的是什么》《祖国处处有亲人》《春光颂》《祖国的早晨》,二重唱《打倒"四人帮",江山万代红》《各族人民心向党》,合唱《静静的山谷》《战士的歌声》《八一军旗高高飘扬》及电影音乐《熊迹》《长城新曲》等。此外,还为作曲家晨耕、唐诃、生茂等人的作品写有大量器乐伴奏谱。其中《牧马战士之歌》在第四届全军文艺会演中获优秀作品奖,《战士的歌声》在文化部举办的庆祝建国三十周年献礼演出中获创作二等奖,《红叶抒怀》同时获三等奖。

图3-27 遇秋

2. 作品赏析

《长征组歌》是晨耕、生茂、唐诃、遇秋根据肖华所作的组诗而谱曲的声乐组歌,简称《长征》,又题《红军不怕远征难》,完成于1965年。同年由中国人民解放军北京军区战友文工团在首都纪念"八一"建军节的音乐会上隆重公演,受到各界的好评。

红军二万五千里长征是震惊中外的伟大的历史性事件,作为长征参加者的肖华,对此深有感触。他为纪念长征胜利三十周年,抱病写作,历时半年以上,完成了十二首构思已久的诗篇。这些诗因形象鲜明、感情真挚、格律严谨、节奏铿锵而脍炙人口。作曲家择其十首谱成组歌,十个不同的战斗生活画面环环相扣地结合在一起,把各地区的民间音调与红军传统歌曲的音调和谐地融汇在一起,把通俗的音乐语言与丰富的音乐构思巧妙地编织在一起,生动地描绘了伟大长征的壮阔图景,展示了工农红军的英雄性格,塑造了革命军队的光辉形象,使组歌成为一部主题鲜明、内容丰富、形式新颖、风格独特的大型声乐套曲。

《长征组歌》共分为十段:

(1)《告别》(混声合唱);

(2)《突破封锁线》(二声部合唱与轮唱);

(3)《遵义会议放光辉》(女声二重唱、女声伴唱与混声合唱);

(4)《四渡赤水出奇兵》(领唱与合唱);

(5)《飞越大渡河》(混声合唱);
(6)《过雪山草地》(男高音领唱与合唱);
(7)《到吴起镇》(齐唱与二声部合唱);
(8)《祝捷》(领唱与合唱);
(9)《报喜》(领唱与合唱);
(10)《大会师》(混声合唱)。

1966年,战友歌舞团访问罗马尼亚、阿尔巴尼亚、苏联、日本等国时,曾演出《长征组歌》的全曲或选段。1975年,为纪念红军长征胜利四十周年,冲破"四人帮"重重阻挠,再次在京举行了盛大演出,并摄成彩色艺术纪录片。在国内,其普及之广、影响之大,是我国大合唱史上所罕见的。1976年,在音乐家草田、于粼先生的支持和指挥下,中国香港地区也多次演出了这一作品,受到香港同胞的热烈欢迎。

(十三)《雨打芭蕉》

《雨打芭蕉》乐谱初见于1917年前后由丘鹤俦编著的《弦歌必读》,是广东音乐早期优秀曲目之一。

乐曲开始就以流畅明快的旋律,表达出人们的喜悦之情;接着一串分裂的短句,节奏顿挫,犹闻雨打芭蕉淅沥之声,如见芭蕉婆娑摇舞之态,极富南国情趣。最早由粤乐名家吕文成等灌制唱片,演奏风格粗犷朴实,显示出广东音乐形成初期的清新格调。中华人民共和国成立初期,全国民间音乐舞蹈会演时,广东代表团在乐队中增加了笛子和碰铃等乐器,演奏时充满热情,富有生气。20世纪60年代初,方汉又通过多声、配器等作曲手段加以改编,更为优美动听。最后用高胡领奏的慢板尾句,给人以清新愉悦之感,别有情趣。在十年动乱中又经人改编,在结构层次安排以及配器等方面采用了一些新的手法,并为免遭禁锢易名为《蕉林喜雨》。粉碎"四人帮"后,才得以正名。

(十四)《江河水》

民间乐曲《江河水》,原名《江儿水》,原是一首具有浓郁东北地方特色的双管独奏曲。乐曲通过一个家破人亡、走投无路的妇女,面对滔滔江水的哭诉,反映了旧社会里广大劳苦大众的深重灾难和悲惨遭遇,表现了被压迫人民对旧社会的血泪控诉、满腔悲愤和自发反抗的心声。

20世纪60年代初,湖北艺术职业学院青年教师黄海怀将双管曲《江河水》移植为二胡独奏曲,并获得成功;后来二胡演奏家闵惠芬以其深沉感人的曲情、独具一格的乐韵将《江河水》搬上银幕,使这首乐曲的影响更为广泛。20世纪70年代后期,青年二胡演奏家姜建华将此曲带至美国,在世界著名指挥家小泽征尔的指挥下,配以波士顿交响乐团的协奏,成功地演奏了二胡协奏曲《江河水》,使此曲更具有国际影响力。20世纪80年代初,天津广播电视艺术团将《江河水》改编为二胡与乐队的形式,突破了原曲结构,加进了戏曲表现手法,加深了乐曲的艺术魅力,确为出新之举。

《江河水》这首乐曲的第一段,原是辽宁金州地区流传的民间音乐,经改编,音乐格调由悠扬、典雅变为凄苦、悲愤、如泣如诉。乐曲的中段是由"辽宁鼓乐"的"梢头"音乐素材加工而成,音乐情绪由原来的火爆一变而为表达内心的隐痛。民间流传的《江河水》并无引子,二胡曲的引子是提炼第一乐段的特性音调写成的。

二胡曲《江河水》全曲共分为三段。

乐曲引子为由三个乐段组成的散板式乐句,旋律精练、概括、引人入胜。音乐开始,二胡从低音起奏,旋律连续四次四度上扬,有如江潮掀空,又似被压迫者心中的滚滚心潮,迸发出悲愤的情绪。中间旋律出现了这段曲调的顶点音,加之强有力的弓法回转滑音和滑揉音的强烈效果,音乐迸发出很大的感情冲击力量,宛若惊涛拍岸,表现出劳动人民愤怒的心声。随后旋律分解和弦式下降,引出主题。音乐显现出深沉和压抑的性质,透露出那孤苦妇女无依无靠、走投无路的心境。音乐进行中几处停顿,似哭诉的间隙,又似悲愤的抽泣,预示着一场悲剧的来临。

第一段由四个乐句组成。第一乐句采用了我国民族民间音乐中常用的一种方法,即用"起、承、转、合"四个乐句的主题。其中合尾手法的运用,使音乐素材精练、统一,乐思完整。开始的乐句由于采用暗淡的羽调式色彩,速度缓慢,旋律呈波浪式起伏,加上特殊揉弦和直音的交替使用,音乐呈现近似人声的特殊音色,有倾诉性的语气旋律,音调显得凄凉而悲切。第二乐句,曲调以十度音程向上跳跃,旋律线两次向上冲击,音乐显出悲怆激愤的性质,艺术感染力十分强烈。第三乐句,其节奏顿挫,情绪抑扬,变化有致,对比鲜明,音乐透露出悲痛欲绝的情绪,给人以悲痛欲绝、泣不成声之感。最后一个乐句则是第一个乐句的再现。中段通过不同的力度、速度和奏法,表现出更为激越的情绪。因音乐感情的发展和乐段结束的需要,在句末扩充了一个小节,使乐段首尾呼应,旋律的终止意味深长。

　　第二段由五个小乐段组成。二胡旋律和扬琴伴奏旋律交替出现,乐句句法采用了对仗的结构,上下呼应,好似一问一答或自问自答。音乐在语调表现手法上采用了富有民族特点的同主音转调方法,加深了曲调的感染力。整个乐段为弱力度(mp 至 pp)进行,乐思为沉思状态。加之演奏上虚实的运弓走指,直音和轻吟慢揉的使用,更加突出了一派凄清荒凉的景象。使人仿佛看到那江边哭诉的妇女内心的隐痛,她思索着,仿佛询问又像自问,却无处寻找慰藉,她被种种复杂的情绪缠绕着、烦恼着,心中的苦楚无处诉说。

　　乐曲的第三段旋律是第一乐段变化再现。曲调以激烈的推进为开始,加之第二乐段情绪的铺垫以及二胡和伴奏乐器在力度、速度上的鲜明对比变化,所以乐曲展现出激愤昂扬的情绪,使音乐曲调由哭诉、沉思变为愤怒和声讨,表现出激昂、反抗的气质。

　　乐曲虽然着重表现了劳动人民对黑暗的旧社会、罪恶势力的控诉、反抗,但同时也表达了他们渴望幸福、自由生活的心声。

(十五)《牧歌》

　　《牧歌》是流传于内蒙古赤峰的一首典型蒙古族民歌。蒙古族民歌主要分为两大类:礼仪歌和牧歌。礼仪歌用于婚宴等喜庆场合,以歌唱纯真的爱情、歌唱英雄、歌唱夺标的赛马骑手为主要内容,而牧歌多在放牧和搬迁时唱,内容以赞美家乡、以物抒情者居多。

　　牧歌的歌词既善于抒情,又注重写景,情景交融,表现人和大自然的和谐关系。牧歌的节奏一般是悠长、徐缓、自由的,多采用"密—疏—更密—疏"的节奏。一般情况下,牧歌的上行乐句节奏是悠长徐缓的;下行乐句则往往采用活跃跳荡的三连音节奏,形成绚丽的华彩乐句。

　　此民歌歌词两句一段,共四句,形象淳朴而富有诗意,字里行间处处流露出蒙古族人民对草原和生活的热爱。全曲的结构非常简单,仅由上下两个乐句构成,上句在高音区围绕着属音上下回旋,悠扬飘逸,仿佛是蓝天上飘着朵朵白云;下句转入以主音为中心围绕进行,实际上就是上句的下五度自由模进,婉转的旋律犹如草原上的一片片羊群。全曲展现了草原牧区美丽、宽广的景象。

　　许多当代作曲家将这首民歌改编为器乐曲和大型声乐作品等其他形式,比较著名的版本有由沙汉昆改编的小提琴独奏曲和瞿希贤改编的无伴奏合唱曲。

第二节　外国音乐作品赏析

一、古代音乐至西欧文艺复兴时期的音乐概况

　　音乐的起源最早可以追溯到非常古老的洪荒时代。在人类还没有产生语言时,就已经知道利用声音的高

低、强弱等来表达意思和感情。随着人类劳动的发展,逐渐产生了统一劳动节奏的号子和相互传递信息的呼喊,这便是最原始的音乐雏形。

(一)古希腊音乐

古希腊的文化艺术在欧洲艺术发展史上占有十分重要的地位。其重要性表现在哲学、美术、文学、建筑、雕刻、戏剧和音乐各方面。在古希腊人们的生活中,音乐的地位是十分崇高的。他们以从古埃及流传过来的音乐为基础,逐渐加以发展,形成了其独特的音乐。古希腊的音乐与诗歌和戏剧有着紧密的联系。在充满魅力的《荷马史诗》和许多著名的戏剧作品中,都体现出了音乐的重要意义。当时一些民间歌手演唱的歌曲,对古希腊音乐的形成和发展,也具有十分重要的意义。

古希腊音乐在许多方面都有着重大的成就。毕达哥拉斯音律的发明和应用,对当时音乐理论的研究有着重大的意义;古希腊人还发明了字母记谱法;在乐器制作上也有着许多大胆的革新与创造,发明了许多乐器。古希腊音乐不但有器乐伴奏的独唱抒情曲,而且有戏剧音乐和舞蹈音乐等形式。这些音乐一般都以单音音乐为主,在内容上大多为宗教题材。

(二)古罗马音乐

古罗马从公元前1世纪到公元3世纪征服了整个欧洲。征服者把古希腊文明引进意大利并推向西方。古希腊的音乐文化也一同被带回到本土,并被古罗马人接受。

古罗马城作为当时西方第一大都市,经常组织大规模的文艺表演和娱乐活动,如公元284年在罗马举行的竞技会上,有400件管乐器组成的乐队参加表演。古罗马人崇尚武艺,铜管乐器发展较快。各国的音乐家也纷纷移居古罗马城谋生,带来了各国的乐器,如东方的直角竖琴、长颈琉特琴以及打击乐器边鼓、铃鼓和钹。古罗马也产生了原始的管风琴,这种乐器在后来的音乐中起到重要的作用。

古罗马繁盛时期,有许多关于音乐节日、比赛等的记述。音乐具有娱乐倾向,许多皇帝是音乐保护人,其中尼禄甚至希望自己有一个音乐家的名声。古罗马最重要的音乐理论家是博埃蒂乌斯。他改进了记谱法和乐器调音的方法,并用科学的方法整理传统的音乐理论,写出《音乐艺术》一书,对中世纪和文艺复兴时期的音乐创作产生深刻的影响。

(三)中世纪的音乐

在中世纪时期,一切社会意识形态,包括文化艺术等方面都是受宗教支配的。音乐艺术也同样浸染了浓厚的宗教色彩。这时期的音乐以咏唱《圣经》和神话内容为主。

在当时的社会音乐中,格里哥利圣咏的影响非常大。它是由罗马教皇格里哥利一世在公元500年左右创立的,一种以单音音乐为主的教会合唱。这种圣咏合唱在当时教会中占有统治地位。随着圣咏的传播,在合唱中由于音乐的区别而开始产生了分声部。从此,音乐就从原始的单音音乐过渡到复调音乐。这是中世纪音乐的一个重大发展和特征。此外,线谱记谱法替代原始的字母记谱法,长号、小号和圆号等乐器的发明与制作,管弦乐器(如维沃尔琴等)的普遍应用都是中世纪音乐的重大发展。

由于中世纪的音乐以只能在教堂内活动的宗教音乐为主,因而民间流行的世俗音乐全部被禁止。虽然如此,但仍然有民间艺术家以各种方式在民间广泛传播世俗音乐,包括赞美诗、爱情歌曲、牧歌和讽刺歌曲等。这种民间民俗音乐在当时已开始酝酿成为一种潜在的音乐潮流,到文艺复兴时期以后,逐步取代宗教音乐而成为音乐艺术的主流。

(四)文艺复兴时期的音乐

文艺复兴是指14世纪在意大利各城市兴起,于16世纪在欧洲盛行的一场思想文化运动,带来一段科学与

艺术革命的时期,揭开了现代欧洲历史的序幕,被认为是中古时代和近代的分界。它的思潮对欧洲音乐文化的发展起到了巨大的推动作用。

世俗音乐快速发展,作品中对人的内心世界以及自然美的描写变得十分突出,以此形成了全新的音乐风格,并产生了众多的器乐体裁和歌剧形式。复调音乐得到全面发展,大小调的调性体系基本确立,和声的功能体系也正在萌芽和发展中,五线记谱法的确立,对位法的应用,器乐独立性的快速发展,小提琴和古钢琴的出现等,都是这一时期音乐艺术的伟大成果。

二、巴洛克时期的音乐

1600—1750年称为巴洛克时期。巴洛克"baroque"一词是法语,来源于葡萄牙语"barroco",意为"不规则的、鳞茎状的珍珠"。该词最早用于建筑艺术中,批评建筑师把更适用于金盒子和餐具等小物品的装饰用到大型的建筑装饰中。17世纪流行的建筑风格称为巴洛克式,特点是规模宏大,大量采用圆柱、圆顶和精细甚至奢侈的装饰。在艺术批评史上巴洛克一词一直带有某种贬义,表示变形、奇异、夸张、怪诞的风格。

巴洛克音乐便是指深受这种风格影响的音乐,但在音乐史中并没有明显的贬义。

巴洛克音乐风格有其显著的特征:在对位法上,复调音乐达到全盛,并向主调风格上有了较大的转移;在和声上,数字低音的使用促使了和声学的诞生,正格终止式取代了调性终止式,半音和声使用更广泛,转调更自由,不协和音的引入、处理也较大胆;在调性上,大小调取代了中古调式;在音乐术语上,首次出现了指示乐曲速度或表情的术语;即兴演奏比任何一个时代都更有特点,在装饰曲调、变化主题、终止式以及对位的处理上,都更自由、深刻;在音乐体裁方面,出现了歌剧、清唱剧、康塔塔、受难曲、协奏曲、大协奏曲、奏鸣曲、组曲、赋格曲等新的音乐体裁。

(一)维瓦尔第

安东尼奥·卢奇奥·维瓦尔第(Antonio Lucio Vivaldi,1678—1741),如图3-28所示,巴洛克时期意大利著名作曲家、小提琴家。自幼学习小提琴与作曲,1714年起任威尼斯贫女音乐学校教师及乐长。除作有450多首协奏曲(其中小提琴协奏曲有221首)外,还作有歌剧43部、奏鸣曲73首及弥撒曲、清唱剧和康塔塔等。其中最著名的作品是小提琴协奏曲《四季》。他的音乐天才启迪了后来的巴洛克大音乐家,尤其是他丰富的作品和新颖科学的歌剧创作方法,激发了现代意大利作曲家的好奇心。

小提琴协奏曲《四季》大约作于1725年,是维瓦尔第约50岁时出版的12部协奏曲的第一号到第四号,合称《四季》。

这四部协奏曲是维瓦尔第最著名的作品,其中的旋律至今仍长盛不衰。

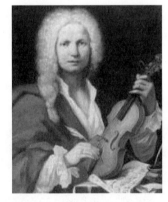

图3-28 安东尼奥·卢奇奥·维瓦尔第

四部作品均采用三乐章协奏曲形式的正宗标题音乐,不仅按照给定的十四行诗配上音乐,而且运用了不少描写手法。维瓦尔第在总奏与主奏交替形成的复奏形式上巧妙地配以标题。在维瓦尔第之前,还没有人以标题音乐的方式谱写过协奏曲。

由于维瓦尔第的《四季》属于标题音乐,所以从形式上看,自然较其他协奏曲显得自由而且不平衡,但这样反而更能表现出巴洛克音乐的特色及魅力。这四部作品画意盎然,激发出人们对巴洛克时代音乐的浓厚兴趣。

《四季》的标题分别为《春》(E大调)、《夏》(g小调)、《秋》(F大调)、《冬》(f小调)。其中以《春》的第一乐章(快板)最为著名,音乐展开轻快愉悦的旋律,使人联想到春天的葱绿;《夏》则出乎意料,表现出夏天的疲乏、恼

人;《秋》描写的是收获季节,农民饮酒作乐、庆祝丰收的快活景象,第一乐章欢快活泼;《冬》描写人们走在冰上滑稽的姿态,以及从炉旁眺望窗外雪景等景象。

(二)巴赫

约翰·塞巴斯蒂安·巴赫(Johann Sebastian Bach,1685—1750),如图3-29所示,德国作曲家、管风琴演奏家,出身于德国中部爱森纳赫小城的一个职业乐手家庭。其父是提琴手,哥哥是管风琴手。幼年父母双亡,随哥哥生活,15岁时即到卢内堡圣·米卡尔教堂做歌童谋生。此后,于1703年在安斯塔特谋得教堂管风琴师兼乐队长之职,1707年在缪尔豪森担任同样职务。1708年在维马任宫廷乐长,1717年在戈塔皆任宫廷乐长。1723年起在莱比锡圣·托马斯教堂及其附属歌唱学校任乐长和教师,直至逝世,终生未离开过德国。

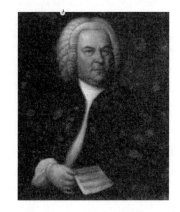

图3-29 约翰·塞巴斯蒂安·巴赫

巴赫生活的时代正是德国"三十年战争"之后,诸侯割据,国家处于落后、闭塞的局面。他的一生是通过自己勤奋学习、努力奋斗而取得伟大成就的。

巴赫的创作活动是把德国的复调音乐传统、新的和声手法及朴实深厚的民间音乐与发达的法国、意大利音乐有机地糅合成新的德国音乐。他始终追求和表现美与真实的统一、艺术与生活的统一,充分体现了古典主义美学原则。

巴赫除了是一位伟大的作曲家,更是18世纪风靡一时的管风琴演奏家。他在复调音乐与和声的发展、管风琴和钢琴的演奏技巧、作品的创作及教材的编写、十二平均律的提倡和示范性运用等方面都作出了卓越的贡献。

因种种原因,巴赫的作品一直到19世纪中叶经门德尔松等人的大力推荐才得以大量出版和演奏。其代表作品有大型声乐套曲《马太受难曲》《约翰受难曲》《b小调弥撒曲》《宗教改革运动康塔塔》《农民康塔塔》《咖啡康塔塔》等,器乐作品《布兰登堡协奏曲》六首、《平均律钢琴曲集》两集、《半音阶幻想曲》《法国组曲》六首、《英国组曲》六首、《d小调托卡塔与赋格》《意大利协奏曲》《赋格的艺术》一集、《音乐的奉献》一集、《无伴奏小提琴组曲与奏鸣曲》六首等。

《布兰登堡协奏曲》是巴赫同类作品中最伟大的杰作,也是所有合奏协奏曲中最优秀的作品,共有六首,其中第二号(F大调)和第四号(G大调)最为著名。作品创作于1721年,是巴赫呈献给布兰登堡公爵的,所以被称为《布兰登堡协奏曲》。这个时期正是巴赫创作的顶峰时期,作品丰富而优秀。这组作品中,巴赫以熟练技巧展开动机,创作出优美的乐曲。这组作品是他自由发挥其技能的最佳范例之一,但此曲除了创造纯粹的欢愉之外,并无其他任何意义。

巴赫运用了当时所有可能的乐器编制,加上巧妙的乐思,使充满喜悦感的六首曲子,不仅让他取悦了当时的贵族,而且让人们享受到乐曲中欢欣鼓舞的气氛,令人百听不厌。

本书选取《布兰登堡协奏曲》F大调第二号进行赏析。

作品分为如下三个乐章。

(1)第一乐章。

快板、回旋曲式结构、G大调、$\frac{3}{8}$拍。全曲清澈、透明而显得优雅温柔,具有浓郁的田园风味。其主题带有民间舞曲风格,先在长笛上演奏;

回旋曲的主部用复调手法展开,很快转入属调,由不同的乐器交错重复主题,通过变奏后又在主调上再现主题。它虽是复调音乐,但类似于单主题的三部曲式结构。

1=G 3/8 快板

[乐谱略]

乐曲有两个插部,都是由小提琴独奏担任。第一插部由带有技巧性的十六分音符琶音构成:

[乐谱略]

音乐进行中转入 D 大调、A 大调,并在旋律的展开中不时出现主部音乐中有代表性的乐汇。

主部第一次再现时移到 e 小调,主题一闪而过,即开始出现不长的主题发展变化段落,最后在低音乐器的伴奏下,两支长笛奏着相互模进的卡农而引进第二插部。

第二插部转入 a 小调,由小提琴奏着三十二分音符的上下流畅游动的旋律,有着华彩性的辉煌效果:

1=a 3/8

[乐谱略]

两支长笛在华丽的旋律下方以复调的手法奏着主部主题的片段,而又构成主部与插部的联系。

主部的第二次再现移到 C 大调,主题之后运用不同调性的色彩进行展开,终于主题又在 b 小调上出现,再通过调性的变化展开,进入完整再现的主部,以 D 大调、最后又在 G 大调上出现主题而结束全曲。

乐曲中不同乐器的组合充分运用了音区、调性、和声色彩的对比效果,使乐曲在优美的色彩变化中延展。这是一首结构别致的回旋曲体,两个插部像是主部主题的展开与变奏,使乐曲保留了复调音乐中单一主题的展开与发展的特征。

(2)第二乐章。

行板、e 小调、$\frac{3}{4}$拍。曲调优雅抒情,与前后两个乐章在速度与情趣上形成鲜明对比。

主题首先在独奏乐器组出现:

1=e 3/4

[乐谱略]

乐曲开始即由小提琴与两支长笛构成类似卡农效果的回声式的音乐进行,这种手法基本贯穿全曲,使乐曲在抒情中又带有某种幻想的风味。

实际上巴赫将这短小的乐章处理为间奏的性质,乐曲在终止时收束在e小调的属和弦上,这种不稳定的终止手法更增强了间奏的特点。

(3)第三乐章。

急板、G大调、$\frac{2}{2}$拍,是一首自由发展的赋格曲。四小节有着刚毅性格,但又显得富有活力,而跳跃的主题首先在中提琴上出现,展开了赋格曲的呈示部:

1=G $\frac{2}{2}$ 急板

5 - 1 - | 1 7 2 1 7 | 1 5 6 3 | 4 2 5 2 | 3

然后主题陆续在各声部移调出现。先在第二小提琴上奏出答题,再在独奏小提琴和第一小提琴声部以主调同时出现,然后在低音弦乐和古钢琴上同时演奏,最后由两支长笛在高音区同时奏出。

呈示部中,主题在两支长笛中首先轮换出现,继之在低音弦乐组和其他乐器上以不同的调性变化再现,而独奏小提琴以富有技巧性和华彩性的旋律贯穿始终,成为这段音乐的突出部分。它先以八分音符的音阶与琶音形式出现,随即又以富于变化的音型出现,再以快速连音出现。在独奏小提琴的华丽旋律之后,又出现一次声部群,在小提琴声部、两支长笛、低音弦乐和古钢琴上先后以不同的调性出现主题与答题,进行着展开与变奏,从而形成插部。

再现部中主题在主调上由不同乐器以密接和应的形式出现,整个再现部比呈示部有较大的缩减,但有较完美的结束部分。最后低音弦乐和古钢琴奏出主题,两支长笛以密接和应奏着答题而结束全曲。

(三)亨德尔

乔治·弗里德里希·亨德尔(George Friedrich Handel,1685—1759),如图3-30所示,著名的英籍德国作曲家,生于德国哈勒,师从管风琴家查豪学习作曲,后在教堂内任管风琴师及艺术指导。因爱世俗音乐,于1703年迁居汉堡——当时唯一有民族歌剧的德国城市,开始从事歌剧创作。1706年后在汉堡威尔及伦敦两地进行创作,不久成为英国的音乐权威人士。1717年定居英国,1726年加入英国籍。一生共创作《阿尔西那》《奥兰多》等46部歌剧,除5部外,其余均在伦敦创作。后因反对势力迫害作品遭禁演,剧院被迫倒闭。从18世纪30年代末开始,从事于没有舞台表演的清唱剧创作。共写了32部清唱剧,其中绝大部分是在英国创作的,对英国的音乐产生深远的影响。1751年,亨德尔不幸双目失明,1759年病逝于伦敦。

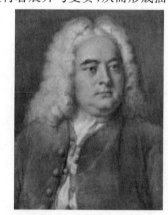

图3-30 乔治·弗里德里希·亨德尔

他的代表作有管弦乐曲《水上音乐》《皇家焰火音乐》,清唱剧《弥赛亚》等。《弥赛亚》中的《哈利路亚》流传最为广泛。

1.《水上音乐》

《水上音乐》,又称为《水乐》《船乐》,创作于1717年,是一部管弦乐组曲。传说是在英国伦敦泰晤士河上为新即位的英皇乔治一世演奏的,故有"水上音乐"的美名。全部组曲由20首小曲组成,开始是一首法国式的前奏曲,其后是布莱舞曲、小步舞曲等各种形式的舞曲,同时也有缓慢乐章,使用了小提琴、低音提琴、日耳曼横

笛、法兰西横笛、双簧管、圆号、小号等乐器。

现在流传的《水上音乐》已经不是亨德尔的原作,而是由英国曼彻斯特哈莱乐队指挥哈蒂(Harty)爵士为近代乐队所改编的乐曲,共有快板、布莱舞曲、小步舞曲、号角舞曲(一种古代的三拍子舞曲)、行板、坚决的快板六个乐章。由于旋律优美动听、节奏轻巧而流传于后世。

下面选取其第一乐章、第二乐章和第六乐章加以赏析。

第一乐章:庄严的序曲。乐曲气氛活泼热烈,开始由圆号与弦乐器共同奏出轻盈的同音反复和华美的颤音,相互对答。

第二乐章:舞曲般的旋律。气氛轻松舒展。

第六乐章:坚决的快板。威武雄壮,是全曲最为精彩的篇章。

2.《哈利路亚》

《哈利路亚》是亨德尔于1741年9月创作的清唱剧《弥赛亚》中最著名的一首合唱曲。当时的亨德尔在一种不可遏止的热情冲动下,仅用了二十多天就完成了这部经典的清唱剧《弥赛亚》。作品是作者"流着眼泪写作"而成的。

《哈利路亚》是清唱剧《弥赛亚》中第二部的终曲,意为"赞美神",是基督教信徒赞美上帝时的习惯欢呼语。它虽然是一首宗教歌曲,却因气势磅礴,富有对崇高理念的赞美和歌颂,而激励着人们的高尚情操,同样也打动了1742年在伦敦音乐厅观看首演时的所有观众,英王乔治二世甚至在听完第二幕终曲《哈里路亚》这一合唱后起立以示敬意。这一举动竟形成了传统,直到今天,人们在现场欣赏合唱《哈里路亚》时都会全体起立以示敬意。

"弥赛亚"一词源于希伯来语,意为"受膏者"(古犹太人封立君王、祭祀时,常举行在受封者头上敷膏油的仪式),后被基督教用于对救世主耶稣的称呼。歌词选自基督教《圣经》中的词句,全剧由序曲、咏叹调、重唱、合唱、间奏等57首分曲组成,共分为三部分。

第一部分:预言和成就(共21曲),叙述圣婴耶稣的诞生。

第二部分:受难和得救(共23曲),关于耶稣为拯救人类四处传播福音,以及受难而被钉死于十字架上的经历。

第三部分:复活和荣耀(共13曲),耶稣显圣复活的故事和赞美诗。

这是亨德尔少数完全表现宗教内容的作品中最出色的一部,实际上其对音乐的戏剧性和人性的宣传远胜于对宗教的虔诚感情。

《哈利路亚》运用了复调与和声紧密结合的发展手法,以及亨德尔作品中所特有的以主、属音为骨架的旋律结构和大跳进行的音乐特色。全曲可分五段及短小的尾声。

乐曲为D大调、$\frac{4}{4}$拍。开始有三小节的前奏,随即进入由八小节组成的第一段。它以雄伟而富有气势的和声手法写成,唱出了一连串的赞美欢呼声。后四小节将音调提高,使欢呼更加高涨:

$1=D \quad \frac{4}{4}$

| i. 5 6 5 0 | i. 5 6 5 0 i i | i i 0 i i i i i 0 i | 7 i 7 i 0 |
|哈 利 路 亚!|哈 利 路 亚!哈 利|路 亚!哈 利 路 亚!哈|利 路 路 亚!|

| 2. 5 3 2 0 | 2. 5 3 2 0 2 2 | 3 2 0 2 2 3 2 0 2 | 3 2 i 7 0 |
|哈 利 路 亚!|哈 利 路 亚!哈 利|路 亚!哈 利 路 亚!哈|利 路 路 亚!|

这一段不但像全曲的引子,而且它的乐汇和动机的节奏像主导动机一样贯穿全曲,巧妙地被运用在后面的各赋格段中作为对题或插句形式而变化再现。

第二段由同一主题材料发展为两段,均为赋格段,在它们的主题(见下例中1)和答题(见下例中2)间穿插具有主调风格的欢呼动机。它们构成五度的模仿,但又全部用混声齐唱,每句后面是主导动机的变化重复:

第三段也分为两个部分,第一部分用和声手法写成。其节奏和音调进行平稳,旋律前抑后扬,与词意紧密结合,显得异常庄严肃穆:

第二部分是十小节的赋格段,主题在男低音声部首先陈述:

答题先后在男高音、女低音、女高音声部出现,它们的对题仍以主导动机的节奏变化构成,但又与本段的歌词相统一,音乐由低向高发展,形成步步高涨的声势,进入第四段。

第四段共十八小节,由主旋律下方伴唱的形式发展而成,伴唱部分用主导动机写成的和声织体构成。主旋律的发展采用向上三次移位模仿的形式,最后达到全曲的最高音,形成全曲的高潮。

第五段采用了第三段和第四段的主题,并保持其各自的复调或和声的不同手法相互交替发展而成,它们交织得天衣无缝,使音乐的高潮持续发展。

最后紧接以主导动机构成的五个"哈利路亚"的尾声,使歌曲在赞美声的热烈气氛中结束。

三、古典主义音乐

18世纪下半叶至19世纪二三十年代这一时期为古典主义音乐时期。随着"启蒙运动"的发展,欧洲的社会、经济、文化等都发生了新的变革,整个音乐生活也发生了迅速的演变。这一时期的音乐文化有以下特征。

(1)市民音乐有了很大发展,歌剧院、音乐厅不断涌现,酒馆、集市等公共场合的音乐活动频繁,乐谱出版、

乐器制造业日趋繁荣。

(2)音乐家的地位发生了变化,从"仆人"向"自由音乐家"过渡。

(3)音乐作品有着新的内容和新的形式,具有鲜明的特征:创作上世俗因素不断加强,与民间音乐有了更紧密的联系;主调音乐占绝对优势;形式结构趋向匀称严谨;乐思发展注重逻辑;音乐中的矛盾冲突因素逐渐加强和深化;乐曲风格大多明朗乐观。一些重要的器乐体裁如交响套曲、奏鸣套曲、室内乐重奏等已逐渐成熟,形式上逐步达到完美的境界。现代交响乐队的编制亦初步定型。

(4)这一时期的代表人物有海顿、莫扎特、贝多芬等。因他们的主要音乐活动都以维也纳为中心,在创作风格和美学原则方面有承前启后的联系,后人称他们为维也纳古典乐派。古典主义音乐时期歌剧有了变化,产生了喜歌剧;意大利正歌剧在18世纪20年代后开始走下坡路,导致格鲁克进行歌剧改革;此时音乐的发展在器乐方面的表现尤为明显,奏鸣曲、交响曲等具有高度的形式美感。

(一)海顿

弗朗兹·约瑟夫·海顿(Franz Joseph Haydn,1732—1809),如图3-31所示,著名的奥地利作曲家,维也纳古典乐派的最早期代表。海顿还是现德国国歌的作者。

海顿自幼在艰苦条件下学习音乐。1761年在埃斯特哈齐公爵家里当乐长,工作繁重,地位低下。他在艰苦的环境中创作了大量作品,至18世纪90年代初,成为当时首屈一指的音乐家。后两次去伦敦旅行,写了十二部《伦敦交响乐》,即他一生中最优秀的作品,从此名震全欧洲。

他的创作涉及面很广,以交响乐和弦乐四重奏最为杰出。他把交响乐固定为四个乐章的形式,并在配器上形成一套完整的交响乐队编制,为现代交响乐的发展奠定了基础,因此有"四重奏之父"和"交响乐之父"的美称。

他创作的音乐旋律丰富,乡间气息浓厚。在四重奏创作中,常用"谈话"的形式表现主题,旋律既清晰又有复调的美。

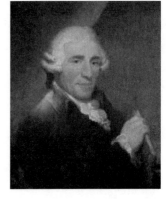

图3-31 弗朗兹·约瑟夫·海顿

海顿的作品数量是惊人的:交响曲104部,弦乐四重奏77部,各类三重奏180部,钢琴奏鸣曲50部,歌剧14部,清唱剧2部,还有大量小型的声乐与器乐作品。其中,较有名的代表作有:《第四十五交响曲》(《告别》,Abschied)、《第九十二交响曲》(《牛津》,Oxford)、《第九十四交响曲》(《惊愕》,Surprise)、《第一百交响曲》(《军队》,Military)、《第一百〇一交响曲》(《时钟》,Clock)、《第一百〇三交响曲》(《鼓声》,Drum-roll)、《第一百〇四交响曲》(《伦敦》,London)、弦乐四重奏第三号、第十七号、第二十号、第六十四号、第七十六号、第七十七号,清唱剧《创世纪》(The Creation)、《四季》(The Seasons)等。

1.《惊愕》

《惊愕》创作于1791年,1792年初演。之所以命名为《惊愕》,是源于作品的第二乐章。据说海顿写此曲的是为了嘲笑那些坐在包厢中对音乐不懂装懂,而又附庸风雅的贵妇人们。他故意在第二乐章安详柔和的弱奏之后突然加入一个全乐队合奏的很强的属七和弦。在实际演出中,当乐队演奏到那段旋律时,那些贵妇人们果然从睡梦中惊醒,以为发生了什么重大的事情,甚至想逃出剧场,这部交响曲因此而成名,于是后人也就给此曲以《惊愕》的标题。

这部交响曲是海顿最为著名的交响曲之一,与海顿的其他几部交响曲一起被认为是古典交响乐的丰碑,乐曲中充满了生机盎然的民间歌舞气息和明快欢乐的情绪。

作品共分为以下四个乐章。

第一乐章:G大调,序奏为如歌的慢板,$\frac{3}{4}$拍,奏鸣曲式,乐章始终以第一主题贯穿整体,其清澈的动机连接

与围绕同一主题发展的结构,是成熟时期海顿的代表性作曲手法。

第二乐章:行板,C大调,$\frac{2}{4}$拍,即著名的《惊愕》乐章,平缓的旋律之后突然出现一个乐队的强音,之后又进入平缓的旋律。

第三乐章:小步舞曲,快板,G大调,$\frac{3}{4}$拍,曲调诙谐,音乐富有活力。

第四节章:终曲,急板,G大调,$\frac{2}{4}$拍,奏鸣曲形式,主题鲜明的歌谣风味,略带感伤的情调。

2.《告别》

1766年,海顿任职的艾斯特哈齐府乐团的主人尼古拉斯公爵,在一个可以俯瞰诺吉托拉湖全景的风光明媚的地区修建了一座豪华、壮丽的宫殿,主人特别将它命名为"艾斯特哈齐堡"。宫内规定,管弦乐团的团员和杂役们都不许携带家属进入。《告别》写于1772年,该年正值禁令执行特别严格的时期,多数团员全年几乎大部分时间都得住在宫殿里,见不到家人。海顿在乐团里一直是最有威望的团长,所以团员都把希望寄托在他身上,希望他能想办法改善目前这种不便的生活。海顿终于想出了一个巧妙的办法,他构思了一部交响曲,在乐曲的最后,请参加演奏的乐团团员在演奏完毕以后,一个个收拾乐器,吹熄谱架上的蜡烛退场,只留下极少数的人继续演奏,借此表现出乐团团员的心情。就这样,海顿写成了《告别》,调号也选择了代表孤寂的升f小调。据说当本曲首次在公爵面前演奏时,尼古拉斯终于领悟了其中的寓意。翌日,他马上传令让全体人员放假回家。

全曲分为以下四个乐章。

第一乐章:快板,升f小调,$\frac{3}{4}$拍,奏鸣曲式。以突然出现的全乐队合奏以及分解和弦急速下降的第一主题开始。乐句单纯,但给人极深的印象。

第二乐章:慢板,A大调,$\frac{3}{8}$拍。这一节奏徐缓的乐章也为奏鸣曲式。弦乐器静静地演奏出主题旋律,显得沉静而安详。

第三乐章:小步舞曲,稍快板,升F大调。全乐章在情调上属于节奏稍快而较复杂的段落,中段以三度重叠的两个法国号奏出,典雅庄重,是这个时期海顿最完美的小步舞曲之一。

第四乐章:急板,升f小调,$\frac{2}{2}$拍,奏鸣曲式。终乐章分成两个部分,第一部分为交响曲通常的终乐章形式,以极快的速度向前发展;第二部分为慢板,$\frac{3}{8}$拍,是最后附加的部分,体现出曲名"告别"的含义。不久,第一双簧管与E大调的第二法国号结束演奏。最后的十四小节,由两个继续演奏着的第一小提琴,在安静而孤寂的气氛中结束全曲。

3.《小夜曲》

《小夜曲》又名《如歌的行板》,弦乐四重奏曲,约创作于1762年,原作为《F大调第十七弦乐四重奏》的第二乐章。后来被改编为管弦乐曲、管乐合奏曲、小提琴独奏曲、吉他曲等。

本曲用弦乐四重奏形式演出时,第一小提琴加上弱音器奏出的主旋律流畅而亲切,充满了欢快的情绪。其他三个声部由第二小提琴、中提琴、大提琴用拨弦奏法奏出吉他伴奏的效果。用小提琴独奏形式演出时,则由钢琴奏出相似的伴奏音型,保持了原曲在织体上的特点。

这首《小夜曲》色彩明朗,轻快的节奏和动听的旋律具有一种典雅质朴的情调,表现了无忧无虑的意境。展开过程中的旋律,时而出现极其自然的大跳音程,使曲调更富于生气。

（二）莫扎特

沃尔夫冈·阿玛多伊斯·莫扎特（Wolfgang Amadeus Mozart，1756—1791），如图 3-32 所示，伟大的奥地利作曲家，维也纳古典乐派的杰出代表，出身于萨尔茨堡宫廷乐师家庭，很小就显露出极高的音乐天赋，即兴演奏和作曲都十分出色，6 岁即创作了一首小步舞曲，被誉为"神童"。1773 年任萨尔茨堡大教堂宫廷乐师，1781 年不满主教对他的严厉管束而愤然辞职，来到了维也纳，走上了艰难的自由音乐家道路。

莫扎特的全部作品洋溢着他追求民主自由的思想，迸发出在巨大社会压力下的明快、乐观情绪。他广泛采用各种乐曲形式，成功地把德国、奥地利、意大利等国的民族音乐和欧洲的传统音乐有机地联系在一起，赋予它们深刻的思想内容和完美的形式，为西方音乐的发展开辟了崭新的道路。他的创作手法新颖，旋律纯朴优美，织体干净细致，配器注重音色效果，发挥了复调音乐的积极作用，对后世音乐创作产生极大的影响。

图 3-32　沃尔夫冈·阿玛多伊斯·莫扎特

在他短促的一生中共创作了 75 部作品，留下了《费加罗的婚礼》《唐·璜》《后宫诱逃》《魔笛》等著名歌剧，使歌剧成为具有市民特点的新体裁，同时还作有大量交响曲、协奏曲、钢琴曲和室内乐重奏等。

1.《G 大调弦乐小夜曲》

《G 大调弦乐小夜曲》是 18 世纪中叶器乐小夜曲的典范，于 1787 年 8 月 24 日在维也纳完成，并以当时最时髦的德文用语 Eine Kleine Nachtmusik（一首小夜曲）命名。该曲最早为弦乐合奏，后被改编为弦乐五重奏和弦乐四重奏，尤以弦乐四重奏最为流行，是莫扎特所作十多首组曲型小夜曲中最受欢迎的一首。

夜曲原有五个乐章，后第二乐章因故失传，所以现存只有四个乐章。

第一乐章：快板，G 大调，$\frac{4}{4}$ 拍，完整的小奏鸣曲，第一主题开门见山，以活泼流畅的节奏和短促华丽的八分音符颤音，组成了欢乐的旋律，其中充满了明朗的情绪色彩和青春气息；随后是轻盈的舞步般旋律。

第二乐章：行板，C 大调，$\frac{2}{2}$ 拍，抒情的浪漫曲，音乐一开始由乐队奏出简易、动听如歌的主题，旋律温柔恬静，犹如轻舟荡漾，充满了绵绵情思。

第三乐章：小快板，G 大调，$\frac{3}{4}$ 拍，小步舞曲，主题节奏鲜明，旋律流畅，充满了青春的活力。

第四乐章：快板，G 大调，$\frac{4}{4}$ 拍，回旋曲，主题是一首威尼斯流行歌曲，乐曲旋律明澈流利，表现出无忧无虑的情感，象征着幸福完美的爱情，它在该乐章中共出现 5 次，每一次都作了调性变化，最后以重复这一主题结束全曲。

2.《费加罗的婚礼》

莫扎特创作于 1785—1786 年间的四幕喜歌剧《费加罗的婚礼》，描写了作为平民的费加罗同垂涎于他未婚妻苏珊娜美貌的贵族主人之间的斗争，最后以他的机敏幽默而取得胜利。这部社会性喜剧在大革命前夕的法国，对封建贵族的揭露和讽刺起了很大的作用。莫扎特在创作这部歌剧时保留了原作的基本思想，那愚蠢而又放荡的贵族老爷同获得胜利的聪明仆人形成鲜明的对照，并以此作为整个剧情发展和音乐描写的基础。

《费加罗的婚礼》序曲采用交响乐的手法，言简意赅地体现了这部喜剧所特有的轻松而无节制的欢乐，以及进展神速的节奏。这段充满生活动力而且效果辉煌的音乐本身具有相当完整而独立的特点，因此它可以脱离

歌剧而单独演奏,成为音乐会上深受欢迎的传统曲目之一。

序曲虽然并没有从歌剧的音乐主题直接取材,但是同歌剧本身有深刻的联系,是用奏鸣曲形式写成的。开始时,小提琴奏出的第一主题疾走如飞,然后转由木管乐器咏唱,接下来是全乐队刚劲有力的加入;第二主题带有明显的抒情性,优美如歌。最后全曲在轻快的气氛中结束。

费加罗的咏叹调和苏珊娜的咏叹调是整个歌剧中最著名的两段咏叹调。

3.《唐·璜》

莫扎特的两幕歌剧《唐·璜》初演于1787年。剧中的主人公唐·璜是中世纪西班牙的一个专爱寻花问柳,利用自己魅力欺骗村女和小姐,终于被鬼魂拉进地狱的典型人物。他本质上是反面人物,但又具有一些正面的特点。所有剧情都是围绕唐·璜和为了保护自己的女儿而被唐·璜杀死的司令官这个中心而发展的。歌剧《唐·璜》把生活和哲理的因素糅合在一起,着重于人物的心理刻画,为19世纪大力发展的音乐心理戏剧开创了先例。

歌剧的中心思想在它的序曲中就有了具体的反映。序曲用奏鸣曲形式写成,主题主要描写唐·璜那种玩世不恭的性格,充满生命力和火热的情绪,是乐观和愉快的形象。莫扎特把序曲同歌剧直接联系在一起,这也是本剧的一大特色。

4. 钢琴曲《土耳其进行曲》

《土耳其进行曲》是莫扎特1778年在巴黎创作的《A大调钢琴奏鸣曲》的第三乐章,具有东方异国情调,曲首注有 Alla Turca(土耳其风格)的标记。乐曲结构属于从插部开始的回旋曲式,即 BACABA,具有欧洲民间轮舞歌曲的特点,因此也称《土耳其回旋曲》。

乐曲开始部分是第一插部B,旋律轻快、活泼、精巧,出现在主部A大调的同名小调(a小调)上,是单三部曲式结构,在全曲中出现两次:

主部A转入A大调、2/4拍,右手八度演奏,具有典型的土耳其风格,级进式的旋律与顿挫分明的节奏,使音乐明朗、雄壮且富有气势:

主部是重复型的双句乐段,它是一首旋律雄伟、具有英雄气质的进行曲,在全曲中共出现三次。尽管主部从第二乐段才开始出现,但其雄伟的音乐形象在整个乐曲中占有重要地位,给人以最深的印象。

结尾的旋律也是A大调,雄壮有力,并兼有短笛和铃鼓声的模仿:

第二插部C,出现在A大调的关系调#f小调上,旋律清新优美,再次与主部形成对比:

$1=\mathrm{A}\ \dfrac{2}{4}$

‖: 3̲4̲3̲2̲ | 1̲̇2̲̇1̲ 7̲6̲1̲7̲6̲ | #5̲6̲7̲5̲ 3̲#4̲5̲3̲ | 6̲#5̲6̲7̲ 1̲̇7̲1̲̇2̲̇ |

3̲#2̲3̲2̲ 3̲4̲3̲2̲ | 1̲̇2̲̇1̲ 7̲6̲1̲7̲6̲ | ♮5̲6̲7̲5̲ 3̲#4̲5̲3̲ | #4̲5̲6̲4̲ #2̲3̲4̲2̲ | 3̄ :‖

乐曲最后是强有力的尾声。

乐曲以独特的风格获得广大群众的喜爱,近些年来被移植为木琴、手风琴、琵琶、扬琴等多种乐器的独奏曲,在我国广为流传。

(三)贝多芬

路德维希·凡·贝多芬(Ludwig van Beethoven,1770—1827),如图3-33所示,德国最伟大的音乐家之一,出身于德国波恩的平民家庭,很早就显露了音乐上的才能,8岁开始登台演出。1792年到维也纳深造,艺术上进步飞快。贝多芬创作了大量充满时代气息的优秀作品,如交响曲《降E大调第三交响曲》(《英雄》)、《c小调第五交响曲》(《命运》),《哀格蒙特》序曲,钢琴奏鸣曲《悲怆》《月光》《暴风雨》《热情》等。他一生坎坷,没有建立家庭。26岁时开始耳聋,晚年全聋。孤寂的生活并没有使他沉默和隐退,反而促使他写下了不朽名作《d小调第九交响曲》(《合唱》)。他的作品受18世纪启蒙运动和德国狂飙突进运动的影响,个性鲜明,较前人有了很大的发展。音乐表现上,他几乎涉足了当时所有的音乐体裁,大大提高了钢琴的表现力,使之获得交响性的戏剧效果;又使交响曲成为直接反映社会变革的重要音乐形式。贝多芬集古典音乐

图3-33 路德维希·凡·贝多芬

之大成,同时开辟了浪漫时期音乐的道路,对世界音乐的发展有着举足轻重的作用,被尊称为"乐圣"。

1.《降E大调第三交响曲》

此曲完成于1804年春,原为献给法国第一位执政者拿破仑,但当他得知拿破仑将于5月18日即位皇帝时,立刻将总谱写有题词的封面撕下,并愤怒地高喊:"这是一个独裁者!"后来出版时他将标题改为"为纪念一位伟大的英雄而作"。这部作品于1805年在维也纳初演一举成功,从此贝多芬蜚声于欧洲乐坛。

这部作品是贝多芬最著名的代表作之一,是第一部打破维也纳交响乐模式,完全体现英雄性格的作品。作品贯穿着严肃和欢乐的情绪,始终保持着深沉、真挚的感情,呈现出强烈的浪漫主义气氛。贝多芬本人曾声称他最喜欢的交响乐就是这部《降E大调第三交响曲》。

作品共分为以下四个乐章。

第一乐章:灿烂的快板,降E大调,$\dfrac{3}{4}$拍,奏鸣曲式,乐章在当时是自交响曲诞生以来最宏伟壮大的乐曲,外形精致、巧妙,变幻无穷。

第二乐章:葬礼进行曲,甚慢板,c小调,$\dfrac{3}{4}$拍,乐章具有鲜明的赋格曲效果,响彻着嘈杂的战斗声和凶猛的骑兵嬉游曲,本乐章极为著名,经常单独演出。

第三乐章:谐谑曲,活泼的快板,降E大调,$\dfrac{3}{4}$拍,整个乐章围绕着开始部分的弦乐主题而展开,力度逐渐加强,显得乐曲充满悠闲自得的气氛,令人沉醉。

第四乐章:终曲,快板,降 E 大调,$\frac{2}{4}$拍,主题采用贝多芬早年的普罗米修斯主题,并以短的经过部和发展部共同构成自由变奏曲形式。

2.《c 小调第五交响曲》

《命运》完成于 1807 年末至 1808 年初,是贝多芬最为著名的作品之一。本曲声望之高,演出次数之多,可谓交响曲之冠。

贝多芬在交响曲第一乐章的开始,便写下一句引人深思的警语——"命运在敲门",从而被引用为本交响曲具有吸引力的标题。这一主题贯穿全曲,使人感受到一种无可言喻的感动与震撼。乐曲体现了作者一生与命运搏斗的思想。

全曲共分以下四个乐章。

第一乐章:灿烂的快板,c 小调,$\frac{2}{4}$拍,奏鸣曲形式,音乐象征着人民的力量如一股巨大的洪流,以排山倒海之势,向黑暗势力发起猛烈的冲击。

乐曲一开始,在 c 小调上由弦乐和单簧管强奏出由四个音组成的、富有动力性的音型,这是向前冲击的形象概括,是贯穿整个第一乐章的基本音型,推动着音乐不断发展,并且在第三和第四乐章中多次出现。这种音型在贝多芬的《降 E 大调七重奏》、《降 E 大调第三交响曲》、《热情》奏鸣曲、《哀格蒙特》序曲,以及《降 E 大调第十弦乐四重奏》等作品中也曾多次使用过。

$1=c$ $\frac{2}{4}$

| 0 3 3 3 | 1̂ - | 0 2 2 2 | 7̣ - | 7̣ - |

主部主题激昂有力,具有勇往直前的气势,表达了贝多芬内心充满愤慨和向封建势力挑战的坚强意志。

接着,这个音型在大管和大提琴的长音衬托下,在第二小提琴、中提琴与第一小提琴之间迅速轮回模仿。突然管乐进来了,问句结束在有力的属和弦上;答句的开始是全乐队的齐奏主题,在轮回模仿后,弦乐上出现音调尖锐的二度模进,增强了音乐的气势。

在全乐队强奏的连接部之后,是具有对比性的副部:先是在♭E 大调上由圆号吹出一个号角音调作为连接,然后引出了一个温柔、抒情、优美的旋律,抒发着贝多芬对幸福美好生活的渴望和追求:

$1=\flat E$ $\frac{2}{4}$

| 0 5 5 5 | 1 - | 2 - | 5̣ - | 5 1̇ | 7 1̇ | 2̇ 6 | 6 50 |

号角声的节奏来自主部主题,副部主题是在号角声的基础上派生出来的,具有英雄的性格,表达人民对斗争胜利的信心。在副部主题的重复出现和发展中,低音弦乐演奏的类似主题的音型经常伴随出现,相隔的时间越来越短,推动着音乐前进。然后这两个主题汇合在一起,形成充满着蓬勃豪放气质的结束部。

展开部是主部主题和副部的号角声的进一步变化、发展,音乐巧妙地使用了模仿、对比复调的手法,频繁地转调,增加了原有的不稳定性,使音乐显得更加丰富。

再现部基本上与呈示部相同。在这一乐章庞大的结尾中,两个主题再次汇合,音乐的气势锐不可当,进一步显示出人民战胜黑暗的坚强意志和必胜的信心。

第二乐章:稍快的行板,降 A 大调,$\frac{3}{8}$拍,双主题自由变奏曲式。

乐章是用双主题变奏曲的形式写成的,把两个不同的主题依次轮流加以变奏来加强乐曲的对比。先是并列式变奏,后是成组式变奏,其结构关系是:A、B、A₁、B₁、A₂、A₃、A₄、间奏段、B₂、A₅、A₆、结尾。

乐曲开始,在降 A 大调上低音提琴轻柔地拨弦伴奏,中提琴和大提琴拉起了优美、抒情、安详的第一主题:

$1=\flat A \quad \frac{3}{8}$

| 5.1 | 3 3.2 1.3 | 6 6.#1 2.3 | 4.3 2.4 7.2 | #5.7 3 3.2 | #1.6 2.4 | 7.5 1 1.3 |
| 5. | 3 0 1.3 | 5. | 3 …… |

这个主题与第一乐章中的抒情的副部主题非常相似,是英雄经过激烈的斗争之后,转入沉思。富于弹性的节奏和起伏的旋律,使这个主题具有内在的热情和力量。

$1=\flat A \quad \frac{3}{8}$

| 5.7 | 1 1 2 | 3 1.2 | 3 3 4 | 5 1 0 …… |

继第一主题的应答之后,单簧管和大管吹出了第二主题,它的音调与第一主题很接近,并与法国资产阶级革命时期的革命歌曲有着音调上的联系,这是个英雄的主题,英雄找到了与人民群众相结合的道路。这个主题初次出现时是优美、柔和的,加深了第一主题抒情和沉思的情绪,但当它转入 C 大调再次出现时,全乐队强奏;小号和圆号加入主奏,主题的凯旋性更强了,以新的面貌出现,像是一支隆重的赞歌。

第一主题沉思的形象和第二主题英雄的形象交替出现,仿佛表现出英雄在沉思时刻内心世界的活动。贝多芬运用变奏手法,表达了这种复杂、细致的情绪:

$1=C \quad \frac{3}{8}$

| 5 1 | 3 2 1 7 1 3 | 6 #1 2 1 2 3 | 4 3 2 4 7 2 | #5 7 3 7 3 2 | #1 6 2 3 4 2 | 7 5 1 7 1 3 | #4 5 6 5 4 5 | 3 |

以上是第一主题的第一变奏,连续的十六分音符把主题装饰为起伏激动的旋律。

第二变奏采用连续的三十二分音符,旋律性减弱,曲调中某些音和音型的反复出现增强了动力性,表现出英雄战胜黑暗的坚定信念:

$1=C \quad \frac{3}{8}$

| 5 7 1 2 | 3 2 1 7 1 2 1 7 1 2 3 1 | 6 7 6 #5 6 #1 2 1 2 3 4 3 | 4 3 4 3 2 4 #1 4 7 4 6 4 |
| #5 7 #1 #2 3 7 1 2 3 7 3 #2 | #1 3 6 3 2 4 6 4 2 4 #1 4 | 7 2 5 2 1 3 5 3 1 3 5 3 | 7 5 2 5 7 5 2 5 7 5 2 5 | 3 |

第三变奏由第一小提琴主奏第二变奏的旋律,织体中把以长音衬托为主变为以跳跃音型为主。

第四变奏由低音提琴演奏更富于流动性和起伏的、连续三十二分音符组成的主旋律,同时全乐队伴以连续十六分音符的和弦强奏,连定音鼓也隆隆作响。英雄充满着信心和力量,心情是这样激动。

在间奏段和具有英雄气概的第二主题第二变奏之后,第一主题的第五变奏在降 a 小调上出现了,木管乐器在弦乐器的陪衬下所奏出的旋律同时具有第一和第二主题的特征,进行曲的形式和抒情的情感结合了起来:

$1=\flat a$ $\dfrac{3}{8}$

$\underline{3}\ 0\ \underline{6}\ |\ \underline{\dot{1}\ \dot{1}}\ \underline{07}\ \underline{60}\ \underline{\dot{1}}\ |\ {}^{\sharp}\underline{5}\ \underline{6}\ \underline{07}\ |\ \underline{\dot{1}\ \dot{1}}\ \underline{07}\ \underline{60}\ \underline{\dot{1}}\ |\ \underline{\dot{2}}\ \underline{\dot{1}\ 0}\ \underline{\dot{2}}\ |$

$\underline{3}\ \underline{3}\ \underline{30}\ \underline{21}\ \underline{03}\ |\ \underline{2}\ \underline{3}\ \underline{02}\ |\ \underline{\dot{1}\ \dot{1}}\ \underline{07}\ \underline{60}\ \underline{\dot{1}}\ |\ \underline{7.}\ \underline{\dot{1}6\dot{1}}\ |\ \underline{7}\ \underline{\dot{1}6\dot{1}}\ |\ \underline{7}\ 3\ |$

第六变奏中小提琴演奏的旋律与第一主题一样,全乐队强奏,木管乐器在前四小节奏着模仿的曲调,英雄的激情得到了进一步发展:

$1=\flat a$ $\dfrac{3}{8}$

$\underline{0\ 1}\ \underline{3\ 5}\ |\ \underline{5\ 4}\ \underline{3.\ 3}\ |\ \underline{7\ 6}\ \underline{5.\ 5}\ |\ \underline{5\ 4}\ \underline{3.\ 3}\ |\ \underline{2\ 0}\ |\ \underline{5\ 0}\ |\ \underline{1\ 5\dot{1}}\ |$

$\underline{3}\ \underline{3}\ \underline{21.}\ \underline{3}\ |\ \underline{5}\ \underline{1\ 3}\ |\ \underline{5}\ \underline{5\ 4}\ \underline{3.5}\ |\ \dot{1}.\ |\ \dot{1}.\ |\ \dot{1}.\ |\ \dot{1}.\ |$

尾声中,第一主题作了简单的展开,表现出英雄的乐观情绪,以及从沉思中获得进一步斗争的信心和力量。

第三乐章:快板,c 小调,$\dfrac{3}{4}$ 拍,诙谐曲形式。

这一乐章的调性回到了 c 小调,动荡不安,好似艰苦的斗争仍在继续。它是通向第四乐章的过渡和转换。第一主题由两个具有对比的分句构成。其中的一个是大提琴和低音提琴,快速奏出在主和弦上连续作五个跳进又突然回跳七度的旋律。这个主题本身具有双重的性格,但前进的动力是基本的:

$1=c$ $\dfrac{3}{4}$

$3\ 3\ 3\ |\ 3\ -\ -\ |\ 3\ 3\ 3\ |\ 3\ -\ -\ |\ 3\ 3\ 3\ |\ 3\ -\ -\ |\ 5\ 4\ \underline{3}\ |\ 2\ -\ -\ |$

转入 $1=\flat e$ $\dfrac{3}{4}$

$\dot{3}\ \dot{3}\ \dot{3}\ |\ \dot{3}\ -\ -\ |\ \dot{3}\ \dot{3}\ \dot{3}\ |\ \dot{3}\ -\ -\ |\ \dot{3}\ \dot{3}\ \dot{3}\ |\ \dot{3}\ -\ -\ |\ \underline{5\ 4}\ \dot{3}\ |\ \dot{2}\ -\ -\ |$

$\dot{1}\ -\ -\ |\ \dot{3}\ \dot{2}\ \dot{1}\ |\ 7\ -\ -\ |\ 7\ -\ \dot{1}\ |\ 7\ -\ -\ |\ 7\ -\ \dot{1}\ |\ 7\ -\ \dot{1}\ |\ 7\ -\ \dot{1}\ |\ 7\ -\ -\ |\ 7\ -$

英雄性的旋律最后徘徊、停留在不稳定的导音上,具有不同色彩和气质的两个主题轮流出现,表现出动荡不安和斗争继续进行的艰苦性。当第一主题第三次出现并不断发展的时候,号角似的音型伴随出现,音乐的情绪逐渐高涨,在降 e 小调上引出一段比较活跃的曲调:

$1=\flat e$ $\dfrac{3}{4}$

$\underline{\dot{2}\ \dot{2}\ \dot{3}}\ |\ \underline{\dot{2}\ \dot{1}}\ \underline{7\ 6\ 6}\ |\ \underline{6\ {}^{\sharp}5}\ \underline{6\ 7\ 7}\ |\ \underline{7\ 6}\ \underline{7\ \dot{1}\ \dot{2}}\ |\ \underline{\dot{2}\ \dot{2}\ \dot{3}}\ |\ \underline{\dot{2}\ \dot{1}}\ \underline{7\ 6\ 6}\ |\ \underline{6\ {}^{\sharp}5}\ \underline{6\ 7\ 7}\ |\ \underline{7\ 6}\ \underline{7\ \dot{1}\ \dot{2}}\ |$

第三乐章的中间部分是以热情有力的舞蹈主题为中心的,这是音乐的一个重大转机:由 c 小调进入 C 大调;由主调音乐变为复调音乐;舞蹈性的主题来自德国民间舞曲,与前部分的音乐形成鲜明的对比。它象征着人民群众在黑暗势力下的斗争信心和乐观情绪:

$1=C \quad \frac{3}{4}$

| 1 | 7 1 2 5 6 7 | 1 7 1 2 3 4 | 5 - 4 | 3 1 6 | 4 2 7 | 5 3 1 |

在第三部分的音乐中,第一部分的两个主题都进行了再现和发展,虽然乐队用极弱的力度演奏着,音乐投入到低音部幽静的气氛中,但斗争仍在继续着,定音鼓敲击的第二主题的音型始终不断。最后,第一主题在第一小提琴的演奏下自由地向上伸展,乐队的音域不断地扩大,音响也在增强,一种不可遏制的力量把音乐直接导入那光辉灿烂的终曲。

第四乐章:快板,C大调,$\frac{4}{4}$拍,奏鸣曲式。

末乐章以雄伟壮丽的凯旋进行曲开始,音乐建立在与原调(c小调)具有鲜明对比的C大调上,表现出人民获得胜利的无比欢乐。主部主题包含两个部分,第一部分是全乐队强奏:

$1=C \quad \frac{4}{4}$

| 1 - 3 - | 5 - - 4 | 3 0 2 0 1 0 2 0 | 1 - - |

后由圆号和木管乐器奏出与前部分的情绪一脉相承的第二部分,乐队的音色是明亮而柔和的,低音乐器在乐句的长音处衬以一连串的跳音,充满着喜悦:

$1=C \quad \frac{4}{4}$

| 1 - - 5 | 3 - - 2 1 | 2 - - - | 2 - - - | 2 - - 5 | 4 - - 3 2 | 2 3 - - | 2 - - - |

弦乐拉出了欢乐的副部主题,这是建立在G大调上以三连音为主的欢乐舞曲,音乐轻松而有起伏:

$1=G \quad \frac{4}{4}$

| 2 3 4 | 5 3 4 5 6 7 1 | 5 - - 5 4 3 | 2 4 3 2 1 3 2 1 | 7 7 1 2 5 |

在欢乐的舞曲之后出现了一个与第一乐章中的英雄主题(副部主题)有着内在联系的音型:

$1=G \quad \frac{4}{4}$

| 1 - - 7 | 6 5 5 5 | 1 - - 7 | 6 5 5 5 |

展开部是以第二主题为基础不断发展、高涨的音乐,好似无边无际的人群汇成了欢乐的海洋。这时狂欢突然停止,"命运"音型再次出现。不过它在性格上已变得轻巧,并逐渐舒展而富有表情,与第一乐章遥相呼应。

再现部基本上重复了呈示部的音乐。尾声的最后又响起光辉灿烂的凯旋进行曲,以排山倒海的气势表现出人民经过斗争终于获得胜利的无比欢乐。

3.《F大调第六交响曲》

《F大调第六交响曲》大约完成于1808年,是贝多芬代表作之一,又由作曲者亲自命名为《田园》,是他少数的各乐章均有标题的作品之一,也是贝多芬九首交响乐作品中标题性最为明确的一部。此时的贝多芬双耳已经完全失聪,这部作品正表现了他在这种情况下对大自然的依恋之情,是一部体现回忆的作品。作品1808年

在维也纳首演,由贝多芬亲自指挥,在首演节目单上他写道:"乡村生活的回忆,写情多于写景。"整部作品细腻动人,朴实无华,宁静而安逸,与贝多芬的第五号交响曲同为世界上最受欢迎的交响曲之一。

作品共分五个乐章,其中第三、四、五乐章连续演奏。

第一乐章:不太快的快板,表达了"初到乡村时的愉快感受",F大调,$\frac{2}{4}$拍,奏鸣曲式。双簧管呈现出明亮的第一主题,充满着浓郁而清新的乡间气氛,使人们感受到贝多芬投身到大自然后的喜悦心情。

第二乐章:很快的行板,描写"溪边小景",降B大调,$\frac{12}{8}$拍,奏鸣曲式。一个描写静观默想的乐章,在形如小溪潺潺流水的第二小提琴、中提琴与大提琴的伴奏下,第一小提琴所呈现的第一主题显得悠扬而且明亮、清澈。

第三乐章:快板,"乡村欢乐的集会",F大调,$\frac{3}{4}$拍,诙谐曲。乐章的主题是如牧笛风格的旋律,单纯活泼,表现了欢笑的乡民来自四面八方,并跳起了快乐的舞蹈。

第四乐章:快板,"暴风雨",f小调,$\frac{4}{4}$拍。乐章中雷雨由远而近,狂风骤起、雷电交加、大雨倾盆,整个大自然笼罩在恐怖的气氛中。接着,暴风雨很快停息,直接进入下一乐章。

第五乐章:小快板,"牧歌,暴风雨过后欢乐和感激的心情",F大调,$\frac{6}{8}$拍,回旋的奏鸣曲式。主题恬静开阔,像牧人在田野中歌唱,表现了雨过天晴之后的美景。

4.《d小调第九交响曲》

《d小调第九交响曲》创作于1819年至1824年间,是贝多芬全部音乐创作生涯的最高峰和总结。作品于1824年5月7日在维也纳首演即获得巨大的成功,雷鸣般的掌声竟达五次之多。这部交响乐构思广阔,思想深刻,形象丰富多样,它扩大了交响乐的规模和范围,超出了当时的体裁和规范,变成由交响乐队、合唱队和独唱、重唱所表演的一部宏伟而充满哲理性和英雄性的壮丽颂歌。作者通过这部作品表达了人类寻求自由的斗争意志,并坚信这个斗争最后一定以人类的胜利而告终,人类必将获得欢乐和团结友爱。

作品第四乐章的合唱部分是以德国著名诗人席勒的《欢乐颂》为歌词而谱曲的,也是本作品中最为著名的主题。从作品的酝酿到完成,《d小调第九交响曲》倾尽了贝多芬数十年的心血,是其音乐生涯的登峰造极之作。全曲从头至尾的演奏时间需要一个小时以上,但并无任何冗长拖沓之感。

作品共分以下四个乐章。

第一乐章:不太快的略呈庄严的快板,d小调,$\frac{2}{4}$拍,奏鸣曲式,第一主题严峻有力,表现了艰苦斗争的形象,充满了巨大的震撼力和悲壮的色彩,主题最开始在低沉压抑的气氛下由弦乐部分奏出,而后逐渐加强,直至整个乐队奏出威严有力、排山倒海式的全部主题。

第二乐章:极活泼的快板,d小调,$\frac{3}{4}$拍,庞大的诙谐曲式,贝多芬打破了古典交响乐中第二乐章为慢板的传统,这一乐章的主题明朗振奋,充满了前进的动力,具有精力充沛的奥地利民间舞曲的特征,但其中还带有不安的情绪。

第三乐章:如歌的柔板,降B大调,$\frac{4}{4}$拍,双主题的变奏曲式,其中第一主题充满了静观的沉思,具有强烈的抒情性和哲理性。

第四乐章:急板,D大调,$\frac{4}{4}$拍,变奏与回旋的混合自由式,在主题"欢乐颂"开始之前,音乐经历了长时间的器乐部分演奏,含有对前三个乐章的回忆,整个乐章的核心是合唱的"欢乐颂"主题,这是一首庞大的变奏曲,充

满了庄严的宗教色彩,气势辉煌,是人声与交响乐队合作的典范之作。通过对这个主题的多次变奏,乐曲最后达到整个交响曲的高潮,也达到了贝多芬音乐创作的最高峰。乐章的重唱和独唱部分还充分发挥了四位演唱者各个音区的特色。

5.《c小调第八钢琴奏鸣曲》

《c小调第八钢琴奏鸣曲》(《悲怆》)是达到了贝多芬早期钢琴奏鸣曲之顶峰的杰作,也是因其戏剧性的优美旋律而为世人所熟悉的作品。本曲无论在内容、旋律和结构等诸多方面,都渗透着一种日耳曼民族特有的理性,这也是贝多芬等德国音乐家共有的特质。本曲的演奏技巧并不太难,因此被演奏的机会也非常之多,更是许多钢琴初学者爱不释手的曲目。在贝多芬的钢琴奏鸣曲中,《c小调第八钢琴奏鸣曲》是第一首由他本人亲自写上标题的作品。关于"悲怆"这个词,与贝多芬后半生那感人肺腑而又凄怆深刻的悲剧性生活还有相当的一段距离,因为这毕竟是他的早期作品。

全曲共分以下三个乐章。

第一乐章:极缓板,转辉煌的快板,c小调,开始是一段相当长的充满悲怆情绪的极缓板,后转为快板,依旧悲怆的旋律中透露出一丝坚定。

第二乐章:如歌似的慢板,降A大调,$\frac{2}{4}$拍,乐章是极为优雅的慢板音乐,也是充满祈祷的一首抒情性歌曲。主题是人们非常熟悉的一段旋律,它曾被现代轻音乐队改编为轻音乐曲,成为通俗音乐中的精品。

第三乐章:快板,c小调,$\frac{2}{2}$拍,回旋曲形式,乐章主题与第一乐章主题动机有相通之处,优美的旋律中带有欠稳定的游移情绪,似乎处于一种徘徊不定的心态之中。

6.《升c小调第十四钢琴奏鸣曲》

《升c小调第十四钢琴奏鸣曲》(《月光》)创作于1801年。几乎没有一首名曲像这首奏鸣曲一样因"月光"这一俗称而家喻户晓。《月光》这一名称据说是源于德国诗人路德维希·莱尔斯塔勃(1799—1860)形容这首乐曲的第一乐章"如在瑞士琉森湖那月光闪耀的湖面上,一只摇荡的小舟一样"。其实贝多芬自己曾提到过,本曲是"幻想曲式的奏鸣曲"。

全曲共分以下三个乐章。

第一乐章:持续的慢板,升c小调,$\frac{2}{2}$拍,三段体,为奏鸣曲形式的幻想性、即兴性的柔和抒情曲,一反钢琴协奏曲的传统形式,运用了慢板,徐缓的旋律中流露出一种淡淡的伤感。

第二乐章:行板,降D大调,$\frac{3}{4}$拍,三段体,乐章改变了传统钢琴协奏曲中一向作为第二乐章的慢板乐章,而采取了十分轻快的节奏,短小精悍而又优美动听的旋律与第一乐章形成鲜明的对比,起到了十分明显的"承前启后"作用,第一乐章与第三乐章在此衔接得非常完美。

第三乐章:急板,升c小调,$\frac{4}{4}$拍,乐章拥有精巧的结构、美妙的钢琴性效果和充实的音乐内容,急风暴雨般的旋律中包含着各种复杂的钢琴技巧,表达出一种愤懑的情绪和高昂的斗志。直到全曲结束之前,还是一种作"最后冲击"的态势。

7.《哀格蒙特》序曲

贝多芬在1810年间为戏剧《哀格蒙特》所写的配乐共有十段,其中以"序曲"最为有名。该剧的主人公哀格蒙特伯爵是16世纪荷兰民族革命的统帅,是奋起反抗西班牙异族统治和压迫、争取民族独立而斗争的民族英雄和领袖之一,由于西班牙派驻荷兰的总督背信弃义,他被捕入狱并被处以死刑,全剧以悲剧结尾。哀格蒙特的崇高形象和他的悲惨命运使贝多芬深为感动。他以哀格蒙特的形象作为这首序曲的中心,不但反映出哀格

蒙特的斗争精神和他悲剧性的遇难,而且体现了哀格蒙特英勇斗争的结果——即最终取得胜利的荷兰人民的狂欢场面,这一创意充分地表达出贝多芬"人民革命力量不可战胜"这一坚定的信念,而且还为歌德原著中那"单纯悲剧性"的结尾加上了光明的希望。他在给出版商的信中还特意为最后一段音乐附上了"预告祖国即将得到的胜利"这样一条注解。

《哀格蒙特》序曲以奏鸣曲形式写成,主题形象鲜明,是一首典型的标题音乐作品。根据音乐的情节和内容,序曲分为在西班牙殖民者统治压迫下的荷兰人民的苦难、荷兰人民反抗西班牙暴政的激烈斗争和荷兰人民的胜利场面这三大部分。

第一部分:经过整个乐队奏出长和弦之后,弦乐部分在低音区奏出几个无比沉重的音符,仿佛在讲述荷兰人民在重压之下的苦难,给人以极端压抑的感觉。

第二部分:略显轻快的旋律使压抑的气氛暂时得到一些缓解,仿佛哀格蒙特号召人民团结起来通过斗争来争取自由;但环境是严酷的,斗争是艰苦的,哀格蒙特揭竿而起,革命力量在不断壮大。

第三部分:经过顽强的斗争,哀格蒙特不幸殉难。但荷兰人民的革命斗争并未因此而结束,而是规模更加庞大、气势更宏伟,终于一步步走向胜利。主题中那一往无前的英雄气概,正是贝多芬许多作品共同主题的体现。荷兰人民为胜利而狂欢,英雄哀格蒙特的名字和光辉形象也永远留在人民心中。

《哀格蒙特》序曲以英雄性的构思及严整、完美的形式给人以强烈的感染。这是最通俗易懂和最受欢迎的交响乐作品之一,经常作为一首独立的交响乐曲在音乐会上演奏。

8.《献给爱丽丝》

《献给爱丽丝》这首钢琴小曲创作于1810年4月,是贝多芬为他的女学生爱丽丝所创作的一首富于情趣的精致的钢琴小品。

乐曲采用回旋曲式结构,共分五个部分:A、B、A_1、C、A_2,主部(A)先后重复出现了三次。主部与主部之间先后有两个插部(B、C)插入,分别塑造了与主部不同的音乐形象,因此使得整个乐曲既存在着形象与性格的对比,同时又由于回旋曲式特定的陈述方式将它们有机地联结在一个整体之内,使这首乐曲充满了情趣。

乐曲的主部以 $\frac{3}{8}$ 拍的节奏,在 a 小调上出现。乐曲一开始,右手便以装饰性的半音奏出了这样的音调。紧接着,由左、右手奏出了连续的、较为开放的分解和弦式的音型:

由这样两种不同形式的核心材料共同组成了主部主题的最初呈示,它们素材的选取也是饶有兴味的。前者感情亲切、纤细、灵巧而富于叙述性;后者则由于采用了琶音式的分解和弦,在保持亲切叙述的同时更加趋于明朗和开放。这个主题的形象使人感觉到非常亲切热情,质朴而富于情趣。透过这种描述似乎使我们看到了一种少女的童稚和纯真,以及对她们天真而美好的情操的衷心赞美。

第一插部是很有色彩的,它一开始就建立在一个新的调性(F 大调)上:

$1=F \quad \dfrac{3}{8}$

$0\,5\,5\,5\ |\ \overset{13}{\underset{\smile}{5}}\ \dot1.\ 7\ |\ 7\ 6\ \cdots\cdots$

左手伴之以"135353"这样的古典式的和弦音型。从调性、节奏、情绪来看，都与主部形成了鲜明的对比。尤其是在调性的发展上，从 a 小调柔和温情的情绪中一下跃入 F 大调明亮欢快的气氛之中，仿佛使人置身于蓝天绿茵之间，呼吸着清新的空气。它是作者从另外一个角度对女孩天使般形象的赞美，它充满了春天般的无限生机。但作者并没有就此而收束第一插部，乐曲紧接着进入了第一插部的第二乐段，在 C 大调上奏出了歌唱性十分强并且十分活跃的华彩乐句：

$1=C \quad \dfrac{3}{8}$

$\dot1\,5\,5\,5\ \ 6\,5\,7\,5\ \ \dot1\,5\,2\,5\ |\ \dot3\,5\,\dot1\,7\ \ 6\,5\,4\,3\ \ 2\,5\,4\,2\ |\ \dot1$

它活灵活现地为人们描绘出了女孩心灵的另一个侧面，使人感到女孩在端庄、自持的同时，仍然不失欢快与活跃、爽朗而又天真的禀赋。

在紧接着主部的第一次再现而出现的第二插部（C）里，乐思由主部的温柔、灵巧、秀丽，第一插部的明朗、天真、自信而进一步深化。严肃、坚定是第二插部的特点。乐曲一开始，在左手固定低音的陪伴下，右手以重音和弦及逐步增长的力度，奏出了这样的音调：

$1=C \quad \dfrac{3}{8}$

$\overset{>}{\#\dot1.}\ |\ \dot2\ \dot3\,\dot4\ |\ \overset{>}{\dot4}\ \dot4\ \dot3.\ |\ \overset{>}{\dot2}\ \dot1\,7\ |\ 6\ 6\ |\ 6\,\dot1\,7\ |\ 6$

音乐的情绪显得严肃，仿佛在思索着什么。由十六分音符组成的、带有强烈的宣叙性的左手固定低音式的伴奏声部则更加突出了对这种情绪的渲染。仿佛是一位遍历人世沧桑的老人正面对着一个充满着纯真与童稚的心灵慨叹人生：

$1=C \quad \dfrac{3}{8}$

$\{\begin{array}{l}6\,6\,6\,6\,6\ |\ 6\,6\,6\,6\,6\ |\ 6\,6\,6\,\#5\,5\ |\ \underline{6}\\ \underline{2\,2\,2\,2\,2}\ |\ \underline{\#2\,2\,2\,2\,2}\ |\ \underline{3\,3\,3\,3\,3}\ |\ \underline{6}\end{array}$

流畅而活泼的半音阶进行下很自然地引出了主部的第三次再现，使人们重又回到了一种洋溢着童稚与天真、充满了活力的欢乐情绪之中，并明快地结束了整个乐曲。

四、浪漫主义音乐

浪漫主义是 19 世纪欧洲艺术领域普遍存在的思潮和风格。浪漫主义音乐是随着浪漫主义文学而产生的，

形成于 19 世纪初。

浪漫主义音乐形成于法国大革命后的复辟与反复辟的特定历史时期。浪漫主义的作曲家在黑暗的社会现实下失去了贝多芬式的英雄理想,他们强烈地渴望追求新的社会理想,阐发新的艺术主旨,表达自我感情色彩。

浪漫主义音乐最显著的特征是注重个人情感的表达,音乐自由奔放,形式较少拘束,喜用抒情和描绘强烈地表现个性。它的另一特征是重视音乐与其他姊妹艺术的结合,特别是与文学、戏剧、绘画的紧密联系,许多作品都趋向于标题性的构思。第三个特征是,浪漫主义音乐比任何时代都更注重音乐的民族性。音乐家纷纷从民间挖掘创作素材,不仅引用民间音乐,而且用民间传说、民族史诗为题材来表达自己的理想与愿望。

在具体创作风格和技术上,浪漫主义音乐有着极其明显的发展特色。

在旋律上,注重个人主观感受的抒发,抒情性大大加强,乐句结构的伸缩性很大。

在和声上,在功能和声的基础上加强了色彩变化,不协和音的结构和进行大胆使用,七和弦、九和弦经常出现,半音转调作为取得特殊效果的重要手段。

在调性上,浪漫主义音乐仍然是以调性音乐为主,但由于半音和声和远关系转调的频繁运用,已有了调性含糊的感觉,到 19 世纪末才慢慢向多调性和无调性方面发展。

在配器上,作曲家着力于诗意形象的刻画,讲究音乐与内容的情感气氛交融,他们探索着各种乐器组合的可能性,取得绘声绘色的音响效果。

在力度上,浪漫主义音乐作品的特色就是大幅度的力度转换和对比。

在形式结构上,此时期的音乐不断趋向自由,出现了许多单乐章的交响诗、序曲等体裁,各类小型体裁如狂想曲、随想曲、夜曲等,由于更易于自由抒发情感应运而生,乐曲内部的段落结构也灵活多变,对传统曲式的增减取舍、混合运用亦屡见不鲜。

(一)韦伯

卡尔·马利亚·弗里德里希·恩斯特·冯·韦伯(Carl Maria Friedrich Ernst von Weber,1786—1826),如图 3-34 所示,德国作曲家。自幼随父母在各地旅行演出,对戏剧非常熟悉,对德奥的民间风俗也有很深的体验。10 岁学钢琴,后学作曲。1813 年以后,先后任布拉格歌剧院和德累斯顿交响乐团常任指挥,作风严谨仔细,从舞台调度到服装设计、灯光安置甚至剧院经营都亲自过问。在他主持下,这两个院、团成就卓著,由此成名。

1.《自由射手》序曲

《自由射手》又名《魔弹射手》,创作于 1819 年,1821 年在柏林首演成功,直至今日仍是歌剧舞台上最受欢迎的剧目之一。歌剧脚本是韦伯的朋友金特根据德国作家阿佩尔的故事集里关于恶毒猎人的古代民间传说改写而成。韦伯认为这部作品是他唯一完整的歌剧作品。

图 3-34 卡尔·马利亚·弗里德里希·恩斯特·冯·韦伯

歌剧的故事情节是:青年猎人马克斯在一次射击初赛中失败了,他正为第二天的决赛发愁,因为如果继续失利,按照猎人的风俗习惯,他就不可能同自己的恋人阿迦特成婚。这时,一个已经将灵魂出卖给魔鬼、声名败落的猎人卡斯帕尔乘虚而入,他因为自己的死期将至而急于找个替身,便诱骗马克斯到鬼魂出没的狼谷炼制百发百中的子弹。决赛开始了,马克斯的目标是从花丛中飞起的一只小白鸽,殊不知这是阿迦特的化身。一声枪响,白鸽落地,奇迹出现了,智慧与公正的隐士用法术将马克斯的枪口移向躲在树上的卡斯帕尔,存心害人的卡斯帕尔受到了应有的惩罚,马克斯和阿迦特终于得救。剧本反映了善良与爱情战胜邪恶、光明战胜黑暗的主题。

在管弦乐《自由射手》序曲中,韦伯充分发挥乐器的表现能力,把人们带入到神话般的境界。作品采用奏鸣曲式写成,包括引子、呈示部、展开部、再现部和尾声。通过对歌剧中基本主题的运用,表现了歌剧的内容与主题思想。

引子：

乐曲开始于一段缓慢 4/4 拍的引子，由弦乐从弱到强，再经过几次弱到强的变化，给人一种强烈紧张的气氛。在弦乐朴素、柔和的和声衬托下，引子的旋律由四只圆号以重奏方式奏出 C 大调优美抒情的主旋律，呈现出大自然幽静和谐的气氛，描绘出广阔的大森林的景色，把人们带入了神话般的境界。

随后黑暗势力的化身——恶魔的主导动机出现，转入同主音 c 小调。管弦乐器在低音区奏出震音、定音鼓切分节奏、减七和弦不协和和声、乐队的恐怖色彩等作曲技法，把恶魔性格刻画得生动、逼真，体现出神话色彩。恶魔的主导动机虽从青年猎人马克斯表示担忧自己命运的一段咏叹调衍化而来，却是地狱力量的写照，依然是恶的形象。

引子中两种形象的对立，形成戏剧性冲突，预示一场善与恶、光明与黑暗间的斗争即将来临。

呈示部：

呈示部中主部和连接部的大部分音乐由"地狱势力"音乐素材构成。主部中代表地狱势力的第一个主题 c 小调，4/4 拍。曲调在连续切分音型衬托下，如踏着怪诞步伐的魔鬼在舞蹈。接着出现了地狱势力的第二主题。

呈示部的连接部出现了阴森的主题，即卡斯帕尔的动机。它同第一主题都在 c 小调上，说明恶势力一直占据上风，马克斯已屈服于邪恶势力。强有力的密集和弦、沉重的音响，进一步渲染了黑暗势力的阴森恐怖。连接部的最后，明亮的降 E 大调主和弦的音响，像号角一样把音乐引进副部。

呈示部的副部包括马克斯和阿迦特两个主题。在调式、节奏、音色方面都与主部形成鲜明对比，同时两个主题也具有不同性格特征：马克斯的咏叹调用单簧管演奏，降 E 大调、4/4 拍，下行悠长的音调中蕴含着忧绪愁思；阿迦特形象的主题优美流畅，充满热情和朝气，表现了阿迦特纯朴、善良、温柔的性格。

展开部：

展开部的调性不断变化，所有呈示部中的主题都在此相互接触，充满戏剧性冲突。

首先出现的是"地狱势力"的第二主题，弦乐器上急速的音群似妖气弥漫；接着出现卡斯帕尔的主题，在波浪式音型的下行音流中，长号和圆号突发刺耳的声响，使人毛骨悚然。阿迦特的主题出现，展开了光明与黑暗势力激烈斗争的场面。显然，黑暗势力占据优势，最后支离破碎的马克斯主题把乐曲过渡到再现部。

再现部+尾声：

再现部结构紧凑，地狱势力的两个主题经压缩再现，并且在导向尾声的过渡中，马克斯的主题和恶魔的主导动机以复调手法结合，微弱的马克斯主题音调逐渐丧失独立性，象征马克斯终于屈服于黑暗势力。但在一个持久的延长音后，爆发出乐队强烈的 C 大调主和弦，这有力的一击犹如"自由射手"的一颗魔弹射出枪膛。阿迦特的主题随之成为强有力的欢呼，音乐从小调转为大调，进行曲风格的阿迦特主题，气势磅礴的音乐把全曲推向高潮，肯定了阿迦特的正义，表现了光明世界的最终胜利。

辉煌的尾声预示了作品的总结局和它所宣扬的道德思想，即善恶斗争中终以善的胜利作为结束。

2.《邀舞》

《邀舞》又称《华丽回旋曲》，原为钢琴曲，创作于 1819 年，后由柏辽兹编配成管弦乐曲，使之名声大作。这部作品是在正式音乐作品中采用圆舞曲最早的一例，并以技巧华丽而著称，旋律语言近似当时奥地利和德国流行的圆舞曲的音调，和声质朴、清新而富于表现力。整个乐曲的音乐形象具体生动，饶有风趣。

乐曲开始由大提琴奏出彬彬有礼、温和热情的旋律，仿佛是一位风度翩翩的青年男士向女舞伴发出邀请，随后由单簧管奏出典雅轻松的旋律，表示女舞伴羞答答地拒绝了，这样的对话经过几次之后，女方终于点头同意。随后是欢乐的舞蹈场面，先是全乐队奏出情绪轩昂的圆舞曲，极快板，音乐粗犷而雄壮，紧接着是与之形成鲜明对比的典雅和谐的旋律。经过一段飘逸的独奏舞曲之后，音乐描绘了急速的令人眼花缭乱的舞蹈场面，舞会达到了高潮。随后一切全都安静下来，舞蹈结束了，乐曲也进入了尾声，表现在兴尽舞歇之际这对青年男女殷切地相互致意。

(二)舒伯特

弗朗茨·泽拉菲库斯·彼得·舒伯特(Franz Seraphicus Peter Schubert,1797—1828),如图3-35所示,伟大的奥地利作曲家,浪漫主义音乐的开创者之一。8岁开始随父、兄学习提琴和钢琴。1811年创作第一首歌曲《哈加尔的悲哀》,14岁作第一交响曲,17岁为歌德的诗篇《纺车旁的葛莱卿》《野玫瑰》《魔王》等谱曲。18岁完成第二、三交响曲,2部弥撒曲,5部歌剧及140多首歌曲。舒伯特采用和声上的色彩变化,用各种音乐体裁形式来刻画个人的心理活动,富有大自然的和谐和生命力的气息,他将瞬间的遐想行之于乐谱,把感受到的一切化为音乐形象,构成了他独特的浪漫主义旋律。

图3-35　弗朗茨·泽拉菲库斯·彼得·舒伯特

舒伯特一生虽然只有短暂的31年,但他对后来浪漫主义音乐的发展起到了极其深远的影响,给后世留下了大量的音乐财富,尤以歌曲著称,被称为"歌曲之王"。他创作了14部歌剧、9部交响曲、100多首合唱曲、567首歌曲等近千件作品,其中最著名的有《未完成》交响曲、C大调交响曲、《死与少女》四重奏、《鳟鱼》五重奏、声乐套曲《美丽的磨坊姑娘》《冬日的旅程》《天鹅之歌》、剧乐《罗莎蒙德》等。

1.《b小调第八交响曲》

《b小调第八交响曲》(《未完成》)创作于1822年,时值舒伯特25岁,但直到43年后乐谱才被发现,并于1865年首次公演。本交响曲唯第一、第二乐章拥有完整的曲谱,第三乐章只有九小节改编为管弦乐曲,其他部分仍停留在钢琴曲谱的形态,第四乐章则连草稿都没有。但第一、第二两个乐章无论在形式上或感情处理上都能搭配得天衣无缝,整个内容至此已表达得十分完整,再加任何诙谐曲乐章或终乐章,均有画蛇添足的感觉。所以,此曲在形式上虽然未完成,但实际上是完整无缺的,并因此而显得结构新颖,这恐怕是作者始料不及的。

此曲不仅是舒伯特交响曲中最杰出的作品,而且是浪漫主义音乐的一部绝世佳作。它抒发了作者内心世界的矛盾冲突,忧伤情绪充满了整个乐曲。透明清纯、优美丰富的旋律,不加装饰的和声和音色,这种作曲手法非常新鲜,这是此曲成为世界上最受欢迎的交响曲之一的重要原因。本曲未完成而终,这为它增添了许多穿凿附会的谣言传说,甚至有人将它杜撰成故事,拍成电影。如此一来,此曲更是家喻户晓。

第一乐章:快板,b小调,$\frac{3}{4}$拍,简单的奏鸣曲式,曲初由低音弦乐器奏出富有暗示性的旋律,名指挥家温加纳形容为"好像是来自地底世界的声音",这段旋律在第一乐章和第二乐章中都担任重要的角色。

第二乐章:慢板,E大调,$\frac{3}{8}$拍,乐章总的情绪安详、恬静。

2.《C大调第九交响曲》

《C大调第九交响曲》(《伟大》)完成于1828年,是舒伯特全部音乐生活的总结。作者于当年11月去世,而这部作品在作者去世10年后才被舒曼发现,次年由门德尔松指挥上演。据说作者在写作这部作品时几乎很少打草稿,总是直接写下总谱。作品虽然采用了古典的形式,但从内容来看又极富浪漫主义色彩。这一部作品与他本人的《未完成》的忧郁情调形成了鲜明的对比,乐曲表现了高昂的浪漫主义激情、青春的活力和坚强的意志,呈现出大无畏的英雄气概,气宇轩昂,充满了男性的活力,充分反映了19世纪前期欧洲各国民主革命和民族解放运动蓬勃发展的景象。这部交响曲不仅标志着舒伯特思想上的成熟,而且在创作技法上,也达到了炉火纯青的程度,是继贝多芬交响乐之后又一部光彩夺目的杰作。可以这样说,这部作品是舒伯特音乐创作的最高峰。

作品共分为四个乐章,规模宏大,演奏时间近一个小时。

第一乐章:C大调,行板,$\frac{4}{4}$拍,不太快的快板,$\frac{2}{2}$拍。乐章具有壮丽宏伟的史诗气质。圆号演奏出神秘、粗

犷的旋律,如牧歌一般,呈现出大自然诙谐的气氛,展现了强烈的浪漫主义色彩。

第二乐章:流畅的行板,a 小调,$\frac{2}{4}$ 拍。在低音的旋律之后,双簧管演奏出田园式的乐曲,仿佛走出了神秘莫测的大森林,来到了乡土气息浓郁的田野。

第三乐章:活泼的快板,C 大调,$\frac{3}{4}$ 拍,诙谐曲。乐章的第一主题坚毅有力,充满了豪迈的英雄气概。

第四乐章:活泼的快板,C 大调,$\frac{2}{4}$ 拍,庞大的奏鸣曲式。乐章表现了节日的欢乐场面。乐章的第一主题就像是吹响了激战的号角,是英雄形象的进一步发展。

3.《鳟鱼》

"歌曲之王"舒伯特在 1817 年创作了著名的艺术歌曲《鳟鱼》。他在以后创作的《A 大调钢琴五重奏》的第四乐章即是根据歌曲《鳟鱼》写成的变奏曲,故又被称为《鳟鱼》五重奏。

这部为钢琴与大、中、小提琴和低音提琴所作的作品共分五个乐章,以第四乐章最为著名。在原作的歌曲中,作者先以愉快的心情,生动描绘了清澈小溪中快活游动的鳟鱼的可爱形象;而后,鳟鱼被猎人捕获,作者深为不满。作者用分节歌的叙事方式表达了他对鳟鱼命运无限同情与惋惜的心情,揭示了歌词深刻的寓意:善良与单纯往往要被虚伪与邪恶所害。

4.《军队进行曲》

《军队进行曲》创作于 1822 年前后。舒伯特所作的许多钢琴联弹曲中,包括三个进行曲集,即三首《英雄进行曲》、两首《性格进行曲》和《军队进行曲》,全是深受喜爱的家庭音乐。其中以《军队进行曲》最为著名,尤其是这首第一号作品更为流行。

据说此曲是作者为奥地利皇家卫队所作,也有人说这首曲子是为儿童而作。这首作品后来曾被改编成钢琴独奏曲、管弦乐曲和管弦乐合奏曲。这首作品除了具有一般进行曲的典型节奏,更富有引人入胜的优美旋律、清新自然的和声织体和色彩斑斓的转调手法,"舒伯特风格"十分明显,这一切使得它成为通俗钢琴曲中出类拔萃的不朽之作。

作品为活泼的快板,D 大调,$\frac{2}{4}$ 拍。音乐以军鼓的节奏和全乐队合奏的号角式音调开始,气势雄壮。接着,轻快的主部主题由小提琴奏出,并逐步发展成生气勃勃、威武雄壮的进行曲,使人联想到雄赳赳、气昂昂的行进队列。音乐的第二段是一个与第一主题对比鲜明的抒情性主题,被认为是舒伯特创作的最优美的旋律之一。后面这个主题经过作者巧夺天工的多次转调,充分体现了舒伯特在旋律发展方面的天才与技巧,历来为世人所赞叹。

5.《小夜曲》

《小夜曲》是舒伯特短促的一生中最后完成的独唱艺术歌曲之一,也是舒伯特最为著名的作品之一。此曲采用德国诗人莱尔斯塔勃的诗篇谱写而成。

作为西洋乐曲体裁之一的"小夜曲",都以爱情为题材,这首《小夜曲》也不例外。"我的歌声穿过黑夜轻轻飘向你……"在钢琴上奏出的六弦琴音响的引导和烘托下,响起了一个青年向他心爱的姑娘所作的深情倾诉。随着感情逐渐升华,曲调第一次推向高潮,第一段便在恳求、期待的情绪中结束。抒情而安谧的间奏之后,音乐转入同名大调,"亲爱的请听我诉说,快快投入我的怀抱",情绪比较激动,形成全曲的高潮。最后是由第二段引申而来的后奏,仿佛爱情的歌声在夜曲的旋律中回荡。乐句之间出现的钢琴间奏是对歌声的呼应,意味着歌手所期望听到的回响。

6.《圣母颂》

《圣母颂》是 1825 年舒伯特采用英国历史小说家瓦尔特·司各特所作长诗《湖上美人》中的《爱伦之歌》谱写而成的艺术歌曲,是舒伯特的代表作。

《圣母颂》在分解和弦的伴奏下以平稳的旋律为起点,通过浪漫主义音乐常用的种种手法,描绘了一个纯洁的少女真诚地祈求圣母玛利亚赐予心灵抚慰的情景。同时,还可以从这首小曲里感受到作者在坎坷的人生道

路上所体验到的痛苦和哀怨、幸福和希望。此外,这首歌曲常被改编为器乐曲,其中由小提琴独奏或由弦乐演奏主旋律,由竖琴演奏伴奏部分的谱本流行较广。

(三)门德尔松

雅科布·路德维希·费利克斯·门德尔松·巴托尔迪(Jakob Ludwig Felix Mendelssohn Bartholdy,1809—1847),如图3-36所示,德国作曲家,生于汉堡,12岁开始创作,17岁即完成《仲夏夜之梦》序曲,21岁起研究和整理巴赫的作品,为这位音乐之父的作品得以复生作出了最重要的贡献。27岁在莱比锡任指挥,1843年创办德国第一所音乐学院,38岁时即病故。他在短暂的一生中创作了大量各种体裁的音乐作品,作品风格温柔舒适、优美恬静、完整严谨,矛盾冲突极少,富于诗意幻想,反映出他生活上的安定富足。他的交响曲《苏格兰》《意大利》,序曲《芬格尔山洞》《平静的海与幸福的航行》《e小调小提琴协奏曲》等都是著名作品。

图 3-36 雅科布·路德维希·费利克斯·门德尔松·巴托尔迪

《仲夏夜之梦》序曲是音乐作品中最早描写神仙境界的。他还独创了"无词歌"的钢琴曲体裁,共8册48首,形象生动多姿,是早期标题音乐的代表。以他为中心的莱比锡乐派对19世纪德国音乐生活产生了很大的影响。

1.《仲夏夜之梦》序曲

门德尔松为莎士比亚的喜剧《仲夏夜之梦》共写过两部音乐作品,一部是在1826年作者17岁那年所作的钢琴四手联弹《仲夏夜之梦》序曲,次年改编成管弦乐曲,被称为是音乐史上第一部浪漫主义标题性音乐会序曲;另一部是1843年为《仲夏夜之梦》所写的戏剧配乐,其中的序曲就选用了当年所作的序曲。

《仲夏夜之梦》序曲是门德尔松的代表作,曲调明快、欢乐,是作者幸福生活、开朗情绪的写照。曲中展现了神话般的幻想、大自然的神秘色彩和诗情画意。全曲充满了一个17岁的年轻人流露出的青春活力和清新气息,又体现了同龄人难以掌握的技巧和卓越的音乐表现力,充分表现出作曲家的创作风格及独特才华,是门德尔松创作历程中的一个里程碑。

《仲夏夜之梦》序曲以多主题的完整古典奏鸣曲式写成。序曲中,门德尔松用丰富的想象、优美抒情的风格和精练流畅的笔触,描绘了夏季月明之夜和迷人森林中的神奇生活。带有神秘气氛的夜景诗趣,形成序曲诗意般的音乐背景,使序曲罩上一层幻想和仙境的色彩。

乐曲的引子:由木管乐器奏出四个缓慢、安详的和弦,在长时间的延长音中逐渐消失。呈示部主部的第一主题(e小调、$\frac{2}{2}$拍),是贯穿全曲的主要主题,它轻盈灵巧,由小提琴用跳弓奏出:

$1=e \quad \frac{2}{2}$

| $\underline{3\,6\,5\,4}$ $\underline{3\,6\,5\,4}$ | $\underline{3\,2\,1\,2}$ $\underline{3\,2\,1\,2}$ | $\underline{3\,4\,3\,2}$ $\underline{1\,4\,3\,2}$ | $\underline{1\,7\,6\,7}$ $\underline{1\,7\,6\,7}$ |

| $\underline{1\,3\,3\,3}$ $\underline{3\,3\,3\,3}$ | $\underline{3\,3\,3\,3}$ $\underline{3\,3\,3\,3}$ | $\underline{3\,4\,4\,4}$ $\underline{3\,4\,4\,4}$ | $\underline{3\,4\,4\,4}$ $3\;0\;0$ |

它有时急速地旋转,有时被突然出现的引子的和弦切断,造成幻觉般的活泼气氛,非常形象地描绘出森林中的仙王和仙后率领一群小精灵在快乐的轮舞中无忧无虑地欢跳着。

(1)呈示部。

呈示部具有进行曲性质的第二主题(E大调、$\frac{2}{2}$拍)以突然的强奏出现。它是一个揭示仙王和仙后爱情的

主题,音乐庄严而明快:

1=E 2/2

$\dot{1}$ - - $\underline{76}$ | 5 - - $\underline{43}$ | $\underline{2176}$ $\underline{5724}$ | $\dot{3}\dot{1}3\dot{5}$ | $\dot{1}$ - - $\underline{76}$ | 5 - - $\underline{43}$ | $\underline{2176}$ $\underline{5724}$ | $\dot{3}555$ |

这个主题与引子和第一主题形成了鲜明的对比,使音乐的气氛豁然开朗。接着第二主题与强奏的第一主题交织在一起,乐曲更加活泼欢快,把尽情欢舞的热烈情绪推向高潮。

突然音乐弱下来进入短小的连接部:在两支长笛二度同音反复的背景下,两支单簧管的波音音型与第一小提琴下行跳进的旋律交替出现,感情温柔平静,很自然地过渡到副部。接着第二主题在属调(B大调)上再现。最后结束在强有力的主和弦上。作者巧妙地运用B大调的属音自然地把乐曲导入了发展部。

(2)发展部。

作者把第一主题作了多次调性变换,并以时隐时现的手法进一步刻画了虚幻神奇的境界。突然在小提琴的中低音区出现了爱情主题的"破碎"片断,#c小调,情绪忧郁,乐曲在渐慢渐弱中结束。

1=#c 2/2

0 0 3 - | 2 - 1 - | 7 - 0 0 | 0 7 1 2 | 2 - #5 0 | 0 0 7 6 |

6 - 0 0 | 0 0 0 0 | 0 0 3 - | 2 - 1 - | 7 - 0 0 | 0 7 1 2 |

2 - #5 0 | 0 0 7 6 | 6 - 0 0 | 6 - 0 0 | 6 - 6 - | 6 - 6 - | 6 - 0 0 |

(3)再现部。

由引子开始,在主调上再现了主部第一主题(e小调)、副部爱情主题(E大调)、结束部的舞蹈性主题(E大调)。再现的爱情主题一扫"破碎"的忧郁情绪,重又回到优美圆满之中。

(4)尾声。

爱情主题得到进一步发展,当主部第二主题再现时,音乐达到了高潮。

然而到此并未结束,接踵而来的是轻盈灵巧的主部第一主题又一次出现,并把庄严明快的第二主题在木管乐器的和声背景上,由小提琴用连音在高音区奏出,显得十分安详柔和。随后,引子的四个和弦再次响起,把人们带入虚幻莫测的意境,美好的梦幻渐渐消逝了,音乐结束在寂静神秘的气氛中,全曲首尾呼应,给人以完美统一的印象。

在后来门德尔松所作的十二首《仲夏夜之梦》戏剧配乐中,也有一些非常著名的篇章,常被编为组曲演奏。

2.《a小调第三交响曲》

《a小调第三交响曲》(《苏格兰》)创作于1842年,同年在柏林首演。门德尔松自己称其为《苏格兰》。此曲奉献给当时英国的维多利亚女王。该曲实际完成时间要比其第四和第五交响曲都晚,但编号相反。

作品共分四个乐章,不间断地连续演奏。

第一乐章:行板转不太快的快板,行板是一个冥思的引子,表现了作者的怀古之情,第一乐章的第一主题灵巧而又伸展,音调具有苏格兰民间舞曲的风格,华丽流畅而略带悲哀。

第二乐章:不太快的急板,谐谑曲,这个乐章的主题,据说取自一首古老的五声音阶风笛曲,明朗轻快的苏格兰舞曲风格的主题,表现了高原湖泊地带的村镇农民淳厚朴素的生活情趣。

第三乐章:柔板,d小调,第一主题由弦乐声部奏出,忧郁而优美,似乎是在遥望远处孤寂的山村、深深的森林和荒凉的古城。

第四乐章:活泼的快板,a小调,第一主题狂热而激烈,充满了苏格兰风味。

3.《A大调第四交响曲》

《A大调第四交响曲》(《意大利》)创作于1831—1833年,1833年5月13日由伦敦爱乐协会首演,门德尔松亲自指挥。作品是在意大利期间创作的,采用了意大利民间素材,门德尔松自己称它为《意大利》。

作品包括以下四个乐章。

第一乐章:活泼的快板。评论家认为开始木管的表达就像意大利明媚的阳光,而小提琴像在召唤人们去探险。随着乐章的展开,人们仿佛置身于意大利那片美丽的国土。这个乐章,门德尔松充满信心,他说他自己"觉得像个青年王子"。

第二乐章:行板。这个乐章又称《朝圣进行曲》,据说是门德尔松在拿波里街上看到宗教行列后产生的乐思。

第三乐章:优雅的中板。这个优雅的乐章更接近于18世纪的小步舞曲。

第四乐章:萨塔列罗,急板。萨塔列罗是一种古老的意大利舞曲形式,乐章表达罗马狂欢节的喧闹场面。乐章的结尾,寻欢作乐的人们似乎四散而去,但眼看要远去时却又高潮迭起,效果非常明显。

4.《春之歌》

《春之歌》选自门德尔松的钢琴独奏曲集《无词歌集》(作品第62号),A大调,$\frac{4}{4}$拍。本曲为门德尔松创作的所有"无词歌"中最为著名的曲子,不仅用于钢琴独奏,而且被改编成管弦乐曲及小提琴和其他乐器的独奏曲而广为流传,深受世界人民喜爱。

"无词歌"也称"无言歌",是门德尔松首创的一种小型器乐体裁,大部分由歌曲似的旋律及简单的伴奏所组成。这种方法为的是使旋律能在一定音型的伴奏下表露无遗。而且无词歌的旋律不一定必须像歌曲一样,被限制在一定的音域之内,它可以稍稍宽广一些。门德尔松一生总共创作了四十九首无词歌,创作于1830年至1845年间,分为八集出版。

这首被冠以《春之歌》标题的无词歌具有流水般轻柔的浪漫旋律,使听众沉醉于快乐的气氛中。曲式虽单纯,但十分巧妙地应用了装饰音,从而利用钢琴创下了前所未有的漂亮效果,由此人们不得不对门德尔松的天才发出赞叹。在伴奏与踏板的关系中,也显示出浪漫主义时代的钢琴音乐特色。

5.《乘着歌声的翅膀》

《乘着歌声的翅膀》是创作于1834年的艺术歌曲。当时门德尔松在杜塞尔多夫担任指挥,完成了他作品第36号的六首歌曲,其中第二首《乘着歌声的翅膀》是他独唱歌曲中流传最广的一首。这首歌的歌词是海涅的一首抒情诗。全曲以清畅的旋律和由分解和弦构成的柔美的伴奏,描绘了一幅温馨而富有浪漫主义色彩的图景——乘着歌声的翅膀,跟亲爱的人一起前往恒河岸旁,在开满红花、玉莲、玫瑰、紫罗兰的宁静月夜,听着远处圣河发出的潺潺涛声,在椰林中饱享爱的欢悦、憧憬幸福的梦……曲中不时出现的下行大跳音程,生动地渲染了这美丽动人的情景。

(四)舒曼

罗伯特·舒曼(Robert Schumann,1810—1856),如图3-37所示,德国著名的音乐家,自幼显露出音乐、诗歌、戏剧等多方面的才华。先学法律,但仍孜孜不倦地学音乐,以至成为当地首屈一指的钢琴家。1830年正式开始了音乐家的生涯。由于急于求成,把手指练坏,转而从事音乐创作和评论。他是浪漫主义音乐成熟时期的

代表之一,生性热情敏感,并且有民主主义思想。1834年创办《新音乐杂志》,对改变当时陈腐的音乐空气,促进浪漫艺术的发展,起到重要的作用。

舒曼作有许多新颖独特的钢琴名曲,如《蝴蝶》《狂欢节》《交响练习曲》《幻想曲集》等,促进了浪漫主义音乐风格的发展。与妻子克拉拉的结合一直被传为美谈,并促使其创作热情空前高涨。1840年写了138首歌曲,被称为"歌曲文萃"。最著名的有歌曲集《桃金娘》《诗人之恋》《妇人的爱情和生活》等。后又写下了4部交响曲,以及《a小调钢琴协奏曲》、《曼弗雷德》序曲等杰出的作品。

图3-37 罗伯特·舒曼

1.《降B大调第一交响曲》

《降B大调第一交响曲》(《春天》)创作于1840—1841年间,并很快由门德尔松指挥首演。其时正当舒曼和克拉拉的婚礼之后。也正是从这时起,舒曼的创作从单一的钢琴曲转向了多种体裁。譬如在他结婚的1840年内,一口气就写下了一百多首歌曲(其中包括《诗人之恋》《妇人的爱情和生活》等富有代表性的名作)。

本曲被称为《春天》,据说这是得自贝托嘉的《春之诗》的感触,而最初各乐章亦分别冠有"初春""黄昏""欢乐的游伴""暮春"等标题。

作品共分以下四个乐章。

第一乐章:行板,活泼的快板,降B大调,活泼而有震撼力的第一主题表示了春天到来的景象。

第二乐章:甚缓板,降E大调,$\frac{3}{8}$拍,一首感人的夜曲,优美而华丽,有一种抑制不住的欢乐。

第三乐章:甚活泼的快板,d小调,$\frac{3}{4}$拍,这个乐章是海顿小步舞曲乐章和贝多芬谐谑曲的某些东西的奇妙结合,第一主题的切分音型充满了生气。

第四乐章:快板,降B大调,$\frac{2}{2}$拍,以表达民间节庆的欢乐来向春天告别,第一主题是个优雅的小精灵舞曲,充满了戏剧性。

2.《曼弗雷德》序曲

英国诗人拜伦的哲学诗剧《曼弗雷德》的主人公,是一个对人生和人类都感到失望的人。他怀疑知识、科学,鄙视芸芸众生的命运;他远离爱情,宁愿忍受折磨和熬煎,独自过着高傲孤寂的幽居生活。与此同时,他也摒弃宗教,否定上帝,否定现存世界中的一切秩序,表现出一种任何反动势力都不能使之屈服的坚韧不拔的反抗精神。曼弗雷德的形象是对当时那种伪善的社会产生深刻的失望以及悲观哲学思想的混合体,他同舒曼的内心世界有着某些相近之处,因此对舒曼具有特别大的吸引力。舒曼为拜伦的这部诗剧写了十六段配乐,包括一首序曲和十五段合唱、重唱、朗诵伴奏和器乐间奏。其中最杰出的是它的序曲,可以说,这首序曲是舒曼最有才气的作品之一。

舒曼的《曼弗雷德》序曲以其构思深刻、和声新颖以及如诗一般的形象和有力的心理刻画取胜。像舒曼的其他作品一样,这首序曲也有较多的主题,用以从不同的侧面去刻画曼弗雷德的性格。

序曲开始,全乐队奏出三个强有力的切分和弦,给音乐蒙上一层神秘的色彩。这段引子的主题描写曼弗雷德黯然的沉思,或者说绝望的神伤。

奏鸣曲形式的呈示部的第一主题,体现出曼弗雷德激动、热情、苦恼、绝望等各种情绪和内心所受的折磨。序曲的第二主题由小提琴声部奏出,表现出主人公温柔的一面,在情绪上不同于第一主题,但仍然笼罩着阴暗、忧郁的迷雾。

曼弗雷德的基本形象在这部序曲中有着真正的交响式发展,他愤世嫉俗的神态、慌乱不安的忧郁情绪、怀念恋人的忧愁、内心的种种矛盾冲突,都以磅礴的气势体现出来。曼弗雷德的结局是悲惨的,他竭力寻求的"忘怀"始终无法觅得,他在诗剧结束时终于平静地死去。经过序曲的引子主题再现,全曲结束。

(五)肖邦

弗雷德里克·弗朗西斯克·肖邦(Fryderyk Franciszek Chopin, 1810—1849),如图 3-38 所示,伟大的波兰音乐家,自幼喜爱波兰民间音乐,在 7 岁时写了《波兰舞曲》,8 岁登台演出,不满 20 岁已成为华沙公认的钢琴家和作曲家。后半生正值波兰亡国,在国外度过,创作了很多具有爱国主义思想的钢琴作品,以此抒发自己的思乡情、亡国恨。其中有与波兰民族解放斗争相联系的英雄性作品,如《第一叙事曲》《降 A 大调波兰舞曲》等;有充满爱国热情的战斗性作品,如《革命练习曲》《b 小调谐谑曲》等;有哀恸祖国命运的悲剧性作品,如《降 b 小调奏鸣曲》等;还有怀念祖国、思念亲人的幻想性作品,如不少夜曲与幻想曲。

图 3-38　弗雷德里克·弗朗西斯克·肖邦

肖邦一生不离钢琴,所有创作几乎都是钢琴曲,被称为"钢琴诗人"。他在国外常为同胞募捐演出,为贵族演出却很勉强。1837 年严词拒绝沙俄授予他的"俄国皇帝陛下首席钢琴家"的职位。舒曼称他的音乐像"藏在花丛中的一尊大炮",向全世界宣告:"波兰不会亡。"肖邦晚年生活非常孤寂,痛苦地自称是"远离母亲的波兰孤儿"。他临终嘱咐亲人把自己的心脏运回祖国。

《降 E 大调华丽大圆舞曲》(作品 18 号)创作于 1831 年,是肖邦在世时最早出版的圆舞曲。曲子是肖邦所有圆舞曲中最华丽、最轻快的一首,也是为数不多的能够实际用于舞会的圆舞曲。乐曲的构成极为简洁,由于是实际舞会用的圆舞曲,全曲在明朗的低音部圆舞曲节奏上,歌唱出华美的主旋律。

肖邦创作的圆舞曲,大体可分为两类:一类是篇幅不大的钢琴音诗,它们有着各式各样的抒情形象和歌唱性旋律,织体比较简单,如《a 小调圆舞曲》(作品 34 号)、《升 c 小调圆舞曲》(作品 64 号)等;另一类是光辉灿烂的、技巧性的音乐会乐曲,它们有着华丽多彩的旋律和光耀多姿的钢琴织体,如《降 E 大调华丽大圆舞曲》(作品 18 号),这首乐曲昂扬、奋发的情绪,把听众带进节日舞会的欢乐气氛之中。

《降 E 大调华丽大圆舞曲》共分为五段:

第一段为降 E 大调,第一主题明快、奔放,第二主题利用急促的顿音表现出仙境般的飘逸感觉;

第二段降 D 大调;

第三段降 D 大调;

第四段降 G 大调;

第五段与第一段的旋律相同,在四小节序奏后进入尾声。

这首乐曲的结构是带有组曲性的复三部曲式:第一部分(一个单三部曲式)+三声中部(包括两个有再现的单三部曲式和一个乐段)+再现部(一个再现的单三部曲式)。

引子:♭E 大调,$\frac{3}{4}$ 拍。由属音的同音反复构成,速度极快,充满活力。

第一部分:

1=♭E 3/4

> 5 - 5 5 | > 5 - 5 5 | > 5 5 5 5 | 5 5 5 5 5 5 |

A段：旋律由一个富有表现力的动机发展而成（见下例中★处）。这个动机节奏活跃，曲调以属音为支点连续向上衍展，接着以波音型连续下行模进：

1=♭E 3/4

5 7̇ 2 | 5 1̇ 2 3 | 5 2̇ 3 4 | 5 - 5 5 | 5 6̇ 5 4 | 4 5̇ 4 3 | 3 4̇ 3 2 | 2 3̇ 2 1 |

B段：转到下属调（♭A大调）。这里，同音反复与上下琶音的相间进行，使旋律灵活轻巧、华丽多彩：

1=♭A 3/4

5 5 5 5 5 5 | 6 5 3 1 5 #5 | 6̇ 6̇ 6̇ 6̇ 6̇ 6̇ | 5 1 3 5 1̇ 5 |

6̇ 6̇ 6̇ 6̇ 6̇ 6̇ | 6 7 6 5 1̇ 3 | 6 5̇ 4̇ 7 | 2 1̇ 5 3 |

以上两个乐段，左手均采用具有圆舞曲特点的节奏型加以伴奏，更突出了圆舞曲的律动。

三声中部：

C段：以 | × - × | × ×× × | 节奏型贯穿乐段，力度较强，每句最后三个音均落在短促、跳跃的属音上。

1=♭D 3/4

4 - #1 | 2 5 5 5 | 6 - #4 | 5 5 5 5 | 4 - #1 | 2 5 5 5 | 4 3 2 | 5 5 5 5 |

D段：乐曲的力度突然加强，重音出人意料地落在弱拍上，这种来自波兰民间舞蹈的节奏非常强烈。伴奏织体也改变了，柱式的、不协和的和声与强烈的节奏型相结合，造成一种坚毅、粗犷的气氛，与C段形成对比，随后是C段的再现。

旋律平稳，节奏性较强，主题第二次出现时，提高八度演奏，音色更加明亮：

1=♭A 3/4

5 0 5 | 5 0 4 5 | 6 0 1̇ | 4 - - | 3 0 2 2 | 3 0 2 2 | 3 0 2 2 | 7 0 1 1 |

F段：转到关系小调（b小调），这是全曲唯一的小调式。带有倚音的下行半音阶进行，构成华彩乐段，趣味

横生，别具一格，是全曲对比性最强的乐段。

G段：音乐转到降G大调。这一段共有十五小节，委婉、温柔的旋律，在富有弹性的伴奏衬托下显得更加突出。

这个乐段，近似一个过渡间奏，为后面的再现部做准备。

再现部：

由引子—A—B—A—结尾组成。

结尾采用A、B、F乐段的音乐素材发展而成。作者进一步发挥了钢琴华丽的演奏技巧，从而把热情欢快的情绪推向高潮。

《降E大调华丽大圆舞曲》既有不同主题、多样织体的对比，又有旋律、风格的集中、统一，收到了完整的、感人至深的艺术效果。

（六）帕格尼尼

尼科罗·帕格尼尼（Niccolo Paganini，1782—1840），如图3-39所示，伟大的意大利小提琴家、作曲家，音乐史上最杰出的演奏家之一。幼年即学琴，后去热那亚和帕尔马学习，9岁首次登台演奏自己的作品，13岁旅行演出，足迹遍及维也纳、德国、巴黎和英国，还会演奏吉他和中提琴。在他的《二十四首随想曲》中，显示出惊人的才华。

他演奏小提琴的技巧达到了无与伦比的地步，为小提琴演奏艺术的发展作出了不可磨灭的贡献，不仅影响了后来的小提琴作品，而且影响了钢琴的技巧和作品。他还将吉他的技巧用于小提琴的演奏，大大丰富了小提琴的表现力。由于技巧保密，生前出版作品极少，绝大部分系去世后出版。作品有《二十四首随想曲》《女巫之舞》《威尼斯狂欢节》等。

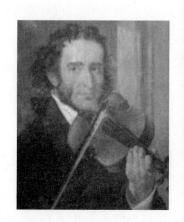

图3-39 尼科罗·帕格尼尼

号称小提琴鬼才的帕格尼尼，一共写了数十首以小提琴主奏，并加入管弦乐的乐曲，其中小提琴协奏曲至少有六首以上，现今常被演奏的就是《D大调第一号小提琴协奏曲》。该曲原为降E大调，但为了降低小提琴演奏的难度，显现特殊效果，所以将乐器调高半音，使用D大调乐谱，如同使用移调乐器一般。如今无论是管弦乐或主奏小提琴，一般都是以D大调演奏。

作品创作于1811年。乐曲充分发挥了帕格尼尼独特的二重泛音和跳弓等高难度技巧，是一首具有巨匠风格的精品协奏曲，曲中充满了意大利民间音乐的风格，展现出如歌般优美的旋律。但音乐本身并不特别深奥，没有复杂的和声，形式非常单纯。

全曲共分以下三个乐章。

第一乐章：庄严的快板，D大调，$\frac{4}{4}$拍，奏鸣曲式，音乐华丽而富于变化，使听者没有丝毫倦怠之感。管弦乐序奏之后，主奏小提琴立即展现出轻快、活泼的主题。此后小提琴的各种技巧发挥得淋漓尽致，把听众引入浪漫而充满梦幻的境界。此乐章规模宏伟，主奏小提琴华丽而飘逸，经常被提出来单独演奏。

第二乐章：富有表情的慢板，b小调，$\frac{4}{4}$拍，三段体，以管弦乐持续而强有力地呈现的和弦开始，音乐非常生动精彩。在管弦乐沉默之后，主奏小提琴即奏出如小抒情曲般热情洋溢而又悠缓深沉的委婉旋律。紧接着管弦乐再度奏出强烈的和弦，直接进入第三乐章。

第三乐章：精神抖擞的快板，D大调，$\frac{2}{4}$拍，回旋曲式，曲中主奏小提琴轻快而诙谐的主题，如跳跃般的断奏奏法，在当时的小提琴作品中尚属罕见。乐章中，各种复杂而华美的小提琴技巧构成绝妙的效果，最后在管弦乐齐奏的热烈气氛中结束全曲。

帕格尼尼的作品还有很多无伴奏小提琴独奏曲及小提琴与吉他的奏鸣曲，其中《摩西主题变奏曲》全曲仅仅用小提琴的G弦来演奏，堪称一绝。

（七）罗西尼

焦阿基诺·安东尼奥·罗西尼（Gioachino Antonio Rossini，1792—1868），如图3-40所示，著名的意大利歌剧作曲家。自幼便显示出在音乐方面过人的天赋，14岁起习作歌剧。

罗西尼把意大利喜歌剧和正歌剧的体裁推向了高峰，他在遵循意大利传统歌剧创作原则的基础上进行了一系列改革，让意大利歌剧走上了一条新的道路，同时他的歌剧也促进了声乐技术的发展。在他的代表作品《塞维利亚的理发师》和《威廉·退尔》中，他从现实生活出发，采用现实主义的笔触，借助民族音乐的因素，赋予作品以生气，歌剧的音乐形象鲜明，乐曲中洋溢着生活的欢乐、丰富的智慧、辛辣的讽刺，流露出真实和欢快的情绪。他的创作继承了意大利注重旋律及美声唱法的传统，音乐充满了炫技的装饰和幽默、喜悦的精神，且吸收了同时代作曲家贝多芬的手法，使用管弦乐来取代和丰富原来仅作音高提示的古钢琴伴奏。除了以上提到的作品，他的代表作还有《奥赛罗》《摩西在埃及》《湖上夫人》等。

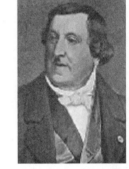

图3-40　焦阿基诺·安东尼奥·罗西尼

1.《威廉·退尔》

《威廉·退尔》是德国伟大诗人和戏剧作家席勒的最后一部重要剧作，以13世纪瑞士农民团结反抗奥地利暴政故事为题材，歌颂了瑞士人民反抗异族压迫、争取民族独立的英勇斗争精神。罗西尼的歌剧《威廉·退尔》即是根据这部作品而写，为罗西尼的代表作，体现了其艺术的最高峰。歌剧序曲比歌剧本身更为有名，是音乐会上经常演出的节目之一。

序曲共分四个乐章，连续演奏，是较罕见的分乐章歌剧序曲。

第一乐章：富有诗意，出色地描绘了深居的宁静和大自然的美景。

第二乐章：暴风雨场面的描写，天空乌云密布，雷鸣电闪，体现了一场艰苦卓绝的斗争。

第三乐章：描写暴风雨过后，一片清新的田园景色，阿尔卑斯山在暴风雨后又恢复了原来的恬静，英国管奏出的是一个美妙非凡的牧歌风格旋律。

第四乐章：号角的合奏响起，一首充满光和热的进行曲为听众所普遍钟爱，乐章开始时的军号声是进军的号召，随后的主题是瑞士军队的写照；音乐充满了罕有的热情和英勇刚毅的精神。

2.《塞维利亚的理发师》

罗西尼的歌剧《塞维利亚的理发师》和莫扎特的歌剧《费加罗的婚礼》一样,都是根据法国喜剧作家博马舍的三部曲写成的。罗西尼的《塞维利亚的理发师》是1816年间为罗马狂欢节的演出而创作的,第一次演出由于有人故意捣乱而完全失败,第二次上演受到广大听众的热烈欢迎,据说热情的听众还因此为罗西尼举行了火炬庆祝游行。

歌剧叙述了作为理发师的费加罗帮助一位美少女脱离贪财好色的监护人的控制,与其情投意合的心上人终成眷属的故事。据说这部歌剧罗西尼只用了十几天的时间就完成,是最能体现罗西尼音乐天才的作品。

序曲很长的慢板引子后,主题开始时的音乐有效地把听者引入了欢乐而诙谐的气氛中,后又从管弦乐队深处升起了一个温馨而亲切的旋律,宛如一首充满青春活力和散发着爱情芳香的歌曲。后面的旋律又描绘出一个节庆欢乐的舞蹈场面。作品的结尾部分非常宏伟、宽广而华美,在毫无节制的狂欢气氛中结束。

(八)柏辽兹

艾克托尔·路易·柏辽兹(Hector Louis Berlioz,1803—1869),如图3-41所示,法国杰出的作曲家,出身于法国南部一个小镇医生的家庭,自幼酷爱音乐,但家庭却希望他能成为一名医生,最后终以与家庭脱离关系为代价选择了音乐道路,后来毕业于巴黎音乐学院。

柏辽兹年轻时是个富于小资产阶级革命精神的浪漫主义作曲家,曾写过《希腊革命》大合唱。法国七月革命时,走上巴黎街头高歌《马赛曲》,后来又把该曲改编为大型管弦乐队与二重合唱的乐曲。同年,《幻想交响曲》的创作使他名声大振。他还写了《罗密欧与朱丽叶》(独唱、合唱与乐队)、《哈罗德在意大利》(中提琴与乐队)、《罗马狂欢节》(乐队序曲)、《安魂曲》(乐队与合

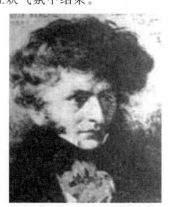

图3-41 艾克托尔·路易·柏辽兹

唱)、《贝文努托·切里尼》(歌剧)、《浮士德的沉沦》(传奇剧)等很多作品。他的一生在贫困饥寒中度过,老年时又不幸丧妻丧子,最终悲惨地病逝于巴黎。

柏辽兹是浪漫主义标题音乐的创导者,使文学性情节和戏剧性构思侵入交响领域。柏辽兹创作时力求创新,除采用"固定乐思"的手段外,还以新颖、明澈的配器效果和戏剧化的处理来丰富交响乐的表现力,是著名的浪漫主义大师,所著《配器法》一书已成为音乐技术理论的经典文献之一。柏辽兹的名字同法国浪漫主义文学大师雨果、浪漫派画家德拉克洛瓦相提并论,堪称法国"浪漫主义三杰"。

1.《幻想交响曲》

《幻想交响曲》极富独创性,特别是在音乐中直接引入了标题意义。它不仅是柏辽兹个人的代表作,而且是音乐史上极为重要的交响乐作品。本曲问世之后造成了极大的轰动。

柏辽兹具有多愁善感的性格,其带有病态的梦想和燃烧着的热情,使他摆脱了形式上受约束的古典交响曲,从而创造出了一种全新的风格。他不像门德尔松那样引用客观的标题,而是大胆地使音乐成为标题的附属品,并在这一交响曲中构成了自传式的内容。全曲在结构、和声与旋律方面都存在着大胆的创新,由此开创了自由浪漫主义音乐的道路。

作品的副标题为"一位艺术家生活中的一段插曲",于1830年在巴黎音乐学院首演。在本曲的曲首,有一篇介绍性的文章,其大意如下:一位带有病态、神经衰弱、想象力丰富而尖锐的年轻艺术家,因为失恋而服下鸦片自杀,但因服用量过少而未能致死,在昏迷中他梦见一连串离奇荒诞的事物。本交响曲中,这位青年艺术家所爱恋的女性是以一个固定的旋律呈现出来的。本曲在艺术手法方面特别值得注意的是"固定乐思"(或"固定观念")的连用。为了艺术表现上的需要,作曲家频繁使用了畸形、变通的手法。

全曲共分为五个乐章,每一个乐章都附有作者自己加上去的标题。

第一乐章:"梦、热情",形式上是拥有极长的最缓板序奏的奏鸣曲,序奏用以表现年轻艺术家尚未遇见心上

人之时,内心的不安与憧憬。

第二乐章:"舞会",根据作者的注解,本乐章表现他在一个热闹非凡的舞会中,发现了他所爱的人,乐曲为圆舞曲形式,在交响曲中引入圆舞曲在当时可谓破例。

第三乐章:"原野风光",一个夏日的黄昏,在原野上聆听两个牧童相和吹出的笛声,内心虽然燃烧着微薄的希望,但"万一她背叛了我"的恐惧与不安,更刺痛了年轻艺术家寂寞的心,此后只剩下一个牧童的笛声,不再有人应和。夕阳西下,最后只有无边的孤独与静寂。

第四乐章:"走向断头台",他杀了爱人,被判死刑,走向断头台,在最后的瞬间,爱人的身影在他的眼前闪现,但是死神很快将她驱赶得无影无踪。

第五乐章:"鬼的晚会之梦——魔女的回旋曲",他看见来参加自己葬礼的一些妖魔鬼怪和令人毛骨悚然的魔女在跳舞。就在这中间,他的爱人出现了,她已经变成了一个气质全失的妓女模样。之后"末日经"响起,以后魔女之舞与"末日经"持续并行,由弦乐器的回旋主题与管乐器的"末日经"同时演奏构成。随后是不安的弓木敲奏声,至此乐曲更加激昂、奔放,最后以狂乱的形态结束全曲。

2.《罗密欧与朱丽叶》

《罗密欧与朱丽叶》选段中最脍炙人口的三段如下。

第一段:"爱情场面"。这一乐章当然就是柏辽兹所说的他觉得歌词——即使是莎士比亚的歌词——会把他束缚住,因而他宁愿要器乐的挥洒自如的一段。这一度是柏辽兹所有作品中最受他钟爱的乐曲。

第二段:"玛伯女王"或"梦精"。这是柏辽兹被语言所陶醉的一场,这些名词他最初听到时当然是莎士比亚的英语,然而随着他对原文的了解越来越深刻,他对这些词句也就越来越喜爱,至于音乐无须再加别的解释。

第三段:"罗密欧独自一人—他的悲伤—音乐会与舞会—凯普莱特家的盛典"。寂寞的情人主题在第一小提琴的长吁短叹中出现。即使在其他乐器加入时,代表着罗密欧的还是小提琴,他的忧郁被仿佛来自远方盛典的声音以及一段表现令人眼花缭乱的旋转的生动旋律所打断。当朱丽叶在舞会上出现时,整个乐队静了下来。朱丽叶的形象也通过一个旋律来暗示,由双簧管独奏的优雅的、几乎是沉默寡言的乐句呈现,这是罗密欧第一次见到朱丽叶。在这最初的一瞬间,舞会的音乐简直不再存在了,因为与她那"管叫火炬烧得更旺"的美貌相比之下,任何东西都会黯然失色。

罗密欧的狂喜被突然迸发的一阵辉煌舞蹈的音乐打断了,那是精力无比旺盛和光彩夺目的小节。在高潮处,朱丽叶再次出现。这时她的旋律由铜管闪亮的长音来表现,与宴饮中使人眼花缭乱的主题结合在一起。

3.《浮士德的沉沦》

《浮士德的沉沦》创作于1846年,管弦乐曲,为柏辽兹所作戏剧《浮士德的沉沦》(作品24号)第一部分的选曲,首演于巴黎。《浮士德的沉沦》取材于德国文学家歌德的长诗《浮士德》的第一部。1845年柏辽兹旅居布达佩斯时,听到匈牙利民间乐曲《拉科奇之歌》后深受感动,于是将此曲改编为管弦乐曲,并用于所作的《浮士德的沉沦》。

匈牙利王子弗朗兹·拉科奇二世(1676—1735)是匈牙利反抗哈布斯堡王朝统治的民族解放运动领袖。其军中常演奏一首咏唱风格的器乐曲,名为《拉科奇之歌》。传说此曲为宫廷乐师巴尔纳所作,后被改编为进行曲,在匈牙利民间广泛流传。

《浮士德的沉沦》第一部分的内容如下。

浮士德独自漫步在匈牙利原野上,天色破晓,田野上响起农民的合唱和民间舞曲。突然远处传来雄壮的号角声,出征的匈牙利军队列队走来。这时乐队演奏本曲。本曲常单独演奏,或与此剧另两首器乐选曲《鬼火小步舞曲》和《精灵之舞》组成组曲演奏。

乐曲采用a小调,$\frac{2}{2}$拍。首先由圆号、小号、短号吹奏出进行曲节奏的号角性音调作为引子,其节奏型带有军鼓敲击的特点,表现了军队行进的步伐;接着,在木管和弦乐器的伴奏下,短笛、长笛和单簧管呈示出进行曲主部主题,其富于跳跃感的旋律,活泼而充满生气,使人联想到精神抖擞的匈牙利军队的行进队列。18世纪初,

匈牙利军乐多采用一种单簧管类型的民间木管乐器。本曲采用单簧管和无簧木管乐器,可能就是为了"再现"一百多年前匈牙利军乐队的音响效果。乐曲的中段存在一系列变化,由整个乐队在下属调上奏出了雄壮粗犷的旋律,经过多次演变之后,再现主部主题。全曲最后在声势浩大的进行曲声中结束,演奏时间约为 5 分钟。

(九)李斯特

弗朗兹·李斯特(Franz Liszt,1811—1886),如图 3-42 所示,著名的匈牙利作曲家、钢琴家、指挥家,伟大的浪漫主义大师,是浪漫主义前期最杰出的代表人物之一。他生于匈牙利雷汀,6 岁起学钢琴,先后师从多位钢琴名家。16 岁定居巴黎。李斯特将钢琴的技巧发展到了无与伦比的程度,极大地丰富了钢琴的表现力,在钢琴上创造了管弦乐的效果。他还首创了背谱演奏法,本人则具有超群的即兴演奏才能,他也因此获得了"钢琴之王"的美称。作曲方面,他主张标题音乐,创造了交响诗体裁,发展了自由转调的手法,为无调性音乐的诞生揭开了序幕,树立了与学院风气、市民风气相对立的浪漫主义原则。

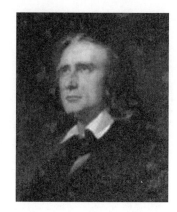

图 3-42　弗朗兹·李斯特

他作有《塔索》《匈牙利》《前奏曲》《马捷帕》《普罗米修斯》等 13 部交响诗,19 首匈牙利狂想曲,12 首高级练习曲等,大大开拓了钢琴音乐的表现力。

1.《前奏曲》

交响诗《前奏曲》创作于 1848 年,于 1854 年首演,并由作者亲自指挥。"交响诗"这一体裁是李斯特首创的,而这部交响诗又是李斯特 13 部交响诗中最著名的一部。

这部交响诗的标题是从法国诗人拉马丁的诗篇《诗的冥想》中借用的,内容是:"在死亡的一刹那,那无名的歌曲庄严的第一个音,我们的一生不就是它的一系列前奏曲吗……"

虽然本曲与原诗存在着内容上的联系,但李斯特和拉马丁的作品在思想方面有着原则上的区别。李斯特肯定了人生,在交响诗中所表现的是对生活的热爱,对美好未来的探求。经过风暴、艰辛、斗争、悲伤后,进一步肯定了人的力量的伟大,肯定了光明的前景。而拉马丁的原诗则认为人生是走向死亡的一系列前奏曲,其人生态度是消极的。

乐曲的引子由两个拨弦和音开始,在 C 大调上由柔和的弦乐奏出,好像是在发问:"人生的旅程将是如何呢?"这就是呈示部的主部主题,可以清楚地看到引子来源于主题,好像是在描写伟大而自豪的人类形象:人生是庄严、坚毅、伟大而又不平静的。

副部主题那丰满而又轻快的圆舞曲式旋律,是用来描写爱情的。这一主题温柔而真挚,代表着"每一个生命的曙光"。这是春天的信息,是人生美好的愿望和情思的真诚吐露。

发展部描写的是"生命的风暴"。生命之舟迎着狂风暴雨驶向光明的彼岸,暴风雨越来越大,人类的生命之舟顽强地与之搏斗。暴风雨终于逐渐平息下来,双簧管温柔地奏出平和的旋律,好像是在回忆爱情。

最后是主部主题再现,音乐雄伟、壮丽、辉煌,好像是以极大的信心和热情来迎接未来。李斯特在这部作品里,将奏鸣曲和变奏曲式结构相结合,揭示出他自己对生活的热爱和对乐观主义的歌颂。

2.《第二匈牙利狂想曲》

19 世纪的匈牙利民族处于奥地利帝国的统治之下。19 世纪中叶,在 1848 年欧洲革命的影响下,匈牙利的民族解放运动曾一度风起云涌,其间产生了革命家科苏特和伟大的诗人裴多菲等民族英雄。虽然这场民族革命最终遭到残酷镇压,但其影响是极其深远的。

《第二匈牙利狂想曲》创作于 1847 年。青年时代的李斯特深受匈牙利民族革命思潮的影响,写出了不少蕴含着斗争性质的民族音乐,这首狂想曲正是他这一时期的代表性作品。作者在本曲中使用了匈牙利民间舞蹈音乐《查尔达什舞曲》的形式。传统的《查尔达什舞曲》通常包括在节奏上存在鲜明对比的两大部分:一种称为"拉绍"(原义为"缓慢"),其特点是节奏缓慢,情绪庄重,多为慢板;另一种称为"弗里斯"(原义为"活泼"),其特

点是节奏轻快,气氛热烈,多为急板。本曲就拥有对比明显的这两种段落,因而具有显著的匈牙利民族音乐特征。李斯特在本曲中倾注了钢琴这种乐器的最华彩效果,使钢琴各个音区的特色都得到最为完美的发挥。

序奏部分为绮想曲风格的缓板,升 c 小调,$\frac{2}{4}$ 拍。八个小节的引子具有相当大的力度,复杂的装饰音带出了沉重的主题,仿佛是一首匈牙利民族的悲歌。

引子过后,沉重、饱含深情的"拉绍"主题缓缓进入,之后乐曲由升 c 小调转为 E 大调,色彩豁然开朗,似乎作者从匈牙利民族的光荣历史中看出了祖国的希望。当"弗里斯"的主题若隐若现之时,乐曲突然又返回引子与"拉绍"主题。

经过上述反复,乐曲终于进入"弗里斯"舞曲部分。这一部分开始时的主题仅由几个音符构成骨架,但并未给人单调的感觉。这一主题经过反复的变奏和发展,情绪越加欢快。之后便是豪放的"弗里斯"基本主题,炽烈的匈牙利民族性格尽显其中。其后派生出的几个"弗里斯"主题,都具有欢快、活泼的性格;第一派生主题和第二派生主题大量使用切分节奏和装饰音,气氛越加趋向热烈;第三派生主题在活泼中带有乐观、幽默的气质,急速的民族舞蹈节奏将全曲推向了最高潮。乐曲最后在狂欢的气氛中结束。全曲充分表现出作者强烈的爱国热情和对民族解放运动必将胜利的信心。

3.《爱之梦》

《爱之梦》(三首夜曲)创作于 1847 年,钢琴独奏曲。这三首小曲颇具肖邦的"夜曲"风格,但开始并非为钢琴而作,而是李斯特为德国浪漫派诗人弗莱里格拉特的第二部诗集《瞬间》里的著名抒情诗《爱吧!你可以爱得这样持久》所配的"男高音或女高音独唱用的三首歌曲"的声乐曲谱。因此这三首作品都是把重点放在旋律上,充分表达出作者对原诗的理解。

这三首小曲中的第三首最为有名,直到现在仍然是各种音乐会上常演不衰的曲目。

这首曲子为优雅的快板,降 A 大调,$\frac{6}{4}$ 拍。开始的甜美的旋律贯穿整个乐曲,优美的分解和弦烘托出浪漫的气氛。

(十)瓦格纳

威廉·理查德·瓦格纳(Wilhelm Richard Wagner,1813—1883),如图 3-43 所示,德国著名的作曲家、指挥家,生于莱比锡。曾入莱比锡大学学习音乐与哲学。20 岁时已写过几部管弦乐。后在维尔茨堡、马格德堡、哥尼希斯堡和里加等歌剧院当指挥。1842 年他的歌剧《黎恩济》演出成功,使他当上德累斯顿皇家歌剧院指挥。他是大型管弦乐的创始者,对歌剧艺术有重大改革。首先,他建议一个歌剧作曲家要参与剧本创作,作整部歌剧的总导演;其次,他强调预先确定的和弦是歌剧艺术的基础;最后,他作品中的内核就是连续旋律的发展,利用翻来覆去的旋律产生柔顺悦耳的音乐效果,乐曲内部很少出现正常的终止式。

瓦格纳探索和发展了前人对铜管乐器的研究,找到了铜管乐音响的合理基础,使萨克斯管与管风琴、小号、长号组合在一起,发出和谐的音响。他的许多作品有着威武骑士的色彩,充满了金属的辉煌。他的代表作品有《尼伯龙根的指环》《帕西法尔》《罗恩格林》《纽伦堡的名歌手》等 11 部歌剧、9 首序曲、1 部交响乐、4 部钢琴奏鸣曲及大量合唱曲、艺术歌曲等,并写了《艺术与革命》《歌剧与戏剧》等几部关于歌剧改革的著作。

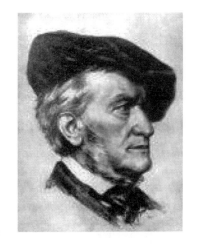

图 3-43 理查德·瓦格纳

1.《纽伦堡的名歌手》序曲

《纽伦堡的名歌手》序曲又名《纽伦堡的名歌手前奏曲》。三幕歌剧《纽伦堡的名歌手》完成于 1867 年,但其

序曲早在1862年便已创作。歌剧的脚本为瓦格纳本人所作,取材于16世纪德国纽伦堡的一个民间故事。作品不仅在瓦格纳的歌剧创作中具有非常特殊的地位,而且是歌剧史上最著名的杰作之一。

这部歌剧构思的时间很长,所要体现的中心思想几经更迭,在这一过程中它的形象和情节不断深化。因此在瓦格纳后期创作中,这部歌剧显得十分突出。歌剧讲述了青年武士瓦尔特与金饰匠的女儿叶娃相爱,但金饰匠已宣布叶娃只能嫁给圣约翰节歌咏比赛的获胜者。在鞋匠萨科斯的帮助下,瓦尔特战胜了一直垂涎于叶娃而使出卑鄙伎俩的市镇小吏贝克梅塞尔,赢得了叶娃做他的新娘。这部现实主义杰作通过进步的民间艺术同墨守成规的腐朽保守艺术间的斗争,来赞颂民族和人民的理想。它不但鲜明地描绘出16世纪纽伦堡那些手工业者的习俗和风尚,表明他们对祖国生趣盎然和真诚朴实的艺术的热爱,而且对阻碍艺术发展的那些眼光狭隘、成见很深的批评家进行了强烈抗议和辛辣的嘲讽。瓦格纳在这部歌剧中倾注了自己的全部感情和心血,正如他自己所说的那样,他写作这部作品"有时高兴得发笑,有时则失声痛哭"。

歌剧的序曲实际上是第一幕的前奏曲,宽广的复调发展和铜管乐器占优势的音响,辉煌灿烂的气势,给人们留下了洋溢着生命力的欢跃、雄伟的印象,充满了"瓦格纳风格"。

乐曲采用了奏鸣曲式,C大调,中速,$\frac{4}{4}$拍。首先由整个乐队奏出英武庄重的"名歌手"主题动机,表现了以萨科斯等12位名歌手为代表的、庄重自持的德国市民形象。随后,长笛和双簧管依次在高音区奏出流利抒情的旋律,表现了瓦尔特与叶娃纯洁而真挚的爱情。以铜管乐器为主奏的辉煌的进行曲随后而至,描绘了名歌手们精神焕发的行进队列。后面还引用了许多歌剧中的动机,音乐极为丰富。最后在充满乐观情绪的高潮中结束。

2.《婚礼进行曲》

《婚礼进行曲》是《罗恩格林》中的名段。《罗恩格林》是瓦格纳所作的三幕歌剧,1850年初演。剧情取自古代史诗,并由作者自撰脚本。

故事讲述了来自天国的圣杯武士罗恩格林帮助一位无辜受人诽谤和陷害的公主爱尔莎,不但把企图抢夺爱尔莎继承权的仇人杀死,而且使爱尔莎的弟弟摆脱魔法恢复了人形,同时他也准备娶爱尔莎为妻。作为一个圣杯武士,只有当他的来历不为俗人所知时,才会有除邪扶正的力量。为此,他要求爱尔莎永远不要问起他的姓名和来历。可是爱尔莎因受仇人的蛊惑对罗恩格林起了疑心,忘了自己曾经许下的誓言。结果罗恩格林只好离开爱尔莎回到圣杯王国,爱尔莎最后为此而死去。

瓦格纳在这部歌剧中把罗恩格林和爱尔莎的命运看成是处于资本主义世界的一个真正的艺术家的命运,他对人们诉说正义和理想。因此,歌剧《罗恩格林》也可以说是作者的一部自传体作品。

第三幕中的混声四部合唱《婚礼大合唱》是当贵妇人们引导着爱尔莎,国王和贵族们引导着罗恩格林进入新房时所唱,音乐庄严而抒情,乐队重复着合唱的声部。这就是欧美各国几乎家喻户晓,因常用作婚礼音乐而得名的《婚礼进行曲》。

3.《唐豪塞》

《唐豪塞》为三幕歌剧,完成于1845年,同年10月在德累斯顿皇家歌剧院首次演出。1861年这部歌剧在巴黎上演时瓦格纳改写了其中的序曲,并把它同描写维纳斯堡场面的音乐连在一起。《唐豪塞》序曲就此有了两个不同的版本,一般演奏时用的是德累斯顿的版本,本书讲解的也是这个版本。

歌剧《唐豪塞》的全名为《唐豪塞和瓦特堡唱歌比赛会》,取材于中世纪的两个古老传说:一个是关于维纳斯堡骑士唐豪塞的故事;另一个是关于13世纪瓦特堡恋歌诗人的故事。由于唐豪塞沉溺于与美丽之神维纳斯的肉欲,从而成为维纳斯堡的一个忠实卫士。后来他厌倦这种生活回到瓦特堡来。但他在参加唱歌比赛时却忘乎所以地赞颂维纳斯堡妖冶娇媚的美女,几乎被那些盛怒的骑士杀死。在热爱着他的伊丽莎白的保护和解救下,唐豪塞深感悔恨,并参加了朝圣者的行列以祈求教皇赦罪。但他的罗马之行并没有如愿以偿,为此伊丽莎白忧愁而死,唐豪塞最后却获得宽赦。

《唐豪塞》表现了所谓感官的爱情和纯洁的爱情之间的冲突,同时贯穿着"赎罪"的思想。唐豪塞这个角色虽然来自古老的传说,但在歌剧中他却是瓦格纳创造出来的——唐豪塞虽然处处表现出沉溺于享乐,但他在维纳斯犯罪的山洞里或者在朝圣者的行列中都没有得到满足。歌剧《唐豪塞》体现的就是当时德国知识界的这一思想感情和他们为追求感情的自由而进行的斗争。

这部歌剧的序曲一直是音乐会中脍炙人口的作品。它以音乐叙述出全部故事梗概,李斯特把它称为"根据歌剧剧情而写的交响诗"。这个序曲以巡礼者大合唱的曲调开始,由弱变强,具有赞美歌和进行曲的体裁特点,旋律悠缓庄重,充满了虔诚、崇高的情绪,描绘了缓缓而行的罗马朝圣者的行列。

改编自歌剧第二幕音乐的《大进行曲》(又称为《典礼进行曲》《唐豪塞进行曲》等)也是一首十分著名的管弦乐曲,经常单独演出。音乐以小号号角式的合奏揭开了典礼的序幕。随后,音乐进入舒展优雅的"高雅主题",使人们仿佛看到了潇洒的绅士和端庄的贵妇人的行进队列。乐曲的最后一段是"骑士的主题",突出的强音和轻快有力的进行曲旋律,生动表现了骑士们英俊潇洒的风度。(这段音乐的改编曲版本不一,有的还有一个"威严主题",有的版本小号的合奏在后面,这里不再一一赘述。)

(十一)勃拉姆斯

约翰内斯·勃拉姆斯(Johannes Brahms,1833—1897),如图3-44所示,德国古典主义最后的作曲家,出身于汉堡的一个音乐家庭。早年曾师从科塞尔、马克森学习钢琴,一生交友颇广,尤其得到舒曼夫妇及约阿希姆的赏识与支持,是创作与演奏并重的作曲家。勃拉姆斯的作品兼有古典手法和浪漫精神,极少采用标题,交响作品中模仿贝多芬的气势宏大,然而仍带有自己的特点,笔法工细,情绪变化多端,时有牧歌气息的流露。他的作品中有很多都是世界名曲,与巴赫、贝多芬并称德国音乐史上的"三B"。他重视奥地利民歌,曾作有90余首改编曲;所作形式繁多的重奏曲提高了室内乐的地位。他还作有200余首歌曲、一批钢琴小品与主题变奏曲、协奏曲,其中以《D大调小提琴协奏曲》最为著名。他的四部交响曲有很深的音乐造诣,但晦涩难懂,其中《c小调第一交响曲》和《e小调第四交响曲》最为有名。他的《匈牙利舞曲第五号》是雅俗共赏的作品。

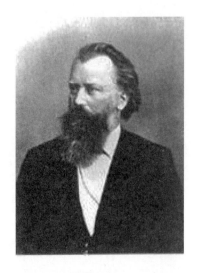

图3-44 约翰内斯·勃拉姆斯

1.《c小调第一交响曲》

勃拉姆斯虽然只写了四首交响曲,但仍被称为贝多芬之后最伟大的交响曲作曲家之一。他的《c小调第一交响曲》被世人称为"第十号交响曲"。所谓"第十号"乃是指本曲续接于贝多芬"不朽的九大交响曲"之后,成为第十首著名交响曲之意。乐曲中充满了斗争、烦恼、苦闷、失意、喜悦等人间七情六欲的交织,是遍历人世沧桑者最伟大的精神安慰,也是勃拉姆斯留给世人的精神至宝。有趣的是,勃拉姆斯故意在本交响曲的最后一个乐章中引用了贝多芬《d小调第九交响曲》中"欢乐颂"的曲调,不负其"第十号交响曲"之美名。

由于勃拉姆斯的严谨,本曲创作一共花了21年的时间。

全曲共分以下四个乐章。

第一乐章:近似如歌的行板,快板,c小调,$\frac{6}{8}$拍,序奏以强音开始,表现出恐怖紧张的气氛,给人以悲剧序幕的感觉,主题贯穿于整个乐章。主部主题始终以一种胜利昂扬的姿态凌驾于乐队阴沉的背景之上。

第二乐章:持续的行板,E大调,$\frac{3}{4}$拍,带有类似第一乐章的寂寥阴暗的悲剧色彩,但它并不流于感伤,反而给人以高雅、与众不同的脱俗之感。

第三乐章：温雅而略快的快板，降 A 大调，$\frac{2}{4}$ 拍，根据贝多芬以来的传统，一般交响曲的第三乐章都是活泼的谐谑曲，而勃拉姆斯却不采用此种手法，并且避免袭用古老而传统的小步舞曲，自创风格写成了典雅的乐曲。在本乐章中可以深深体会到勃拉姆斯那淳朴心灵的寄托所在，然而旋律间同样荡漾着淡逸的寂寞感。

第四乐章：不快而灿烂的快板，C 大调，$\frac{4}{4}$ 拍，勃拉姆斯在最后的乐章中，终于唱出了胜利的凯歌。但它不像贝多芬第五号交响曲"英雄性"的终乐章那样直率地表现出沸腾的欢呼，而是在欣喜之余还沉湎于回顾与冥想之中。

2.《匈牙利舞曲第一号》

《匈牙利舞曲第一号》创作于 1869 年前，原为钢琴四手联弹曲，为所作 21 首钢琴四手联弹曲《匈牙利舞曲》中的第一首。后由作者改编为管弦乐曲，又曾被改编为钢琴、小提琴等乐器的独奏曲。本曲的钢琴独奏改编版，曾是德国女钢琴家克拉拉·舒曼（Clara Schumann,1819—1896）重要的音乐会演奏曲目之一。

乐曲采用复三部曲式，g 小调，稍快的快板，$\frac{2}{4}$ 拍。一开始即呈示出第一部分的第一主题，这一主题以匀称平整的附点节奏写成，柔和抒情而略带淡淡的忧愁。移高八度反复时，情绪变得更为缠绵。接着，出现了节奏活跃、带有匈牙利《查尔达什舞曲》中那种快速段落风格的第二主题，与第一主题形成了生动的对比。随后乐曲进入中间部，奏出情绪激昂的主题，表现了匈牙利人民热情奔放的民族性格。速度忽慢忽快的中间部后半部分表情丰富，体现了匈牙利吉卜赛音乐即兴性的特点。最后乐曲再现第一部分，在热烈而欢快的气氛中结束。

3.《摇篮曲》

这首常用于小提琴独奏的《摇篮曲》，原是一首通俗歌曲，创作于 1868 年。相传作者为祝贺法柏夫人次子的出生而作了这首平易可亲、感情真挚的摇篮曲送给她。法柏夫人是维也纳著名的歌唱家，1859 年勃拉姆斯在汉堡时，曾听过她演唱的一首鲍曼的圆舞曲，歌曲给勃拉姆斯留下了深刻印象。后来他就利用那首圆舞曲的曲调，加以切分音的变化，作为这首《摇篮曲》的伴奏，仿佛是母亲在轻拍着宝宝入睡。

原曲的歌词为："安睡安睡，乖乖在这里睡，小床满插玫瑰，香风吹入罗帐里，蚊蝇寂无声，宝宝睡得甜蜜，愿你舒舒服服睡到太阳升起。"那恬静、优美的旋律本身就是一首抒情诗。后人曾将这首歌曲改编为轻音乐，在世界上广为流传，就像一首民谣那样深入人心。

（十二）威尔第

朱塞佩·威尔第（Giuseppe Verdi,1813—1901），如图 3-45 所示，意大利伟大的歌剧作曲家。曾投考米兰音乐学院，未被录取，后随拉维尼亚学习音乐。1842 年，因歌剧《纳布科》的成功一跃而成意大利第一流作曲家。当时意大利正处于摆脱奥地利统治的革命浪潮之中，他以自己的歌剧作品《伦巴底人》《厄尔南尼》《阿尔济拉》《列尼亚诺战役》及革命歌曲等鼓舞人民起来斗争，有"意大利革命的音乐大师"之称。19 世纪 50 年代是他创作的高峰时期，写了《弄臣》《游吟诗人》《茶花女》《假面舞会》等 7 部歌剧，奠定了歌剧大师的地位。后应埃及总督之请，为苏伊士运河通航典礼创作了《阿伊达》。

威尔第晚年又根据莎士比亚的剧本创作了《奥赛罗》和《法尔斯塔夫》。他一生创作了 26 部歌剧，善用意大利民间音调，管弦乐的效果也很丰富，尤其能绘声绘色地刻画剧中人物的欲望、性格、内心世界，因而具有强烈的感人力量，使他成

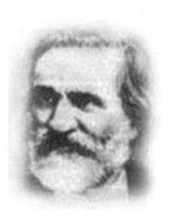

图 3-45　朱塞佩·威尔第

为世界上最受欢迎的歌剧作曲家之一。

1.《茶花女》

三幕歌剧《茶花女》于1853年在威尼斯进行首演,虽然由于各种社会原因遭到失败,但它很快就得到了全世界的赞誉,被认为是一部具有出色艺术效果的巨著,并成为各国歌剧院中最受欢迎的作品之一。难怪《茶花女》的原作者小仲马要说:"五十年后,也许谁也记不起我的小说《茶花女》了,但威尔第却使它成为不朽。"

《茶花女》的意大利名称为 *Traviata*,原义为"一个堕落的女人"(或"失足者"),一般均译作"茶花女"。歌剧描写了19世纪上半叶巴黎社交场上一个具有多重性格的人物——薇奥列塔。她名噪一时,才华出众,过着骄奢淫逸的妓女生活,却并没有追求名利的世俗作风,是一个受迫害的妇女形象。虽然她赢得了阿尔弗雷德·阿芒的爱情,但她为了挽回一个所谓"体面家庭"的"荣誉",决然放弃了自己的爱情,使自己成为上流社会的牺牲品。

在歌剧《茶花女》中,作曲家以一首前奏曲来代替序曲。这段音乐不长,第一个主题是近于静态的旋律,仿佛是在叙述薇奥列塔的悲惨生活一般,同时又刻画出了她那温柔妩媚的形象;而加弱音器的弦乐器在高音区奏出的悦耳音响,又使这段音乐显得特别温暖而诚挚感人。乐曲第二个主题的调性与和声都很清晰,旋律的进行也显得十分宽广,它是女主角薇奥列塔纯真爱情的象征。

歌剧中的许多唱段都是世界著名的歌剧片段,同时也是许多演唱家的保留曲目。如由意大利男高音歌唱家帕瓦罗蒂演唱的著名的《饮酒歌》。

2.《阿伊达》

四幕歌剧《阿伊达》创作于1871年,同年12月在开罗剧场演出,是埃及总督帕哈为庆祝1869年竣工的苏伊士运河工程而邀请威尔第所作。

剧情大意:埃塞俄比亚国王阿莫那斯罗为救被俘虏的女儿阿伊达而发兵埃及,而此时阿伊达隐姓埋名作了埃及公主安娜丽斯的女仆。阿伊达的恋人青年侍卫长拉达梅斯奉命迎击入侵者,并俘获阿莫那斯罗为人质凯旋。阿莫那斯罗利用女儿刺探埃及军情,拉达梅斯在与阿伊达幽会时无意泄露机密,被阿伊达的情敌公主安娜丽斯听见。拉达梅斯被判死刑,后阿伊达为之殉情。

本剧中最著名的是第二幕第二场拉达梅斯凯旋时的音乐,后被改编为管弦乐曲和管乐合奏曲,称为《大进行曲》或《阿伊达进行曲》,经常单独演出,是进行曲中最为人们所熟悉的作品之一。

这段音乐充分反映了威尔第精妙的音乐构思:群众合唱、重唱及管弦乐队的音响强大而有力,军号吹出的凯旋进行曲庄严辉煌。音乐中最为著名的是那段由小号演奏的威武雄壮、高亢明亮的大进行曲主题,表现了凯旋士兵英武洒脱的姿态。

歌剧中还有许多世界著名的唱段,如拉达梅斯的浪漫曲《纯洁的阿伊达》、阿伊达与安娜丽斯的二重唱《爱情与烦恼》等。

3.《奥赛罗》

四幕歌剧《奥赛罗》是威尔第于1887年,即他73岁时完成的,同年2月首演于米兰。作品的脚本由作曲家兼诗人包依托根据莎士比亚的著名悲剧剪裁写成。

剧情大意:在与土耳其人作战后,人们向奥赛罗欢呼胜利。阴险的旗官亚戈因为没有被奥赛罗选为副将而怀恨在心。他在庆祝胜利的酒宴上用激将法灌醉了副将卡西奥,挑起了一场械斗,导致奥赛罗解除了卡西奥的职务。亚戈没有满足,他鼓动卡西奥请求奥赛罗的妻子苔丝德蒙娜为其说情,并利用苔丝德蒙娜失落的一方手帕作伪证,揭发她与卡西奥之间所谓的"奸情"。随后他又制造种种假象,致使奥赛罗陷入圈套,丧失了理性,杀死了无辜的苔丝德蒙娜。后亚戈的妻子爱米丽娅挺身揭发了她丈夫的阴谋,奥赛罗才如大梦初醒,追悔莫及,最后在爱妻身边拔刀结束了自己英雄的一生。

这部歌剧中,威尔第以丰富的音乐形象展现了莎士比亚原著里壮丽动人的故事。《奥赛罗》集中体现了威

尔第几十年的歌剧创作经验,他吸取了瓦格纳"音乐剧"的某些创作手法,更加注意发挥乐队的表现功能,使音乐语言与剧情结合得更紧密,从而加强了歌唱的戏剧性。同时,旋律刻画与中期作品相比,更见深刻而富有情感。

4.《弄臣》

三幕歌剧《弄臣》(又名《利哥莱托》)完成于1851年,同年首演于威尼斯,剧本由波亚维根据雨果的名著《国王寻乐》改编。这部作品是威尔第最惊人的作品之一,至今久演不衰。

剧情大意:主人公利哥莱托貌丑背驼,在孟图阿公爵的宫廷中当一名弄臣。公爵年轻貌美,专以玩弄女性为乐,引起朝臣们的不满。而利哥莱托对朝臣妻女受辱的不幸大加嘲讽,得罪了许多人,终致失女之祸。他的爱女吉尔达,纯洁貌美,公爵乔装成穷学生暗中追求,骗得了她的爱情。后来,利哥莱托以美色诱使公爵夜宿旅店,雇佣刺客将他杀死。黎明前,却发现受害的是女扮男装、已经奄奄一息的吉尔达。原来,这个获悉行刺计划的少女对虚情假意的公爵一往情深,甘愿为爱情而替公爵一死。

作品中作曲家塑造了性格优柔寡断、内心感情变化多端的弄臣,风流浮华、多情善变的公爵和纯真深情、富于诗意幻想的吉尔达三个不同的音乐形象。剧中的许多唱段都是世界名曲。第三幕中公爵的抒情歌《女人爱变卦》,节奏轻松活泼、音调花哨,就是这位情场能手的绝妙写照。据说当时威尔第为防止这首歌外传,直至最后一次排练才拿出曲谱。演出时这首歌一炮打响,被再三要求重唱一次。于是这首歌很快就成为世界流行的歌曲。剧中还有许多世界著名的唱段,如第三幕利哥莱托的咏叹调,第二幕吉尔达的咏叹调《亲爱的名字》,第四幕中公爵和玛达林娜、吉尔达、利哥莱托的四重唱等。

(十三)柴科夫斯基

彼得·伊里奇·柴科夫斯基(Peter Lynch Tchaikovsky,1840—1893),如图3-46所示,俄国历史上最伟大的作曲家,俄国民族音乐与西欧古典音乐的集大成者。10岁开始学习钢琴和作曲。1862年进入圣彼得堡音乐学院学习作曲,毕业后赴莫斯科音乐学院任教。他的音乐基调建立在民歌和民间舞蹈的基础上,所以乐曲中呈现出浓烈的生活气息和民间特色。他惯于采用起伏的相对主题,利用音乐形象来表现生活中各种心理和感情状态的发展和演变过程。强烈的民族意识和民主精神贯穿着他全部的创作活动,他主张音乐的美是建立在真实的生活和深刻的思想基础上的,因此他的作品一向以旋律优美、通俗易懂而著称,同时又不乏深刻性,他的音乐是社会的真实写照。透过他的艺术珍品,人们不难发现他不仅是现实主义和浪漫主义结合的典范,而且是一位擅长以音乐描绘心理活动的大师,探索着人生的奥秘。

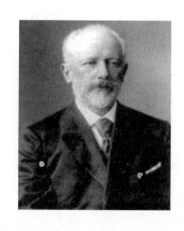

图3-46 彼得·伊里奇·柴科夫斯基

他的作品中,很多都是极其优秀的世界名曲,如歌剧《叶甫根尼·奥涅金》《黑桃皇后》、芭蕾舞剧《天鹅湖》《胡桃夹子》《睡美人》、交响曲《第四交响曲》《第五交响曲》《第六交响曲》《降b小调第一钢琴协奏曲》《D大调小提琴协奏曲》,以及交响诗《罗密欧与朱丽叶》、音乐会序曲《一八一二》序曲等。

1.《一八一二》序曲

作品完成于1880年10月,是尼古拉·鲁宾斯坦委托柴科夫斯基为莫斯科艺术工业博览会创作的,是柴科夫斯基最受人们欢迎的作品之一。作品于1882年8月8日首次演出时就受到了听众极其热烈的欢迎。音乐中所表现出来的爱国主义思想,加上乐队宏大的气势以及乐曲末段的钟、鼓和排炮齐鸣的热烈气氛,使当时的听众非常兴奋,演出获得了极大的成功。演出中动用了超大规模的乐队,并在结尾处加了一个军乐队,还动用了大炮。这部序曲能为柴科夫斯基赢得声誉并被推为他的代表作品,是作者没有预料到的。

该序曲的历史背景:1812年法国拿破仑调动了60万大军入侵俄国境内。俄军司令库图佐夫采取坚壁清野

的战略,下令放弃莫斯科,30万居民90%撤出莫斯科。农民们纷纷加入游击队,烧掉了粮食,使拿破仑的侵略军在冰天雪地里饿着肚子作战。拿破仑的军队由于经不起俄军的反攻和游击队的袭击,结果惨遭失败,拿破仑自己则带着几个随从绕道德境才逃回法国。

序奏的前半部分是庄严的众赞歌,描写拿破仑入侵俄国境内时群众的苦恼情绪和人民在大难临头时祈求上帝保佑的情景。旋律选自宗教歌曲《上帝,拯救你的众民》。随后力度加强、速度加快,表现出了俄国人民抗敌热情的高涨。序奏的最后,圆号吹出了骑兵的主题。

音乐的主部是描写战斗的。音阶上下行互相对抗,描写敌对势力的搏斗,旋律如旋风、节奏似痉挛。中段,铜管、木管和弦乐交替奏出了法国《马赛曲》片段,描绘法军的猖狂与暴虐。炽烈的战斗平静下来之后,副部主题揭示了俄国战士思念家乡的心情,俄国的民间旋律展示了士兵热爱祖国、怀念亲人的心情,也描写了战士休息时的欢快场面。其后是另一个以俄国民歌为旋律的主题,幽默而热情,反映了俄国人民自信、乐观的精神面貌。音乐的展开部和再现部,运用了以上各种音乐材料来描写战斗的场面,但《马赛曲》已逐渐失去耀武扬威的性格,转入低音区,旋律显得支离破碎,预示着侵略者必将失败的命运,而俄国人民却节节进逼,并最终赢得了胜利。结尾部分极其辉煌壮丽,开始时再现庄严的众赞歌,之后变为谢神曲和凯旋歌。鼓声、钹声和钟声齐鸣,同时出现了活泼而热烈的骑兵主题。接着,低音铜管和低音弦乐奏出俄国国歌的前半部分,并与骑兵主题相结合,伴随着大炮的轰鸣声,表现了俄国人民欢庆抗战胜利的盛大场面。全曲在欢欣鼓舞、充满胜利喜悦的气氛中结束。

2.《天鹅湖》

四幕芭蕾舞剧《天鹅湖》创作于1876年,取材于俄国古老的童话,由别吉切夫和盖里采尔编剧,是柴科夫斯基最著名的代表作之一。由于原编导在创作上的平庸以及乐队指挥缺乏经验,致使1877年2月20日首演失败。直到1895年在圣彼得堡演出才获得了惊人的成功,从此成为世界芭蕾舞的经典名著。

《天鹅湖》至今仍是舞蹈家所遵循的楷模,同时也是一部现实主义舞剧的典范。

剧情大意:被魔法师罗德伯特变成天鹅的奥杰塔公主,在湖边与王子齐格弗里德相遇,倾诉自己的不幸,告诉他只有忠诚的爱情才能使她摆脱魔法师的统治,王子发誓永远爱她。在为王子挑选新娘的舞会上,魔法师化成武士,以外貌与奥杰塔相似的女儿奥吉莉雅欺骗了王子。王子发觉受骗,激动地奔向湖岸,在奥杰塔和群天鹅的帮助和鼓舞下,战胜了魔法师。天鹅们都恢复了人形,奥杰塔和王子终于结合在一起。

《天鹅湖》的音乐像一首首具有浪漫色彩的抒情诗篇,每一场的音乐都极出色地完成了对场景的抒写和对戏剧矛盾的推动以及对各个角色性格和内心的刻画,具有深刻的交响性。这些充满诗情画意和戏剧力量,并有高度交响性发展原则的舞剧音乐,是作者对芭蕾音乐进行重大改革的结果,从而成为舞剧发展史上一部划时代的作品。其中许多音乐都是流芳百世的佳作,这里只能选择其中著名的几首加以介绍。

舞剧的序曲开始时,双簧管吹出了柔和的曲调,引出故事的线索,这是天鹅主题的变体,概略地勾画了被邪术变为天鹅的姑娘那动人而凄惨的图景。全曲中最为人们所熟悉的是第一幕结束时的音乐。这一幕是庆祝王子成年礼的盛大舞会,音乐主要由各种华丽明朗和热情奔放的舞曲组成。在第一幕结束时,夜空出现一群天鹅,这是乐曲第一次出现天鹅的主题,它充满了温柔的美和伤感,在竖琴和提琴颤音的伴随下,由双簧管和弦乐先后奏出。第一幕中最有名的《匈牙利舞》《西班牙舞》《那波里舞曲》成为流芳百世的作品。《匈牙利舞》,即匈牙利民间的《查尔达什舞》,音乐的前半段舒缓而伤感,如舞蹈前的准备,后半段节奏强烈,显示出舞蹈者的粗犷,是一首狂热的舞曲。《西班牙舞》,音乐富有浓厚的西班牙民族风味,西班牙响板的伴奏色彩明亮,加重了音乐的民族特色。音乐前半部分热情奔放,气氛热烈,后半部分则充满了歌唱性和旋律性。《那波里舞曲》是一首十分著名的意大利风格的舞曲。整个舞曲以小号为主奏,音乐活泼,前半段平稳,后半段则节奏越来越快,气氛越来越热烈,是一首塔兰泰拉风俗舞曲。《四小天鹅舞》也是该舞剧中最受人们欢迎的舞曲之一,音乐轻松活泼,节奏干净利落,描绘出了小天鹅在湖畔嬉游的情景,质朴动人而又富于田园般的诗意。

3.《如歌的行板》

这首常用于弦乐合奏或小提琴独奏的《如歌的行板》,原是柴科夫斯基于1871年写作的《D大调弦乐四重奏》的第二乐章,而《D大调弦乐四重奏》也正因有这个杰出的乐章,才特别受到世人的钟爱。

《如歌的行板》的主题,是1869年夏柴科夫斯基在乌克兰卡蒙卡村他妹妹家的庄园旅居时,从一个当地的泥水匠处听来的,这是一首小亚细亚的民谣。

全曲由两个主题交替反复而成。第一主题就是前述的那首优雅的民谣曲调,虽由二拍与三拍混合作成,但毫无雕琢的痕迹。在幽静的切分音过后,引出第二主题,这一曲调的感情较为激昂,钢琴伴奏以固执的同一音型连续着,却并不给人以单调的感觉。此后又回到高八度的第一主题,后来又反复第二主题,但存在变化。乐曲的结尾是第一主题的片段,有如痛苦的啜泣。本曲曾使俄国大文豪——伟大的列夫·托尔斯泰老泪纵横,柴科夫斯基一直对此深感自豪。有人甚至认为本曲就是柴科夫斯基的"代名词"。

4.《悲怆》

《第六交响曲》(《悲怆》)在1893年8月末至9月间完成,是作者的代表作。柴科夫斯基自认为这部交响曲是他一生中最成功的作品,也是他最得意的杰作。本曲首演于同年的10月28日,6天之后,作者不幸染上霍乱,与世长辞。本曲终成为柴科夫斯基的"天鹅之歌"。

这首交响曲正如标题所示,表现强烈的"悲怆"情绪构成本曲的特色。柴科夫斯基音乐的特征,如旋律的优美、形式的均衡、管弦乐法的精巧等优点都在本曲中得到深刻的印证,因此本曲不仅是柴科夫斯基作品中最著名、最杰出的乐曲之一,也是古今交响曲中第一流的精品。

本曲以抽象手法表现人类共同具有的悲怆情绪。

全曲共分为以下四个乐章。

第一乐章:慢板,转不很快的快板,b小调,$\frac{4}{4}$拍,奏鸣曲式,序奏为慢板,低音提琴以空虚的重音作为引子,低音管在低音区演奏出呻吟般的旋律,其他乐器则如叹息般地继续。乐曲一开始就笼罩在一种烦躁不安的阴沉气氛中。主部的第一主题快速而富有节奏感地奏出,给人以苦恼、不安和焦躁的印象。之后乐曲的速度旋即转成行板,第二主题哀愁而美丽,有如暂时抛却苦恼而沉入幻想中一般。本乐章的终结部十分柔美、温和,旋律在平静的伴奏下伸展,形成谜一样的结尾。

第二乐章:温柔的快板,D大调,$\frac{5}{4}$拍,构想来自俄国民谣,$\frac{5}{4}$拍的分配方式为,各小节的前半部分为二拍,后半部分为三拍,形成了不安定而又稍快的音乐,全乐章呈现出昏暗、低迷的状态。主部的主要旋律具有舞蹈般的节奏,却又荡漾着一丝不安的空虚感。

第三乐章:活泼的快板,G大调,$\frac{4}{4}$拍,谐谑曲与进行曲混合而无发展部的奏鸣曲式。这一乐章的主要内容反映了人们四处奔忙、积极生活的景象,乐章第一主题为谐谑曲式,轻快、活泼,与前两个乐章的主题形成对比。第二主题像意大利南部的一种民族舞蹈音乐——塔兰泰拉舞曲,主要旋律具有战斗般的感觉,但在进行曲般的旋律中并没有明朗、快活的气息,反而呈现出一种悲壮感。这一主题旨在表现人类的苦恼爆发时所发泄出的反抗力量。此部分略经扩展后,再次出现诙谐曲主题而达到高潮。紧接着进行曲主题再现,乐章的终结部便在进行曲主题片段堆积的形态下强烈地结束。

第四乐章:终曲,哀伤的慢板,b小调,$\frac{3}{4}$拍,自由的三段体。乐章的主题极为沉郁、晦暗(一般交响曲的终曲都是最为快速、壮丽的乐章,而本交响曲正相反,充分强调了"悲怆"的主题),悲伤的旋律在两声圆号的衬托下显得更加凄凉。乐章在无限凄寂当中结束。这一乐章正如本交响曲的标题,描写人生的哀伤、悲叹和苦恼,凄怨感人,有深沉的悲怆之美。

(十四)强力集团

19世纪60年代,由俄国进步的青年作曲家组成的强力集团(即新俄罗斯乐派),是俄罗斯民族声乐艺术创作队伍中的一支主力军。

强力集团的主要成员有5位:米利·阿列克谢耶维奇·巴拉基列夫、凯撒·安东诺维奇·居伊、穆捷斯特·彼得诺维奇·穆索尔斯基、亚历山大·波菲里耶维奇·鲍罗丁、尼古拉·安德烈耶维奇·里姆斯基-科萨科夫。因此,强力集团又称为五人强力集团、强力五人集团、五人团等。

米利·阿列克谢耶维奇·巴拉基列夫(Mily Alexeyvich Balakirev,1837—1910),如图3-47所示,俄国作曲家,强力集团的领导人,自幼学习钢琴。1855年在圣彼得堡结识格林卡和斯塔索夫,并且在艺术思想上深受他们的影响。1862年主办义务音乐学校,从事教学与演出活动。

他的主要作品有《C大调交响曲》、《d小调交响曲》、交响诗《塔玛拉》、管弦乐《三首以俄罗斯民歌为主题的序曲》、钢琴幻想曲《伊斯拉美》、《降b小调钢琴奏鸣曲》、《降E大调钢琴协奏曲》(未完成,由里亚浦诺夫续成)等。此外,又作有浪漫曲组歌两套和《强盗之歌》《塞里姆之歌》《格鲁吉亚之歌》等独唱歌曲,并改编、整理大量民歌,著名的《俄罗斯民歌100首》便是他的杰作。

凯撒·安东诺维奇·居伊(Cesar Antonovich Cui,1835—1918),如图3-48所示,俄国作曲家,生于立陶宛。幼时曾赴波兰学习音乐。1857年毕业于军事技术大学。后主要从事军事工程教学。1904年军衔升为陆军大将。作为一名业余作曲家,他却是俄国强力集团的骨干分子。

他一生创作的作品数量很大,包括十部歌剧和四部儿童歌剧、两部清唱剧、几首大合唱以及许多奏鸣曲、三重奏、协奏曲和几百首古钢琴乐曲。

虽然他的众多作品中很少有传世精品,但他的作品对巴洛克风格和维也纳古典风格之间的过渡起到了重要的作用,因而后人称他为"柏林巴赫"。

穆捷斯特·彼得诺维奇·穆索尔斯基(Mussorgsky Modest Petrovitch,1839—1881),如图3-49所示,俄国作曲家,强力集团最激进的成员,俄罗斯近代音乐现实主义的奠基人。童年时代就表现出很不平凡的音乐才能,10岁在圣彼得堡向海尔克学习钢琴。晚年的他生活穷困潦倒,身体不好,并嗜酒,终以疾患辞世。

图3-47 米利·阿列克谢耶维奇·巴拉基列夫

图3-48 凯撒·安东诺维奇·居伊

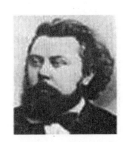
图3-49 穆捷斯特·彼得诺维奇·穆索尔斯基

他的主要作品有歌剧《鲍里斯·戈东诺夫》、《霍万斯基党人的叛乱》、《索洛钦集市》(作者去世后由居伊续作)、管弦乐《荒山之夜》以及钢琴组曲《图画展览会》等。他的歌曲也不乏传世佳作,如《跳蚤之歌》《可爱的萨维什娜》等。

穆索尔斯基的作品揭露了俄国当时的社会现象,体现了反映人民疾苦的现实主义思想。他在继承传统音乐的基础上对朗诵旋律和表现形式进行改革和创新,增强了艺术形象的真实性和生动性。穆索尔斯基的这种改革和创新对后来的俄罗斯作曲家产生了积极的影响。

亚历山大·波菲里耶维奇·鲍罗丁(Alexander Porphyrievitch Borodin,1833—1887),如图 3-50 所示,俄国作曲家,强力集团成员之一。鲍罗丁的正式职业虽然是一位著名的化学教授,但他对音乐却有着很高的天赋。19 世纪 60 年代与巴拉基列夫相识后开始音乐创作,其作品以浓郁的民族色彩著称。他在歌剧、交响乐、室内乐领域以为数不多的优秀作品而获得崇高声誉。

鲍罗丁主要作品有三首交响曲、歌剧《伊戈尔王子》和两首弦乐四重奏,音诗《在中亚细亚草原上》亦很著名。

尼古拉·安德烈耶维奇·里姆斯基-科萨科夫(Nikolai Andreivitch Rimsky-Korsakov,1844—1908),如图 3-51 所示,俄国著名作曲家、教育家,强力集团成员之一。他为出版俄国作曲家的作品作出卓越的贡献,尤其对穆索尔斯基的作品,在其去世后做了大量修订工作。他的主要作品有歌剧《雪姑娘》(1882)、《萨德科》(1898)、《沙皇的新娘》(1899)、《金鸡》(1909)等。其中《萨德科》中的《印度之歌》是人们最喜爱的乐曲之一,富于东方色彩,旋律柔和流畅,不仅是男高音歌唱家经常演唱的曲目,而且被改编为轻音乐曲和独奏曲。此外,他的作品还有管弦乐作品《西班牙随想曲》(1887)和交响组曲《天方夜谭》(1888)等。

强力集团的音乐作品,反映了俄国人民对现实的思考及对未来的期望,致力探求新的进步思想,对俄罗斯民族音乐、民族声乐的发展作出了重要贡献。

(十五)普契尼

吉亚卡摩·普契尼(Giacomo Puccini,1858—1924),如图 3-52 所示,意大利歌剧作曲家,毕业于米兰音乐学院,是 19 世纪末至 1939 年现实主义歌剧流派的代表人物之一。这一流派因追求题材真实,感情鲜明,戏剧效果惊人而优于浪漫主义作品,但有时对中下层人们精神世界的反映缺乏更深刻的社会思想。普契尼的音乐中吸收话剧式的对话手法,注意不以歌唱阻碍剧情的展开,除直接采用各国民歌外,还善于使用新手法。其成名作是 1893 年发表的《曼侬·列斯科》。此外还有《蝴蝶夫人》《托斯卡》《艺术家的生涯》《西部女郎》等十余部作品。其中一部名为《图兰朵》的歌剧中还采用了中国民歌《茉莉花》的曲调。

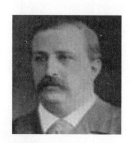
图 3-50　亚历山大·波菲里耶维奇·鲍罗丁

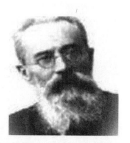
图 3-51　尼古拉·安德烈耶维奇·里姆斯基-科萨科夫

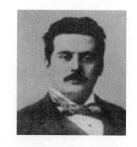
图 3-52　吉亚卡摩·普契尼

1.《蝴蝶夫人》

两幕歌剧《蝴蝶夫人》于 1904 年 2 月 17 日初演于米兰,剧情取材于美国作家的同名小说,并由美国剧作家贝拉斯科(1853—1931)改编成剧本。歌剧描写的巧巧桑(蝴蝶姑娘)是一位天真、纯洁、活泼的日本姑娘,为了爱情而背弃了宗教信仰,嫁给了美国海军上尉平克尔顿。婚后不久平克尔顿返回美国,三年杳无音信。巧巧桑深信他会回来。平克尔顿回国后另有新娶。当他偕美国夫人回日本时,悲剧终于发生了。巧巧桑交出了孩子,剑刎自尽了。这是一部抒情性的悲剧,通过一个纯真、美丽姑娘的悲惨命运,对自私自利、损人利己的资产阶级世界观进行了批判。普契尼在音乐创作中直接采用了《江户日本桥》《越后狮子》《樱花》等日本民歌来刻画蝴蝶夫人的艺伎身份和天真的心理。这部作品是普契尼的代表作之一,也是世界歌剧舞台上久演不衰的名作。

《晴朗的一天》是这部作品中最著名的一首曲子,是蝴蝶夫人在第二幕中所唱的一首咏叹调。平克尔顿回国后,女仆认为他不会回来,但忠于爱情的蝴蝶夫人却不停地幻想着在一个晴朗的早晨,平克尔顿乘军舰归来的幸福时刻。她面对着大海,唱出了著名的咏叹调《晴朗的一天》。普契尼在这里运用了朗诵式的旋律,细致地刻画了蝴蝶夫人内心深处对幸福的向往。音乐近似说白,形象生动地揭示了蝴蝶夫人盼望丈夫回来的迫切心情。

2.《图兰朵》

普契尼于1924年创作生平最后一部歌剧《图兰朵》(三幕歌剧,未完成),他在完成作为该剧高潮的二重唱之前被癌症夺去了生命。这部作品最后一场由阿尔法诺于1926年替代完成。作品的脚本由阿达米和西莫尼根据意大利剧作家戈济的同名戏剧撰写。

剧情大意:美丽的中国公主图兰朵宣布,谁能猜中三个谜语就可以招为女婿,猜不中就要被杀头。波斯王子因为没猜中遭杀头的命运;鞑靼王子卡拉夫乔装打扮猜破了谜语。图兰朵因不知卡拉夫身份,不愿履行诺言。结果卡拉夫与图兰朵立约,要她在第二天猜出他的真实姓名,不然就要执行诺言。图兰朵找卡拉夫的女仆探听,女仆守秘而自杀。最终,还是卡拉夫自己说明了身份,使图兰朵肃然起敬,甘愿委身于他。

剧中最著名的唱段是卡拉夫的咏叹调《今夜无人入睡》,是卡拉夫在要求图兰朵猜其身份的那一夜所唱。

值得注意的是,在《图兰朵》中有大量的中国民歌《茉莉花》的主题,可见,中国的传统民族音乐对普契尼产生了影响。

3.《艺术家的生涯》

四幕歌剧《艺术家的生涯》又名《波西米亚人》《绣花女》,由贾科萨和伊利卡编剧。1896年2月1日由托斯卡尼尼指挥首演于意大利都灵。

剧情大意:诗人鲁道尔夫、画家马彻罗、音乐家索那和哲学家科林共同居住在巴黎一所破陋的阁楼上,生活虽然贫苦但充满自信。一天,鲁道尔夫在家巧遇绣花女咪咪,一见钟情,把她带到朋友们正在聚餐的酒馆中。马彻罗过去的情人牟塞带来了一个倾倒于她的老头儿阿尔桑多尔,但想和马彻罗言归于好,就设法把阿尔桑多尔支开,投入了马彻罗的怀抱。数月后,两人的感情又日趋恶化,而咪咪和鲁道尔夫之间的爱情也濒于破裂。咪咪得了严重的肺病,当她来和鲁道尔夫见最后一面时,又重新和好起来,并计划着将来的一切。但咪咪终于病重死去,鲁道尔夫悲痛欲绝。牟塞和马彻罗因此深有所感,重新结合起来。

全剧有许多动人而且富于戏剧性的唱段。如第一幕,咪咪的娇美迷住了青年诗人鲁道尔夫的心,他唱起动人的咏叹调《冰凉的小手》,接着咪咪以天真活泼而又深情的曲调唱出《人们叫我咪咪》,表现了她初恋时的愉悦心情。这两首咏叹调是整部歌剧中最著名的两个唱段。

五、民族乐派音乐

(一)斯美塔那

贝德里赫·斯美塔那(Bedrich Smetana,1824—1884),如图3-53所示,捷克著名的民族乐派作曲家。4岁开始学习小提琴,后又学钢琴,8岁开始作曲。1848年亲身参加反抗异族压迫、推翻封建统治的革命运动。流亡国外期间仍时刻想着祖国。回国后以领导捷克民族音乐事业为己任,坚持从事音乐社会活动,组织筹建民族剧院,创办"艺术家协会",举办普及音乐会,亲任指挥,发表音乐评论等,而且从未停止过创作,尤其是在捷克民族歌剧方面起了开路先锋的作用。作品有反映民间生活、富于幽默感的《被出卖的新嫁娘》,取材于反封建历史故事、充满英雄

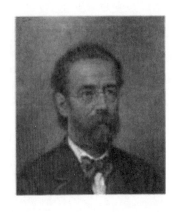

图3-53 贝德里赫·斯美塔那

气概的《达里波》,以民间传统为题材、歌颂人民的智慧和力量的《里布舍》等。1874年不幸两耳全聋,内心极度痛苦,但仍以难以置信的毅力继续从事创作。一些著名作品,如交响诗套曲《我的祖国》、带有自传性质的弦乐四重奏《我的生活》及后几部歌剧,都是在耳聋以后创作的。他被誉为"捷克民族音乐的奠基人""新捷克音乐之父""捷克的格林卡"。

1.《我的祖国》

作品创作于1874年至1879年,斯美塔那的代表作,在音乐史上有着很高的地位,历来被认为是捷克民族交响音乐的起点。作品充满了爱国热情,乐曲结构宏伟绚丽,音乐形象富有诗意。斯美塔那是在丧失了听力后用心灵谱写这组作品的,并在每个乐章都加上了内容说明。

作品共分六个乐章:

第一乐章《维谢格拉德》描写古代捷克的光荣历史;

第二乐章《沃尔塔瓦河》描写纵贯捷克的沃尔塔瓦河的风光;

第三乐章《沙尔卡》描写民间传说中的女英雄;

第四乐章《捷克的田野和森林》生动描写了祖国的自然风光;

第五乐章《塔波尔》和第六乐章《布兰尼克山》描写了人民与异族压迫者的斗争。

六个乐章都可以单独进行演奏,其中最著名的是完成于1874年12月8日的第二乐章《沃尔塔瓦河》。曲中所描写的沃尔塔瓦河由南向北纵贯美丽富饶的国土,是捷克民族的摇篮。引子中,两支长笛轮奏着波动的音型,后又加入了两支单簧管,逼真地描绘了沃尔塔瓦河的两个源头山泉潺潺流水的景象。随后小溪逐渐汇入大河,响起了作品中最为著名的河流奔腾的主题,展示了沃尔塔瓦河瑰丽、庄严的景象,表现了强烈的民族自豪感。随后出现的是节奏轻快的波尔卡舞曲,表现村民们举行婚礼的热闹场面。后在月光下的舞蹈和黎明的主题之后,音乐奏出明朗的大调主题,这是一段变奏,是一段激奋、欢乐的音乐,旋律抒情妩媚。音乐在史诗般的音响中结束。

2.《被出卖的新嫁娘》

三幕喜歌剧《被出卖的新嫁娘》创作于1864年,由克·萨比那编剧,于1866年首演于布拉格。作为斯美塔那创作的民族歌剧杰作,它一直是世界歌剧舞台久演不衰的精品。

剧情大意:美丽、纯真的农村少女玛仁卡与穷苦青年叶尼克真诚相爱,私订终身。可她的父亲库西纳欠地主米哈大笔债务无力偿还,经媒人克查尔的说合,答应把玛仁卡嫁给米哈后妻之子——结巴而愚钝的瓦舍克,但遭到玛仁卡的拒绝。她机智地在并不认识她的瓦舍克面前说玛仁卡的坏话,说服他不同意拟议中的婚事。媒人克查尔得知玛仁卡爱着叶尼克,就说服叶尼克以300元的代价出卖玛仁卡,并在由叶尼克提出的契约中写明玛仁卡只能给米哈的儿子为妻,由此给玛仁卡造成了巨大的痛苦。但是经过一番周折后,终于真相大白:原来叶尼克早就知道自己是米哈与前妻的长子,生母死后他被后母赶出家门,契约中的规定乃是一场巧妙的恶作剧。一对有情人尽释前嫌,终于幸福结合了,而媒人克查尔和米哈的后妻在既成事实面前不得不承认失败。

斯美塔那在这部歌剧中,以波西米亚丰富的音乐语言生动表现了捷克人民的精神面貌,为捷克歌剧事业的发展开辟了道路。歌剧音乐中充满了波西米亚质朴、自然的风格,欢乐、热情而富于生命力。

(二)圣-桑

夏尔·卡米尔·圣-桑(Charles Camille Saint-Saens,1835—1921),如图3-54所示,法国作曲家、管风琴和钢琴演奏家、指挥家。出身于法国巴黎的农民家庭,幼年时表现出惊人的音乐才能,美国音乐历史学家吉尔伯特·蔡斯认为"他的早熟堪与莫扎特媲美"。5岁起开始作曲,7岁开始正规学习钢琴与和声,9岁举行了第一次独奏会。11岁即以钢琴家姿态登台演出,13岁进入巴黎音乐学院学习管风琴和作曲,后在教堂任管风琴手,其中有4年在尼德梅耶尔音乐学校教钢琴。1877年辞去教堂的职务,埋头作曲。他是法国民族音乐协会的创始人之一,积极从事音乐活动,又以钢琴家和指挥家身份到各国演出。其创作技巧纯熟,作品数量超过170部,几

乎涉及每个音乐领域，旋律流畅、和声典雅、结构工整、配器华丽、色彩丰富、通俗易懂，但某些作品过于追求表面的华彩效果，质量不匀。

代表作有管弦乐组曲《动物狂欢节》、交响诗《骷髅之舞》《第一大提琴协奏曲》和小提琴与乐队的《引子与回旋随想曲》等。

圣-桑曾于1886年先后到布拉格与维也纳进行旅行演奏，途中在奥地利休息了几天。在此期间应巴黎好友请求，创作了一部别出心裁、谐趣横生的管弦乐组曲《动物狂欢节》。作者以生动的手法，描写动物们在热闹的节日行列中各种滑稽有趣的情形。

整部组曲是由十四首独立的短小乐曲所组成的管弦乐套曲，其中除了《天鹅》是唯一一首被作者允许生前公演之外，其余的均是在他去世后才被发表。因为这并不是一部单纯描写动物的音乐，圣-桑在组曲里借用了很多作曲家的音乐主题，并进行改编，其目的是表达对那些作曲家的不满和讽刺，认为他们的作品中都存在着许多的不足。

图 3-54　夏尔·卡米尔·圣-桑

1.《引子与狮王进行曲》

乐曲运用两架钢琴和完整的弦乐组乐器演奏，全曲分以下两部分。

第一部分引子，C大调、$\frac{4}{4}$拍、行板，只12小节，先由钢琴奏出轰鸣的震音，再由高低音弦乐运用卡农手法奏出由短小动机组成的主题：

主题由弱渐强并将音符时值增快一倍，将辽阔无边的森林世界展现在我们面前，最后乐曲在钢琴急速的下行音阶中结束。虽然这是全曲的序引，但具体情节正是描绘了狮王威风凛凛的神态，以至使人感受出狮王由静到动、从躺卧到起立的逼真形象。

第二部分"狮王进行曲"改为加快的快板；三部曲式，由钢琴奏出四小节强烈节奏音型的前奏，然后由弦乐奏出狮王主题：

弦乐低音区的八度齐奏与有力的弓法，使主题显得更加威严，活现狮王在傲然地走动。乐曲的中部又运用钢琴双八度半音的急速上行与下行表现狮王发出的震人吼鸣，最后钢琴的高音区再现狮王的主题并加以变奏形成结尾，以狮王的一声吼叫结束全曲。

2.《母鸡与公鸡》

主题是C大调、$\frac{4}{4}$拍、中快板。

乐曲由一架钢琴、第一小提琴、第二小提琴、中提琴及单簧管等简单的几种乐器演奏，主要描写了鸡群中母

鸡此起彼伏的咯咯叫声,偶尔夹杂一声公鸡的啼鸣,最后一只母鸡拼命急速地鸣叫,突然一个强和弦宣告全曲的结束。

乐曲首先运用同音反复的方式模仿母鸡"咯咯哒"的叫声:

乐曲中间出现由单簧管演奏的三次模仿公鸡的啼叫声,这种模拟手法只有共同的节奏音型和大致的旋律走向,调性和旋律并不规范,只是几声啼鸣的效果,却与主题构成一定的复调关系。曲中没有复杂的和声,运用了一些卡农和复调手法,多是单旋律独奏。

3.《骡子》

乐曲为 c 小调、$\frac{4}{4}$ 拍、急板,含有一定的寓意,全曲仅用两架钢琴演奏八度关系的音阶和琶音结构的音乐:

它通过移调变奏使音乐显得非常热闹,好像在描写一头骡子在荒原急速奔跑的景象,但似乎又在告诫人们那些不动脑筋只顾炫耀技巧的演奏,与这没有头脑的骡子没有什么不同。

4.《乌龟》

全曲只有短短的 22 小节,由一架钢琴自始至终轻轻地弹奏着三连音的和弦作为主题旋律的背景,和弦用密集排列与和声连接,缓缓地一小节变换一次,高音部几乎没有什么旋律线,使音乐显得十分安静、平稳,既刻画了乌龟行动的迟缓,又表现了它那坚韧不拔的精神。

主题旋律为降 B 大调、$\frac{4}{4}$ 拍,由弦乐轻声缓缓地进行齐奏:

乐曲表现了乌龟从容不迫、蹑手蹑脚地缓缓爬行。此旋律取自奥芬巴赫的轻歌剧《天堂与地狱》中的一首舞曲,原曲快速狂热,而在这里却变成了迟缓呆滞的乌龟爬行。

5.《大象》

这是一首圆舞曲,由一架钢琴奏着沉重有力的舞曲节奏,在低沉的低音提琴上奏着主旋律,从音色上造成一种沉重笨拙的感觉,使人们很自然地把它与大象的形象和行动联想起来。

乐曲是 ♭E 大调、$\frac{3}{8}$ 拍、三部曲式结构。旋律具有浓郁的舞曲律动特点,第三部分是第一部分的再现和变化结束,主题如下:

乐曲中间部分的主题取材于柏辽兹的《浮士德的沉沦》中"仙女的舞蹈"的四小节主旋律,原曲在第一小提琴高音区演奏,本曲改为由低音提琴演奏,失去了原曲轻盈飘逸的情趣而显得浑厚笨拙,活现出这庞然大物在不灵活地踏着舞步。

6.《袋鼠》

全曲共有 20 小节,由两架钢琴轮换演奏。两个音乐素材:一个是 c 小调、$\frac{4}{4}$ 拍、中速,由同一和弦构成的一连串上行与下行的琶音(1),它带有短促音憩和半音的倚音,形象地刻画了袋鼠的机敏和灵活的跳动;另一个紧接在后面,由 $\frac{3}{4}$ 拍构成的一长一短、处于不同音区的两个和弦(2),又仿佛是袋鼠机警地观察周围动静时的缓慢跳动。其调性每次出现都有变化:

全曲共分三个乐句,第二句基本是第一句的重复,只是变化了第二素材的和弦,第三句中的第一素材略有发展,又改变了第二素材的和弦,最后结束于 e 小调主和弦。

7.《水族馆的鱼》

乐曲描写水族馆内鱼儿自由游动的情景。全曲为 a 小调、$\frac{4}{4}$ 拍、小行板,由单主题发展而成,共有如下两个部分。

第一部分反复一次,第二部分为第一部分的模仿发展,最后有短小的结尾。结构清晰单纯:

上例高声部的音乐主题由小提琴加弱音器在高音区演奏,并用长笛的中音区予以重复,使音色柔和透明,加用的钢片琴的音响像银色的鱼鳞在闪烁,两架钢琴则用上下交织流动的琶音作为织体伴奏。主题后又接以在两架钢琴上出现的由连续减三和弦构成的琶音节奏音群:

[乐谱：1=a 4/4]

音乐表现出十分华丽、圆润、流动的音响效果,更突出了鱼儿在水中游动自如的情景。这一切手法所产生的音响,都足以使听众宛如置身于水晶宫中一般。

8.《长耳朵的动物》

这首小曲为 a 小调、$\frac{3}{4}$ 拍,节奏自由,非常短小,仅用第一和第二小提琴模仿驴子叫声的戏谑性小曲。全曲由一个单旋律的动机经过连续变化构成。

另外,圣-桑把它称为"长耳朵的动物",或可译为"长耳朵的贵人""大人物"之类的人格化的名称,再与第十一首将《钢琴家》直接列入动物的狂欢行列相比,都具有诙谐的讽刺意味。

9.《林中杜鹃》

乐曲为 E 大调、$\frac{3}{4}$ 拍、行板。仅用了两种乐器:两架钢琴奏着柔和优美的和弦,和弦间运用保留共同音的和声连接法,不时将一些小三和弦加临时变音而成为大三和弦,钢琴运用了弱音踏板,显得恬静安详,呈现出晨曦中山林的景象;单簧管在整个乐曲中只反复用了大三度关系的两个音,惟妙惟肖地模仿了杜鹃的啼叫。

[乐谱：1=E 3/4 单簧管与钢琴谱]

10.《鸟舍》

乐曲为 F 大调、$\frac{3}{4}$ 拍、优雅的中速,活现了在庞大的房形鸟笼中百鸟飞舞、争鸣的生气勃勃的景象。全曲用弦乐平稳但又偶有起伏的抖弓作为背景,音响既柔和又富于生机。长笛则用三十二分音符飞快地吹奏着:

[乐谱：1=F 3/4 8va]

它上下翻飞,在中部及尾部出现高低音连续大跳、半音阶急速上行及变化琶音,表现了群鸟飞舞的各种神态和性格。两架钢琴或出现切分的倚音、颤音及半音阶上行,或以富有节奏变化的十六分音符及长颤音表现:

[乐谱：1=F 3/4]

它们在两架钢琴上或形成卡农,或对答式地轮奏或齐奏。三种乐器层次分明地表现了不同的形象,但又协调统一地体现了主题构思。

11.《钢琴家》

这是一首 $\frac{4}{4}$ 拍、中板的钢琴手指练习曲,以五小节为一段,从 C 大调开始:

$1=C$ $\frac{4}{4}$ 中板

| 1 2 1 2 1 2 1 2 1 2 1 2 1 2 1 2 | 1 2 3 4 5 4 3 2 1 2 3 4 5 4 3 2 |

| 1 2 3 4 5 6 7 i 2 3 4 5 6 7 | i 7 6 5 4 3 2 i 7 6 5 4 3 2 | 1 0 0 1 0 0 |

然后按半音依次向上移调,四段反复后以一段三度练习结束,其间用弦乐加强每段的结束音。

圣-桑把《钢琴家》列入这部作品,其实是对只会机械地搬弄手指而不去研究怎样深入表现音乐内容情感的"钢琴家"的一种讥讽。

12.《化石》

这是一首 $\frac{2}{2}$ 拍、快速,ABACA 结构的小回旋曲,主部音乐是 B 大调,作者取材于他的另一首管弦乐曲《骷髅舞曲》中的法国民歌:

$1=B$ $\frac{2}{2}$ 快速

| 6 i 6 7 | i 0 4 6 4 5 | 6 0 1 4 1 3 | 4 4 4 4 4 | 3 0 |

它用木琴演奏,那干枯的音响使人们不由想起骷髅们跳舞时枯骨相碰击的声响。

第一插部用了作者的一首 ♭E 大调、$\frac{2}{2}$ 拍的《明月之歌》:

$1=♭E$ $\frac{2}{2}$

| 1 2 3 1 | 2 2 2 3 4 4 | 3 - |

以及 ♭B 大调的法国民间歌曲《啊!妈妈你会对我说吗》,它曾被莫扎特用作钢琴变奏曲中的主题:

$1=♭B$ $\frac{2}{2}$

| 1̣ 1̣ | 5 5 6 6 | 5 - 4 4 | 3 3 2 2 | 1̣ - |

这两首歌曲在钢琴和弦乐上以卡农复调手法相继出现。

第二插部为降 B 大调、$\frac{2}{2}$ 拍,是罗西尼歌剧《塞维利亚的理发师》中罗西娜咏叹调的音调,在单簧管上奏出:

$1=♭B$ $\frac{2}{2}$

| 1 - | 1 - - 1 | 2 - 3 - | 4 5 4 3 4 5 | 3 - 0 1 | 4 - 1 - | 6̣ - 1 - | 5 - - - |

圣-桑把轰动一时的名曲和民歌片段选用在这首乐曲中,用以给那些只讲技巧、不管情感,或只知选用现成素材而忽视创造性的作曲家警醒和深思。

13.《天鹅》

一首最为大家所熟悉的脍炙人口的名曲,也是唯一允许在作者生前可以公演的小曲。这首大提琴独奏曲还被改编成各种乐器的独奏曲,甚至被改编为芭蕾舞曲《天鹅之死》。

乐曲是 G 大调、$\frac{6}{4}$ 拍、优雅的中速,由单主题发展而成的三部曲式,全曲从引子到结束共 28 小节,第一部分为单三部曲式结构,其第一段落主题如下:

紧接的第二句中从第二小节起进行了移调,中间段落运用主题的前两小节进行模仿和变化而构成。中间部分由第一部分的主题因素发展构成:

第三部分再现了主题后即进行变化发展,构成悠扬缠绵的尾声。乐曲的伴奏织体由两架钢琴奏着平稳、柔和的琶音。

14.《终曲》

《终曲》真正体现了乐曲的标题——动物的狂欢。作者将前面 13 首乐曲中最富于特征和代表性的音乐主题或动机进行了有趣的穿插和综合,并加入了一个富有节奏性、欢乐热闹的主题贯穿全曲,加强了狂欢的情绪。乐曲略具回旋曲的格式。首先由狮王登场,随后骡子、母鸡、袋鼠、鱼儿的音乐形象相继出现,最后在热烈的气氛中结束。

(三)比才

乔治·比才(Georges Bizet,1838—1875),如图 3-55 所示,法国作曲家,生于巴黎,世界上演率最高的歌剧《卡门》的作者。9 岁起即入巴黎音乐学院学习作曲,后到罗马进修 3 年。1863 年写成第一部歌剧《采珍珠者》。1870 年新婚不久参加国民自卫军,后终生在塞纳河畔的布基伐尔从事写作。在他的戏剧配乐《阿莱城姑娘》(都德编剧,后配乐被改编为两套管弦乐组曲)和《卡门》等 9 部歌剧作品中,体现了浓厚的现实主义色彩,社会底层的平民小人物成为作品的主角。在音乐中他把鲜明的民族色彩,富有表现力的描绘生活冲突的交响发展,以及法国的喜歌剧传统的表现手法熔于一炉,创造了 19 世纪法国歌剧的最高成就。

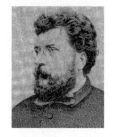

图 3-55　乔治·比才

歌剧《卡门》完成于 1874 年秋,是比才的最后一部歌剧,也是当今世界上演率最高的一部歌剧。四幕歌剧《卡门》主要塑造了一个相貌美丽而性格倔强的吉卜赛姑娘——烟厂女工卡门。卡门使军人班长唐·豪塞堕入

情网,并舍弃了他在农村时的情人——温柔而善良的米卡爱拉。后来唐·豪塞因为放走了与女工们打架的卡门而被捕入狱,出狱后他又加入了卡门所在的走私犯的行列。卡门后来又爱上了斗牛士埃斯卡米里奥,在卡门为埃斯卡米里奥斗牛胜利而欢呼时,她却死在了唐·豪塞的剑下。

本剧以女工、农民出身的士兵和群众为主人公,这在那个时代的歌剧作品中是罕见的、可贵的。也许正因为作者的刻意创新,本剧在初演时并不为观众接受,但随着时间的推移,这部作品的艺术价值逐渐得到人们的认可,此后变得长盛不衰。这部歌剧以合唱见长,剧中各种体裁和风格的合唱共有十多部。

歌剧的序曲为A大调,$\frac{2}{4}$拍,回旋曲式。整部序曲建立在具有尖锐对比的形象之上,以华丽、紧凑、引人入胜的音乐来表现这部歌剧的主要内容。序曲集中了歌剧内最主要的一些旋律,使用明暗对比的效果将歌剧的内容充分地表现了出来,主题选自歌剧最后一幕中斗牛士上场时的音乐。本剧的序曲是音乐会上经常单独演奏的曲目。

第一幕中换班的士兵到来时,一群孩子在前面模仿着士兵的步伐开路。孩子们在轻快的$\frac{2}{4}$拍、d小调上,唱着笛鼓进行曲《我们和士兵在一起》。这一幕塑造了吉卜赛姑娘卡门热情、奔放、富于魅力的形象。主人公卡门的著名咏叹调《爱情像一只自由的小鸟》是十分深入人心的旋律,行板、d小调转F大调、2/4拍,充分表现出卡门豪爽、奔放而富有神秘魅力的形象。卡门被逮捕后,龙骑兵中尉苏尼哈亲自审问她,可她却漫不经心地哼起了一支小调,此曲形象地表现出卡门放荡不羁的性格。还是这一幕中,卡门在引诱唐·豪塞时又唱出另一个著名的咏叹调,快板、$\frac{3}{8}$拍,一首西班牙舞蹈节奏的迷人曲子,旋律热情而又有几分野气,进一步刻画了卡门性格中的直率和泼辣。

第一幕与第二幕之间的间奏曲也十分有名,选自第二幕中唐·豪塞的咏叹调《阿尔卡拉龙骑兵》,大管以中庸的快板奏出洒脱而富有活力的主旋律。

第二幕中还有一段吉卜赛风格的音乐,表现的是两个吉卜赛女郎在酒店跳舞时纵情欢乐的场面,跳跃性的节奏和隐约的人声烘托出酒店里喧闹的气氛。

第二幕与第三幕之间的间奏曲是一段轻柔、优美的旋律,长笛与竖琴交相辉映,饱含脉脉的温情。

第三幕中著名的《斗牛士之歌》,是埃斯卡米里奥为感谢欢迎和崇拜他的民众而唱的一首歌曲。这首节奏有力、声音雄壮的凯旋进行曲,成功地塑造了这位百战百胜的勇敢斗牛士的高大形象。

第四幕的结尾,正像柴科夫斯基所说的那样:"当我看这最后一场时,总是不能止住泪水,一方面是观众看见斗牛士时的狂呼,另一方面却是两个主人公最终死亡的可怕悲剧结尾,这两个人不幸的命运使他们历尽辛酸之后还是走向了不可避免的结局。"剧中还有一段脍炙人口的西班牙风格舞曲"阿拉贡",也是音乐会上经常单独演出的曲目。

(四)德沃夏克

安东尼·利奥波德·德沃夏克(Antonin Leopold Dvorak,1841—1904),如图3-56所示,捷克作曲家,出身于一个小旅馆主和肉商的家庭,16岁时进布拉格风琴学校学习,后入布拉格临时剧院(后改建为国家剧院)乐队拉中提琴,并正式开始创作。首次为音乐界所注目的作品是表现爱国热情的赞美诗《白山的子孙》。

其后,他辞去剧院乐队职务,到教堂做管风琴师,以便腾出更多的时间从事创作,后结识勃拉姆斯。勃拉姆斯大力推荐他的《摩拉维亚二重唱》,使其在世界上流行。他还与汉斯·里希特、汉斯·冯·彪罗、柴科夫斯基等人保持着诚挚的友谊。曾九次被邀访问英国,旅行德国、俄国,并亲自指挥作品的演出,备受欢迎。

图3-56 安东尼·利奥波德·德沃夏克

1891年任布拉格音乐学院作曲、配器和曲式教授。同年英国剑桥大学授予他荣誉音乐博士学位。1892年被邀任纽约国家音乐学院院长。此间,他写了最著名的《e小调第九交响曲》(《新世界交响曲》《自新大陆》)。回国后,继续在布拉格音乐学院任教和进行演出活动。1901年升任院长。他的室内乐、序曲、交响诗、歌剧和歌曲等都是人们喜爱的作品。

德沃夏克所留下的九部交响曲是他一生中最重要的作品,也是19世纪民族乐派交响曲的代表作,在整个音乐史上也是不容忽视的杰作。由于德沃夏克的交响曲深受古典乐派的影响,所以他的作品结构坚实、牢固。另外,由于他具有天生的旋律才能和丰富、敏锐的旋律感,因而他的作品充分发挥了旋律的魅力,而不像传统的古典交响乐那样单纯地发挥技法。这就是德沃夏克交响曲的特殊之处。德沃夏克的管弦乐法并不反映当时的潮流,虽然没有华丽绚烂的色彩,却显得十分朴实可爱。正是因为如此,他的管弦乐法遭到当时某些乐评家的误解。实际上,德沃夏克的交响曲不但能充分地发挥各种乐器的特性,而且在乐器的组合运用方面,更具有无穷的妙味。

1892年,美国纽约国家音乐学院聘请德沃夏克出任该院的院长,德沃夏克则应邀赴美。这部《e小调第九交响曲》即是德沃夏克在美国停留的将近三年时间内,约在1893年5月完成的作品。这部交响乐实际上是作者对于美国所在的"新大陆"所产生的印象的体现,曲中虽然有类似黑人灵歌与美洲印第安民谣的旋律出现,但德沃夏克并不是原封不动地将这些民谣歌曲作为主题题材,而是在自己的创作乐思中糅合这些民谣的精神而加以表现。将此交响曲命名为《自新大陆》者,正是作曲者德沃夏克本人(也有的版本译为《新世界交响曲》)。

全曲共分为以下四个乐章。

第一乐章:序奏,慢板,e小调,$\frac{4}{8}$拍。序奏部分颇为宏大,主题与相继的主部快板部分有极其微妙的关系,担负一种连贯全曲的特殊任务,甚至可称为全曲精神的中心旋律。乐章的引子部分由弦乐器、定音鼓和管乐器竞相奏出强烈而热情的节奏,暗喻了美国那种紧张、忙碌的快节奏生活;乐章的主部主题贯穿了全曲的四个乐章,其特性与居住于匈牙利和波西米亚境内的马扎尔民族固有的民俗音乐具有共通的性质。这一特殊主题靠着巧妙发展,传达了不同于以往音乐世界的"新世界"的消息,具有强烈的震撼效果。德沃夏克当时背井离乡,乡愁蕴积,故而引用了他少年时期耳熟能详的民俗歌曲特质,以遣思乡念国的情怀。乐章中另一段优美的旋律透露出浓浓的乡愁,恰是作者这种心情的体现。

第二乐章:最缓板,降D大调,$\frac{4}{4}$拍,复合三段体。第二乐章是整部交响曲中最为有名的乐章,经常被单独演奏,其浓烈的乡愁之情恰恰是德沃夏克本人身处他乡时,对祖国无限眷恋之情的体现。整个乐队的木管部分在低音区合奏出充满哀伤气氛的几个和弦之后,由英国管独奏出充满奇异美感和神妙情趣的慢板主题,弦乐以简单的和弦作为伴奏,这就是本乐章的第一主题,此部分被誉为所有交响曲中最为动人的慢板乐章。事实上,也正因为有了这段旋律,这首交响曲才博得全世界人民的由衷喜爱。这充满无限乡愁的美丽旋律,曾被后人填上歌词,而改编成一首名叫《恋故乡》的歌曲,并在美国广泛流传、家喻户晓。本乐章的第二主题由长笛和双簧管交替奏出,旋律优美绝伦,在忽高忽低的情绪中流露出了一种无言的凄凉,仍是作者思乡之情的反映。本乐章的第三主题转为明快而活泼的旋律,具有一些捷克民间舞蹈音乐的风格。

第三乐章:谐谑曲,从《海华沙的婚宴》中的印第安舞蹈中得到启发,舞蹈由快而慢地不停旋转。音乐有两个主题,第一主题轻快而活泼,带有跳跃的情绪;第二主题清丽、明快,富有五声音阶特色。两个主题彼此应和、模仿。乐章的中间部分主题悠长而婉转,是典型的捷克民间音乐风格。

第四乐章:快板,奏鸣曲式。气势宏大而雄伟,这个总结性的乐章将前面乐章的主要主题一一再现,同时孕育出新的主题,彼此交织成一股感情的洪流,描写了作者想象中和家人聚首时的欢乐情景。乐章的主部主题由圆号和小号共同奏出,威武而雄壮;副部主题则是柔美、抒情性旋律,由单簧管奏出。这一切经过发展之后,形成辉煌的结尾。

(五)格里格

爱德华·格里格(Edvard Grieg,1843—1907),如图 3-57 所示,挪威杰出的作曲家,生于卑尔根。15 岁时去德国莱比锡音乐学院学习,后去哥本哈根从加德为师。1864 年结识了作曲家里夏德·诺德拉克后,共同从事研究挪威民间音乐的工作。1867 年创办了挪威音乐学校,根据挪威诗词创作了具有独特风格的抒情歌曲,同时整理改编民间歌曲。其妻歌唱家尼娜是他作品最好的解释者。他能巧妙地将主题用古典结构形式和现实的传统音调紧密地结合在一起,从而使它与真正的民间音乐难以分辨。

创作中,格里格经常突破一些清规戒律。1868 年创作了《a 小调钢琴协奏曲》,使他成为当时作曲家中的佼佼者。后期作品一般都采用短小抒情形式,十分成功。代表作是交响组曲《培尔·金特》。柴科夫斯基、西贝柳斯、德彪西等都曾受到他的影响。他在挪威威望很高,逝世后受到国葬。

图 3-57 爱德华·格里格

格里格应邀为易卜生的诗剧《培尔·金特》所写的配乐,完成于 1874—1875 年间,但他从配乐中选编的两套组曲(各分四段),却到 1888 年和 1891 年才先后编出。这两部组曲都是曲作者格里格的代表作品。戏剧《培尔·金特》虽然不是挪威著名文学家、剧作家易卜生的代表作,但在作者的全部剧作中却占有相当重要的地位。易卜生的诗剧《培尔·金特》大量采用象征和隐喻的手法,塑造了一系列扑朔迷离的梦幻境界和形象,剖析了当时挪威上层社会的极端利己主义,同时又触及了当时世界上的许多重大政治事件。关于易卜生的这部诗剧,格里格曾在第二组曲的扉页概括作了这样的说明:"培尔·金特是一个病态地沉溺于幻想的角色,成为权迷心窍和自大狂妄的牺牲品。年轻时,他就有很多粗野、鲁莽的举动,经受着命运的多次捉弄。培尔·金特离家出走,在外周游一番之后回来时已经年老,而回家途中又遇翻船,使他像离家时那样一贫如洗。在这里,他年轻时代的情人,多年来一直忠诚于他的索尔维格来迎接他,他筋疲力尽地把脸贴在索尔维格的膝盖上,终于找到了安息之处。"尽管第二组曲中的《索尔维格之歌》确属杰作,但总的来说还是第一组曲更为流行。选入两套组曲的八首乐曲,只按音乐的要求编排,完全不受原剧情节发展的牵制。

《培尔·金特》第一组曲分为四个乐章。

(1)第一乐章:《晨景》。

原为诗剧第四幕中的一段配乐。描写培尔·金特在非洲海岸流浪时的当地自然风光。乐曲开始,由长笛在高音区奏出四小节柔美清朗的主题:

1=E 6/8 中速

5 3 2 1 2 3 | 5̇ 3 2 1 2 3 2 3 | 5̇ 3 5 6 3 6 | 5 3 2 1 0 |

这个主题随后在双簧管声部模仿并由长笛与双簧管交替连续向上方三度转调,造成一种明丽璀璨的色调,仿佛黎明的霞光渐次穿透云层洒向浪涛轻轻拍击的海岸。中段,乐曲进入高潮。以全奏方式发出的大三和弦明亮光彩的音响,先后由弦乐器和木管乐器奏出的流动起伏的分解和弦音型,描绘了喷薄而出的太阳照射在浪涛起伏、波光粼粼的海面与沙滩之上。随后,主题先在 F 大调上预示,继而回复到原调上重现,音响较乐曲开始增厚,层次加多,但气氛与景象仍是宁静平和的。

(2)第二乐章:《奥塞之死》。

原为诗剧第三幕配乐。乐章很短,纯由弦乐器演奏。乐曲充满悲哀沉重的气氛,衬托了培尔·金特的母亲

奥塞——一位典型的挪威善良穷苦的山村老妇临终前的凄婉情景。建立在b小调上的主题抑郁而哀痛：

这一主题随后又以中强的力度并移在♯f小调上演奏一次，然后回复到原调，采用弦乐分部（十个声部）奏法，以强烈而浓厚的音响重复这一主题，造成十分感人的悲剧色彩。乐曲后半部分，改用半音下行的短小音调并以很弱的力度演奏，进一步刻画了剧中悲哀的场景与气氛。

（3）第三乐章：《阿尼特拉舞曲》。

原为诗剧第四幕中的配乐。描绘阿拉伯酋长之女阿尼特拉轻盈舞蹈的情景。采用全部弦乐器与三角铁演奏。乐曲跳荡轻快，音响柔和朦胧，充满异域情调和诗意。优美轻快的主题贯穿全曲：

（4）第四乐章：《在山魔的宫中》。

原为诗剧第二幕中的一段配乐。描绘培尔·金特在山魔宫中为群魔包围、戏弄时的情景。山魔的主题阴沉而怪诞：

这一主题先由大提琴、低音提琴八度拨奏，继而由两支大管重复并与低音弦乐器交替移调演奏，其后这一主题在连续变奏中乐器声部逐渐增多，音量与强度不断加大，音区也不断扩展，直至狂热的高潮中结束。

这套组曲四个乐章分别描绘了不同的场景，对比鲜明；各乐章均由个性突出的主题发展而成；手法简洁明快，独具匠心，并具有浓郁的民族风格。

《培尔·金特》第二组曲也包括四个乐章。

（1）第一乐章：《诱拐新娘》。

原为诗剧第二幕序奏。乐曲开始是急速、强烈而嘈杂的引子，描写乡村婚礼中所发生的混乱场面。引子之后是一段痛苦而不安的音乐，先由弦乐组以悲哀的行板奏出，继后又加入木管、铜管和打击乐器，重复这段旋律。持续的切分音节奏、忽强忽弱的力度变化，都造成一种心绪烦乱、动荡不宁的气氛，描写被培尔·金特诱拐上山而又遭到抛弃的新娘英格丽特内心的悲痛、失望和懊丧。尾声与引子基本相同。

（2）第二乐章：《阿拉伯舞曲》。

原为诗剧第四幕的一段配乐。这个乐章总的情调轻快活泼、富于东方色彩。乐曲开始由短笛、长笛奏出一段三度平行的轻快活泼的旋律：

$1=$ b $\frac{4}{4}$

```
0 5 | 6 5 6 7 1 7 1 2 | 7 6 5 5 0 0 3 | 4 3 4 5 6 5 6 7 | 5 4 3 3 0 0 |
```

这个旋律在乐曲首尾两部分多次出现,整组的打击乐器(三角铁、铃鼓、小鼓、大鼓和钹)以强烈的具有舞蹈特性的节奏渲染气氛。乐曲的中部是一个柔美抒情的段落(单三部曲式),开始与再现部纯用弓弦乐器演奏,旋律柔美感人:

$1=$ b $\frac{4}{4}$

```
3 | 3 - 3 2 1 7 1 7 | 6 3 0 3 | 3 1 2 3 3 2 1 7 1 7 | 6 3 0 0 |
```

中段在调式、乐器配置(加入其他乐器组)和音乐形象上同前后形成鲜明对比。

(3) 第三乐章:《培尔·金特的归来》(又名《海上风暴之夜》)。

原为诗剧第五幕开始的配乐。培尔·金特从海外漂泊归来,却遇上风暴:巨浪排空,狂风怒吼,海船沉没。他幸免于难,被海浪冲到滩头,孑然一身回到故乡。乐曲形象地描绘了这个可怕的海上风暴之夜。

(4) 第四乐章:《索尔维格之歌》。

原为诗剧第四幕索尔维格在茅屋前纺纱时所唱的歌曲,歌词如下:冬天早过去,春天不再回来,夏天也将消逝,一年年地等待。但我始终深信,你一定能回来,我曾经答应你,我要忠诚等待你,等待着你回来。乐曲开始为短小、宁静的引子。之后主歌出现,曲调充满亲切的情意,副歌为一段活跃、喜悦的挪威民歌曲调,采用 $\frac{3}{4}$ 拍和 A 大调以及连续附点与切分节奏,形成鲜明的对照。

整套组曲以《索尔维格之歌》作结尾,使音乐归于理想的境界。

(六)里姆斯基-科萨科夫

尼古拉·安德烈耶维奇·里姆斯基-科萨科夫(Nikolai Andreivitch Rimsky-Korsakov,1844—1908),如图3-58所示,俄国作曲家,出身于一个贵族家庭,从小受到家庭音乐气氛的熏陶。1856年进入圣彼得堡海军士官学校,并认识了巴拉基列夫,得到他的赏识并在他的指导下进行创作,以后成了强力五人集团的主要成员。在鲍罗丁、穆索尔斯基、达尔戈梅斯基死后,他为他们的作品续完未竟之稿,改稿、校订或配器,为整理朋友们的作品做了大量的工作。1871年起,他被圣彼得堡音乐学院聘为教授,在培养学生、著书立说、社会活动等方面都成绩卓著。

他一生创作了《萨旦王的故事》等15部歌剧、3首交响曲以及许多管弦乐、器乐作品。

图 3-58 尼古拉·安德烈耶维奇·里姆斯基-科萨科夫

1.《舍赫拉查达》

《舍赫拉查达》交响组曲创作于1888年,管弦乐曲,同年在圣彼得堡首演。这一组曲取材于著名的阿拉伯民间故事集《一千零一夜》(即《天方夜谭》)。作者在初版总谱上介绍了原作的梗概:古代阿拉伯的苏丹王沙赫里亚尔专横而残酷,他认为女人皆居心叵测而不贞,于是他每天娶一位新娘,次日便处死。机智的少女山鲁佐德(又译为"舍赫拉查达")嫁给这位苏丹王之后,在当夜给苏丹王讲了一个离

奇生动的故事。第二天,这个故事正讲到关键之处,被山鲁佐德的故事深深吸引的苏丹王为了继续听下去,破例没有处死山鲁佐德这位新娘。之后,山鲁佐德又以同样的方式给苏丹王讲了一连串的动听故事,一直讲了一千零一个夜晚。最后,苏丹王被山鲁佐德的故事所感化,终于彻底放弃了残酷的念头,决心与山鲁佐德白头偕老。

全曲共分为四个乐章,在最早出版的总谱中每个乐章均附有标题,标题内容取自《一千零一夜》里的故事。

第一乐章:海洋与辛巴达的船。

第二乐章:卡伦德王子的故事。

第三乐章:王子与公主。

第四乐章:巴格达的节日,大海,船在耸立着青铜骑士的岩石旁遇难,终曲。

但在重版时,作者将各乐章的小标题全部删去了。本书主要介绍交响组曲的第一乐章"海洋与辛巴达的船"。

乐章的序奏为庄严的广板,序奏的第一主题为苏丹王沙赫里亚尔主题,显得威严而冷酷;序奏第二主题为山鲁佐德主题,由优美抒情的小提琴奏出,具有浓郁的东方色彩。接下来乐章便进入辛巴达的故事氛围之中,首先呈示出大海主题,其旋律悠长而且带有起伏性,给人以浩瀚、宽广的海洋形象;然后是一组带有东方色彩的上行音,由木管乐器奏出,仿佛辛巴达的小船在大海上轻轻漂行,紧接着由长笛奏出柔和的辛巴达主题。

2.《野蜂飞舞》

这首常用于小提琴或其他器乐独奏的小曲,原是里姆斯基-科萨科夫所作歌剧《萨旦王的故事》第二幕第一场中,由管弦乐演奏的插曲。今日这首风格诙谐的管弦乐小曲已脱离原歌剧,成为音乐会中经常演奏的通俗名曲。四幕歌剧《萨旦王的故事》完成于1900年,是根据俄国文豪普希金的小说改编而成的。歌剧叙述萨旦王喜获独生子后,因受奸人的恶意中伤,将爱儿和王后装在罐里流放汪洋中。后来母子安然漂流到一个孤岛上,王子终于平安长大。某日,王子救了一只被大黄蜂蜇伤的天鹅,不料天鹅却变成了一位美丽可爱的公主。这时明白了王后的无辜的父王,也带了侍从乘船来到这孤岛,找到久别无恙的王子。全剧最后在大团圆与欢乐中结束。

这首管弦乐曲《野蜂飞舞》(又名《大黄蜂的飞行》)的原曲谱上记有:"从海面的远方,飞来一群大黄蜂,围绕到天鹅的四周,盘旋飞舞。"此曲用小提琴或长笛独奏时更能生动地表达出大黄蜂振翅疾飞的情景。全曲由半音阶的下行乐句开始,经过旋律轻快而有力的中段后又回到了第一主题。最后半音阶上行乐句则描写大黄蜂的离去,直到消失在视线以外。

(七)西贝柳斯

让·西贝柳斯(Jean Sibelius,1865—1957),如图 3-59 所示,芬兰著名的作曲家、民族乐派的代表人物。初学小提琴和音乐理论,毕业于赫尔辛基音乐学院,后赴柏林、维也纳进修。著有多部作品,凝聚着炽热的爱国主义感情和浓厚的民族特色,因而获得了世界的公认。自1950年起在赫尔辛基举办了一年一度的国际音乐节——西贝柳斯音乐周。

其代表作有广为流传的交响诗《芬兰颂》、七部交响曲、四首交响传奇曲(包括著名的《图奥内拉的天鹅》)、小提琴协奏曲、交响诗《萨加》(即《冰洲古史》)和《忧郁圆舞曲》(戏剧配乐的一章)、弦乐四重奏《内心之声》,以及为莎士比亚戏剧《暴风雨》所作的配乐。此外还作有大量的歌曲、钢琴曲等。

图 3-59 让·西贝柳斯

1.《芬兰颂》

作品创作于1899年,是西贝柳斯最著名的代表作。1899年夏,处于沙俄统治下的

芬兰人民不满于统治者的压迫和独裁政治,掀起了一场捍卫芬兰的自由和维护宪法权利的运动,人们为了声援被迫相继停刊的报界,组织起为新闻记者募集资金的义演活动,在义演最重要的一次晚会上,展示了以芬兰神话和历史主题组成的在当时最受欢迎的一系列生活画面,这个节目称作《历史场景》。西贝柳斯为这一《历史场景》所写的配乐,包括一首总的序曲、每一场的前奏曲、为诗朗诵而作的柔和伴奏,以及一首最重要的总结性音诗——《芬兰颂》。

《芬兰颂》这首举世闻名的杰作曾对芬兰民族解放运动起过很大的推动作用。它在向全世界诉说位于北极圈的这个小国为生存而进行的殊死斗争,并使全世界确信芬兰并不是沙俄独裁统治下的一个附属国,所起的作用比千万本小册子和报刊论文都重要得多。它被誉为芬兰的"第二国歌"。

整个乐曲由若干个性格突出的主题动机及其展开构成。音乐一开始的铜管合奏有力地呈现出主题,粗犷、强烈而沉重,被称为"苦难的动机",表达出一种受禁锢的人民所蕴藏的反抗力量和对自由的强烈渴望。音乐的进行突然加快,在低音弦乐器阴森森的背景衬托下,铜管乐器和定音鼓带出的一个极其刺激的节奏型,把听者带入了充满紧张的戏剧性冲突的战斗场面,掀起了一个强有力的高潮。后来,音乐在低音乐器简单反复的音型中传出了一曲胜利的颂歌,这支旋律从铜管乐器的战斗呐喊中发展出来,但它的纯朴明朗就像是一支具有舞蹈性节奏的欢快民歌。紧接着,木管乐器呈示出的充满必胜信心的斗争动机,和胜利颂歌的主题交织在一起,形成了一个气势磅礴的斗争场面。最后,乐曲出现了颂歌主题,曲调庄严舒缓,渗透了人民热爱祖国的崇高而神圣的感情。

2.《d 小调小提琴协奏曲》

作品最早完成于 1903 年,几经修改最终于 1905 年出版,同年在柏林首演,是西贝柳斯的早期作品。作者十分热爱芬兰的自然景色和古代诗人荷马的文学史诗,在这部协奏曲中也自然而然地表露了这种感情。音乐主题热情奔放,富有浓厚的芬兰气息。乐曲充分发挥了独奏小提琴的演奏技巧和表现力,在乐队部分的写作上也发挥了交响特色。整个作品如一幅音画,栩栩如生。

全曲分为以下三个乐章。

第一乐章:中庸的快板,d 小调,$\frac{2}{2}$拍。整个乐章如一幅风景画,展现幽暗的芬兰北部海滨,海浪不停地拍打着海岸,暮色降临,岸边燃起堆堆篝火,游吟诗人的歌声在空中回荡着。

第二乐章:很慢的柔板,降 B 大调,$\frac{4}{4}$拍,浪漫曲。音乐略带忧郁神秘的色彩,像是作者在缅怀童年往事,在旷野、在海边的巨石上独自演奏心爱的小提琴,与大自然交流着感情。

第三乐章:不太快的快板,D 大调,$\frac{3}{4}$拍,回旋曲。乐章充满了不尽的活力,作曲手法华丽多彩,乐章的主题被称为"北极熊的波兰舞曲"。小提琴独奏旋律如火箭般一次次射向夜晚的天空,激烈时火花迸射,形成无穷的变化,整个乐章高潮迭出,五彩缤纷。

六、印象主义音乐

印象主义音乐是指 19 世纪末、20 世纪初由法国作曲家德彪西首创的一种音乐风格。

"印象主义"一词来自美术上的概念。德彪西的音乐风格同美术中的印象主义和诗歌、戏剧中的象征主义特征有一定的联系。

印象主义音乐追求感官印象的描绘,用音乐来推理作曲家通过听觉、视觉、幻觉甚至是嗅觉所捕捉到的对于自然现象、景物、人物等的感觉和印象。印象主义音乐缺乏传统音乐中那种严密的组织,只追求标题所启示、象征的总体意境。理性的、逻辑性的传统结构形式,被自由抒发的、灵感式的倾诉变成了模糊、隐绰、松散的轮

廓；旋律不具备传统观念的悠长线条，而是片断、零碎的形态；调式虽未脱离大、小调体系，但广泛使用了全音音阶、五声音阶及中古调式等；和声上摆脱了功能和声体系的束缚，趋向于削弱功能性而增强和声进行中的色彩效果，频繁使用九和弦、十一和弦、十三和弦、省略音的或附加音的和弦、非三度或平行叠置的和弦等，这种极具个性的和声语言，使传统调式和声体系濒于解体。印象主义音乐的特征是：新颖、雅致、清新、灵巧，缺乏音乐发展所固有的内在动力。

印象主义音乐的代表人物主要是法国作曲家德彪西和拉威尔。但是印象主义音乐影响到许多作曲家，如意大利的莱斯庇基、英国的戴留斯、德国的雷格等。印象主义音乐是浪漫主义音乐过渡到20世纪现代音乐的重要音乐流派。

（一）德彪西

阿希尔-克劳德·德彪西（Achille Claude Debussy，1862—1918），如图3-60所示，杰出的法国作曲家。他于1873年入巴黎音乐学院，在十余年的学习中一直是才华出众的学生，并以大合唱《浪子》获罗马奖。后与以马拉美为首的诗人与画家的小团体很接近，以他们的诗歌为歌词写作了不少声乐曲。并根据马拉美的同名诗歌创作了管弦乐序曲《牧神午后》，还根据比利时诗人梅特林克的同名戏剧创作了歌剧《佩利亚斯与梅丽桑德》。

他摆脱瓦格纳歌剧的影响，创造了具有独特个性的表现手法。钢琴创作贯穿了他的一生，早期的《阿拉伯斯克》《贝加摩组曲》接近浪漫主义风格；《版画》《欢乐岛》、两集《意象集》和二十四首前奏曲则为印象主义的精品。管弦乐曲《夜曲》《大海》《伊贝利亚》中都有不少生动的篇章。第一次世界大战期间，他写过一些对遭受苦难的人民寄予同情的作品，创作风格也有所改变。此时他已患癌症，于1918年德国进攻巴黎时去世。在30余年的创作生涯里，他形成了一种被称为"印象主义"的音乐风格，对欧美各国的音乐产生了很深远的影响。

图3-60　阿希尔-克劳德·德彪西

1.《月光》

这首小曲是德彪西从1890年开始写作的钢琴组曲《贝加摩组曲》中的一首。

《贝加摩组曲》是作者的早期作品，由《前奏曲》《小步舞曲》《月光》《巴斯比舞曲》等四首小曲组成，直到1905年才出版，前后历时十五年，可见这一组曲的写作经过了相当长时间的推敲。这一组曲不但旋律优美，而且运用了色彩极其丰富的和声，显示出德彪西已逐渐走向他自己所创立的"印象派"。组曲的曲名来源于德彪西留学意大利时，对意大利北部贝加摩地区的深刻印象。

这是德彪西那独特的个性逐渐进入成熟时期的过渡性作品。《月光》是《贝加摩组曲》的第三曲，很有表情的行板，$\frac{9}{8}$拍。它是德彪西的钢琴作品中最为大众化的一首，美丽的旋律暗示了对月光的印象，甚弱和弦的反复更加深了这一印象。接着速度轻快的琶音描写了月光闪烁的皎洁色彩，仿佛置身于晴朗而幽静的深夜氛围之中。

2.《牧神午后》

这首梦幻一般的交响诗是德彪西的第一部具有代表性的印象主义作品，德彪西通过它开创了一个新的时代，因而此曲被后人誉为"德彪西的第一颗管弦乐定时炸弹"。从标题可知，音乐是受斯蒂芬·马拉美的著名诗篇《牧神午后》启发而作的。虽然这首短小的音诗以其异国情调的旋律和难以捉摸的和声使许多听众困惑不解，但是令人惊奇的是它获得了普遍的赞赏，始终是作者最脍炙人口的管弦乐杰作之一。

德彪西的世界充满了朦胧的月光、水中的倒影、无言的激情、发人深思的象征、含而不露的思想以及欲语还休的言辞，他的印象派音乐正如同一时代的印象派绘画那样，用鲜艳的色彩玩着光与影的游戏。

乐曲的开始部分，简单而无伴奏的长笛所吹出的旋律仿佛是画布上刻画得十分分明的线条，它显然是表现了诗人马拉美笔下的牧神所吹奏的洋洋曲调。牧神亲自吹奏的那懒洋洋而变化多端的旋律，很快就融入温暖的天鹅绒般的圆号与木管声中，以及一串淙淙流水般的竖琴声中。乐队的色彩纤丽而细腻，弦乐分声部奏出轻轻颤动的震音，整个音乐使人感到波光粼粼，阳光明媚，暖气袭人，微风吹拂，牧神昏昏欲睡，梦境消逝在稀薄的空气之中。

3.《亚麻色头发的少女》

《亚麻色头发的少女》又译《金发女郎》，选自德彪西的钢琴小品集《前奏曲》，为第一集中的第八曲，作于1910年。

法国诗人勒孔特·德·里尔曾有一篇同名诗，内容描写的是"坐在盛开着鲜花的越桔树丛中的遥远爱人的温雅和妩媚姿态"。作者从此诗中获得创作灵感。这首短小而又抒情的前奏曲，清新、恬静、优雅而充满活力，具有五声音阶的特色。曲中所描述的少女形象活灵活现，她的内心世界也不是神秘的，而是富有活力的，犹如少女歌唱的清晨那样质朴、温暖，沐浴着阳光，充满着光明和幻想。

（二）拉威尔

莫里斯·拉威尔（Maurice Ravel，1875—1937），如图3-61所示，著名的法国作曲家，印象派作曲家的杰出代表之一。7岁开始学钢琴，14岁进入巴黎音乐学院系统学习。早期印象派音乐热衷于明暗对比、光明与阴影的神秘游戏而自我陶醉在冗长的印象中；而拉威尔作为印象派音乐家则大大发展了印象派音乐的表现力，他喜爱喷射出五彩缤纷、光彩夺目的人造烟火，喜爱富于诗意的洪亮的声响。他既是乐曲形式的大师，又赋予音乐丰富的色彩，另外他严守维也纳古典乐派的戒律，并以独创的手法运用这些传统戒律来形成自己独特的音乐语言和作品形式。对于音乐的描述性，他主张不注重事物的外部，而是关注事物的本质和浓郁的色彩，并认为真正的诗不在于长篇大论，而是在于真正的感情。

图3-61 莫里斯·拉威尔

代表作品有歌剧《达芙妮与克罗埃》、芭蕾舞剧《鹅妈妈》、小提琴曲《茨冈》和管弦乐曲《波莱罗舞曲》。另外，他将穆索尔斯基的钢琴独奏曲《图画展览会》改编为同名管弦乐组曲，使得此曲广为流传。

1.《茨冈》

《茨冈》是一首供音乐会演奏用的小提琴狂想曲。1924年拉威尔为女小提琴家约阿希姆的外孙女所作，她琴艺高超，为此拉威尔在这首乐曲中吸收了帕格尼尼的小提琴演奏技巧和匈牙利吉卜赛音乐的特点，乐曲结构与自由奔放的风格使人联想到李斯特的匈牙利狂想曲。作者又将它配器成小提琴与乐队的协奏曲，显得更为华丽辉煌。

乐曲开始由小提琴奏出相当长的华彩段，运用了吉卜赛音乐特有的带增二度的音阶，自由的节奏、快速的双音进行及晶莹的泛音音响，使音乐色彩绚丽、性格豪放。小提琴停留在双音颤音上，随后管弦乐进入，以潇洒的琶音进行延续了华彩效果。后面出现的小提琴旋律给人以很深的印象。第二主题的再现亦用泛音奏出，很快变成热情洋溢的倾诉，经过数次变奏越来越华丽。小提琴的声部像"无穷动"般地流动，与乐队的音响混成一片，犹如吉卜赛艺人奔放的歌舞场景，直达到狂热的顶端，最后以三个有力的和弦结束全曲。

2.《波莱罗舞曲》

《波莱罗舞曲》创作于1928年，是拉威尔最后的一部舞曲作品，是他舞蹈音乐方面的一部最优秀的作品，同时又是20世纪法国交响音乐的一部杰作。

本曲是拉威尔受著名舞蹈家伊达·鲁宾斯坦委托而作。民间舞蹈风格的旋律是这部作品的基础。"波莱罗"原为西班牙舞曲名，通常为四三拍、稍快的速度，以响板击打节奏来配合。形式上由主部、中间部和再现部构成。但拉威尔所作的这部舞曲只是借用了"波莱罗"的标题，实际上是一首自由的舞曲。

这部舞曲非常特殊,具有以下几方面特点:

(1)节奏自始至终完全相同,节拍速度不变;

(2)主题及答句同样地反复9次,既不展开也不变奏;

(3)全曲始终在C大调上,只是最后的两小节才转调;

(4)舞曲前半部分配有和声,除了独奏就是齐奏,后半部分附有淡淡的和弦;

(5)舞曲自始至终只有渐强的变化。

舞曲开始由小鼓和中提琴、大提琴的拨弦来表现"波莱罗"的节奏(铃鼓自始至终打着相同的节奏)。这种节奏持续四小节之后,从第五小节开始出现了第一主题,这个主题依次在长笛、单簧管等乐器上展开,音乐富有生气,给人以明朗、安静的感觉。乐曲的第二主题是第一主题的黯淡答句,在第一主题重复两次之后进入,这一部分也是由两段组成,中间还使用了几个变化音。第一主题和第二主题穿插重复进行,没有展开和变奏,只是不断地更换乐器,音乐的力度也逐渐加强。全曲中,这种反复共进行了九次。音乐的结尾以转调和乐队的全奏达到高潮。

七、20世纪的音乐

20世纪音乐在广泛和深远的范围内得到了充分的发展。五光十色、变幻不定的各种新思潮流派,不拘一格、兼容并蓄而又个性突出的作曲家,突破传统审美模式、实验探索新奇手段的音乐创作,古典和现代、专业和民间既并存又掺杂的音乐生活现象,构成了20世纪音乐复杂而丰富的总貌。

20世纪比历史上任何时候出现的音乐流派都要复杂,主要的音乐流派有表现主义音乐、新古典主义音乐、新即物主义音乐、微分音音乐、具体音乐、电子音乐、序列音乐、偶然音乐等。此外,通俗音乐(如爵士音乐、流行歌曲等)对严肃音乐产生重要的影响。

与传统和古典的音乐相比,现代音乐在节奏、和声、旋律和配器等方面都有它新的技法和风格。

在旋律方面,现代作曲家的理想是按照旋律内部发展的韵律向前,尽量减少对它的限制,任其发展,常出现一些令人感到"意外"的旋律,乐句长短不一,段落结构模糊。同时,旋律与音乐其他要素同时构思。也常出现无调性的旋律。

在节奏方面,现代作曲家开拓和发展所应有的表现能力,把音乐的节奏从传统的、规整性的枷锁中解放出来。作曲家使音乐脱离了二拍、三拍、四拍的标准模式,探索采用各种以奇数为基础的节拍的可能性。

在和声方面,作曲家创造了与传统和声不同的和声体系,如平行叠置的和弦、音块等,产生了以往所没有的音响效果。

在配器方面,20世纪乐队写法的决定性因素是向线性织体的转变,作曲家常把乐器的配合结构拉开,喜欢用乐器的非正常音域,要求每一乐器的音色都突出在总体之上,以显示其独特个性。在乐队中,弦乐组已失去以往作为乐队基础的传统地位,而一些在过去被人们忽视的管乐器逐渐处于比较显著的地位。作为浪漫主义音乐出色的独奏乐器的钢琴,在20世纪常常作为打击乐器来使用。

(一)巴托克

巴托克·贝拉(Bartok Bela,1881—1945),如图3-62所示,现代最重要的作曲家之一,生于匈牙利的纳吉圣米克洛斯,自幼学习音乐,10岁登台演奏自作钢琴曲。1903年毕业于布达佩斯音乐学院,1907年任该院钢琴教授。1905年开始从事匈牙利民歌的收集、整理、研究工作,并将研究范围扩大到东欧各国、北非和土耳其,收集民歌三万首以上,并对民歌的结构来源作了科学的分析,写了三部论著和数篇文章。这对他的创作产生了强烈的影响,形成了以民间特点为主,充满节奏活力与丰富想象的独特风格。

其主要作品有歌剧《蓝胡子公爵的城堡》、舞剧《奇异的满大人》、乐队曲《舞蹈组曲》《弦乐、打击乐与钢片琴

的音乐》《乐队协奏曲》、三部钢琴协奏曲、六部弦乐四重奏以及许多其他乐曲、钢琴曲。其生活与创作道路坎坷不平,经历了两次世界大战。由于法西斯迫害,于1940年流亡美国,生活凄苦,精神孤独,终因白血病客死他乡。

《乐队协奏曲》为巴托克最著名的作品之一,是在他去世前两年完成的。1943年初,巴托克虚弱的身体突然恶化。就在这时,著名指挥家库塞维斯基请求他创作一个作品来纪念已故的库塞维斯基夫人。对于此事,他俩谈得推心置腹,并涉及许多其他话题。经过这次谈话,巴托克的健康状况一下子有了好转,医生竟让他出院了。1943年8月,巴托克开始创作他的这部《乐队协奏曲》,10月份乐曲总谱即告完成。第二年12月1日,在库塞维斯基的指挥下,《乐队协奏曲》由波士顿交响乐队首演于波士顿的交响厅,大获成功。库塞维斯基后来曾评价说:"本曲是最近25年来最出色的管弦乐曲!"有充分理由可以相信,受委托创作这部作品对巴托克所起的鼓舞作用大大推迟了他的谢世。这部作品不仅具有音乐方面的吸引力,而且还为技巧娴熟的交响乐队提供了一次大显身手的好机会。

图3-62　巴托克·贝拉

全曲分为以下五大部分。

第一部分:引子。缓慢的开始部分运用了不可思议的乐器色彩,阴暗的低音提琴和大提琴与加弱音器的高音弦乐的颤音形式的对比,不禁使人想起斯特拉文斯基的《火鸟》组曲那带有浪漫主义色彩的开端。这一部分的第二主题虽然带有舞蹈节奏,但仍是很阴郁的,它与第一主题一样,表达的是作者的思乡情绪。音乐以对位形式发展,不久变得明朗起来,明快的木管奏出略为欢快的旋律,仿佛摆脱了阴郁。巴托克称这一部分的音乐为"高度技巧的处理"。

第二部分:成双成对游戏。这个快活乐章是乐队色彩的变幻游戏。一对大管的后面接着一对双簧管,然后是一对单簧管和几支长笛,最后是加上弱音器的小号。铜管轻声奏出的一段富有对比性的赞美诗式音乐,引至开始部分素材的再现。竖琴大幅度的拨奏声与轻微的弦乐声相对照所产生的新鲜色彩效果,伴随着其他木管乐器一起出现。

第三部分:悲歌。这就是被作者称为"悲哀的死亡之歌"的乐章。由低音弦乐器奏出的主题,其开始部分与第一乐章的开始部分相联系。接着出现了一个"基本动机的雾蒙蒙的织体",长笛和单簧管的短小装饰乐句同竖琴的滑奏和弦乐轻轻振动的颤音形成对照。

第四部分:间奏。这一乐章中民间歌曲旋律占了绝大部分的篇幅,但仍然给听众带来一种"光怪陆离"的感觉。

第五部分:末乐章,终曲。同全曲的第一部分一样,这部分是非常自由的奏鸣曲式。以火一样的无穷动音型开始,继而出现的是舞蹈般的节奏。发展部则包含一个非常复杂的赋格式片断。全曲的结尾异常光辉,这在巴托克的其他作品中是不多见的。

(二)斯特拉文斯基

伊戈尔·菲德洛维奇·斯特拉文斯基(Igor Fedorovitch Stravinsky,1882—1971),如图3-63所示,美籍俄国作曲家、指挥家和钢琴家。1901年入圣彼得堡大学攻读法律,1903年师从里姆斯基-科萨科夫学习作曲,1909年起写了许多著名的芭蕾舞音乐,享有世界声誉。第一次世界大战期间在瑞士居住,1920年起成为法国公民,1939年开始定居美国,从事指挥和创作活动。他是现代主义音乐的重要代表之一,其创作大致可分三个时期:俄罗

图3-63　伊戈尔·菲德洛维奇·斯特拉文斯基

斯风格时期、新古典主义时期、序列主义时期。

早期创作以著名的三部芭蕾舞《火鸟》《彼得卢什卡》《春之祭》为代表,既有鲜明的俄罗斯风格,也有强烈的原始表现主义色彩;中期创作以舞剧《普尔契涅拉》、歌剧《俄狄浦斯王》《圣诗交响曲》《浪子的历程》及一些器乐作品为代表,将古典音乐的特点与现代音乐的语言结合起来;晚期创作应用了威伯恩的序列音乐手法,代表作有舞剧《阿贡》、电视音乐剧《洪水》、管弦乐曲《乐队变奏曲》等。

1.《火鸟》

作品完成于1910年4月,同年6月25日在巴黎歌剧院首演,获得了空前的成功。演出结束后,前来观看演出的德彪西会见了这位年轻的作曲家,并表达了自己对《火鸟》的赞赏。从此,斯特拉文斯基一举成名。有人还认为斯特拉文斯基自从写了《火鸟》组曲后,他就与里姆斯基-科萨科夫和拉威尔等人并驾齐驱了。

芭蕾舞剧《火鸟》的剧本是由俄国舞剧团的编导米哈伊尔·福金根据一个古老的俄国传说而编写的。剧情大致为:王子伊凡为解救被魔王卡茨囚禁在城堡中的公主与魔王进行了一番搏斗,但不幸被魔王捉住。关键时刻王子得到了一只神奇火鸟的帮助,最终战胜了魔王,救出了公主。斯特拉文斯基后来根据芭蕾舞剧《火鸟》的总谱改编了三部组曲,其中以第二部组曲最为著名,是当今音乐会上经常演奏的版本。

这部组曲共分为以下七段。

(1)引子——乐曲以带弱音器的低音弦乐器奏出一段起伏的阴暗旋律为开始。在这支旋律上有铜管乐器和木管乐器的一些猎号般的短句。这段音乐勾勒出一幅暮色苍茫的图景:在荒野之中,隐隐约约可以看见一座城堡及其花园,天空中飘浮着不祥的云彩,整个画面的色彩显得有点阴森恐怖。

(2)火鸟之舞——散布于整个弦乐器组的一个突如其来的战栗宣告了火鸟的来临。接着,木管乐器和弦乐器上一连串急促而略显焦躁的乐句暗示出火鸟激烈、骄矜的舞蹈。

(3)火鸟变奏曲——这段变奏是在丰富的幻想中,由闪烁发光的弦乐器和尖刻辉煌的木管乐器的音响构筑起来的。

(4)公主之舞——公主们的舞蹈温柔而抒情,采用的是俄国民间歌曲的旋律。霍洛沃多舞曲的一支副歌般的旋律由第一小提琴奏出,背景是加弱音器的弦乐器的轻柔音响。音乐的织体清晰透明,仿佛使人进入了仙境。

(5)魔王卡茨之舞——在这一段中,作曲家充分发挥了他擅长描绘怪诞异常、极其恐怖事物的才能:强烈的切分节奏、闪耀着怪异光芒的乐队色彩、互相抵触的和声、引人注目的不协和音等,造成了一股强大的力量,刻画出魔鬼卡茨及其同伙粗野、狂暴的险恶嘴脸。

(6)催眠曲——这是火鸟用来催眠妖魔的一段音乐。那种神秘的朦胧感、轻轻晃动的节奏、富有感染力的旋律确实具有催眠作用。

(7)终曲——一支独奏法国号模仿着"公主之舞"中长笛引子的旋律,奏起了宣告胜利的欢歌。

2.《春之祭》

《春之祭》原本是作为一部交响曲来构思的,后季亚吉列夫说服了斯特拉文斯基,把它写成了一部芭蕾舞剧。尽管如此,这部作品通常还是以交响音乐会的形式演奏的。本曲的总谱完成于1913年3月。

整部芭蕾舞剧共分为两大部分:前一部分有八段,后一部分有六段。

1)第一部分:大地的崇拜

(1)引子——舞剧以独奏大管在高音区吹出的一支阴郁的立陶宛民间曲调开场,它那神秘的音响把人们带到了史前时期的一座孤寂的山谷。在这里,春天即将来临,大地逐渐苏醒,一群男女在静静地沉思。

(2)大地回春,青年舞曲——这一段以模仿沉重踏步的节奏作为开始,青年们和着这种粗野的节奏跳舞。这是"春天到来"的欢乐宣告。

(3)诱拐之舞——这是整部舞剧中最粗野、最恐怖的一段,舞蹈也是激烈而粗犷的。整个乐队变得越来越喧闹,不时还传来雷鸣般的爆裂声。

(4)春之轮舞——单簧管奏起了似乎无始无终的抒情旋律,像一支牧歌,充满了质朴的思慕之情,同时又表达出热烈的愿望。

(5)对垒游戏——一场描写部落间战斗的舞蹈。在舞剧中,这是一段两人一组的体操般的舞蹈,而乐队则用一个受到"古怪而有力"的节奏交替支撑和推进的旋律,来为这一舞蹈伴奏。

(6)长者的行列——四只法国号以不同的调性,庄严而有力地宣告长者的到来。这时,打击乐器用各种节奏来作伴奏,其中还有弦乐器的颤音缠绕其间,呈现出在远古的献祭仪式上香烟缭绕的情景。

(7)大地的崇拜——这一段仅四小节,以一个轻微而神秘的不协和和弦构成,是上一段突然刹住后的一个尾音,它与先前的轰然巨响形成鲜明的对比。

(8)大地之舞——这是一段气氛热烈、力度与配器变化多端的音乐。当这一音乐最后上升到极度狂乱的音响时,全曲的第一部分在乐队的沉重切分和弦音响中,以最强音结束。

2)第二部分:献祭

(1)引子——斯特拉文斯基曾为这个引子取名为"异教徒之夜"。这段音乐描写出献祭前夜的沉思:长者和少女们围坐在篝火旁,他们都沉思不语,因为要从这些少女中挑选一个作牺牲者——她将不停地跳舞,直至死去,这就是对大自然的献祭。

(2)青年人神秘的环旋舞——为表现精细效果而细分成十三个声部的弦乐器组,奏起了一支阴沉的、忏悔似的旋律。这是青年们在舞蹈。

(3)对被选少女的颂赞——这段表现被选少女与其他少女们和男青年的两段舞蹈。音乐节奏复杂,节拍多变。

(4)祖先的召唤——在低音单簧管和低音弦乐器低沉的长音背景下,木管乐器和铜管乐器的一连串蛮横和弦令人心焦地反复奏响。它们不时被定音鼓和低音鼓打断,这鼓声仿佛是在催促被选少女跳"献祭舞"。

(5)祖先的仪式——英国管奏出一支粗野的歌,仿佛一个原始的咒语,全场为之震惊,并在这激发原始人举行神秘祭仪的咒语声中感到战栗。

(6)被选少女的献祭舞——这最后一段音乐是整个献祭仪式的最高潮。被选少女经过前几段音乐的催促,在彷徨以及因惧怕而神思恍惚之后,终于跳起了献祭舞。被选少女在越来越粗野的音乐声中精疲力竭地倒下——她终于将自己的生命献给了大地和春天。

(三)普罗科菲耶夫

谢尔盖·谢尔盖维奇·普罗科菲耶夫(Sergei Sergeyevich Prokofiev,1891—1953),如图3-64所示,苏联作曲家、钢琴家。自幼学习音乐,1904年入圣彼得堡音乐学院,在毕业演奏会上独奏自己创作的《降D大调第一钢琴协奏曲》并获安东·鲁宾斯坦奖。最初以钢琴家身份活跃在国内外乐坛。他早期作品的音乐语言清新而有朝气,继承了古典传统而又有大胆革新的精神,某些作品则受现代主义影响;晚期作品风格简朴而抒情,尤以《升c小调第七交响曲》最为典型。

其主要作品还有童话歌剧《三个橘子的爱情》,交响童话《彼得与狼》,声乐—交响组曲《冬日的篝火》,舞剧《罗密欧与朱丽叶》《灰姑娘》《宝石花》,清唱剧《亚历山大·涅夫斯基》《保卫和平》,歌剧《战争与和平》,以及不少钢琴、小提琴等器乐作品。普罗科菲耶夫是当代杰出的作曲家之一。

图3-64 谢尔盖·谢尔盖维奇·普罗科菲耶夫

《彼得与狼》是普罗科菲耶夫为儿童写的一部交响童话,完成于1936年春,同年5月2日在莫斯科的一次儿童音乐会上首次演出。该作品是普罗科菲耶夫的代表作品之一。该曲虽以儿童为对象,但同时也使成人产生很大兴趣。由作者本人所构思的情节和撰写的朗诵词,具有生动活泼而又深刻

的教育意义。

故事大意:少先队员彼得与他的小朋友鸟儿一起玩耍,家中的小鸭在池塘嬉游,与小鸟争吵。小猫趁机要捕捉小鸟,被彼得阻拦。爷爷后来吓唬他们说狼要来了,把彼得带回家。不久,狼真来了,吃掉了小鸭,还躲在树后要捉小鸟和小猫。彼得不顾个人安危,在小鸟的帮助下捉住狼尾巴,将它拴在树上,爷爷和猎人赶来把狼抓进了动物园。故事寓意深刻,表现了儿童彼得以勇敢和机智战胜了凶恶的狼。

作曲家运用乐器来刻画人物和动物的性格、动作和神情,音乐技巧成熟,形式新颖活泼,旋律通俗易懂。全曲既有贯穿的情节,而又不是干涩地平铺直叙;每一个角色、每一个段落不但形象鲜明,而且还含有表达尽致的艺术魅力。当然,最宝贵的还是这部作品的思想内容:只要团结起来,勇敢而机智地进行斗争,任何貌似强大的敌人都是可以战胜的。

音乐中用长笛、双簧管、单簧管、大管、弦乐四重奏、定音鼓和大鼓所奏出的具有特性的短小旋律和音响,分别代表小鸟、鸭子、猫、爷爷、少先队员彼得和猎人的射击声等。曲中采用长笛的高音区表现小鸟的灵活好动;弦乐奏出了彼得的神情,描绘了彼得的机智勇敢;鸭子的形象由双簧管模拟,生动地刻画出那蹒跚的步态;单簧管低音区的跳音演奏描绘了小猫捕捉猎物时的机警神情;爷爷老态龙钟的神态由大管浑厚、粗犷的声音来表现,节奏和音调模拟了老人的唠叨;狼阴森可怕的嚎叫用三只圆号来体现。

(四)格罗菲

菲尔德·格罗菲(Ferde Grofe,1892—1972),如图3-65所示,美国作曲家,自幼从父学中提琴,从母亲学钢琴、小提琴与和声。因家境贫寒,少时曾当过报童、司机和书籍装订工人。17岁入洛杉矶交响乐团任中提琴手。28岁起在惠特曼领导的爵士乐团里当钢琴演奏员并从事乐曲编配和指挥。1924年由于为格什温的《蓝色狂想曲》配器而一举成名,后专业从事创作。在他的作品中,以描绘亚利桑那州北部自然风光的管弦乐组曲《大峡谷》最为著名。《密西西比河组曲》《好莱坞组曲》《加利福尼亚组曲》等也颇受音乐听众的欢迎。

图3-65 菲尔德·格罗菲

美国亚利桑那州西北部的科罗拉多大峡谷,长达446千米,宽6~29千米,景色颇为壮丽,是世界上罕见的自然奇观。大峡谷的断崖绝壁最深达2133米,由于各岩层质地不同,色彩也迥然相异,在不同时间的日照下,赤、橙、黄、绿、青、蓝、紫七彩纷呈,仿佛是一条五光十色、斑斓夺目的彩虹。而在月夜,大峡谷又蒙上了一层神秘的面纱,展现出朦胧而富有诗意的意境。如果适逢暴雨,这里又是另一番景象:在所有的小径上,水流瀑布般地沸腾着,谷底的科罗拉多河也随之狂怒起来。这种富于诗情画意的景色,无疑刺激了作曲家的创作欲望,同时也为作曲家提供了丰富多彩的音乐素材。

美国当代著名作曲家格罗菲曾多次赴大峡谷旅游。他怀着激动的心情,决心以音乐来描述大峡谷变幻无穷的美。经过多年酝酿后,格罗菲在1921年写出了第一乐章"日出",但到这部组曲全部五个乐章最终完成时,已是十年后的1931年了。

第一乐章:日出。这是一幅沙漠上日出的风景画。朝霞在黑暗的夜幕上洒上了黎明的彩色斑点。当太阳从地平线上冉冉升起时,彩光四射的辉耀宣告了新一天的来到。

第二乐章:五光十色的沙漠。沙漠是寂静神秘的,同时也是美丽迷人的。当太阳明亮的光线照射到雄伟的岩壁上时,五光十色的光芒倾泻于大峡谷附近的沙地上,好似在巨大的画布上浓重地涂满了大自然本身的种种混合颜料。组曲的第二乐章表现的就是这种意境。

第三乐章:在山径上。一名游客骑着小毛驴行进在大峡谷的山径上,驴蹄的"哒哒"声为牧童的歌声提供了一个不寻常的节奏背景。突然,越走越快的小毛驴滑了一下,把游客着实吓了一跳,随之单簧管形象地模仿出驴叫声,幽默的氛围令人忍俊不禁。游客继续骑驴前行,潺潺的流水声描绘出科罗拉多河瀑布的美景。不久,

一所孤零零的小屋映入眼帘,当游客走近小屋时,可以听到八音盒发出的叮咚声,游客在小屋前歇息片刻后,以更轻快活跃的步伐继续前行,最后消失在远方。

第四乐章:日落。一道夜晚的阴影在金黄色的天际掠过。黄昏时分的平和与幽暗慢慢降临到峡谷上。而当夜幕将峡谷笼罩在它黑暗的斗篷中时,远处传来了几声野兽凄厉的叫声。

第五乐章:大暴雨。大峡谷的暴雨格外壮观。转瞬之间,闪电划破漆黑的夜空,勾勒出峡谷岩壁的轮廓;震耳欲聋的雷声不绝于耳;暴风骤雨铺天盖地席卷而来,具有压倒一切的威势。雨过天晴,大峡谷在月光中展现出焕然一新的英姿,作者用田园诗般的旋律描绘出这一情景。

《大峡谷》组曲是一部绘画般的作品。作者在曲中适当糅合进了一些爵士乐的手法,既丰富了乐曲的内涵,又为乐曲带来了轻松活泼的气氛,更重要的是增添了乐曲本身的"美国气质"。

(五)格什温

乔治·格什温(George Gershwin,1898—1937),如图 3-66 所示,美国著名作曲家,生于纽约布鲁克林,曾广泛接触和研究通俗音乐领域的各种体裁风格,写过大量的流行歌曲和数十部歌舞表演、音乐剧,是百老汇舞台和好莱坞的名作曲家。1924 年为保尔·怀特曼的爵士音乐会写了《蓝色狂想曲》,获得巨大成功,影响了美国和其他国家的作曲家在作品中运用爵士乐的手法。接着,创作了管弦乐曲《一个美国人在巴黎》《第二狂想曲》《古巴序曲》,并以描写黑人生活的歌剧《波吉与贝丝》达到创作的顶点。

图 3-66 乔治·格什温

格什温的卓越贡献是把德彪西和拉赫玛尼诺夫的风格与美国的爵士乐风格结合了起来,虽缺乏熟练的写作技巧,却是个了不起的旋律天才。他的歌曲总是活泼有趣、温柔清新,大型乐曲则节奏明快、和声优美,富于幽默感,既有独特的个性,又是典型的美国风格,因而具有持久的艺术魅力。1937 年夏因脑癌去世,年仅 39 岁。

1.《蓝色狂想曲》

《蓝色狂想曲》是为钢琴和管弦乐队而写的类似单乐章的协奏曲作品,其中主题的即兴式表达同交响性的发展有机地结合在一起。黑人布鲁斯音乐的调式及和声因素、爵士音乐的强烈的切分节奏和滑音效果都赋予这部构思独特的作品一种与众不同的色彩。格什温在这部作品中对那些情绪全然不同的段落的安排,如抒情性与戏剧性、舞蹈性与歌唱性的对置,也颇具匠心。

乐曲以独奏单簧管低音区的一个颤音开始,这是一个上升音阶的基础。当音阶上升到最高一个音符时,作品的一个放任不羁的主部主题迸发了出来。接着,法国号和萨克斯管奏起了一个节奏性很强的主题。它和上述的单簧管主题情调十分接近,就像是这个主题的变形或延续,只是较前者更加强劲有力,而且显然带有舞曲风格。

钢琴以另一个变奏加入,并引向一个辉煌的、重述各主题的独奏。主部主题以果敢有力的音响出现在乐队齐奏的音乐中,明亮的小号又奏起了一支开阔嘹亮的曲调,音乐就此掀起了一个异常活跃的新高潮。

乐曲中段是一首弦乐器奏出的美妙歌曲,全曲的中心也是美国音乐中最著名的段落之一。音乐宽广流畅、温柔感伤,有一种类似柴科夫斯基《降 b 小调第一钢琴协奏曲》第一乐章基本主题的风格。一个速度变化带来了乐曲的尾声,是钢琴与乐队之间十分默契的配合。整个乐队以雷鸣般的气势再现了乐曲的主部主题后,就以一个渐强的和弦辉煌地结束了全曲。

由于格什温创作《蓝色狂想曲》的时间十分紧迫,他对配器没有把握,所以这首乐曲最初的配器是由美国著名作曲家格罗菲完成的。后来格什温又为这首曲子重新配器,这也就是现在演出的版本。

2.《一个美国人在巴黎》

作品标有详细的标题,就形式而言,相当于一个扩大了的交响曲乐章,不同的只是格什温在这里成功地处理了五个重要主题。

乐曲一开始是"第一散步主题",这也是贯穿全曲的一条主线,表现美国客人漫步于巴黎的香榭丽舍大街时无忧无虑的神态。随着同样富于节奏而精力充沛的"第二散步主题"在单簧管上的鸣响,我们的主人公又开始了漫步。随后"第三散步主题"引入,音乐又恢复了先前的姿态,只是在富有活力的同时又增添了稳健的因素。接着以独奏小提琴来代表一位妇女形象,美国人与她交谈了几句后便拐进一家咖啡馆。在这里,独奏小号上的一曲呜咽般的真正的布鲁斯主题,表达了他的思乡之情。

两只小号展示出的一个令人振奋的快板主题打断了美国人的思绪,看来,他遇见了一位同胞——热情、欢乐而自信的查尔斯顿人。在异乡遇到同胞当然是件高兴事,因此,当布鲁斯主题再现时也受到了这种情绪的感染,原先略带悲伤呜咽的音调现在充满了欣喜之情。"散步主题"随后又出现了,它们伴随着布鲁斯以及巴黎城的喧嚣,将音乐导向结束。

3.《波吉与贝丝》

三幕歌剧《波吉与贝丝》的剧本由杜波斯·海华德及艾拉·格什温根据杜波斯与陶罗珊·海华德的一本畅销小说《波吉》改编,1935 年 9 月 30 日在波士顿首演。

剧情大意:1930 年,船夫克朗将蜂蜜贩子罗宾斯打死后畏罪潜逃。其姘妇贝丝为逃避警察搜查,躲进猫渔街的跛乞丐波吉家,两人从此同居。后来,两人赴吉华提岛旅游时,克朗突然闪出,拦住了贝丝的去路。贝丝表示自己已与波吉同居,波吉十分需要她照顾,哀求克朗放她回去。克朗不依。一星期后,贝丝逃回猫渔街,神志不清,经波吉悉心护理才得以康复。一天,台风侵袭猫渔街,忽然克朗出现,直冲波吉家寻找贝丝,引起一场恶斗,结果波吉杀死了克朗。次日,警察前来查案,带走了波吉。贝丝也被拐骗至纽约,沦为娼妓。一周后,波吉被释放回家,得知贝丝的消息后,他决然推起自己的手推车,向着千里之外人海茫茫的纽约进发,去寻找自己心爱的贝丝。

歌剧音乐别具一格,以爵士乐为主,并采用黑人灵歌写成,因而特别受到美国人民的欢迎。其中有些歌曲如《克拉拉,你莫悲伤》《贝丝,如今你是我的女人了》《有一条船就要开往纽约》《波吉,我爱你》《啊!上帝,我启程》等长期流传不衰。美国评论认为这部歌剧是"格什温对美国音乐的一个最重要的贡献"。

(六)科普兰

阿隆·科普兰(Aaron Copland,1900—1990),如图 3-67 所示,美国现代著名的作曲家,生于纽约,双亲都是俄国犹太移民。1921 年到巴黎向著名的教师纳狄亚·布朗热学习,归国后以具有爵士乐风格的小型乐队曲《剧场音乐》《钢琴协奏曲》《舞蹈交响曲》获奖。20 世纪 30 年代初受到现代音乐潮流的影响,写了一些具有尖锐的不协和音响的作品。第二次世界大战前后是他创作力旺盛的时期,其间创作的《墨西哥沙龙》吸取了墨西哥的民间音调;《林肯肖像》和《小伙子比利》《罗得欧》《阿巴拉契亚之春》这三首著名的芭蕾音乐则来源于美国自身的民歌。

他将通俗的语言与成熟的技法结合起来,使自己的音乐发展得更有独创性。他还积极参与社会音乐活动,组织音乐会,宣传当代新人的新作。任美国作曲家联合会的执行书记,主持美国现代音乐节,为报刊撰文,并在大学讲课。他在美国音乐界的领袖地位是毫无疑义的。

《阿巴拉契亚之春》是科普兰与美国著名舞蹈家玛莎·格雷厄姆紧密协作的

图 3-67　阿隆·科普兰

产物,是科普兰受伊丽莎白·斯普拉格·库立基金会的委托,以摄取玛莎·格雷厄姆的个性为出发点而写成的。作曲家曾以美国边境生活为题材写过三部舞剧,《阿巴拉契亚之春》是其中最后一部,也是最美的一部。

舞剧《阿巴拉契亚之春》本身实际上并无情节,人物也只有新娘及其农村丈夫、老拓荒妇人、牧师及其信徒。原来的舞剧总谱是依照小型室内乐队编制写的,其音响效果干净利落、优美清晰。《阿巴拉契亚之春》于1945年获普利策音乐奖,并作为1944—1945年演出季的杰出剧作而获得纽约音乐评论界奖。在舞剧公演后的第二年春天,科普兰把他的这一舞剧改编为管弦乐组曲。这一组曲在1945年10月4日由纽约爱乐乐团首演于卡内基音乐厅。

改编后的管弦乐组曲共分八个明确的段落,并以速度和节拍的变化来加以区别。原曲要求八个段落连续演奏。

(1)非常慢的慢板——在舞剧中,音乐的开场人物介绍。而作为组曲的开端,它展现了阿巴拉契亚山区的春光普照下的宁静、辽阔的景象。

(2)快板——安详的情绪忽然被弦乐器和钢琴上一个节奏强劲有力而意气风发的主题所打破。这一主题的激昂情调与宗教色彩的有机糅合是显而易见的。

(3)中板——这是新娘和她的未婚夫的一段双人舞。温柔曲调最初体现在单簧管的一支抒情旋律上,而当这支旋律逐渐扩充并通过速度的大量变化发展到双簧管、单簧管和法国号的陈述时,温柔的情调中顿时充满了热情。

(4)快板——这段音乐以牧师及其信徒的一段方阵舞开始,用一支愉快而诙谐的舞曲曲调表现。这段旋律描绘了乡村小提琴手集会的场面,具有质朴的民间音乐风格。

(5)稍快的中板——这段音乐深沉而带有沉思意味,表现出新娘对新生活的那种犹豫不决的心情。

(6)急板——长笛和小提琴急速奔驰,描绘出一个沸腾的群舞场面。

(7)很快的急板——这段音乐的主题,选自一本宗教歌曲集中题名为《质朴是天赋》的一首曲子。主题旋律急促活跃,表现出新娘及其未婚夫忙碌而井然有序的日常生活。

(8)中板——邻人离去,青年夫妇留在新居。加弱音器的弦乐器唱出了一段宁静的似祈祷的音乐,这是第二段主题的一个变体。最后,全曲在平静回忆的气氛中结束。

(七)肖斯塔科维奇

迪米特里·迪米特里耶维奇·肖斯塔科维奇(Dmitri Dmitriyevich Shostakovich,1906—1975),如图3-68所示,苏联重要的作曲家。生于圣彼得堡,11岁开始创作,13岁入列宁格勒音乐学院,1925年以毕业作品《f小调第一交响曲》引起国内外的注目。一生创作体裁广泛,数量极多。1937年首演的《d小调第五交响曲》显露出自己的创作风格:旋律剑拔弩张,节奏繁衍多变,情绪强烈,创造大胆,富有哲理性。

他的不少作品带有某些现代派的特征,曾引起争议。他的主要作品《C大调第七交响曲》(《列宁格勒交响曲》)、清唱剧《森林之歌》、《易北河西岸》等电影配乐、歌剧《叶卡捷琳娜·伊兹梅洛娃》、舞剧《黄金时代》、声乐套曲《犹太民间诗歌选》等都影响较大。1960年后成为苏联作曲家协会领导人之一。

图3-68 迪米特里·迪米特里耶维奇·肖斯塔科维奇

1.《d小调第五交响曲》

作品创作于1937年,同年11月在列宁格勒首演。肖斯塔科维奇本

人称这部作品是"一个苏联艺术家对于公正批评的实际的、创造性的回答"。这是由于1932年以来,随着苏联加强整顿国内的体制,艺术受到"社会主义写实"教条路线的指导,结果连早已扬名世界的肖斯塔科维奇的作品亦受到苏联当局的批判。这部作品就是作者在这种情况下完成的。它规模宏大,风格鲜明,具有"贝多芬的精神",因此此曲也常被比拟为《命运交响曲》,或被评为"新贝多芬风格"的交响曲。虽然此曲的直接理念被认为是"人性的设定",但是乐曲并不设标题,而以纯音乐构成。

全曲共分以下四个乐章。

第一乐章:中板—从容的快板。一个大胆跳动的主题,令人联想起贝多芬的大赋格曲主题。大提琴和低音提琴以八度奏出的主题阴沉而森严。

第二乐章:稍快板。传统的诙谐曲乐章。低音弦乐展开了急促的主题,并由木管乐器对此句做应答,时而插入令人眩目的法国号乐句。

第三乐章:最缓板。全曲中最纯美的乐章。全部铜管乐器都不派上用场,而是用弦乐器展示出柔和动人的旋律线。声部的处理简单明了,效果始终清新透明。室内乐般微妙的配器法体现了肖斯塔科维奇独特的作曲风格。

第四乐章:不太快的快板。鼓乐长鸣,由小号、长号和大号在猛烈的定音鼓声之后奏出一连串雷鸣般的回旋曲迭句,有着火山爆发般的力度。

2.《C大调第七交响曲》

第二次世界大战中苏德战争爆发后,苏联政府马上动员艺术界"为祖国而战",由此产生了许多伟大的爱国主义作品,这部交响曲就是其中的佳作。作者肖斯塔科维奇表示:"此曲是战斗的诗篇,是坚强的民族精神之赞歌。"全曲的气势极其宏伟壮大,终乐章的音响更是震耳欲聋。

德军包围列宁格勒,造成城内危机的1941年7月末,作者肖斯塔科维奇在列宁格勒作为"防空监视队"的一员战斗在第一线。就是在这种十分艰苦的条件下,肖斯塔科维奇完成了本交响曲的大部分草稿。1942年3月5日,在古比雪夫"文化宫殿"的礼堂,这部作品由隆莫斯德指挥,莫斯科国立剧场管弦乐团演奏,同时对全国及国外做现场直播。可见这部交响曲的初演,便是拿来宣传,用以提高士气和弘扬国威,完全作为苏联的一项"国家大事"来对待。本曲题献给列宁格勒,并获得当年"斯大林奖"的首奖。

全曲共分以下四个乐章。

第一乐章:中庸的稍快板。首先呈示出"人的主题",描绘的是战争之前安宁的生活。小提琴明朗平稳地奏出主题,接着是肖斯塔科维奇作品中常见的气息很长的木管独白。突然,远方传来的鼓声击碎了和平的美梦,出现了进行曲风格的"战争主题"。

第二乐章:稍快的中板,三段体诙谐曲乐章。相传作曲家这样描述本乐章:"……这是对愉快的事情,人生快乐插曲的回忆,但悲哀的情绪笼罩着这种回忆……"乐章主部由第一小提琴轻松奏出的主乐念,以及由此而产生的弦乐器强烈的节奏背景,还有双簧管优雅的副乐念等构成。双簧管的副乐念由低音竖笛接替,竖琴、长笛的低音伴奏部分很有特色。此乐章可以说是最具肖斯塔科维奇风格的音乐。

第三乐章:慢板至最缓板。自古以来人们都说:"俄罗斯人对自己的祖国和土地有着一种深厚的挚爱。"这一乐章在于表现"对自然的美之敬意",犹如俄罗斯大地上郁郁葱葱、无边无际的原始森林一般。

第四乐章:不太快的快板转中板。由定音鼓呈示出类似贝多芬"命运主题"动机的短暂导入部后,主题由弦乐器齐奏展示,然后进入自由发展的主部。依照肖斯塔科维奇的本意,这个终乐章在于表现"胜利之来临"。最后,第一乐章"人的主题"由铜管乐器强有力地奏出,在排山倒海般的凯歌之后,四个定音鼓奏出乐章的中心主题,全曲结束。

(八)布里顿

本杰明·布里顿(Benjamin Britten,1913—1976),如图3-69所示,英国作曲家,自幼从母学习钢琴,17岁入

伦敦皇家音乐学院学习作曲与钢琴,四年后辍学,为剧院和制片厂创作戏剧和电影音乐。1939年旅居美国,从事指挥和钢琴演奏。

他在创作中尊重本民族的传统,又大胆吸收和运用现代派的风格技巧。主要作品有歌剧《彼得·布尼安》、合唱与乐队《战争安魂曲》,变奏-赋格曲《青少年管弦乐队指南》《春天交响曲》《大提琴交响曲》《小交响曲》等,还写有不少协奏曲、重奏曲、独奏曲、独唱曲、儿童歌剧及一部《中国歌集》(歌词采用我国唐宋诗人的六首诗)等。

《青少年管弦乐队指南》这首变奏与赋格曲原是布里顿受英国教育部委托为科教纪录影片《管弦乐队的乐器》而谱写的音乐。该影片放映后,受到普遍欢迎,它不仅使广大青少年受益匪浅,而且对具有较多音乐知识的听众来说也不啻为一种美好的享受。人们从这部作品中领略到布里顿使一项平凡的日常工作——写电影配乐,升华为技巧娴熟、精细微妙的艺术创作。

图 3-69 本杰明·布里顿

音乐开始前先是由指挥讲解一段解说词。然后,乐队按照(A)整个乐队、(B)木管乐器、(C)铜管乐器、(D)弦乐器、(E)打击乐器、(F)整个乐队的次序呈示主题。变奏主题是一段活泼、轻快的舞曲曲调,选自17世纪著名音乐家普塞尔的戏剧音乐《摩尔人的复仇》。

在主题由各组乐器反复陈述之后,接着就是主题的十三段变奏,每段变奏前各配有一段解说词,逐一介绍演奏各段变奏的乐器。

第一变奏解说词:现在让我们听一听每一种乐器演奏各自的一段变奏。木管乐器组音区的最高声部是声音明亮而甜美的长笛,还有它那尖声尖气的小兄弟——短笛。

第二变奏解说词:双簧管的音质温和而忧郁,但在作曲家需要时,它也能表现得足够有力。

第三变奏解说词:单簧管非常灵活。它的声音美丽、平顺而圆润。

第四变奏解说词:大管在木管乐器组中体积最大,声音也最低沉。

第五变奏解说词:弦乐器家族中的最高声部是小提琴。它们分成第一、第二两组演奏。

第六变奏解说词:中提琴比小提琴稍大,音响也较低。

第七变奏解说词:大提琴以丰满而热情的音色歌唱,请听这优美的歌声。

第八变奏解说词:倍低音提琴是弦乐器家族中的老祖父,它声音沉重,嘟嘟囔囔的。

第九变奏解说词:竖琴有四十七根弦,还有七个踏板,用以变换弦的音高。

第十变奏解说词:铜管乐器家族从法国号(即圆号)开始。这些乐器是用铜管盘成圆形制成的。

第十一变奏解说词:我希望你们都熟悉小号的声音。

第十二变奏解说词:长号的声音沉重、洪亮,大号更加沉重。

第十三变奏解说词:打击乐器种类繁多,我们不可能一一介绍,这里只介绍一些最常用的打击乐器。首先是定音鼓,大鼓和钹,铃鼓和三角铁,小鼓和木鱼,木琴,响板和锣,在这些乐器一一演奏之前,先听一听响鞭。

令人意想不到的是,作者为打击乐器写了一段富于想象力的华彩乐段,由三个定音鼓提供旋律基础,其他各打击乐器则按解说词中的次序,以各自的变化形式加入这一舞曲的行列。在作为全曲结束的音乐中,布里顿魔术般地将前面介绍过的各种乐器构筑成一首绚丽多彩的赋格曲。随着各种乐器的加入,气氛也越发热烈。最后,全曲以铜管乐器雄壮辉煌地重现放宽了节奏的变奏主题——"普塞尔主题"作为结束。

第四章 音乐之最

第一节 乐 器

一、最古老的乐器

新石器时代的骨哨（见图4-1），是有据可查的最古老的乐器，它发现于中国浙江河姆渡遗址中，距今约7000年。

图4-1 骨哨

骨哨是用一截禽类的骨管制成的，长度4～12厘米不等，器身略带弧度。有的骨管内还插有一根可以移动的肢骨，将有孔的一端放入嘴里轻吹，同时抽动腔内肢骨，就可以吹出简单的乐曲了。

初时的骨哨只是在打猎时被猎人用来模拟动物的声音，特别是鹿的鸣叫，以吸引异性，伺机诱杀之。

二、最早的小提琴

具有现代意义的最早小提琴大约产生于16世纪中叶，那时的许多珍品现在还保存在欧洲的一些博物馆内。

小提琴的起源大约可以追溯到2000多年前的古埃及乐器"里拉"（lyre）。16世纪时，意大利人对之进行了改良，并用马尾制成弓子来拉奏，定名为violin，即小提琴。后又经过多年演变，小提琴的形状与制作才基本固定下来。

三、最大的乐器

最大的乐器是现存于美国新泽西州大西洋城的一个礼堂里一架建于1930年的管风琴，当时的造价高达50万美元。

这架管风琴有 33 112 支 0.48~19.5 米的音程管，1 477 个控制音调的音栓，设有 19 个音色区和 7 排键盘。这样巨大的乐器当时是无法靠人力鼓风来演奏的，因而专配了一台 365 马力（约 268 千瓦）的鼓风机。由于风压巨大，用简单的机械装置不能掀动键盘，所以只能采用液压传动装置进行操作。

管风琴的声音超级宏大丰满、圆润和谐、音域宽广，特别适合庄严肃穆的乐曲。如瓦格纳和门德尔松的《婚礼进行曲》等。管风琴演奏时，在 254 厘米水柱（约 25 千帕）的压力的操作下能发出震耳欲聋的音响，相当于 25 个铜管乐队的总音量，比 6 台蒸汽火车的汽笛还要响。如果是在夜深人静时演奏，方圆几十里外都可以清晰地听到它的声音。

由于管风琴的体积超大，它只能固定在高大的建筑物之中，欧洲地区多用于大教堂做礼拜时用。

四、最小的乐器

最小的乐器是我国的少数民族民间乐器口弦。它是在一根细薄的竹片上挖出簧牙放在嘴边用指弹拨而发音的，其重量仅是管风琴重量的 1/100。现在，口弦已登上舞台，成为一种具有浓郁民族色彩的独奏乐器。

口弦历史久远，流行于我国很多少数民族地区，如彝族、苗族、景颇族、哈尼族等。当然，由于地区的民族不同，名称也就各异了。口弦在我国少数民族地区的音乐生活中是占有重要地位的，大多用于青年男女的爱情生活中，也用于舞蹈伴奏中。其曲调大多是即兴创作的，妇女尤其喜爱吹奏。

五、最贵的钢琴

目前，世界上最贵的钢琴是由马丁·贝克剧院出售的一架 1888 年制造的斯坦威大钢琴。该琴于 1980 年 3 月 26 日在纽约索斯比拍卖行拍卖，成交价为 39 万美元。

六、最大的电子琴

最大的电子琴是由美国著名的古典风琴演奏家瓦·福克斯设计，罗杰斯电子乐器公司于 1977 年制作完成的。该琴有上、下 5 排键盘，音域宽广、音量宏大，制造工艺极为精细。这架庞大的电子琴重量近 4 吨，用了 20 万只电子元件，34 台振荡器组成了 129 种不同的音源发生器，相互之间的连接线长达 200 千米。5 立方米的箱体内安放着 50 台 100 瓦的放大器，拖动着 180 个大小不一、音质各异的扬声器。

该琴现收藏于美国纽约著名的卡内基音乐厅内。

七、最轻便的键盘乐器

最轻便的键盘乐器是口风琴。这种乐器的特征是用嘴吹作风源，用键盘乐器的指法演奏。口风琴价格便宜，比一般键盘乐器容易学，是一种理想的音乐入门的普及性乐器。

八、最大的鼓

目前，世界上最大的鼓在美国。这只鼓的直径 3.7 米，重 272.2 千克。它是 1872 年波士顿为庆祝世界和平日而造的。

九、最珍贵的长笛

世界上最珍贵的一支长笛,曾几经转折而落入普鲁士国王腓特烈大帝之手。据闻,这位皇帝还是一个音乐家。正因为这件古老的乐器有着这么一段不寻常的经历,因此,当这件稀世瑰宝在1972年伦敦市场上拍卖时,身价竟高达43 500马克(约15.8万元)。

十、最大的吉他

世界上最大的吉他是由加拿大安大略省拉多音乐公司乔·克凡斯制作的。该吉他高达4.35米,重140.2千克。演奏者必须爬在琴体上来演奏。

第二节 乐 队

一、最大的音乐演出团

最大的音乐演出团是美国马萨诸塞州在1872年邀请"圆舞曲之王"小约翰·施特劳斯指挥的波士顿和平节上演出的团队。

此次演出参加排练的有近两千名乐师和两万人组成的巨型合唱队,乐队还增配了一个由大小铁砧、火警钟和参差不齐的钢轨所排成的"编钟",以及由一个直径为18英尺(约5.5米)的"鼓王"为主组成的打击乐器组。

施特劳斯站在一个像瞭望塔的高台上挥动着两臂,几十名副指挥用望远镜注视着他,再模拟每一个动作传达给自己负责指挥的那部分演奏者。遇到强拍时,整个乐队就像大炮似的一阵乱轰。

二、最大的行进乐队

最大的行进乐队是1973年1月20日为庆祝尼克松总统就职,在美国首都华盛顿宾夕法尼亚大道上出现的一支史无前例的庞大乐队。该行进乐队由1 976名演奏员组成。

乐队为了演奏整齐划一,共设有54名指挥。当乐队在大街上行进时,前后长达3.2千米,真可谓盛极一时。

三、最早的爵士乐队

爵士乐是20世纪初产生于美国新奥尔良的一种舞曲性质的音乐,其最大特点是即兴创作并演奏,它要求乐队中的每个演奏员对节奏及旋律都要有独到的处理,但又必须融合为一个整体。爵士乐队常以单簧管、萨克斯管、小号、长号为主要旋律乐器,钢琴与架子鼓作为节奏性的伴奏乐器,乐队编制通常为5~10人不等。

世界上最早的爵士乐队,是1900年前后由新奥尔良黑人音乐家巴迪·波尔汀组建的。这个爵士乐队的演奏风格对以后的爵士乐具有很大的影响。

四、最成功的演出组

唱片和磁带销售量最大的演唱组合是闻名世界的"甲壳虫乐队"。这个乐队于1959年在英国利物浦组成。

据估计,截至 1985 年 5 月,甲壳虫乐队录制的唱片与磁带的总销售量已达 10 亿张。

五、最大的军乐队

1985 年 4 月 1 日,洛杉矶道吉斯体育馆汇集了世界上最大的军乐队。这个军乐队由 3 182 名音乐家、1 342 名军乐队队长和旗手以及来自这个地区 52 所高中的 4 524 名操练人员和指挥,在邓尼凯(1913—1987)的指挥下演奏了美国国歌等四首乐曲。

六、军乐队演奏行军最长的纪录

军乐队演奏行军最长的纪录是从挪威的利尔海马到哈马。该次演奏行军全长 51 千米,耗时 15 小时。
当时的特朗德海姆铜管乐队 35 个成员中,有 26 个人一路演奏了 135 首进行曲。

第三节　世界十大管乐团

一、法国共和国近卫军军乐队

法国共和国近卫军军乐队于 1856 年创建于巴黎,是法国著名的专业管乐演奏团体。

该乐队 1973 年后就由巴黎音乐学院的和声学教授布杜里担任队长,现隶属法国陆军参谋部。乐队现有在编队员 832 人,另有常备的弦乐演奏员 40 人,均从巴黎音乐学院毕业生中择优录取。

该乐队具有高超的演奏技巧,其音乐表现力丰富多彩,录制有大量管乐名曲的唱片,被认为是当今世界上水平最高的管乐团体之一。

二、英国伦敦管乐团

英国伦敦管乐团是专为录制唱片而组建的非常性乐团,由伦敦交响乐团首席长号演奏家、世界闻名的各种铜管乐器号嘴的设计制造家迪尼斯·威克负责该团并担任指挥。

乐团团员由英国各个著名交响乐团的优秀管乐演奏员组成,总成员为 40～60 人。

三、荷兰管乐合奏团

荷兰管乐合奏团于 1960 年创建于荷兰阿姆斯特丹,最早是由阿姆斯特丹音乐学院的 15 名学生组成的。建团初期设常任指挥,1973 年后根据需要临时聘请指挥。

该团所录制的唱片中有莫扎特的《小夜曲第十首》等。乐团总人数有 20 多人,有时会增添弦乐演奏员。

四、美国伊斯曼管乐合奏团

由伊斯曼音乐学校教授、指挥家弗雷德里克·芬达尔倡导,1952 年组织于罗彻斯特的美国伊斯曼管乐合奏团是著名的管乐演奏团。

该团团员为伊斯曼音乐学校的学生,经过严格训练,演奏水平较高。录制的唱片、磁带为数众多,包括威廉

斯的《英国民歌组曲》以及各种进行曲、舞剧选曲等。

五、菲利普·琼斯铜管乐队

菲利普·琼斯铜管乐队于1951年创建于英国伦敦,以英国小号演奏家菲利普·琼斯为中心组成,以小号、圆号、长号为主,并有大号等铜管乐器。

该乐队的演奏曲目广泛,从巴洛克时期到现代风格的各种乐曲应有尽有,并录制了大量的唱片、磁带,其中包括铜管乐队改编曲《图画展览会》《铜管乐通俗小品》等。

六、巴黎警察厅管乐团

巴黎警察厅管乐团于1920年创建于法国巴黎,最初是隶属于近卫师的军乐队,两年后改属巴黎警察厅。

顿迪纳在1954—1979年间担任乐队指挥。25年中,该乐团成为具有法国风格的中大型管乐演奏团体,录制了大量的管乐曲唱片,其中包括瓦格纳与门德尔松的管乐曲、拿破仑时代的进行曲与合唱等通俗名曲。乐团总成员为82人。

七、伦敦管乐合奏团

伦敦管乐合奏团于1962年创建于伦敦。团长是著名的单簧管演奏家杰克·布里默。他曾历任英国皇家爱乐乐团、BBC交响乐团和伦敦交响乐团的首席单簧管演奏员。

该团的成员由英国的几个重要交响乐团的优秀管乐演奏员组成,在杰克·布里默的指挥下,曾录制《莫扎特合奏曲集》及歌剧《费加罗的婚礼》《后宫诱逃》的改编曲,均获得较好的效果。其演奏音响和谐,声部配合匀称,独奏声部更是优美动人。

八、德国柏林爱乐管乐合奏团

德国柏林爱乐管乐合奏团于1977年创建于德国柏林,由柏林爱乐乐团首席双簧管演奏家罗达·柯贺创建。德国柏林爱乐管乐合奏团虽然只有13名成员,但大部分都是一流的演奏家。

该团被评论界誉为"具有世界最高水平的管乐合奏团之一"。

九、郎帕尔管乐重奏团

郎帕尔管乐重奏团,是以世界公认的长笛演奏家、巴黎音乐学院教授郎帕尔为中心,由5位法国第一流的演奏家组建的管乐重奏团。

该阵容超级豪华:团长由郎帕尔亲自担任,双簧管演奏者是里昂音乐学院教授郎期洛,圆号演奏者是威西歌剧院菲卡斯,大管演奏者是巴黎歌剧院首席大管保罗·翁纽。

该团的演奏属于纯正的法国风格,清新典雅,在高难度作品表现时,常以出类拔萃的技巧令人折服。任何重奏音乐,经他们的演奏后,都会散发出光辉。

十、中国人民解放军军乐团

中国人民解放军军乐团于1952年正式成立于北京,隶属于中国人民解放军,是中国唯一的大型专业管乐艺术团体。

该团分设四个队,有各类专业人员400多人,以演奏内容丰富、格调清新、气势磅礴、技术高超著称。

乐团长期担负迎送外国元首或政府首脑的仪式、宴会及国家重大庆典、重要会议活动的音乐演奏任务。

第四节　世界三大轻音乐团

轻音乐指风格轻松、活泼的音乐,给人以愉悦和抒情感,优美动听、通俗易懂。当然它的"轻"是与庄重的严肃音乐对比而言的。它在人们的音乐生活中占有重要的地位,优美、健康的轻音乐不仅可供消遣娱乐,而且能陶冶情操,提高欣赏者的音乐水平。

世界上优秀的轻音乐队有很多,其中意大利的曼托瓦尼乐团、法国的保罗·莫里哀乐团和德国的詹姆斯·拉斯特乐团最为著名。他们的演奏都非常注重悦耳的音响,并运用现代音乐的手法改编了一些古典名曲,使人们逐渐熟悉了贝多芬、肖邦、柴科夫斯基等大师的名作,对普及古典严肃音乐起到了相当重要的作用。

一、意大利曼托瓦尼乐团

意大利曼托瓦尼乐团在流行音乐乐坛中拥有大量的听众,乐团的演奏风格流畅舒展,旋律优美、动听,音响华丽丰满。

乐团的指挥曼托瓦尼于1905年出生于意大利威尼斯的音乐世家,其父亲曾是托斯卡尼尼乐团的首席小提琴手。曼托瓦尼自小在父亲的指导下学习小提琴,青年时代举家迁居英国,考入伦敦音乐学院。16岁即公开演出布鲁赫和圣-桑的小提琴协奏曲。18岁时,他在伯明翰组织了一个六人乐队,在旅馆和剧场中作职业性演出,以演奏轻音乐为主,他是乐队的主要小提琴手。他精湛的小提琴演奏技巧和华丽、明朗的美妙琴声使人听后回味无穷,于是他以小提琴演奏家的身份赢得了巨大的声望。1933年,曼托瓦尼加入了英国籍,此后他重新建立了一个以弦乐为主的庞大的管弦乐团,这便是后来的曼托瓦尼乐团。

曼托瓦尼从管弦乐队的弦乐器中找到了一种富有特殊色彩的音响,这种富有特色的弦乐演奏就此成为他的乐团所独有的音乐特色。此后,他改编了大量雅俗共赏、和谐悦耳的乐曲,听众给他的乐团起了一个"曼托瓦尼之声"的雅号。相比那些喧闹热烈的现代流行音乐来说,曼托瓦尼的音乐无疑是一服令人舒畅的清凉剂。

曼托瓦尼的成功,主要在于他充分了解小提琴的表现方式,并能恰如其分地操纵管弦乐队,使整个乐队非常精确地表达出这位小提琴家所特有的演奏风格,使听众为之着迷。

二、法国保罗·莫里哀乐团

独特、新鲜、浪漫的弦乐音响,明晰、活泼的节奏和铜管、打击乐器的音色,这就是法国保罗·莫里哀乐团演奏的轻音乐。

法国保罗·莫里哀乐团被人誉为"情调音乐的使者""第二次世界大战后的法国音乐之神"。该轻音乐团拥有包罗万象的曲目:著名电影的主题歌和主题音乐、欧美各国的流行音乐、拉丁美洲和西班牙的爱情歌曲、法国歌曲、俄罗斯名曲、夏威夷的吉他曲、肖邦的音乐、日本风情的乐曲、圣诞歌曲乃至甲壳虫乐队的歌曲等,

应有尽有。

乐团指挥保罗·莫里哀于1925年出生于法国马赛,幼年学习钢琴,并显示出良好的音乐天赋。在马赛音乐学院学习的四年间,他受到了扎实、正统的音乐教育,14岁时就以优异的成绩毕业于该院。由于对爵士音乐有着强烈的兴趣和爱好,他最终放弃了当一名钢琴家的愿望而投身于流行音乐中。17岁时,他组织了一个乐团,最初在各国的夜总会和音乐厅巡回演出,后转移到欧洲的音乐活动中心——巴黎演出。长期的演出让他对编曲、作曲和演奏进行了更多的探索,逐渐形成一种独特的风格而声名大噪。每当各国有重要的音乐节日时,都纷纷邀请他率团参加演出。

三、德国詹姆斯·拉斯特乐队

德国詹姆斯·拉斯特乐队以热烈的旋律、独特的和声在世界各地演出,赢得了百万听众的欢迎和赞赏。乐队擅长以多种多样的组合形式来演奏古典音乐、民间音乐、歌剧或舞剧音乐、电影插曲、舞曲、流行音乐以及舞台剧、电视剧中的插曲等。此外,这个乐队还配置了一支训练有素、和声优美的伴唱、合唱队。

乐队指挥詹姆斯·拉斯特出生于德国不来梅,自幼学习钢琴。14岁时考入当地音乐学院专攻大提琴。1955年,他在汉堡德意志广播电台担任大提琴演奏员并开始作曲,后自行组织乐队并担任领班、编导和作曲,一举成为欧洲最有成就的音乐家之一。1968年,他的乐队被评选为当年最佳的流行乐队。从此,这位身材修长的"舞会音乐之王"成为饮誉世界的流行音乐乐坛杰出人物。

詹姆斯·拉斯特乐团的音乐常常透露出欢乐、愉快的乐观主义气氛,有一种不可抗拒的吸引力和动人心弦的感染力。不论是古典音乐、流行歌曲或民族民间音乐,都渗透着它的风格。詹姆斯·拉斯特常常与乐队队员探讨、研究乐曲的改编和演奏方式、方法,使每一位队员能完全融入音乐中,从而在演出时达到协调一致。一般人认为,古典音乐比较难懂,但他以现代手法加以改编后,古典乐曲便注入了一种新的生命力,而且以使人亲近和了解的方式演奏出来,使从未听过欧洲古典音乐作品的人,也能享受到古典音乐的美妙。

第五节　世界十大交响乐团

一、柏林爱乐乐团

柏林爱乐乐团于1882年成立于德国,著名指挥家尼基什曾任该团指挥达27年之久,在其任期内为乐团打下了牢固的基础,使之成为全世界首屈一指的交响乐团之一。

1952年,福特万格勒担任该团指挥,此后乐团声誉更盛。1954年后由卡拉扬接任该团终身常任指挥,由此进入卡拉扬时代,此期间的演奏活动和唱片录制更为频繁。在萨尔茨堡音乐节上,该团曾参与歌剧公演活动。

同欧洲许多传统的乐团相比,柏林爱乐乐团的历史较短,但担任该团指挥职务的大多是伟大的指挥家,这就使其演奏曲目无限扩大,合奏技能精彩绝伦,并具备了优异的反应能力,无论哪个指挥家统率该团,都能发挥其实力。可以说,柏林爱乐乐团是当今世界上名副其实的各交响乐团之冠。

二、德累斯顿国立交响乐团

德累斯顿国立交响乐团——世界上最古老的交响乐团,同时也是一支具有深厚音乐传统的交响乐团。该

团成立于 1548 年，起初只是室内乐队的小编制，后逐步扩大，乐团现有团员约 130 人。

乐团历史上曾经有过许多顶尖的音乐总监与指挥：自 1617 年起，德国著名作曲家许茨就开始指挥这个乐团，并长达 55 年之久；1817 年著名作曲家韦伯担任该团指挥，并进一步充实了乐队人员的编制，后又经著名音乐家瓦格纳和理查·施特劳斯的指挥和排演，创造出了辉煌的音乐成就；1975 年后由布洛姆斯泰特、若杉弘等人任指挥；现任指挥是德国指挥家克里斯蒂安·蒂勒曼。

德累斯顿国立交响乐团最擅长演绎歌剧。在交响乐作品方面，拥有跟西欧乐团所不同的独特音响，而且声部平衡很好，演奏的德奥古典音乐格调高雅、音色丰满，乐曲织体层次分明，具有美妙的德国古老传统色彩。

该乐团 2000 年在朱塞佩·西诺波利的率领下曾访演北京。

三、维也纳爱乐乐团

维也纳爱乐乐团是全球最著名的顶尖乐团之一，在国际乐坛享有盛誉。

乐团的历史不仅是西方古典音乐发展的重要见证者，同时也是音乐历史的缔造者。1840 年 3 月 28 日，时任维也纳宫廷歌剧院指挥的奥托·尼柯莱率领剧院乐团乐手以"爱乐协会"的名义在维也纳舞会大厅举行了一场盛大的音乐会。它就是维也纳爱乐乐团的开始，因为它具备了乐团一直所坚持的"爱乐设想"的基本条件：只有维也纳国家歌剧院（当时是宫廷歌剧院）乐团的成员才有资格参加；乐团在艺术上、组织上和经济上独立；所有决议都要通过全体成员参与的民主程序产生；日常管理由民主产生的委员会执行。

这个乐团不设常任指挥。第二次世界大战后，贝姆、卡拉扬、穆蒂、伯恩斯坦、马泽尔等当代著名指挥家都经常被邀为客串指挥。据统计，指挥过这个乐团灌制唱片的指挥家竟达 36 位之多。

高质量的乐手来源和严格的遴选制度保证了乐团的演出水准，乐团规定成员必须在歌剧院乐团演奏超过三年才有资格在爱乐乐团申请演出席位。1997 年后，乐团开始允许吸纳女乐手。

乐团的演奏有一种独特的美感，多年来一直保持着鲜明的德奥音乐的传统风格，典雅而庄重，弦乐音色华丽优美。该团演奏的曲目比较保守，以传统的德奥作品为主。值得一提的是，这个乐团对于任何类型的指挥家都能作出灵敏的反应。有时，他们在严格的指挥家手下白天举行定期演奏会，演奏布鲁克纳的交响乐作品，晚上却在意大利歌剧指挥家的手下演奏意大利歌剧，足见该团的适应能力之强。

经过 170 多年发展，维也纳爱乐乐团已经不仅是音乐与艺术的使者，还是全世界和平和友谊的使者。

乐团分别于 1973 年和 1996 年两度赴中国演出。

四、纽约爱乐乐团

纽约爱乐乐团是美国成立时间最长的交响乐团。1842 年由希尔创立，初名为"纽约爱乐交响协会"。1922 年，门格尔贝格接任首席指挥后，该团的演奏水平飞速发展。1928 年，该团跟纽约交响乐协会合并形成今天的规模。任职过该团的指挥家有马勒和达姆罗许等人。自 1928 年到 1936 年间，托斯卡尼尼任音乐监督，使该团进入了黄金时代。1958 年，当代著名指挥家伯恩斯坦开始担任指挥，使该团进入了又一个黄金时代。从 1978 年起，印度著名指挥家祖宾·梅塔就任该团的音乐指导与指挥。

纽约爱乐乐团共有团员 106 名，每年要演奏 52 周，其中有 23 周举办定期演奏会，演出场次大约为 190 次。该团具有非凡的演奏水平，而且在历任著名指挥家的指导下灌录了数量众多的唱片，其成员中著名的演奏家比比皆是，不胜枚举。

五、波士顿交响乐团

波士顿交响乐团创立于 1881 年,由亨谢尔任指挥。

该团从创立至 1918 年的历任指挥全是德国的指挥家。1919 年,法国作曲家拉波接任指挥。自 1924 年俄国著名指挥家库塞维斯基担任音乐监督后,波士顿交响乐团进入了黄金时代。1972 年,乐团又进入小泽征尔时代,再度重振雄风。

波士顿交响乐团是现今所有美国乐团中最具贵族气息的乐团。在日本指挥家小泽征尔和英国指挥家戴维斯两位著名音乐家的轮流指挥下,这个乐团灌录了无数张令人爱不释手的唱片杰作。

乐团的弦乐合奏具有特殊的感染力量,他们演奏的中国乐曲《二泉映月》(改编为弦乐合奏)深受中国观众的称赞。

六、费城交响乐团

费城交响乐团创立于 1900 年,首任指挥是谢尔。

1921 年,斯托科夫斯基担任该团第三任音乐监督。在他的训练下,这个年轻的乐团很快成为全美的"三大乐团"之一。乐团在广播与唱片录音方面也极为活跃,另外它还积极介绍与首演现代音乐,为美国乐坛带来了欣欣向荣的景象。1938 年后,奥曼蒂接任该团的音乐监督,他担任此职竟达 41 年之久。该团现由当代著名指挥家穆蒂担任常任指挥。

费城交响乐团共有 105 名团员,每年工作 52 周,大约举行 190 场音乐会。该团以辉煌的音响和多彩的音色闻名于世,被誉为"费城音响"。其各个乐器组内都有著名的演奏家。该团在美国冠盖群雄,堪称 20 世纪世界性的"超级交响乐团"。

七、捷克爱乐乐团

捷克爱乐乐团是 1894 年以布拉格国民剧院管弦乐团为中心组建的,两年后在捷克著名作曲家德沃夏克指挥下第一次举行演奏会。该团起初隶属于布拉格国民剧院,直至 1901 年才独立出来。1918 年,著名指挥家塔利赫担任该团的音乐监督后,使该团成为前捷克斯洛伐克首屈一指的乐团。到 1950 年后的安切尔时代,该团终于拥有了世界性的实力与声誉。

捷克爱乐乐团演奏的曲目十分广泛。乐团的弦乐部分特别优秀,有古雅的情调和捷克式的独特音响,尤其在演奏本民族的作品时情韵特别优美,其中以德沃夏克的音乐为其最高成就。

八、多伦多交响乐团

多伦多交响乐团创建于 1908 年。

1923 年,克尼兹担任该团的首席指挥。1931 年,马克米兰担任该团的音乐监督,使乐团有了长足的发展。马克米兰功勋卓著,曾被英国皇室封为爵士。1936 年,著名指挥家朱斯金特接棒,使这个乐团产生了辉煌的演奏效果。1965 年,小泽征尔担任该团的音乐监督,使该团终于确立了世界第一流的地位。这段时间内,该团曾灌录了很多的唱片。

多伦多交响乐团共有团员 95 名,近年来由戴维斯接任音乐监督后,该团似乎"返老还童",变得精神抖擞,演奏富有朝气,音色明亮、华丽。

九、圣彼得堡爱乐乐团

圣彼得堡爱乐乐团是俄罗斯历史上最悠久、实力最强的管弦乐团,其起源可追溯到18世纪的圣彼得堡宫廷乐团,但其举行公开演出还是从20世纪才开始的。

1917年,俄国著名指挥家库塞维斯基担任指挥时,曾用过"国立爱乐管弦乐团"之名。1938年,著名指挥家穆拉文斯基担任该团的音乐监督。此后40多年该团声誉渐高,进入黄金时代。

圣彼得堡爱乐乐团的演奏风格充满激情、富有力度感,充分反映出圣彼得堡这座古老城市的文化特性,在合奏上显示了俄式洗练的特色。乐团最擅长演奏本民族音乐家如柴科夫斯基、肖斯塔科维奇等的作品,其解释令人信服而表现生动。

十、日本广播(NHK)交响乐团

日本广播(NHK)交响乐团是1926年组建的,当时称为"新交响乐团",次年开始举办定期演奏会。

1935年,近卫秀麿担任常任指挥,该团从此活跃于日本乐坛。改称"日本交响乐团"后由尾高忠明和山田一雄任指挥。1951年隶属于日本广播协会(NHK),由此改称为目前的团名——日本广播(NHK)交响乐团。

日本广播(NHK)交响乐团是全日本最杰出的乐团,四管编制,全团人员共128名,每年平均演出140场左右(其中定期音乐会60场),听众达30万人次。

乐团的弦乐部分特别突出,合奏效果也十分完美,其充实的演奏能力堪与欧美的乐团相媲美。特别是在演奏日本现代作品时,该团最能发挥其实力。

第六节　世界十大女高音歌唱家

一、伊丽莎白·施瓦尔茨科普芙

伊丽莎白·施瓦尔茨科普芙(Elizabeth Schwarzkopf,1915—2006),如图4-2所示,德国女高音歌唱家,1915年12月9日生于波兰的亚罗钦。童年时代的她在波兰度过,并接受了初步的音乐教育。1932年,施瓦尔茨科普芙考入柏林高等音乐学校,专修声乐,同时还兼修钢琴、中提琴和理论作曲。1938年,她以优异成绩从音乐学院毕业,并且获得国际联盟奖,同年进入柏林国家歌剧院,初次职业登台的剧目是《帕西法尔》,她在其中扮演少女的角色。

施瓦尔茨科普芙的曲目范围相当广。青年时代的施瓦尔茨科普芙曲目集中在莫扎特的歌剧,她的纯净嗓音适合演唱花腔女高音的角色,如《唐·璜》中的埃尔薇拉和《费加罗的婚礼》中的苏珊娜等。从1947年起她的戏路发生了一些变化,开始转向抒情女高音,如《图兰朵》中的柳儿以及《霍夫曼的故事》中的三位女主角等。这时,她的演唱技巧发生了变化,音量变大,呼吸也更深了,对高音的冲击力更强。她演唱的《阿拉贝拉》等理查·施特劳斯的歌剧中就能明显地体会出这些变化。

图4-2　伊丽莎白·施瓦尔茨科普芙

除了歌剧,施瓦尔茨科普芙还是一位卓有成就的艺术歌曲演唱家,她曾经演唱并灌录过包括舒曼、舒伯特、

莫扎特和理查·施特劳斯在内的许多德、奥作曲家的艺术歌曲。她演唱的艺术歌曲不仅音色优美动听，更重要的是表情、分句贴合歌词内容和曲式特征，同样一首歌曲可以被她唱得变化多端、细致入微，难怪指挥大师卡拉扬要称赞施瓦尔茨科普芙为"最伟大的独唱家"。

晚年的施瓦尔茨科普芙致力于研究早期巴洛克声乐作品，还义务为丈夫李格到世界各地试听，发掘新的声乐人才。

二、梅尔塔·比尔吉特·尼尔森

梅尔塔·比尔吉特·尼尔森（Märta Birgit Nilsson，1918—2005），如图4-3所示，瑞典歌剧女高音歌唱家，生于瑞典南部省份斯康纳。她自幼爱好歌唱并参加卡鲁普地方合唱团活动，1941年进入斯德哥尔摩皇家音乐学院学习声学。她是第二次世界大战后（从20世纪50年代末到20世纪80年代中引退）瓦格纳女高音的代表人物。

她的首演是1946年在斯德哥尔摩上演的歌剧《自由射手》中扮演的女主角阿迦特，并获得好评。次年同样是在斯德哥尔摩，她扮演的麦克白夫人引起轰动。1948年后演出一系列歌剧名作，赢得很高的国际声誉。1951年参加格林德伯恩歌剧节。1954年首次登台维也纳国家歌剧院。1959年她在纽约的大都会歌剧院中演唱了《伊索尔德》，演唱征服了整个北美洲。

图4-3　梅尔塔·比尔吉特·尼尔森

三、雷娜塔·苔巴尔迪

雷娜塔·苔巴尔迪（Renata Tebaldi，1922—2004），如图4-4所示，意大利女高音歌唱家，从小受到身为歌唱演员的母亲的音乐熏陶，13岁便开始学钢琴，17岁入帕尔马音乐学院学习声乐。

1944年，她以《梅菲斯托菲利斯》中的叶莲娜一角开始自己的舞台生涯。1946年经卡拉扬推荐参加斯卡拉歌剧院的演出活动，从此声名日盛，足迹遍及欧洲各著名歌剧院。1955年在纽约大都会歌剧院演唱《奥赛罗》后，成为该剧院台柱。

她的演唱风格、情感表达恰如其分，嗓音极其柔润流畅，加之优雅的仪态和无懈可击的音准，使其成为当代最卓越的女高音歌唱家之一。

图4-4　雷娜塔·苔巴尔迪

四、玛丽亚·卡拉斯

玛丽亚·卡拉斯（Maria Callas，1923—1977），如图4-5所示，美籍希腊全能女高音歌唱家，1923年出生在纽约，7岁起接受音乐教育，主修钢琴。1937年9月，她以优异的成绩考入雅典国家音乐学院，并获得奖学金。入学不久参加学院的歌剧《乡村骑士》的演出，引起了西班牙著名女高音歌唱家伊戈尔达的强烈兴趣。1941年，卡拉斯登上了雅典歌剧院的舞台，首演德国写实派作曲家阿尔贝的歌剧《低地》。不久，卡拉斯又在《托斯卡》中担纲主演托斯卡，这是她第一次出演重要歌剧中的重要角色。第二次世界大战结束后，卡拉斯回到了美国，并获得世界声誉。

卡拉斯是一位全才女高音。她几乎唱遍了歌剧作品中所有的重要角色，一生中扮演过43个不同性格、不同身份、不同风格的人物，演出500多场；她的音域宽阔，既能演唱最轻巧的花腔女高音，也能演唱强烈的戏剧女高音。她是一位歌唱和表演俱

图4-5　玛丽亚·卡拉斯

佳的歌剧艺术家，十分注重人物性格的刻画，坚持认为表演角色必须注入真实的感情，这比歌唱本身更重要。

卡拉斯的最大成就是把音乐、戏剧和舞台动作有机地结合起来，创造了完美无瑕的舞台艺术形象，复活了100多年来被人遗忘了的不少作品，从而扩充了美声唱法的演出剧目，为声乐艺术的发展作出了重要贡献。

五、琼·萨瑟兰

琼·萨瑟兰(Joan Sutherland，1926—2010)，如图4-6所示，著名澳大利亚女高音歌唱家，学习于悉尼音乐学院的她在1947年以音乐会形式演出了歌剧《狄东与伊尼阿斯》，并开始了自己的艺术生涯。1949年和1950年两度获澳大利亚声乐比赛奖。1951年赴英国皇家音乐学院进修，翌年在修道院花园歌剧院登台。1954年改唱花腔女高音，先后在欧洲各地著名歌剧院和音乐节演出。1964年在米兰斯卡拉歌剧院上演《拉美莫尔的露契亚》时引起轰动，谢幕达30次之多，被公认为花腔艺术的典范。她的嗓音清亮剔透、华美淳厚，继承和发展了意大利传统唱法。

图4-6　琼·萨瑟兰

1963年，她替代作为权威的卡拉斯演唱了《诺尔玛》，从此被公认为替代了卡拉斯而成为"美声女王"。

萨瑟兰的贡献是把卡拉斯的声乐戏剧激情和歌唱技巧独具一格地结合起来，以此证实美声的真正美妙之处在于把歌唱的戏剧性和深刻的内容、卓越的技巧融合在一起。

六、蕾昂泰茵·普莱斯

蕾昂泰茵·普莱斯(Leontyne Price，1927—　)，如图4-7所示，美国女高音歌唱家，就读于纽约朱利亚音乐学院学习声乐，1952年扮演《法尔斯塔夫》中的福特夫人这一角色，为音乐界所瞩目。毕业后演出《波吉与贝丝》中的女主角贝丝。1955年被美国广播公司电视中心选为演播歌剧《托斯卡》的主要演员。1957年普朗克《卡尔美教派修女的对话》在旧金山公演时，经作者推荐任主角。1958年首次在伦敦修道院花园歌剧院代替契尔凯蒂出台演唱《阿伊达》，获得空前成功。从此阿伊达成为她最拿手的角色。1961年，她第一次在纽约大都会歌剧院登台，扮演《游吟诗人》中的莱奥诺拉。

图4-7　蕾昂泰茵·普莱斯

她的嗓音圆润、浓密而色彩丰富，不论高、中、低音，都有"黄金般的特质"。真实、深刻的感情表现和女性角色的内向与温柔，使她被公认为当代最杰出的"阿伊达"。

七、贝克佛蕾·西尔斯

贝克佛蕾·西尔斯(Beverly Sills，1929—2007)，如图4-8所示，美国女高音歌唱家，"美国歌剧皇后"。12岁开始学习音乐，17岁在费城首次登上歌剧舞台。1955年以扮演《蝙蝠》中的罗萨琳达名震纽约市歌剧院，成为该歌剧院20多年的专属歌唱家。1966年扮演《裘力斯·凯撒》中的克奥佩特拉获得巨大名声，从此登上欧美著名歌剧院舞台。

图4-8　贝克佛蕾·西尔斯

她是典型的花腔女高音，虽音量不大，却能巧妙地发挥美声唱法的长处。她的演唱风格独特，曲目广泛。1980年退休后还偶尔参与演出，并为纽约多个剧院担任艺术指导工作。

八、蒙茨克拉特·卡巴耶

蒙茨克拉特·卡巴耶(Montserrat Caballe,1933—2018),如图4-9所示,西班牙女高音歌唱家,意大利美声唱法的代表人物。9岁进入音乐学院学习。最早的音乐会演出是在贝多芬《d小调第九交响曲》中任女高音领唱。1957年在瑞士马塞尔歌剧院演唱《艺术家的生涯》咪咪一角后就开始广泛演出于欧美各地,其中1965年在纽约以音乐会形式演出的唐尼采蒂的《露克里齐亚·鲍吉亚》引起巨大轰动。

图4-9 蒙茨克拉特·卡巴耶

她擅长于演唱莫扎特、贝利尼、罗西尼、威尔第、普契尼等人的歌剧名作,理查·施特劳斯笔下的莎乐美是她最喜爱的角色,对德国和西班牙歌曲亦有深入的理解。

九、雷娜塔·斯科托

雷娜塔·斯科托(Renata Scotto,1934—),如图4-10所示,意大利著名的女高音歌唱家,1934年出生于意大利的萨伏那,很早就开始接受正规的声乐训练,师承著名声乐专家罗帕尔特。1953年在米兰新剧院举行的声乐比赛中获奖,并以威尔第的《茶花女》中的薇奥列塔首次登上歌剧舞台。1954年参加斯卡拉歌剧院所演出的《沃莉》一剧,获得成功并受聘于该剧院,成为引人注目的青年独唱演员,先后扮演了阿米娜、露契亚、巧巧桑、咪咪、阿迪娜等著名的女高音角色。1951年,斯科托随团来到英国伦敦,在科文特花园歌剧院扮演了《艺术家的生涯》中的咪咪、《爱的甘醇》中的阿迪娜。同年,斯科托在爱丁堡音乐节上代替卡拉斯扮演贝利尼的歌剧《梦游女》中的阿米娜大获成功,立刻被认为是"卡拉斯第二"。

图4-10 雷娜塔·斯科托

斯科托音质优美且有力度,她能用宽广的音域演唱从花腔、抒情到戏剧性很强的各类歌剧角色,除了尊重原作、致力于表达作品的思想感情以外,还能根据剧情发展的需要,对某些乐句或华彩段落做进一步的发挥。

十、维多利亚·德·洛斯·安琪莱斯

维多利亚·德·洛斯·安琪莱斯(Victoria de Los Angeles,1923—2005),如图4-11所示,西班牙国宝级歌唱家,1923年11月1日生于巴塞罗那的一个音乐家家庭。童年爱好唱歌和吉他。17岁入巴塞罗那音乐学院师从多罗列士·弗劳,曾一度在巴鲁曼斯研究所学习声乐。18岁首次参加歌剧演出,21岁在巴塞罗那举行第一次独唱音乐会。1945年扮演了《费加罗婚礼》中的伯爵夫人,并确立了绝佳抒情女高音的地位。1947年在日内瓦国际歌唱比赛中获头奖,并与B.吉利在马德里同台演出了《曼侬》及《波西米亚人》,担任女主角,当时的场面盛况空前。此后她在巴黎、伦敦、米兰、纽约等地的各大歌剧院登台演出了莫扎特、罗西尼、普契尼、韦伯、德彪西、比才的著名歌剧。不久成为美国大都会歌剧院主要演员,经常去意大利、英国、荷兰、瑞典、阿根廷等国旅行演出。1961年在巴塞罗那以音乐会形式演出法雅的歌剧《阿特兰基达》,是国际乐坛上的盛举。

图4-11 维多利亚·德·洛斯·安琪莱斯

自20世纪60年代中期开始,她偏重于音乐会演唱。其音域宽广,嗓音流畅、柔美、丰满而又灵活,声乐修

养全面,技巧完美。她的高音区鲜明而有光彩,中音区热情而富于迷人的魅力,善于揭示作品的内涵,并能赋予歌声以亲切的抒情感和崇高的诗意。她本是抒情女高音,除了能演唱抒情女高音及花腔女高音的角色外,还能扮演花腔技巧很难的女中音角色。她的声音优美动听而富于表现力,对各国的艺术歌曲有深刻的理解和切合风格的表现。她在推广西班牙民歌和丰富音乐会曲目方面作出了杰出贡献。她被誉为20世纪最佳女高音歌唱家之一。

第七节 世界十大男高音歌唱家

一、卡洛·贝尔贡济

卡洛·贝尔贡济(Carlo Bergonzi,1924—2014),如图4-12所示,1924年7月13日生于帕尔马,自幼喜欢唱歌。14岁时在父亲的支持下跟随男中音歌唱家格兰蒂尼(Edmondo Grandini)学习声乐。由于第二次世界大战期间他是一位积极的反纳粹者,曾被俘关在德国战俘营。战争结束后进入帕尔马的博伊托音乐学校学习了3年。

1948年开始在许多歌剧中担任男中音的主要角色。1950年10月的一天,在化妆间练声时偶然轻易地唱到了高音C。自此以后改唱男高音,很快便成为意大利最杰出的戏剧男高音。

他的音色优美明亮,富有戏剧性,而且控制力极强。他以自己独特的鉴赏力和艺术情趣,运用自己的嗓音唱出了稳健、优雅而又富有活力的旋律。他被誉为威尔第歌剧的权威解释者和"世界意大利美声唱法的大使"。

图4-12 卡洛·贝尔贡济

二、鲁契亚诺·帕瓦罗蒂

鲁契亚诺·帕瓦罗蒂(Luciano Pavarotti,1935—2007),如图4-13所示,世界著名的意大利男高音歌唱家,1935年10月出生于意大利摩德纳市郊一个并不富裕的家庭。父母都酷爱音乐,尤其父亲还是当地颇有名气的业余男高音。帕瓦罗蒂有着一副天生的好嗓子,自幼就与歌声结伴,19岁时开始学声乐。早年虽然做过小学教师、保险推销员,但他从未中断过对歌唱艺术的追求。

1961年,帕瓦罗蒂在阿基莱·佩里国际声乐比赛中因成功演唱歌剧《波西米亚人》主角鲁道尔夫的咏叹调,荣获一等奖。同年4月,首次在勒佐·埃米利亚歌剧院登台演出《波西米亚人》全剧,从此开始了他光辉灿烂的歌剧生涯。

帕瓦罗蒂真正成名始于1963年,他因顶替前辈大师斯岱法诺在英国伦敦皇家歌剧院演出而大获成功,1964年进入名耀世界的米兰斯卡拉歌剧院,从此一举成名。

图4-13 鲁契亚诺·帕瓦罗蒂

1967年,在纪念杰出音乐家托斯卡尼尼一百周年诞辰的音乐会上,他被卡拉扬挑选担任威尔第《安魂曲》中的独唱。此后,这颗歌剧巨星在世界上冉冉升起、光华四射、引人瞩目,继而成为当代最佳男高音而蜚声世界。1972年,他在纽约大都会歌剧院与萨瑟兰合作演出了《军中女郎》,在演唱剧中的一段被称为男高音禁区的唱段《啊,多么快乐》时,连续唱出9个带有胸腔共鸣的高音C,震动了国际乐坛。随后,在贝利尼的《清教徒》中唱出了高音D,从此坐稳了第一男高音的地位。

帕瓦罗蒂在40多年的歌唱生涯中，不仅创造了作为男高音歌唱家和歌剧艺术家的奇迹，还为古典音乐和歌剧的普及作出了杰出贡献。从1990年开始，帕瓦罗蒂还联手多明戈和卡雷拉斯组成了史上最强的演唱组合和演出品牌"三大男高音演唱会"，从罗马古代浴场、洛杉矶道奇体育场、巴黎埃菲尔铁塔……直到北京紫禁城的午门广场，"三大男高音"的歌声响遍全球。

2007年9月6日，因胰腺癌医治无效逝世，享年71岁。

三、普拉西多·多明戈

普拉西多·多明戈(Placido Domingo, 1941—　)，如图4-14所示，著名西班牙男高音歌唱家，最受尊敬的艺术家之一，被誉为"歌剧之王""真正文艺复兴式的音乐家"。

1941年生于马德里，父母都是西班牙民族歌剧演员。8岁时移居墨西哥。在墨西哥城音乐学院学习声乐、钢琴及指挥后，在蒙特雷首次登台。

青年时期的他热衷于斗牛和唱歌。于席德音乐学院毕业后进入墨西哥国家歌剧院唱男中音。20岁那年以演唱《茶花女》中的阿尔弗雷德跨入男高音的行列。

他的演唱嗓音丰满华丽，坚强有力，胜任从抒情到戏剧性的各类男高音角色。他塑造的奥赛罗、拉达美斯等形象，气概不凡，富于强烈的戏剧性和悲剧色彩。他还演唱过不少脍炙人口的小歌，又是位颇得好评的钢琴家和指挥家。1992年巴塞罗那奥运会开幕式上的会歌就是由他和一位女高音歌唱家演唱的。

作为歌唱家，多明戈扮演过多达115个歌剧角色，超过音乐编年史上任何一位男高音。其保留剧目有115个角色，几乎囊括了意大利和法国歌剧中的主要角色。他曾在全球各大主要歌剧院演唱，唱片录音有100多种，其中有93部歌剧全剧的录音，往往同一个剧目多次录音，共8次获格莱美奖。他还曾录过50多个视盘，拍过3部歌剧影片。

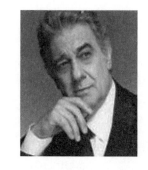

图4-14　普拉西多·多明戈

多明戈还是世界上最大的年度声乐比赛"世界歌剧声乐比赛"的创始人。他于1993年创办的这一赛事，迄今已在巴黎、墨西哥城、马德里、波尔多、东京、汉堡和波多黎各举行。

四、尤西·毕约林

尤西·毕约林(Jussi Bjorling, 1911—1960)，如图4-15所示，瑞典著名的男高音歌唱家，6岁即随父兄在欧美各国演出四重唱，先后进入皇家音乐学院和斯德哥尔摩皇家歌剧学校学习。1930年首次登台。1935年在维也纳国家歌剧院演出《阿伊达》大获成功。1938年在大都会歌剧院扮演《艺术家的生涯》中的鲁道尔夫。次年又在伦敦修道院花园歌剧院扮演《游吟诗人》中的曼里科。后返回瑞典，直至第二次世界大战结束后才在大都会歌剧院复出，并往返演出于欧美各国歌剧舞台。

图4-15　尤西·毕约林

他的音色漂亮、感情真挚、趣味高雅，既富于冷静的思考，又具有奔放的热情。他被公认为20世纪除卡鲁索、吉里以外最负盛誉的歌唱家。

五、弗兰科·科莱里

弗兰科·科莱里(Franco Corelli, 1921—2003)，如图4-16所示，意大利男高音歌唱家，20世纪最顶尖的歌剧明星之一。1921年4月8日出生在意大利的安科纳。从小具有非凡的童声嗓音，30岁参加佛罗伦萨五月音乐节声乐比赛获奖，1952年在

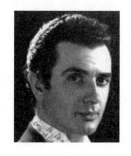

图4-16　弗兰科·科莱里

斯波莱托首次登台公演,后在斯卡拉歌剧院和伦敦修道院花园歌剧院演出,1960年起成为纽约大都会歌剧院台柱。

他的嗓音通畅、宽厚、洪亮,音域广阔,激情充沛,风度潇洒,名列当代男高音前茅。胜任抒情戏剧性和戏剧性男高音角色,又擅长演唱那不勒斯歌曲,并灌有唱片。

科莱里是一位多才多艺的男高音,几乎所有重要的男高音角色他都能胜任,特别是威尔第的《唐·卡洛》《欧那尼》《命运之力》《阿伊达》、普契尼的《图兰朵》等。

六、吉乌塞比·迪·斯岱法诺

吉乌塞比·迪·斯岱法诺(Giuseppe di Stefano,1921—2008),如图4-17所示,意大利男高音歌唱家,1921年生于西西里岛,从小喜爱唱歌,后在米兰学习声乐。第二次世界大战中被征入伍,当部队奉命调往德国布防时逃往瑞士,并在瑞士做过几场"跑步式"的演出。第二次世界大战后回到米兰继续其声乐学业,此后不断演出。

他那温暖抒情而富于魅力的音色和发自内心的炽热、恳切而动人的感情,使他在20世纪50年代和60年代前半期达到了自己艺术生涯的巅峰。

除歌剧外,他还擅长演唱那不勒斯歌曲。

图4-17 吉乌塞比·迪·斯岱法诺

七、詹姆斯·金

詹姆斯·金(James King,1925—2005),美国男高音歌唱家,名噪欧洲的美国歌唱家,1925年生于美国中部的堪萨斯州。父亲也是一位声乐圈中人。

他的声乐事业是在欧洲成长起来的。演出剧目主要是著名的德国歌剧。其演唱特点是技巧稳固坚实、表情真挚感人。

八、尼科莱·盖达

尼科莱·盖达(Nicolai Gedda,1925—2017),瑞典男高音歌唱家,1925年生于瑞典斯德哥尔摩,父亲是俄国人,曾在著名的顿河哥萨克男声合唱团中唱男低音;母亲是瑞典人,是一个对声乐艺术怀有强烈爱好并有相当造诣的银行职员。1952年首次登台演出亚当的三幕喜歌剧《朗朱穆的驿骑》。翌年,在米兰担任卡尔·奥尔夫的歌剧《爱神的胜利》首演男主角。后在巴黎和伦敦登台。1957年参加萨尔茨堡音乐节。同年,初露锋芒于美国大都会歌剧院。

他的嗓音清醇甘美,演唱风格纯正,乐感敏锐。艺术素养精深全面,通晓俄、德、意、法等六国语言,能胜任从格鲁克、海顿、莫扎特到瓦格纳、威尔第、普契尼等人的一大批歌剧中的角色。

九、杰姆斯·麦克莱肯

杰姆斯·麦克莱肯(James Mccracken,1926—),美国男高音歌唱家,1926年生于美国印第安纳州,青年时攻读于哥伦比亚大学。由于受到卡拉扬的赏识和邀请,他在维也纳参加了一系列欧洲著名歌剧的演出。

杰姆斯·麦克莱肯是一位具有宏大音量和强劲力度的男高音,如奥赛罗、唐豪塞等都是他最擅长扮演的角色。

十、马里奥·德尔·莫纳科

图 4-18 马里奥·德尔·莫纳科

马里奥·德尔·莫纳科(Mario del Monaco,1915—1982),如图 4-18 所示,意大利男高音歌唱家,1915 年生于佛罗伦萨。由于母亲是一位女高音歌唱家,莫纳科在年幼时就对许多歌剧选曲耳熟能详,并梦想也能成为歌唱家。

13 岁时第一次非正式登台,在蒙达尔佛参加了大型合唱的演出并担任独唱。后进入美术学校学习绘画和雕刻,同时在罗西尼音乐学院学习声乐、钢琴、音乐理论及音乐史。20 岁时进入罗马歌剧院一个歌唱培训班。自 1939 年起在皮萨罗的吉利剧院正式登台,以《乡村骑士》中的男高音图里杜征服了观众,跻身于意大利有影响力的歌唱家的行列。他先后演唱过《乡村骑士》《蝴蝶夫人》《阿伊达》《托斯卡》《奥赛罗》等名剧,充分展现了他的强劲歌风,确立了男高音歌唱家中的霸主地位。

莫纳科是被誉为"黄金小号"的拥有宏大音量、优美音色和深刻艺术表现力的杰出男高音,是 20 世纪意大利男高音中出类拔萃的人物之一。他铿锵嘹亮的嗓音最擅长演唱威尔第、普契尼等人的歌剧中的抒情性和戏剧性的角色。十分难能可贵的是,他几乎全部的声乐技艺都是通过自学而获得的。

莫纳科一生共演出了 427 场《奥赛罗》,这一历史纪录至今无人打破。在 20 世纪五六十年代的鼎盛时期,莫纳科录制了一系列唱片,其中包括一张有 17 首威尔第歌剧咏叹调的精选唱片。

第八节　世界十大小提琴家

一、弗里茨·克莱斯勒

弗里茨·克莱斯勒(Fritz Kreisler,1875—1962),如图 4-19 所示,美籍奥地利小提琴家和作曲家,是当时最出名的小提琴家之一。1875 年克莱斯勒出生于奥地利维也纳。4 岁时开始学习小提琴。1882 年进入维也纳音乐学院师从约瑟夫·黑尔梅斯伯格学习小提琴,并跟随安东·布鲁克纳(Anton Bruckner)学习乐理。1885 年赢得维也纳音乐学院比赛金奖。1885 年至 1887 年在巴黎音乐学院学习,导师包括约瑟夫·马萨(Joseph Massart)(小提琴)、利奥·德里布(Léo Delibes)(作曲)和儒勒·马斯内(Jules Massenet)等。12 岁时获巴黎音乐学院毕业比赛一等奖。

图 4-19 弗里茨·克莱斯勒

1888 年至 1889 年首次与钢琴家莫利茨·罗森塔尔(Moriz Rosenthal)到美国演出。1889 年与阿尔图·尼基什(Arthur Nikisch)指挥的柏林爱乐乐团合作举办了一场音乐会,正是这场音乐会及从 1901 年至 1903 年一系列的美国巡演让他声名鹊起。

克莱斯勒善于运用揉弦让小提琴发出类似人声的温润甜美的声音。他演奏自己的小提琴小品格外出色,同时也带动了大量使用揉弦技术的潮流。

二、亚莎·海菲兹

亚莎·海菲兹(Jascha Heifetz,1901—1987),如图 4-20 所示,杰出的美籍俄裔小提琴家,20 世纪最为优秀

的小提琴家之一。1901年出生于沙皇统治下的立陶宛，父亲是首都维尔纽斯交响乐团的小提琴手。海菲兹3岁就开始在父亲的指导下学习，5岁进入维尔纽斯音乐学院师从马尔金教授学琴，6岁便在音乐会上成功地演奏了门德尔松的协奏曲，被誉为"天才""神童"。

16岁迁居美国，并于同年11月27日在卡内基音乐厅举行了他在美国的首演。他一口气演奏了维尼亚夫斯基的《d小调第二小提琴协奏曲》、帕格尼尼的《第二十四随想曲》和维塔利的《恰空》等10余首技巧艰深的乐曲，博得听众们雷鸣般的掌声。20世纪小提琴的新王者诞生了。

图4-20　亚莎·海菲兹

1987年12月10日，一代琴圣病逝于洛杉矶。

三、内森·米尔斯坦

内森·米尔斯坦（Nathan Milstein，1904—1992），如图4-21所示，美籍俄国小提琴家，1904年12月出生于乌克兰黑海边上的城市奥德萨，7岁开始练习小提琴，后入圣彼得堡音乐学院学习。16岁时初演葛拉兹诺夫的小提琴协奏曲，由作曲家亲自指挥而一曲成名。之后与霍洛维兹及皮亚蒂戈尔斯基组成三重奏团，时有独奏会或室内乐演出。1925年，因俄国动荡不安，与霍洛维兹一起抵达美国，展开海外演奏生涯。1929年由斯托科夫斯基指挥费城管弦乐团，为米尔斯坦在美国举办了首演，听众立即为之风靡。此后米尔斯坦便定居美国，在美国及欧洲演出多年，建立个人声誉。

图4-21　内森·米尔斯坦

米尔斯坦的琴声十分独特，其贵族化的质感使听众充满敬畏，这种音质被描述为如银铃一般，但由于20世纪50年代的录音技术所限，这种声音被表现得过于尖锐刺耳，对于听众来说太具穿透力。基于这个原因，听众对米尔斯坦的演奏颇有微词，有些人排斥他。其对音准的表现技巧和准确性被称为海菲兹后第二人，之所以这样是因为他牺牲了一点点声音的表现来抒发其情感。他对于琴弓的驾驭也对此有帮助，被称为"弓之王子"也不足为奇。米尔斯坦认为揉弦表演不属于20世纪，只有19世纪小提琴家约阿希姆那一代才有这种技法。米尔斯坦演奏时通常不使用过多的揉弦，他的方式是在高潮时用极高的频率扩展弦的振动，而平时的演奏则多使用滑奏。一般的小提琴手用琴来表现多愁善感，但米尔斯坦则用琴来显示崇高的思想，所以他也被称为"小提琴的贵族"。这种区别语言无法表达，只有听他的演奏才能感受到。

四、大卫·费奥多洛维奇·奥依斯特拉赫

大卫·费奥多洛维奇·奥依斯特拉赫（David Feodorovich Oistrakh，1908—1974），如图4-22所示，苏联著名的小提琴家。5岁开始学琴，1926年从敖德萨音乐学院毕业，1934年进入莫斯科音乐学院高级班。先后获得全苏联小提琴比赛一等奖、全乌克兰小提琴比赛首奖、全苏联表演家比赛会优胜、维尼亚夫斯基国际小提琴比赛二等奖、依萨伊国际小提琴比赛会优胜。演出曲目几乎包括所有古典和现代最优秀的小提琴作品。他具有惊人的表现力和精深的技巧，被誉为"莫斯科的帕格尼尼"，获得"苏联人民演员"称号和斯大林、列宁奖金。1939年起在莫斯科音乐学院任教。他的学生中，有现已闻名于世的小提琴家伊·奥依斯特拉赫（其子）、维·皮卡依曾、斯尼特科夫斯基等。

图4-22　大卫·费奥多洛维奇·奥依斯特拉赫

五、耶胡迪·梅纽因

耶胡迪·梅纽因(Yehudi Menuhin,1916—1999),如图 4-23 所示,美国小提琴家、指挥家,1916 年 4 月 22 日出生于纽约,儿童时便显露出良好的乐感。4 岁开始学琴;7 岁便在老师路易·帕辛格指挥的旧金山交响乐队协奏下演出了拉罗的《西班牙交响曲》;11 岁第一次登上卡内基音乐厅舞台,在纽约交响乐团协奏下演奏了贝多芬的《D 大调小提琴协奏曲》;12 岁灌录第一张唱片;15 岁在巴黎音乐学院的比赛中获得了第一名;16 岁时录制埃尔加的协奏曲,由作曲家亲自担任指挥。后作为小提琴艺术家在世界各地演奏。20 世纪 30 年代达到艺术鼎盛时期,备受评论界的赞誉。

图 4-23 耶胡迪·梅纽因

1959 年移居伦敦。1963 年在英国创办音乐学校,并在布鲁塞尔设立基金,培养有天赋的儿童。1965 年获英国二级勋位,1985 年成为英国公民,1993 年获勋爵头衔。

他不仅是位小提琴家、指挥家,同时还是一位人道主义的社会活动家,并获得了欧洲各国授予的多项荣誉,包括法国荣誉军团勋章、比利时利奥波德勋章、西班牙大十字荣誉勋章。此外,还获得过牛津、剑桥和巴黎等 27 所大学授予的荣誉博士学位。

梅纽因曾三次访问中国,并培养了包括吕思清、胡坤、金力等在内的不少中国学生。

六、亨里克·谢林

亨里克·谢林(Henryk Szeryng,1918—1988),如图 4-24 所示,墨西哥籍波兰小提琴家,1918 年出生于波兰。5 岁学钢琴,后迷上了小提琴,被送往柏林随名师学琴。1933 年在柏林首次举行独奏会,之后开始全球性的巡回演奏。第二次世界大战期间,谢林共为盟军演奏 300 多场,1946 年他第一次到墨西哥演出就迷上了当地的风土人情,于是入墨西哥籍。1948 年起在墨西哥音乐学院任教。

谢林是最出色的少数几个能真正让小提琴优雅地歌唱的演奏家之一,他的演奏优雅富有诗意,又兼具对深度的表达。他演奏的勃拉姆斯的协奏曲与巴赫的《六首无伴奏小提琴奏鸣曲与帕蒂塔》都足以窥见这种极浓厚的艺术底蕴。

图 4-24 亨里克·谢林

七、艾萨克·斯特恩

艾萨克·斯特恩(Isaac Stern,1920—2001),如图 4-25 所示,美籍苏联小提琴大师,1920 年出身于乌克兰音乐世家,4 岁随母亲学习钢琴,8 岁师从波拉克学习小提琴,11 岁首次公演,12 岁转到曾任旧金山交响乐团首席小提琴的布林德门下学习,14 岁时,师徒公开演奏了巴赫的《d 小调双小提琴协奏曲》。17 岁在纽约市政厅举办独奏会,博得好评。1943 年,斯特恩在纽约卡内基音乐厅举行了一场极为成功的独奏音乐会,由此成为世界级的小提琴家,活跃于世界各地。此外,还和美国小提琴家罗斯、钢琴家伊斯托明组成三重奏团,从事室内乐的演出。

图 4-25 艾萨克·斯特恩

他的演奏音色很美,表现力丰富,技巧精确,曾任卡内基音乐厅的主持人、美国以色列文化基金主席,创办美国全国艺术委员会。

斯特恩自 1979 年以来曾多次来我国访问演出。

八、列奥尼德·科冈

列奥尼德·科冈（Leonid Kogan,1924—1982），如图 4-26 所示，苏联小提琴学派新一代的优秀代表人物之一。7 岁师从菲利浦·杨波尔斯基学琴，曾先后在莫斯科音乐学院附属儿童学校、莫斯科音乐学院学琴；1941 年在莫斯科音乐学院大厅举行了首场正式公演；1947 年在布拉格国际小提琴比赛中获一等奖；1948 年毕业后留校任教；1951 年在布鲁塞尔伊丽莎白女王国际小提琴比赛中再获一等奖，使他跻身于以大卫·奥依斯特拉赫为首的苏联一流小提琴家行列。

他演奏的曲目非常广泛，包括西方、苏联作曲家的主要小提琴作品。曾在欧美及远东各地举行独奏音乐会，并与钢琴家吉列尔斯、大提琴家罗斯托罗波维奇组成三重奏团，经常演出。他在演奏中力避虚饰，技巧惊人，处理得当，既富有气魄，又深情优美。

图 4-26　列奥尼德·科冈

九、萨尔瓦多·阿卡多

萨尔瓦多·阿卡多（Salvatore Accardo,1941—　），如图 4-27 所示，现代著名意大利小提琴家。6 岁开始学小提琴，13 岁时作为独奏家首次登台，15 岁获日内瓦比赛第一名，17 岁参加第四届帕格尼尼国际小提琴比赛荣获第一，从此一举成名。

作为著名独奏家和室内音乐演奏家，他于 1992 年组成"阿卡多四重奏小组"；因对年轻一代的深情关注，他于 1986 年在克雷莫纳与朱拉娜·菲立比尼和彼特拉基一起创建"瓦特·施特劳甫音乐学院"，在那里执教；1971 年，在那不勒斯创办观众可以观看排练的"国际音乐周"，并在克雷莫纳举办弦乐节；1993 年 9 月至 1995 年 1 月期间还担任那不勒斯圣卡洛剧院艺术总监和第一指挥。

阿卡多为 DGG、Philips、EMI、Sony Classical 灌录了无数的唱片，最近的唱片包括《贝多芬的协奏曲和两首浪漫曲》《献给克莱斯勒》《阿卡多：当代帕格尼尼》。

图 4-27　萨尔瓦多·阿卡多

他的演奏辉煌而富有歌唱性，具有精湛的小提琴演奏技巧，感情丰富，有异乎寻常的音乐感，能使听众深深着迷。近年来他的演奏曲目不断扩大，是当前世界上最活跃的小提琴家之一。

出于对他杰出艺术成就的赞赏，意大利评论界授予他阿比亚狄奖；1982 年，意大利总统授予他共和国最高荣誉头衔——大十字骑士勋章；1996 年，北京中央音乐学院任命他为"荣誉教授"，同年，他创立了由"瓦特·施特劳甫音乐学院"最优秀的学生组成的意大利室内乐团。

十、伊扎克·帕尔曼

伊扎克·帕尔曼（Itzhak Perlman,1945—　），如图 4-28 所示，当今世界上最引人注目的小提琴家。1945 年 8 月 31 日生于以色列的特拉维夫，5 岁开始学琴，13 岁在埃的·苏里文的节目中演奏《野蜂飞舞》而一举成名，随后即移居美国。1964 年，获得著名莱温特里特国际小提琴比赛一等奖，被人称作"小提琴王子"。

1991 年，他为 EMI 公司古典系列唱片录制的《肖斯塔科维奇第一小提琴协奏曲》和《格拉祖诺夫小提琴协奏曲》获得了该年度的格莱美大奖；1996 年帕尔曼与美

图 4-28　伊扎克·帕尔曼

国波士顿交响乐团合作录制的《美国专辑》再次获得了格莱美大奖。

1987年帕尔曼参加了以色列爱乐乐团对华沙和布拉格的访问演出、1990年对苏联的访问演出和1994年对中国和印度的访问演出。同时,还协助举办了在列宁格勒举行的纪念柴科夫斯基诞辰150周年的纪念演出。1993年,帕尔曼同马友友、弗雷德里克·冯·施塔德一起随同波士顿交响乐团参加了在布拉格举行的纪念德沃夏克的演出。

帕尔曼演奏的最大特点,是把浪漫主义的热情洒脱和古典主义的和谐均衡完美地结合在一起。他能驾驭各种音乐风格的作品,并试图用不同的音乐来表达不同的音乐内容。

由于帕尔曼在4岁时患小儿麻痹症,成为终身残疾,因而无法站立演奏,但他却以超常的毅力克服困难,最终成为世界级小提琴大师。

第九节　世界十大钢琴家

一、阿图尔·鲁宾斯坦

阿图尔·鲁宾斯坦(Artur Rubinstein,1887—1982),如图4-29所示,美籍波兰钢琴演奏家,生于波兰罗兹,自幼学琴,12岁在柏林举行音乐会,由著名指挥家约钦协奏。后又经常在汉堡、德累斯顿等地登台。14岁到华沙演出,深受波兰著名钢琴家帕德列夫斯基赏识。1905年到巴黎和伦敦举行独奏音乐会,1906年赴美举行40多场音乐会,轰动一时,极获成功,跃入优秀钢琴家之列。

鲁宾斯坦的演奏情感炽热、精力充沛,洒脱但不失严谨,细腻而富有诗意。

图4-29　阿图尔·鲁宾斯坦

二、弗拉基米尔·霍洛维茨

弗拉基米尔·霍洛维茨(Vladimir Horowitz,1903—1989),如图4-30所示,美籍俄罗斯钢琴家,生于乌克兰基辅。霍洛维茨在很早就显露出惊人的音乐才华,1921年毕业于基辅音乐学院,同年在波兰哈尔科夫首次登台演奏。曾先后师从俄罗斯和德国的演奏大师,集俄罗斯学派与德国学派之大成。20岁到柏林、巴黎举行旅行演出,获很大成功。24岁赴美,一举成名,之后定居美国。1960年在卡内基大厅举行独奏音乐会,轰动世界乐坛。

霍洛维茨的演奏辉煌、潇洒,表现手段丰富。

图4-30　弗拉基米尔·霍洛维茨

三、斯维亚托斯拉夫·杰奥里索维奇·里赫特

斯维亚托斯拉夫·杰奥里索维奇·里赫特(Sviatoslav Teorisovich Richter,1915—1997),如图4-31所示,苏联钢琴家,生于乌克兰的日托米尔,自幼随父学习钢琴,并显露出优异的钢琴即兴作曲才能。18岁在奥德萨歌舞剧院任音乐指导,19岁首次公开演出,22岁进入莫斯科音乐学院深造,27岁首演普罗科菲耶夫的第六奏鸣曲,后来又首演普罗科菲耶夫的第七和第九奏鸣曲,被公认为普罗科菲耶夫钢琴音乐的首要代言人。30岁时获全苏联演奏家比赛一等奖。

图4-31　斯维亚托斯拉夫·杰奥里索维奇·里赫特

1961年获苏联人民艺术家称号,同时他还是法国斯特拉斯堡大学的名誉博士。里赫特的演奏技巧纯熟、构思深刻,富于鲜明的戏剧性表现力。

四、阿尔弗雷德·布伦德尔

阿尔弗雷德·布伦德尔(Alfred Brendel,1931—),如图4-32所示,生于摩拉维亚的维森堡,自幼在南斯拉夫学琴,12岁随家迁居奥地利,进入埃德温·菲舍尔高级钢琴班深造,18岁在意大利波尔萨诺获布索尼大赛奖,从此开始演出生涯。

他录制过大量的唱片,声誉鹊起。他的唱片屡屡获奖,是古典音乐专辑中销量最大的。

图4-32 阿尔弗雷德·布伦德尔

五、弗拉基米尔·阿什肯纳齐

弗拉基米尔·阿什肯纳齐(Vladimir Ashkenazy,1937—),如图4-33所示,英籍苏联钢琴演奏家,1937年7月6日生于苏联的高尔基城,6岁开始学琴,8岁登台演奏。曾先后在莫斯科中心音乐学校和莫斯科音乐学院学习。1954年获肖邦国际钢琴比赛二等奖,1956年在布鲁塞尔伊丽莎白女王国际钢琴比赛中获金质奖章,1962年在莫斯科柴科夫斯基国际钢琴比赛中与奥格登并列第一名。

1989年担任柏林广播交响乐团首席指挥,同时还是伦敦皇家爱乐乐团的音乐总监、克利夫兰管弦乐团的客席指挥、阿姆斯特丹皇家大会堂管弦乐团指挥。

图4-33 弗拉基米尔·阿什肯纳齐

六、马尔塔·阿格里齐

马尔塔·阿格里齐(Martha Argerich,1941—),如图4-34所示,阿根廷女钢琴家,1941年生于阿根廷布宜诺斯艾利斯,5岁登台演出,被誉为"女神童"。16岁获布索尼国际钢琴比赛和日内瓦国际钢琴比赛两项冠军,24岁在第七届华沙国际肖邦钢琴大赛再次夺冠,名扬四海。

她的演奏技巧卓越,热情奔放。

七、鲁道夫·塞尔金

鲁道夫·塞尔金(Rudolf Serkin,1903—1991),如图4-35所示,俄罗斯钢琴家,1903年生于捷克,9岁开始在维也纳学钢琴,12岁登台演出,17岁在柏林同小提琴家普修合作演出,从此两人一直精诚合作了几十年。33岁在纽约和当代著名指挥家托斯卡尼尼合作演出,一举成功,闻名世界。

他的演奏从不追求表面上的华丽,而是以真挚来打动听众。

图4-34 马尔塔·阿格里齐

八、阿尔图罗·贝内得蒂·米凯兰杰利

阿尔图罗·贝内得蒂·米凯兰杰利(Arturo Benedetti Michelangeli,1920—1995),如

图4-35 鲁道夫·塞尔金

图 4-36 所示,意大利钢琴家,生于 1920 年,早年就学于布雷西亚和米兰音乐学院。19 岁在日内瓦国际音乐比赛中获奖,从此名声大震,活跃于国内。第二次世界大战之后,他在欧洲各地旅行演出,引起轰动。1972 年,他移居瑞士,成为国际上瞩目的钢琴大师。

他的演奏具有一丝不苟的求全精神,得体而适度的控制使每一个音都富于充分的表情和生命。

九、弗里德里希·古尔达

弗里德里希·古尔达(Friedrich Gulda,1930—2000),如图 4-37 所示,奥地利钢琴家,1930 年出生于维也纳,7 岁学琴,12 岁进入维也纳音乐学院就读研究生,16 岁获日内瓦国际音乐比赛首奖。18 岁在维也纳举行了三次演奏会,并录制了唱片。

他的演奏既珍视维也纳古典音乐的传统,又富于时代精神,表现出独有的创造性。他着力于让现代人完全理解古典音乐,但反对因循守旧的演奏方式,因而尝试着对现代爵士乐的演奏。

十、毛里齐奥·波利尼

毛里齐奥·波利尼(Maurizio Pollini,1942—),如图 4-38 所示,意大利钢琴家,1942 年出生,早年在威尔第音乐学院学习钢琴,并兼学作曲,18 岁获国际肖邦钢琴作品比赛大奖。19 岁以后在欧洲旅行演出,颇为成功。

他的演奏干净利落、健康明快,给人以力量的感染。

图 4-36　阿尔图罗·贝内得蒂·米凯兰杰利

图 4-37　弗里德里希·古尔达

图 4-38　毛里齐奥·波利尼

第十节　世界十大指挥家

一、阿尔图罗·托斯卡尼尼

阿尔图罗·托斯卡尼尼(Arturo Toscanini,1867—1957),如图 4-39 所示,意大利指挥家、大提琴家,1867 年生于帕尔马,9 岁进入帕尔马音乐学院学大提琴和作曲。19 岁受聘于歌剧团,在管弦乐队担任大提琴手,赴南美巡回演出。在里约热内卢时代理指挥了《阿伊达》,获得好评;同年返回意大利,在特里诺和米兰以指挥歌剧新作和瓦格纳的歌剧而著名。1903—1906 年任布宜诺斯艾利斯歌剧院指挥;1908—1915 年任纽约大都会歌剧院主任指挥。1915 年回国,重任

图 4-39　阿尔图罗·托斯卡尼尼

斯卡拉歌剧院音乐指导；1928—1936年任纽约交响乐团常任指挥；1937年美国音乐界为他挑选优秀演奏员组成NBC（国家广播公司）交响乐团，他任指挥并长达17年，直到1954年退休。

托斯卡尼尼指挥演出过100多部歌剧和很多部管弦乐曲，演出曲目极为广泛。

二、布鲁诺·瓦尔特

布鲁诺·瓦尔特（Bruno Walter，1876—1962），如图4-40所示，德裔美籍指挥家、钢琴家、作曲家，生于柏林，8岁进入柏林斯特恩音乐学校学习，有"小莫扎特"之称。12岁在一次学生演出中与柏林爱乐乐团合作演出贝多芬《降B大调第二钢琴协奏曲》第一乐章；16岁作为学生指挥柏林爱乐乐团演出自己的作品《平静的海与顺利的航行》；18岁起就在德国许多城市的歌剧院任指挥；1901年担任维也纳宫廷歌剧院的乐长；1913年担任慕尼黑歌剧院音乐指导；1922年后除活跃于柏林、莱比锡和萨尔茨堡音乐节外，还到英美演出，国际声誉增长；1933年后因受纳粹迫害而离德去奥、法；1939年起定居美国的22年中达到了其艺术成就的最高峰。

他的指挥风格柔和优美，将管弦乐的各声部都处理得富有歌唱性。他继承和发展了德国的指挥传统。

三、列奥波尔德·斯托科夫斯基

列奥波尔德·斯托科夫斯基（Leopold Stokowsky，1882—1977），如图4-41所示，美籍英国指挥家，从牛津大学皇后学院毕业后又进入伦敦音乐学院。23岁前往美国，曾在教堂任管风琴手兼合唱指挥；26岁在辛辛那提交响乐团任音乐指导；30岁担任费城交响乐团音乐指导，并组织过全美青年交响乐团、纽约市交响乐团和美国交响乐团。1917年开始录制唱片，1929年开始作广播演出，后来又在电影里演出，1940年为迪士尼的《幻想曲》担任音乐指导。

他的指挥风格豪华壮丽，对比强烈，充分发挥了乐队的表现力。

四、威尔海尔姆·富尔特温格勒

威尔海尔姆·富尔特温格勒（Wilhelm Furtwangler，1886—1954），如图4-42所示，德国指挥家，1886年生于柏林，8岁开始学习音乐，起初在朱里赫与斯特拉斯堡担任指挥。1920年又担任柏林爱乐乐团指挥，1926年到1928年期间在纽约爱乐乐团担任指挥，归国后又担任莱比锡格万德豪斯乐队指挥。1937年任柏林国立歌剧院音乐总指导、柏林爱乐乐团指挥和德国纳粹政府的音乐顾问。

他是典型的瓦格纳浪漫主义学派指挥家，演奏曲目广泛，气势雄厚，是德国代表性的优秀指挥家。

图4-40 布鲁诺·瓦尔特

图4-41 列奥波尔德·斯托科夫斯基

图4-42 威尔海尔姆·富尔特温格勒

五、尤金·奥曼蒂

尤金·奥曼蒂(Eugene Ormandy,1899—1985),如图 4-43 所示,美籍匈牙利指挥家,1899 年生于匈牙利布达佩斯,5 岁时便以小提琴神童身份进入布达佩斯国立音乐学院,20 岁成为该院教授。31 岁担任纽约卡皮特尔剧院管弦乐队的首席小提琴,35 岁拿起了指挥棒并任该剧院音乐指导。1928 年加入美国籍,后陆续指挥了纽约爱乐交响乐团及费城通俗管弦乐团的一系列音乐会并获得成功。43 岁起担任明利亚波利斯交响乐团常任指挥,达 5 年之久,自 47 岁起又任费城交响乐团音乐指导,录制了四百余张唱片。

图 4-43 尤金·奥曼蒂

他的指挥风格坚实浑厚而又细腻,曾得到美国政府以及其他各个国家所颁发的各种嘉奖,并获得 17 所大学与音乐学校的荣誉博士学位。1973 年曾率费城交响乐团来华演出。

六、赫伯特·冯·卡拉扬

赫伯特·冯·卡拉扬(Herbert von Karajan,1908—1989),如图 4-44 所示,当代最杰出的指挥家之一,1908 年生于奥地利萨尔茨堡。5 岁就掌握了惊人的钢琴演奏技巧,作为"神童"轰动了萨尔茨堡。少年时代学习指挥,19 岁在乌尔姆歌剧院初次登台指挥。22 岁担任亚琛歌剧院指挥,30 岁任柏林歌剧院的指挥,39 岁任著名的维也纳爱乐乐团和维也纳爱乐协会乐团指挥,41 岁兼任米兰斯卡拉歌剧院常任指挥,42 岁又兼任伦敦爱乐乐团常任指挥。47 岁任柏林爱乐乐团终身常任指挥,成为名副其实的欧洲音乐总指导;48 岁任维也纳国家歌剧院指挥兼萨尔茨堡音乐节总指导。

图 4-44 赫伯特·冯·卡拉扬

此外,他设立了卡拉扬基金会,主持国际指挥比赛,设立音乐研究所等。

他的指挥风格气势宏伟、热情洋溢、细腻精致,指挥的作品也很多。在他长期指挥下的柏林爱乐乐团是世界首屈一指的高水平乐团,只有维也纳爱乐乐团可与其媲美。

七、雷昂纳德·伯恩斯坦

雷昂纳德·伯恩斯坦(Leonard Bernstein,1918—1990),如图 4-45 所示,美国指挥家、作曲家。曾就读于哈佛大学和柯蒂斯音乐学院,25 岁任纽约爱乐乐团的副指挥,40 岁成为该团第一个美国指挥,其间曾荣获"桂冠指挥家"称号,从此一举确立了第一流指挥家的地位。

图 4-45 雷昂纳德·伯恩斯坦

他的指挥风格理智而直率,富有时代精神。奥地利政府曾于 1977 年举行了"伯恩斯坦音乐节"来表彰他的艺术活动。

八、克劳迪奥·阿巴多

克劳迪奥·阿巴多（Claudio Abbado，1933—2014），如图4-46所示，意大利指挥家，1933年6月26日生于米兰艺术世家，11岁开始学习音乐，16岁得到指挥大师伯恩斯坦鼓励，立志终身从事音乐。22岁在米兰威尔第音乐学院学习作曲和钢琴，23岁进入维也纳音乐学院，25岁在美国唐格伍德的库塞维斯基国家指挥比赛中获得一等奖，30岁赴纽约参加第一届米特罗普洛斯国际指挥比赛荣获第一名，32岁任萨尔茨堡音乐节指挥，35岁担任斯卡拉歌剧院乐团首席指挥，38岁任维也纳爱乐乐团终身指挥，40岁率维也纳爱乐乐团在日本、韩国、中国进行巡回演出，46岁任伦敦交响乐团首席指挥，48岁任欧洲室内乐团艺术顾问，49岁创办斯卡拉爱乐乐团，53岁任维也纳国家歌剧院音乐总监，56岁任柏林爱乐乐团首席指挥，69岁任琉森节日管弦乐团艺术总监。

他的指挥风格非常有生气，最拿手的曲目是德奥作曲家大型管弦乐作品。

图4-46 克劳迪奥·阿巴多

九、小泽征尔

小泽征尔（Seiji Ozawa，1935— ），如图4-47所示，著名美籍日本指挥家，1935年生于中国沈阳，16岁进入日本东京桐朋学园高等学校音乐系学习指挥。24岁在法国第九届贝桑松国际指挥比赛、伯克郡音乐节的指挥会演和卡拉扬主持的比赛中获奖。25岁初次登台指挥法国国立广播管弦乐团，接着又出色地指挥过纽约爱乐乐团，旧金山、加拿大、伦敦交响乐团和维也纳乐团等。35岁起任旧金山交响乐团常任指挥和音乐指导，后任波士顿交响乐团终身音乐指导兼指挥，并兼任新日本爱乐乐团的首席指挥。

他的指挥风格热情洋溢、豪迈奔放。

图4-47 小泽征尔

十、祖宾·梅塔

祖宾·梅塔（Zubin Mehta，1936— ），如图4-48所示，印度籍指挥家，犹太人，1936年4月29日生于印度孟买音乐世家，父亲梅万·梅塔是位出色的小提琴手、小提琴教师和指挥家、孟买交响乐团和弦乐四重奏团的创始人。祖宾·梅塔7岁开始接受正规小提琴和钢琴教育，16岁指挥了孟买交响乐团，18岁进入维也纳音乐学院学习钢琴、作曲。22岁在利物浦国际指挥大赛上获胜，并担任当地一乐团副指挥。20多岁就指挥过维也纳爱乐乐团和柏林爱乐乐团，27岁第一次和纽约爱乐乐团、费城乐团和蒙特利尔交响乐团合作。1962年到1966年期间任蒙特利尔交响乐团的首席指挥，同时在1962年到1978年期间还任洛杉矶爱乐乐团音乐总监。1969年担任以色列爱乐乐团的音乐顾问，1977年升为首席指挥，1981年任终身音乐总监。1978年任纽约爱乐乐团的音乐总监，历时13年。1998年起任巴伐利亚国家歌剧院音乐总监。

祖宾·梅塔是佛罗伦萨的荣誉市民，1997年成为维也纳国家歌剧院荣誉会员。

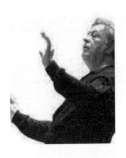

图4-48 祖宾·梅塔

第十一节　世界十大管乐家

一、雅克·郎斯洛

雅克·郎斯洛(Jacques Lancelot,1920—?),法国著名单簧管演奏家,生于里昂,少年时师承著名单簧管演奏家布拉西。18岁进入巴黎音乐学院学习,毕业后任拉慕鲁管弦乐团、乌布拉都室内管弦乐团的独奏者。24岁和郎帕尔等人组成法国管乐五重奏团,广泛进行演奏。后任里昂音乐学院教授、巴黎音乐学院面试官以及日内瓦国际音乐比赛评审员。

他演奏的单簧管音色透明、清澈,所吹奏的莫扎特乐曲堪称天下绝响。

二、皮埃尔·毕耶洛

皮埃尔·毕耶洛(Pierre Pierlo,1921—?),法国著名双簧管演奏家,1921年生于巴黎,早年在西班牙巴伦西亚音乐学院学习,后进入巴黎音乐学院深造,毕业后任巴黎喜剧院管弦乐团团员。28岁在日内瓦国际音乐比赛中获得双簧管项目的冠军,从此开始活跃于双簧管独奏界,并和郎帕尔等人组成了法国管乐五重奏团,以及巴黎巴洛克合奏团等音乐团体。

他演奏的双簧管音色明丽、清澄,同时又具备名演奏家高超技巧的灿烂感觉。

三、让·皮埃尔·郎帕尔

让·皮埃尔·郎帕尔(Jean Pierre Rampal,1922—2000),如图4-49所示,法国著名长笛演奏家,1922年生于马赛,父亲也是位有名的长笛家。他自幼接受父亲的指导,后进入巴黎音乐学院学习并以优等奖毕业。25岁在日内瓦国际比赛中独占鳌头,声名远扬,被聘为威西歌剧院管弦乐团的首席长笛;后前往美国旅行演奏,博得一致赞赏。从1965年起开始任巴黎国立歌剧院管弦乐团的首席长笛。

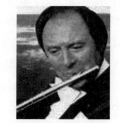

图4-49　让·皮埃尔·郎帕尔

他演奏的长笛光辉高贵、美丽悦耳,加上惊人的吹奏技巧、温馨而洗练的表情,使人为之陶醉。

四、奥瑞尔·尼柯烈

奥瑞尔·尼柯烈(Aurele Nicolot,1926—2016),瑞士著名长笛演奏家,1926年生于瑞士奴夏特尔,曾先后在苏黎世音乐学院和巴黎音乐学院深造。19岁起先后担任苏黎世哈雷管弦乐团以及温达杜尔管弦乐团团员,此间还参加了日内瓦国际音乐比赛并获得优胜。24岁后在柏林爱乐乐团担任首席长笛,27岁起在柏林音乐学院执教,同时活跃于独奏舞台,很快博得声誉,成为现代最伟大的长笛演奏家之一。

他演奏的曲目从巴洛克时代至现代作品几乎无所不包,演奏时全神贯注,充满信心,显示出他颇为强烈的倾诉力。

五、罗达·柯贺

罗达·柯贺(Lothar Lock,1935—?),德国著名双簧管演奏家,生于莱茵,初学牧笛,后改为双簧管。14岁进入艾森国立音乐学校,17岁担任巴登怀拉管弦乐团团员,后就任弗赖堡管弦乐团首席双簧管。2年后在布拉格的双簧管音乐比赛中夺魁,1961年起活跃于独奏舞台。

他演奏的双簧管厚实、光辉,几乎打破一般人对双簧管的概念。

六、彼得·卢卡斯·格拉夫

彼得·卢卡斯·格拉夫(Peter Lucas Graf,1929—?),如图4-50所示,瑞士著名长笛演奏家,1929年生于苏黎世,曾师承莫伊兹在巴黎音乐学院就读。21岁任柏林爱乐乐团长笛手,同时被聘为温达杜尔市立管弦乐团团员。24岁在慕尼黑国际音乐比赛中夺魁,自此开始活跃于独奏舞台。29岁又获得伦敦哈利尔特·柯恩国际音乐节的巴布洛克奖,31岁以指挥身份在鲁哲伦歌剧院首次登台。

他演奏的长笛优美而精确,说服力极强。

图4-50 彼得·卢卡斯·格拉夫

七、莫里斯·安德烈

莫里斯·安德烈(Maurice Andre,1933—2012),如图4-51所示,法国著名小号演奏家,1933年生于法国南部阿雷斯,19岁才进入巴黎音乐学院学习,20岁参加日内瓦国际音乐比赛独占鳌头。此后有时在拉慕鲁管弦乐团任职,有时也跟爵士乐团合奏。

他演奏的小号音色圆润,技巧出众,在演奏中巧妙地注入了自己的整个心灵,让音乐变得生动无比,让观众感受到音乐的乐趣。

他取得的一切成就完全是依靠自己的努力,他是一位不畏艰难、力争上游的演奏家。

图4-51 莫里斯·安德烈

八、赫尔曼·鲍曼

赫尔曼·鲍曼(Hermann Baumann,1934—?),如图4-52所示,德国著名圆号演奏家,1934年生于汉堡,曾学习钢琴和大提琴。21岁进入汉堡音乐学院学习圆号,27岁成为斯图加特南德广播交响乐团的首席圆号手,30岁在慕尼黑国际音乐比赛中夺魁。

他演奏的圆号音色圆润、华美、明朗。

图4-52 赫尔曼·鲍曼

九、卡尔·莱斯特

卡尔·莱斯特(Karl Leister,1937—),如图4-53所示,德国著名单簧管演奏家,1937年生于德国威赫姆斯哈劳,父亲也是单簧管演奏家。15岁进入柏林音乐学院学习,20岁成为柏林爱乐管弦乐团首席单簧管。多次在柏林、科隆和慕尼黑等地的音乐比赛中获单簧管项大奖。

图4-53 卡尔·莱斯特

他演奏的单簧管音色稳定而扎实,表情丰富,又懂得适当节制,特别是慢板乐章和室内乐,能流露出扣人心弦的韵味。

十、海因兹·贺利嘉

海因兹·贺利嘉(Heinz Holliger,1939—),如图4-54所示,瑞士著名双簧管演奏家,1939年生于瑞士根达尔,曾先后在贝伦音乐学院和巴黎学习。20岁在日内瓦国际音乐比赛中获得第一名,随后又荣获瑞士联邦奖。21岁获瑞士音乐家协会奖,22岁又在慕尼黑国际音乐比赛中夺魁。

他把双簧管的表现范围无穷扩大,使其变成现代乐器。他不仅是双簧管演奏界的天才,而且是20世纪最伟大的音乐家之一。

图4-54 海因兹·贺利嘉

第十二节 歌 剧

一、世界上最早的歌剧

1597年在意大利佛罗伦萨一个私人集会上演出的歌剧《达夫内》是世界上最早的歌剧,由雅各布·佩里作曲,奥塔维奥·里努奇尼作词,可惜乐谱已遗失。

现存最早的歌剧作品是1600年佩里和普契尼的《尤丽狄西》,收存在卡契尼的牧歌集《新音乐》中的序言和唱法说明中,是现存最早的有关宜叙调和美声唱法的珍贵资料。

二、世界上最长的歌剧

经常演出的歌剧中,篇幅最大、演出时间最长的,是德国作曲家瓦格纳作曲并编剧的三幕歌剧《纽伦堡的名歌手》,这部歌剧在正常无间断的情况下演出长达5小时15分钟。

瓦格纳创作这部歌剧花了22年的时间。

三、世界上最短的歌剧

达律斯·米约(1892—1974)的作品,首演于1928年,全曲仅长7分27秒,是世界上最短的歌剧。

四、最著名的歌剧首演圣地

德国的音乐中心德累斯顿,许多伟大的歌剧作品都是在德累斯顿歌剧院首演的,如瓦格纳的《黎恩济》《漂泊的荷兰人》《唐豪塞》,理查·施特劳斯的歌剧《火荒》《莎乐美》《埃列克特拉》《玫瑰骑士》《达芬妮》等。

五、最长的歌剧咏叹调

瓦格纳的《众神黄昏》中布仑希尔德牺牲一场的咏叹调是最长的歌剧咏叹调,通常表演需用14分46秒。

六、最早用无线电广播的歌剧

1910年1月13日,戴弗雷斯特无线电话公司转播的纽约大都会歌剧的演出,是世界上最早用无线电广播的歌剧。这次演出的歌剧有马斯卡尼的《乡村骑士》和列昂卡瓦洛的《丑角》。

七、最早的电视歌剧

1934年7月6日,英国广播公司在电视节目中播放了歌剧《卡门》,由赫德尔·奈休和萨拉·菲夏主演,乐队伴奏由西利尔·史密斯的钢琴和三管编制的管弦乐队组成,播放时间为45分钟。

八、上演率最高的歌剧

法国著名作曲家比才于1874年创作的歌剧《卡门》,自诞生以来久演不衰,一直受到世界人民的欢迎,是上演率最高的一部歌剧。

本剧也是百多年来几代歌唱家竞相演唱的剧目之一。原剧那高度的艺术成就和独特的魅力使之雅俗共赏,令人百观不厌。

九、唯一不写歌剧的伟大音乐家

德国古典乐派的最后一人——杰出的音乐家勃拉姆斯,一生中竟从未写过一部歌剧。这一现象在与他具有相同地位的其他音乐家中,是十分罕见的。据说他认为:"写作歌剧要比结婚还难。"

十、世界最负盛名的十大歌剧

(1)《费加罗的婚礼》(莫扎特);
(2)《魔笛》(莫扎特);
(3)《塞维利亚的理发师》(罗西尼);
(4)《弄臣》(威尔第);
(5)《茶花女》(威尔第);
(6)《卡门》(比才);
(7)《奥赛罗》(威尔第);
(8)《艺术家的生涯》(普契尼);
(9)《托斯卡》(普契尼);
(10)《蝴蝶夫人》(普契尼)。

第十三节 唱 片

一、世界上最早的唱片

世界上第一张唱片是由美国工程师埃米尔·别尔利赫尔于1888年录制而成的。这张唱片现存于美国华盛顿国家博物馆。

早期的唱片中间有两个孔,唱针由里向外转动。唱片只录一面,背面有文字说明。

二、最早的扬声器和电动留声机

1898年英国伦敦的霍雷斯·肖特获得专利的"奥格泽特弗恩"扬声器,是世界上最早的扬声器。这个扬声器利用了压缩空气的装置。

最早用扬声器放大装置来代替耳机的电动留声机,是1925年美国俄亥俄州达比由克的布朗兹维克公司制造的布朗兹维克·帕纳特罗普的留声机。

三、最早的爵士乐唱片

世界上最早的爵士乐唱片是1917年3月7日开始销售的。这张唱片一面录有《新奥尔良爵士乐队歌曲》,另一面录有《紧张、坚定的一瞬》。演奏者是尼克·拉罗卡的原新奥尔良爵士乐队,由美国新泽西州卡姆登的皮克塔公司出版。

四、最早的歌剧唱片

1896年,法国帕台·弗雷贝公司开始销售世界上最早的歌剧唱片。这是一种圆筒形唱片,灌制录音的均是当时著名的歌剧演员。

1903年,格拉莫冯公司的弗雷德·盖斯巴格,在意大利米兰录制的《丑角》,是世界上最早的歌剧全曲唱片,由歌剧作者列昂卡瓦洛亲自担任指挥。

五、最早的镀金唱片

美国的格伦·米拉乐团演奏的歌曲《卡达努加·秋》在1941年摄制的美国电影《桑·巴雷小夜曲》中曾使用过。同年,美国无线电公司开始销售这首歌曲的唱片,仅几个月就出售了100万张。为此,美国无线电公司特别制作了一张镀金的唱片赠给格伦·米拉乐团,以资庆贺。这就是世界上第一张镀金唱片。

六、最早的金唱片(销售达到100万张)

金唱片是西方国家专门为了奖赏灌制唱片的歌唱家而设置的。

世界上第一张金唱片录制的是列昂卡瓦洛所作的歌剧《丑角》中的一段咏叹调,是意大利著名男高音歌唱

家恩里科·卡鲁索(1873—1921)演唱的。

七、最早的唱片图书馆

1914年,美国明尼苏达州圣保罗城图书馆开设了世界上最早的唱片图书馆。

开馆伊始,只有当地妇女俱乐部寄赠的25张唱片,到1919年,图书馆所收藏的唱片已近600张,借出次数达3505次。

八、最畅销的唱片

个人唱片销售数最高纪录,是迈克尔·杰克逊创造的。他灌制的唱片集在全世界共销售出了数千万张。由于他在歌坛久盛不衰,所以他的这一纪录还在不断地上升。

第一张破100万大关的古典密纹慢转唱片,是钢琴家哈维·拉凡·小克立本杰演奏的柴科夫斯基的《钢琴奏鸣曲第一号》。

世界上发行量最大的歌曲唱片,是由美国作曲家欧文·柏林所写的作品《我愿光明再生》,这是一首圣诞节颂歌,作品问世后的数十年间,售出的唱片数竟达5000万张。

九、最耐用的唱片

1977年9月5日,美国"旅行者1号"探测器从美国佛罗里达发射。探测器周围用几枚钛制螺栓固定着一个铝盒,盒里有一个瓷唱头、一个钻石唱针和一张镀金的铜唱片,唱片内录入了两个小时的音响节目,全是地球上的各种声音。其中自然界的声响有35种,如风雨雷电、鸟鸣兽叫等。除此之外,唱片中还收录了世界上60多种不同语言的问候语。整张唱片有3/4录下了地球上各时代、各地区不同民族的音乐,共有27首之多,其中有一首是中国的古琴曲《流水》。这张唱片即使使用10亿年,音色也将嘹亮如新,堪称世界上最耐用的唱片。

十、最小的唱片

世界上最小的唱片,直径只有35 mm。该唱片所录制的是英国国歌。这种唱片是1924年由英国的一家唱片公司出品的,前后总共只制作了250张。今天,这种微型唱片已成为收藏家的宠物和博物馆的珍品。

第十四节　音　乐　著　作

一、最畅销的几首乐谱

《故乡的亲人》(1851)、《听那学舌的鸟》(1855)和《蓝色多瑙河》(1867),它们的销量都超过了24万份。在有版权的乐谱中,销售量纪录最高的是《让我叫你一声"爱人"》(1910年由瓦斯顿和福利·惠曼所作)和《直到再相逢》(1918年由埃肯和瓦尔丁所作),到1967年为止这两首乐谱各卖了600万份。

二、最昂贵的音乐手稿

莫扎特的九部交响乐手稿，于1987年5月22日在英国伦敦沙斯比拍卖行售出时，标价高达4 394 500美元，创音乐手稿的最高纪录。

这批手稿中包括交响乐第二十二号到第三十号，它们都是1773—1774年间作者在奥地利萨尔茨堡创作的。当时的莫扎特还是个少年。

三、篇幅最大的音乐作品

捷克斯洛伐克作曲家日登内克·菲比赫的钢琴套曲《情绪·印象·回忆》是篇幅最大的音乐作品。这部钢琴套曲包含了376首乐曲，如果要演奏这首巨型音乐作品得连续几天才行。据传，某乐团在连续演奏此作品时，竟有几个乐手连续病倒了。

四、中国最早的音乐理论专著

中国最早的音乐理论专著是《乐记》，全书共23篇，现存前11篇，即《乐本篇》《乐论篇》《乐礼篇》《乐施篇》《乐言篇》《乐象篇》《乐情篇》《乐化篇》《魏文侯篇》《宾牟贾篇》《师乙篇》，其他12篇已失传。此书详细地论述了音乐的本质、特征，音乐与政治、生活的关系，音乐的审美、教育与社会作用以及音乐创作过程等，作者不详。

五、中国最早的民歌集成

据古籍记载，距今3000多年的周朝就已开始了民歌的集成工作。当时采集民歌的制度称为"采风"。各诸侯国专设"采诗之官"，又称为"行人"，每年春、秋两季出去收集民歌，在呈献朝廷后交乐官保存，除供天子了解民意外，每逢祭祀、朝会、宴食、迎宾等场合，还用于演奏、演唱。

六、中国最早的琴史专著

中国第一部琴史专著是《琴史》，成书于1084年。著者朱长文（1039—1098），字伯原，号乐圃，江苏苏州人。《琴史》共分六卷，一至五卷为琴人传略，以人记事，共收集了先秦到宋代156位琴人的事迹。第六卷论述了《莹律》《释弦》《明度》《拟象》《论音》《审调》《声歌》《广制》《尽美》《志言》《叙史》十一个专题，体现出他的史学观和音乐美学思想。

七、中国最早记载五线谱和音阶唱名的书

《律吕正义》是中国最早记载五线谱和音阶唱名的书，共分上、下、续、后四编，前三编成书于1713年。上、下二编四卷中论述了乐律、管弦律制、乐器制造等多方面的要点。有关记载五线谱和音阶唱名的部分在续编一卷中，它记述了葡萄牙人徐日升（1645—1708）与意大利人德礼格（约1670—1745）来中国后传入的五线谱及音阶唱名法。后编一百二十卷成书于1746年，记述了各种典礼音乐，并录有舞谱、曲谱。全书保存了许多明清时期珍贵的音乐资料。

八、中国最早的简谱歌曲集

近代音乐教育家沈心工(1870—1947)是简谱的积极传播者之一。他编写的《学校唱歌集》于1904年出版,成为我国国内出版并流行的第一部简谱歌集。

九、中国最早的音乐刊物

李叔同(1880—1942)主编的《音乐小杂志》是中国最早的音乐刊物。该刊第一期除日本人所作的两幅插画和三篇文章外,封面设计、美术绘画、社论、乐史、乐歌、杂纂、词府各栏,均由李叔同以"息霜"的笔名一人包办。《音乐小杂志》的创刊号是在日本东京编印后寄至国内发行的。《音乐小杂志》作为我国最早的音乐刊物,在我国的音乐刊物出版史上占有重要的地位。

十、中国最早出版的钢琴曲集

1919年由商务印书馆出版的《进行曲集》是中国最早出版的钢琴曲集。20世纪初,西洋乐器大量输入,钢琴教学在师范学校、教会学校和一些私人开办的学堂中有了初步的发展。辛亥革命后,学习钢琴的人与日俱增,对钢琴教学的质量要求也越来越高。过去那种初级粗浅的教材已远远不能满足学习者的要求。为了解决当时广大学习者的需求,商务印书馆印了一批外国钢琴曲谱集,《进行曲集》是这批钢琴曲谱集中最早的一本,也是我国目前所见的最早出版的一本钢琴教材。

第十五节 音乐发明

一、最早的节拍器

节拍器发明于1816年,发明者是德国的约翰·内波穆克·梅尔采尔。他是机械乐器的创制人,曾研制出百音琴(即机械乐队)、助听器以及音乐节拍器。1816年,他发明的第一只较为完善的节拍器在奥地利首都维也纳首次与公众见面,从此,节拍器成为全世界音乐爱好者的宠物。

二、最著名的三位小提琴制作大师

意大利著名的提琴制作师安东尼奥·斯特拉第瓦利(1644—1737)、阿玛蒂和瓜尔涅利。其中安东尼奥·斯特拉第瓦利将小提琴持琴法从膝头移至肩上。

这三位提琴制作大师均居住在意大利北部的克雷莫纳小镇。现在,出自克雷莫纳三位制作大师之手的提琴,往往价值数十万元。它们之所以如此昂贵,除了音乐上的实用价值外,本身还是一件造型优美的艺术品。

三、最有贡献的管乐器音键系统发明者

木管乐器从雏形到基本定型,经历了几个世纪,在改革发明者中成就最大的是德国慕尼黑的长笛演奏家、乐器改革家塞奥尔德·波姆。他试制成功了环键式长笛,设计了一整套合理的新指法,并从理论上取得了长笛近吹口四分之一处管径接近于抛物线的精确数据,把管体的 3/4 改为圆柱形管,使长笛的有效管长达到管径的 30 倍,从而使各音的八度关系都准确了。此外,他还把椭圆形的吹孔改成圆角矩形,并加大了音孔的直径,使音色更丰满、明亮。后来人们称他研制的长笛机械结构体系为"波姆体系",并移植到其他木管乐器上,使木管乐器的结构基本完善。

四、最早的录音装置

美国人托马斯·阿尔巴·爱迪生在 1877 年设计的留声机,是世界上最早的录音装置。同年 12 月 6 日,爱迪生的助手、机械工人约翰·克卢西制造出了第一台样机,并用这台样机录制了爱迪生唱的歌《玛莉的山羊》。1878 年 4 月 24 日,爱迪生留声机公司在纽约百老汇大街成立,并开始销售业务。他们将这种留声机和用锡箔制成的很多圆筒唱片配合起来,出租给街头艺人。最早的家用留声机,是 1978 年生产的爱迪生·帕拉牌留声机,每台售价 10 美元。

五、最早的弦乐四重奏

18 世纪以前的"原始乐队"并没有任何固定的编制,乐队成员的多少和乐器的种类,是由贵族雇佣乐队的条件或作曲家的要求确定的。

1755 年,23 岁的奥地利作曲家海顿受聘于冯贝格伯爵,在宫廷里专职作曲。当时的器乐曲流行用两只小提琴合奏同一旋律,用大键琴伴奏。由于大键琴的音量较弱,低音部分有时就得用大提琴来加强。冯贝格伯爵的乐队一共只有四个人:两个小提琴手、一个中提琴手和一个大提琴手。这样的一个乐队编制使海顿颇伤脑筋。经过反复研究,他把两只小提琴分为两个声部,让中提琴充当内声部,使和声效果更为丰富,彻底用大提琴替代大键琴来演奏低音部。于是,第一个弦乐四重奏团成立了。

海顿一生中共谱写了 77 首弦乐四重奏曲。迄今,弦乐四重奏仍一直被认为是最高雅、最富于表现力的一种音乐形式。

六、速度最快的钢琴调律

现代钢琴的弦架是铸铁制件,而老式的弦架由于材料和结构不合理,琴弦很容易走音,往往在音乐会的幕间还得临时调音。因此,早期的钢琴独奏音乐会,演奏者必须聘用一位钢琴调律师随场,以保证钢琴音调的准确性。

基于以上原因,乐器改革者曾别出心裁地进行了一系列革新,但大多以失败告终。由此,关于钢琴音色与音准问题,唯一可以改进的就是调律师的技术。第一是调律师的音准概念,第二是调音的速度。

1980 年,美国纽约的但丁钢琴厂举办了一次专业调律师比赛。比赛的方法是将所有参赛用钢琴调高一个半音,要求调律师在最短的时间内将所有音恢复到原来的音高。最后,调律师史蒂夫·费尔查尔特创造了 4 分 20 秒的最快调律速度而夺得桂冠。

七、最长的休止符

美国音乐家约翰·凯奇是一位孜孜不倦的音乐试验家。他摒弃了传统的演奏技巧和作曲技法,以"加料钢琴"的先驱者出名。"加料钢琴"就是在传统钢琴的弦上或各弦之间,放上各种不同的物体,从而改变原来的音响和音色。

他的作品《4分33秒》是最著名的、前所未有的无声乐曲,该曲的休止符长达4分33秒,创最长休止符的世界纪录。

八、最早的磁带录音机

最早使用磁带的录音机,是"布拉特纳"型录音机。1929年,在英国埃尔兹利的布拉特纳色彩和音响摄影棚,为了使音响和摄影能够同步,使用了这种磁带录音机。这是在德国音响技师克尔特·休蒂雷的专利基础上,由制作人路易斯·布拉特纳设计的,也是最早采用电子放大器的录音机。1931年,英国广播公司购买了布拉特纳的第一台磁带录音机。

九、中国大锣

中国大锣是人们非常熟悉的打击乐器,它是中国人在音乐方面的一项伟大发明。迄今为止,最早的出土实物是广西贵港罗泊湾一号古墓的西汉初期的一面铜锣,距今已有2000年的历史了。

有位外国音乐家曾说过:"一个交响乐队,没有一面中国大锣,就未免有些逊色。"俄国著名作曲家柴科夫斯基创作的《第六交响曲》中,恰到好处地运用了中国大锣,深深地打动了听众的心弦。世界上最古老的交响乐团——德累斯顿交响乐团使用的一面中国大锣,是我国清朝时制造的,它是进入西洋管弦乐队的第一件中国乐器。直到今天,大锣仍然是西洋管弦乐队和交响乐队必备编制中唯一的中国乐器。

十、近代音乐方面最伟大的发明

比利时人萨克斯于1840年发明的萨克斯管,被公认为几百年来在乐器方面最伟大的发明。萨克斯管是发明者萨克斯结合了铜管乐器和木管乐器的部分构造而创制的,它通过吹奏单簧片来发音,演奏方式类似木管乐器;但管身为铜质,乐器的发音方式更类似铜管乐器。这种乐器的音质浓厚、色彩丰富,是很受人们欢迎的新型乐器。到了20世纪,由于爵士音乐的盛行,萨克斯管日益成为现代音乐中的重要乐器。

第十六节 电影音乐

一、最早在影片中发声的电影音乐

早期的有声电影是用放映机和留声机同时工作来发声的。放映时工作人员必须手持唱机磁头、眼望银幕,在需要配乐时立即把唱机磁头放在唱片上。中国最早的发声电影是1931年天一影片公司拍摄的《歌场春色》。该片由李萍倩导演,宜景琳主演。1933年,联华影业公司摄制了《母性之光》,该片由田汉编剧,聂耳作曲。

插曲《开矿歌》的曲调清新、刚健。同时二部合唱形式也第一次出现在电影音乐中。

二、世界上最早的电影音乐

电影从无声到有声,经历了一个巨大的转变过程。20世纪初,人们逐渐领悟到无声电影需要用音乐来渲染剧情,也可以以此掩盖放映机的噪声,于是就尝试在电影中加入音乐。1900年9月13日,澳大利亚墨尔本市政厅放映了世界上最早的配乐纪录影片《基督教的士兵》。这部纪录片长50分钟,由救世军巴依奥斯克普公司拍摄,为影片配乐作曲的是澳大利亚音乐家R.N.马卡诺里。1908年11月17日,法国巴黎公开放映的《基斯大公的暗杀》是世界上最早配乐的故事片。这部影片由卡米尤·桑萨恩斯作曲。

三、最早的立体声电影音乐

1932年,电影制片人阿贝尔·甘斯和安德雷·戴布利为甘斯的无声电影巨作《拿破仑》配上立体音响,从而获得专利。该片于1935年在巴黎的帕拉马温特影剧院首次放映。

1941年,迪士尼制片厂拍摄的动画片《幻想曲》首先使用了美国无线电公司和华特·迪士尼制片厂合作制成的立体声音乐。影片的音乐由费城交响乐团演奏,列奥波尔德·斯托科夫斯基指挥。

四、奥斯卡最佳音乐奖

从1934年开始,奥斯卡最佳音乐奖设最佳作曲、最佳配乐和最佳歌曲三项奖。作曲奖授予为大型故事片创作一系列音乐的作曲家;配乐不是单纯选配现成的乐曲,而是创造性地使用与主题有关的音乐素材;最佳歌曲奖授予为大型故事片创作主题歌的对象。在1942年第15届奥斯卡颁奖仪式上,美国著名音乐家欧文·柏林担任了最佳歌曲奖的授奖人。他打开密封名单后,惊愕了一下,随即笑逐颜开地说:"我很高兴能把这个奖颁给这个我久已熟识的家伙。"原来获奖的正是他为影片《假日旅店》所作的歌曲《白色的圣诞节》,欧文·柏林成了第一位给自己颁奖的人。

五、中国第一部配音电影

1931年上海明星影片公司拍摄的《歌女红牡丹》是中国第一部配音电影。该片由洪深编剧,张石川导演,董克毅摄影,胡蝶主演。1931年3月15日在上海"新光大戏院"首次放映时,不仅轰动了全国各大城市,而且名扬东南亚各地,上海远东公司的代表菲律宾影片商,花了18 000元才买下了这部影片的上映权。

六、中国最早的电影主题歌

1930年联华影业公司摄制的电影《野草闲花》中的《寻兄词》是中国最早的电影主题歌。在电影里穿插歌曲,或者根据电影的主题思想写成主题歌,对增加气氛和阐发影片的主题思想有很大的作用。《寻兄词》由《野草闲花》的男、女主角金焰和阮玲玉两人主唱。尽管《寻兄词》的思想性和艺术性微不足道,但由于它是中国第一首电影主题歌而具有重要的历史价值。

第十七节　世界十大音乐盛会

一、世界上最大的音乐节

1969年8月15日，在美国纽约市郊胡士托一个私人农场，举行过一次举世无双的大型音乐节，来自各州的参加者多达45万人，起先规定买票入场，后因人多票少无法控制，干脆免费开放。这次活动的口号是"和平与音乐"，历时三天三夜，没有发生暴力事件，还在现场诞生了几个婴儿。农场主人麦斯·雅斯卡一夜之间成了名人。

二、最大规模的几场流行音乐会

1980年9月13日，在纽约中央公园举行的埃尔顿·约翰音乐会，约有40万人参加。一年后在同一地点，有50万人参加了西蒙和格芬克的联合音乐会。1973年7月29日，纽约瓦特斯·格兰举办了摇摆音乐节，在这个音乐节上，有60万人参加，但只有15万人购买了入场券。

三、音乐会演员、观众之最

最大的合唱是出现在1937年8月2日德国布鲁劳的一次大合唱，在有16万人参加的合唱比赛的结尾，有6万人齐声演唱。参加人数最多的古典音乐会，是1986年7月5日在纽约中央公园的大草坪上，由纽约爱乐乐团演奏的一场免费的露天音乐会，估计有80万人参加。观众之最的纪录，是1986年4月5日在得克萨斯的休斯敦市中心创造的，人们看见了照射在建筑物表面的激光图，估计有130万人前来观赏这一激光表演，并造成了休斯敦历史上最大的交通堵塞。

四、最早的音乐比赛

约公元6世纪在特耳菲城为纪念阿波罗神斩巨蟒的大型比赛是最早的音乐比赛。比赛的项目除了体育外，还有音乐与诗歌。古希腊人相信：公开的比赛不仅可以刺激演奏者的才能，而且能提高一般听众的欣赏水平。

五、最早的公演音乐会

世界上最早收费凭票入场的音乐会，是1672年由英国的小提琴家约翰·巴尼斯特举办的。音乐会的场地是一个大房间，里面摆着一些椅子和桌子，像一家啤酒店。票价一先令。巴尼斯特组织了几个乐师，在搭起的小台上演奏，每晚6点开始，一连演奏了6年之久。

六、音量最大的音乐会

1976年5月31日，英国伦敦的查尔顿足球场的一场举世无双的大音量音乐会是音量最大的音乐会。舞台上放置了80台800瓦超级DC30A扩音机、20台600瓦高音200型分频器，扩音设备的输出总功率高达76 000瓦的超大音量

使得靠舞台前50米观众席的噪声达120分贝。尽管如此,仍有成千上万的人甘愿冒终身耳聋之险而前去赴会。

七、最多的谢幕次数

1983年7月5日,奥地利维也纳国家歌剧院演出普契尼的歌剧《波西米亚人》拥有最多的谢幕次数。世界著名的男高音歌唱家普拉西多·多明戈的表演特别出色。当他的领唱结束后,雷鸣般的掌声长达一个半小时,多明戈谢幕达83次,成为歌剧史上歌唱演员所获得的最高殊荣。

八、最长时间的重演

1844年,在英国的一场音乐会中,亨德尔的一首歌受到没完没了的欢迎,弄得其他节目上不了台,只得宣布散场了事。世界上最长时间的重演,是1792年首次上演的西马罗沙的歌剧《塞格雷多的婚礼》,在当时奥匈帝国皇帝里奥布尔德二世的命令下,全剧重演。

九、票价最贵的几场音乐会

1985年1月17日,意大利著名男高音歌唱家帕瓦罗蒂在夏威夷州府檀香山音乐厅举办一场演出,这场音乐会的最低票价竟达125美元,而且早在半年之前就已全部预订完毕。不过,据当地报纸报道,檀香山的票价仅为帕瓦罗蒂在美国内华达州的拉斯维加斯城(著名的"赌城")演出时票价的一半。在"赌城"演出时,票价高达250美元。19世纪末,被誉为"瑞典夜莺"的抒情花腔女高音歌唱家詹尼·琳德(1820—1887)的音乐会票价则更为昂贵。音乐迷为了聆听她的演唱,不惜血本地付出653美元去购得一张票。

十、音乐气氛最浓的城市

维也纳堪称世界音乐之都。全市共有五个大的交响乐团,不计其数的小乐团,剧院二十三个,还有大量的音乐厅。每天晚上,各个剧院座无虚席,观众穿上最新潮、最漂亮的服装来观看演出,聆听音乐。无论是在街头,还是在饭店、咖啡馆,维也纳到处洋溢着音乐之声。甚至撳一下电话机上的按钮,也能听到动人的音乐。

第十八节 中国音乐

一、中国创办的第一支军乐队

1899年,袁世凯在天津接受了德籍顾问的建议而组建了中国第一支军乐队。这个乐队大概二十人,所用的乐器和外国行伍中的铜管乐队一样,曾为慈禧演奏。

二、中国现存的最早的军乐队

清华大学军乐队,始创于1916年,是中国现存的最早的军乐队,至今仍活跃在业余管乐界。

三、中国最早的小提琴制造厂

1949年6月1日,我国建起了第一家小提琴厂——新中国乐器厂(即北京提琴厂)。后来,上海、天津、广州、营口和苏州等城市也相继建立了小提琴厂。现在乐器科研部门已开始采用先进的科学技术,使我国的小提琴生产水平大大提高。

四、中国第一座本民族音乐家铜像

1982年11月27日,上海音乐学院塑立的该院创建人萧友梅的半身铜像是中国第一座本民族音乐家铜像。萧友梅,1884年生在广东中山;1901年考入日本东京高等师范附属中学,兼读于东京音乐学校;1912年赴德国莱比锡音乐学院,学习音乐理论和作曲;1920年回国后,在北京大学附设音乐传习所、北京国立艺术专门学校音乐系任教;1927年在上海筹建国立音乐学院(即现在的上海音乐学院),并任教授、教务主任、院长等职。"九一八"事变后,萧友梅组织了"抗日救国会",鼓励全校师生创作爱国歌曲。他创作的《国耻歌》《国难歌》等在当时都有一定的影响力。

五、中国最早的说唱音乐

荀子(约公元前313—前238)的《成相篇》是中国最早的说唱音乐。《成相篇》的音乐形式取材于民间说唱和歌谣,共分三个乐章。"相"是一种由舂米或筑堤的劳动工具发展而成的打击乐器,用以击节说唱。"成相"是当时民间流传的一种说唱、歌谣形式,后来发展成诗歌形式。全篇四句一韵,按一定的节奏朗读,无固定的曲调,其节奏类似快板。作品大多宣传为君治国之道,间杂有历史故事,对当时的现实也有所批判。

六、中国古代最著名的音乐机构

汉武帝元鼎五年(公元前112年)所设立的乐府是中国古代最著名的音乐机构。"乐府"如同现代的歌咏团,协律都尉是该机构的最高业务领导人。乐府专业工作者将从赵、秦、楚等地区收集来的地方民歌进行整理、加工,然后由协律都尉谱成新曲,教给乐人歌唱,供宫廷帝后王妃、公侯将相等人欣赏。"乐府"最繁盛时人员有800多人,他们大多是一流的音乐家、文学家和民间艺人。这种音乐机构是汉代经济水平发展到一定高度的背景下,文化相随发展的产物。

七、中国最早的对外音乐文化交流

中国最早的对外音乐文化交流始于西周周穆王十三年(公元前963年)。当时,周穆王亲自率领一支庞大的歌乐队西行,一直到达与黑海相连的黑湖,全程往返35 000多里。这支乐队每到一处,就与当地的部落首领互赠礼品并举行盛大的演出。现在的傀儡戏、皮影戏、杂技等,就是那时传入我国的。在交通很不发达的情况下,周穆王率队,不辞辛劳、跋山涉水,为发展中西方音乐文化交流作出了巨大贡献。他率领的这支庞大的歌乐队成为我国最早出国访问的音乐团体。

八、中国最早的器乐演奏比赛

中国最早的器乐演奏比赛是唐朝贞元年间(公元785—804年)在京城长安举行的琵琶比赛。当时,长安的

东街和西街搭起了两座彩楼,在东街彩楼上的琵琶手是来自西域的康国人康昆仑,他是宫廷琵琶演奏家,号称"琵琶第一手";在西街彩楼上的是化妆成少女的琵琶演奏家段善本。据《乐府杂录》中记载,比赛开始后,康昆仑弹了一曲《羽调录要》后,段善本立即移到"枫香调"弹奏,结果康昆仑为段善本的弹奏所倾倒,乃拜段善本为师。

九、中国古代最早的音乐学校

西周时期(公元前11世纪—前8世纪)的"大司乐",距今已有3000多年的历史。当时统治阶级很重视音乐,把音乐看成是统治国家的重要工具。"大司乐"作为周朝的音乐机构,掌握着音乐教育和执行礼乐的职能,它的培养对象主要是王室和贵族子弟,也有一些是从民间选拔出来的优秀音乐人才。学习内容主要为音乐美学、演唱和舞蹈;学时为7年,从13岁开始学习,20岁毕业;学生人数达1400余人,其中音乐教师(乐工)有600多人,可称得上是一所师资雄厚、机构完备的音乐学校。

十、最早传入中国的古钢琴

最早传入中国的古钢琴是1582年来中国传教的意大利学者利玛窦(1552—1610)献给万历皇帝的礼品。这架钢琴是17世纪意大利制造的一种长方形琴身的庆巴罗古钢琴,名为"铁弦琴",又称西琴、雅琴或72弦琴。与此同时,利玛窦还向我国乐师介绍了8首用古钢琴演奏的欧洲教会乐曲。

第十九节 中国名琴

所谓琴、棋、书、画当中的"琴",是我国历史上最古老的弹拨乐器之一,现称古琴或七弦琴。古琴的制作历史悠久,许多名琴都有文字可考,而且具有美妙的琴名与神奇的传说。其中最著名的是齐桓公的"号钟"、楚庄王的"绕梁"、司马相如的"绿绮"和蔡邕的"焦尾"。这四张琴被人们誉为"四大名琴"。现在,这名扬四海的"四大名琴"已成为历史的陈迹,但它们对后世的影响并没有消失。

一、号钟

"号钟"是周代的名琴。此琴音之洪亮,犹如钟声激荡、号角长鸣,令人震耳欲聋。传说古代杰出的琴家伯牙曾弹奏过"号钟"琴。后来"号钟"传到齐桓公的手中。齐桓公是齐国的贤明君主,通晓音律。当时,他收藏了许多名琴,但尤其珍爱这个"号钟"琴。他曾令部下敲起牛角,唱歌助乐,自己则奏"号钟"与之呼应。牛角声声,歌声凄切,"号钟"则奏出悲凉的旋律,使两旁的侍者个个感动得泪流满面。

二、绕梁

今人有"余音绕梁,三日不绝"之语。其语源于《列子》中的一个故事:周朝时,韩国著名女歌手韩娥去齐国,路过雍门时断了钱粮,无奈只得卖唱求食。她那凄婉的歌声在空中回旋,如孤雁长鸣。韩娥离去三天后,其歌声仍缠绕回荡在屋梁之间,令人难以忘怀。

琴以"绕梁"命名,足见此琴音色之特点,必然是余音不断。据说"绕梁"是一位叫华元的人献给楚庄王的礼物,其制作年代不详。楚庄王自从得到"绕梁"以后,整天弹琴作乐,陶醉在琴乐之中。有一次,他竟然连续七天

不上朝,把国家大事都抛在脑后。王妃樊姬异常焦虑,规劝楚庄王说:"君王,您过于沉沦在音乐中了!过去,夏桀酷爱'妹喜'之瑟,而招致了杀身之祸;纣王误听靡靡之音,而失去了江山社稷。现在,君王如此喜爱'绕梁'之琴,七日不临朝,难道也愿意丧失国家和性命吗?"楚庄王闻言陷入了沉思。他无法抗拒"绕梁"的诱惑,只得忍痛割爱,命人用铁如意去捶琴,琴身碎为数段。从此万人羡慕的名琴"绕梁"绝响了。

三、绿绮

"绿绮"是汉代著名文人司马相如弹奏的一张琴。司马相如原本家境贫寒,家徒四壁,但他的诗赋极有名气。梁王慕名请他作赋,相如写了一篇《如玉赋》相赠。此赋辞藻瑰丽,气韵非凡。梁王极为高兴,就以自己收藏的"绿绮"琴回赠。"绿绮"是一张传世名琴,琴内有铭文曰"桐梓合精",即桐木、梓木结合的精华。相如得"绿绮",如获珍宝。他精湛的琴艺配上"绿绮"绝妙的音色,使"绿绮"琴名噪一时。后来,"绿绮"就成了古琴的别称。

一次,司马相如访友,豪富卓王孙慕名设宴款待。酒兴正浓时,众人说:"听说您'绿绮'弹得极好,请操一曲,让我辈一饱耳福。"相如早就听说卓王孙的女儿文君才华出众,精通琴艺,而且对他极为仰慕。司马相如就弹起琴歌《凤求凰》向她求爱。文君听琴后,理解了琴曲的含义,不由脸红耳热,心驰神往。她倾心相如的文才,为酬"知音之遇",便夜奔相如住所,缔结良缘。从此,司马相如以琴追求文君,被传为千古佳话。

四、焦尾

"焦尾"是东汉著名文学家、音乐家蔡邕亲手制作的一张琴。蔡邕在"亡命江海,远迹吴会"时,曾于烈火中抢救出一段尚未烧完、声音异常的梧桐木。他依据木头的长短、形状,制成一张七弦琴,果然声音不凡。因琴尾尚留有焦痕,就取名为"焦尾"。"焦尾"以它悦耳的音色和特有的制法闻名四海。

汉末蔡邕惨遭杀害后,"焦尾"琴仍完好地保存在皇家内库之中。300多年后齐明帝在位时,为了欣赏古琴高手王仲雄的超人琴艺,特命人取出存放多年的"焦尾"琴,给王仲雄演奏。王仲雄连续弹奏了五日,并即兴创作了《懊恼曲》献给明帝。到了明朝,昆山人王逢年还收藏着蔡邕制造的"焦尾"琴。

第二十节　中国音乐人物

一、获奥斯卡音乐奖的第一位中国作曲家

1988年,第60届奥斯卡电影大奖经过激烈的角逐后,中国青年作曲家苏聪,因在影片《末代皇帝》中的出色配乐而捧得一座金像——奥斯卡最佳音乐奖。这是中国作曲家第一次获得奥斯卡音乐大奖。

苏聪于1982年毕业于中央音乐学院,随后赴德国西柏林自由大学攻读比较音乐学博士学位。1985年,苏聪在匈牙利布达佩斯参加李斯特逝世100周年国际音乐大赛,他创作的《李斯特钢琴幻想曲》获得第二名。此后,极负盛名的彼得音乐出版公司特聘他为成员。

二、中国历史上最早的音乐家

在我国悠久的历史上优秀的音乐家是不计其数的。其中夔称得上是我国历史上最早的音乐家。夔生活的

年代,相当于我国传说中黄帝和尧舜禹时代的后期。据《尚书》记载,夔曾担任舜的乐官。夔原是生活在荒僻边缘地方的有音乐特长的平民百姓,后被舜破格提拔重用。夔担任乐官之后,曾亲自参与著名乐舞《韶乐》的创作和指挥。相传这部乐舞一直流传到 1000 多年后春秋战国时期的齐国,孔子听后赞叹曰"尽美矣,又尽善也"。可见夔的音乐技能之高超。

三、最早创立十二平均律的音乐理论家

我国明代杰出的科学家、音乐理论家朱载堉,是世界上第一个用科学理论创立"十二平均律"的人。他的律学著作达 17 部之多,完整、系统地创造了"新法密率",即十二平均律。朱载堉考证的律制在音高上的误差小,其精确程度使西方的一些音乐理论家也叹为观止。

四、世界上登台最少的演奏家

1950 年深秋的一个晚上,在中国江苏无锡的一次文艺晚会上,一位双目失明、年近花甲的老人,在舞台上演奏了一首二胡独奏曲《二泉映月》,博得了观众经久不息的掌声,演奏者也激动得热泪盈眶,又加演了一曲《听松》。他就是闻名中外的民间音乐家——瞎子阿炳。

阿炳原名华彦钧,江苏无锡人。从小酷爱音乐,随养父华清和道士学习各种乐器,能唱会奏,还能即兴编词创作。因生活所迫流落街头,后又不幸患眼疾而双目失明。他手中的二胡琴弦较粗,且绷得很紧,其他人一般是按不动的;他的琴声高亢而悠远,演奏别具一格,站着拉琴、边走边拉琴或将二胡琴筒夹在两膝间都是他常用的演奏姿势。由于他社会地位低下,虽然演奏技巧很高,却从来无缘上台表演。这次文艺晚会,是他有生以来第一次也是最后一次登台(饱经沧桑的华彦钧在这次演出后不久就与世长辞了)。

1951 年,天津人民广播电台首次播送了华彦钧的代表作《二泉映月》,1954 年又出版了《阿炳曲集》。中华人民共和国成立 10 周年时,中国对外文化协会将《二泉映月》作为我国民族音乐的代表作之一送给国际友人。从此,华彦钧的作品在国外广泛流传,并得到很高的评价。著名指挥家小泽征尔听了《二泉映月》后,不禁潸然泪下,他深受感动地说:"断肠之感,这句话太合适了。"

第二十一节　十大著名音乐学府

一、克利夫兰音乐学院

克利夫兰音乐学院(Cleveland Institute of Music)1920 年在美国俄亥俄州创立。

学院与著名的克利夫兰交响乐团紧挨相邻,是美国著名的音乐学府之一。学院的教师包括演奏家、作曲家、交响乐团成员、著名音乐人士等。学院自成立以来,一直非常注重提高学生的音乐素养,学生多次在各种大型音乐比赛中获奖。出色的音乐素质和综合能力使其毕业生受到欢迎。

二、巴黎国立高等音乐舞蹈学院

巴黎国立高等音乐舞蹈学院(Conservatoire National Superieur de Musique et de Danse de Paris),前身为 1784 年创建的"皇家歌唱学校"。1795 年法国国民议会下令将皇家歌唱学校与国立音乐专科学校合并而正式

成立该院,一般称巴黎音乐学院。中途曾暂时停办,直到 1816 年后才恢复。

学院隶属法国文化部,设有作曲、音乐学、音乐分析、演奏(唱)与舞蹈等专业。在校生来自世界各地。学院录取学生的名额根据当年空缺数额决定。各专业均无固定教材,由教师根据学生具体情况分别决定。毕业生自谋职业,对成绩突出者进行推荐。

该院培养了大量的音乐名家。

三、费城柯蒂斯音乐学院

费城柯蒂斯音乐学院(The Curtis Institute of Music)是 1924 年由 M. L. 博克为纪念其父柯蒂斯而捐款建立的学校,并亲任院长至 1970 年。由于该院拥有雄厚的实力,所以为来自世界各地的音乐天才儿童提供了免费入学的保证。

许多著名的音乐家曾在该校任教,如 L. 奥尔、C. 弗莱什、G. 皮亚蒂戈尔斯基、B. 马尔蒂努等。作曲家巴伯、指挥家伯恩斯坦均出自该校。

四、维也纳国立音乐演艺大学

维也纳国立音乐演艺大学(HochSchule fur Musik und DarstoHendo Kunst in wien),前身为 1815 年维也纳音乐之友协会设立的附属声乐学校,1817 年正式成立音乐学院并开始上课,属私立学校,1909 年被政府接管,1970 年改称现名,平时人们一般称其为维也纳音乐学院。

学校除设有器乐、声乐与指挥等音乐专业外,还有舞蹈、戏剧、电影等演艺方面的专业。作曲家马勒、贝尔格以及指挥家阿巴多、西诺波里、梅塔等皆出自该院。

五、朱利亚音乐学院

1923 年美国朱利亚基金会捐款 2 000 万美元创立朱利亚研究院,1926 年与音乐艺术学院(1905 年由 F. 达姆罗什创建)合并称为朱利亚音乐学院,1968 年因增设了舞蹈与戏剧专业而将校名改为朱利亚学院(The Juilliard School),但人们一般仍爱称其为朱利亚音乐学院。1969 年 10 月校舍迁至林肯表演艺术中心。

学院大部分教师是由纽约爱乐乐团和大都会歌剧院的音乐家兼任,学生来自世界各地。

学院名师荟萃,加拉米安、莱文、帕尔曼、克莱本与祖克曼等都曾执教于该院。

六、莫斯科音乐学院

莫斯科音乐学院(Moscow State Conservatory)于 1865 年由 N. 鲁宾斯坦创建并任院长,柴科夫斯基曾任教于该院。

学院除设有音乐学、作曲、指挥、歌剧、器乐等专业外,另还有师资进修班与研究生班,是世界上少数能颁发博士学位的音乐学府之一。学院图书馆藏书丰富。

有众多的音乐名家出自该院,如拉赫玛尼诺夫、斯克里亚宾、哈恰图良、肖斯塔科维奇与奥依斯特拉赫等。

七、皮博第音乐学院

皮博第音乐学院(Peabody Institute of the Johne Hopkins University)于 1857 年由乔治·皮博第在美国马

里兰州的巴尔的摩创立。该院1977年与著名的约翰霍浦金斯大学合并,成为其所属的音乐学院,是美国著名音乐学府之一。

八、皇家音乐学院

皇家音乐学院(Royal College of Music,RCM)前身为1876年由威尔士亲王创建的国家音乐培训学校,1883年正式成立音乐学院,并由英国女王与G.格罗夫任首任院长。

该院拥有英国音乐藏书最多的图书馆和最齐全的音乐专业学科。

布里顿、沃思·威廉斯、萨瑟兰等曾就读于该院,中国小提琴家薛伟在25岁时受聘为该院最年轻的教授。

九、丹麦皇家音乐学院

丹麦皇家音乐学院(Royal Danish Academy of Music)于1867年成立,丹麦最古老的音乐学府。

学院课程设置包括创作、表演、指挥、理论、评论等。

学院因开设的专业不同,而制定了3～7年不同的学制。学生毕业后可获得证书,成绩优良者可继续深造。

十、西贝柳斯音乐学院

西贝柳斯音乐学院(Sibelius Akatemia),芬兰最高音乐学府,在国际上也享有盛名。

学院设有作曲与音乐理论系、乐队与合唱指挥系、独唱音乐系、音乐教育系、教堂音乐系、民间音乐系以及爵士音乐系等。

学制3～5年不等,学生毕业后可获得副博士学位。

第二十二节 对西方音乐历史影响最大的50部作品

对西方音乐历史影响最大的50部作品如下。

(1)斯特拉文斯基:《春之祭》。Stravinsky:*Rite of Spring*.
(2)瓦格纳:《崔斯坦和伊索德》。Wagner:*Tristan and Isolde*.
(3)蒙特威尔第:《奥菲欧》。Monteverdi:*L'Orfeo*.
(4)贝多芬:《第九交响曲》。Beethoven:*Symphony No.9*.
(5)贝多芬:《第三交响曲》。Beethoven:*Symphony No.3*.
(6)贝多芬:《后期四重奏》。Beethoven:*Late Quartets*.
(7)德彪西:《前奏曲》。Debussy:*Prélude*.
(8)德彪西:《佩利亚斯与梅丽桑德》。Debussy:*Pélleas et Mélisande*.
(9)巴赫:《平均律钢琴曲集》。Bach:*The Well-Tempered Clavier*.
(10)华雷西:《电离》。Varèse:*Ionisation*.
(11)海顿:《四重奏作品33》。Haydn:*Quartets Op 33*.
(12)李斯特:《b小调钢琴奏鸣曲》。Liszt:*Piano Sonata In b Minor*.
(13)史托克豪辛:《Ylem》。Stockhausen:*Ylem*.
(14)梅西安:《Modes de Valeurs》。Messiaen:*Modes de Valeurs*.

(15) 布列斯：《无主之锤》。Boulez：*Marteau sans maître*.
(16) 莫扎特：《唐·璜》。Mozart：*Don Giovanni*.
(17) 勋伯格：《第2号四重奏》。Schoenberg：*Quartet No.2*.
(18) 佩鲁天：《Sederunt Principes》。Perotin：*Sederunt Principes*.
(19) 马豪：《Mes Notrese Dame》。Machaut：*Mes Notrese Dame*.
(20) 韦伯：《魔弹射手》。Weber：*Der Freischütz*.
(21) 莫扎特：《第9号钢琴协奏曲》。Mozart：*Piano Concerto No.9*.
(22) 舒伯特：《冬日的旅程》。Schubert：*Winterreise*.
(23) 舒伯特：《流浪者幻想曲》。Schubert：*Wanderer Fantasy*.
(24) 柏辽兹：《幻想交响曲》。Berlioz：*Symphonie Fantastique*.
(25) 格鲁克：《奥费奥和尤尼迪斯》。Gluck：*Orfeo ed Euridice*.
(26) 勋伯格：《皮埃罗·兰尼尔》。Schoenberg：*Pierrot Lunaire*.
(27) 勋伯格：《空中花园》。Schoenberg：*Hanging Gardens*.
(28) 佩里：《达夫妮》。Peri：*Dafne*.
(29) 肖邦：《十二首练习曲之十》。Chopin：*12 Etudes*，*Op 10*.
(30) 海顿：《第26号交响曲》。Haydn：*Symphony No.26*.
(31) 凯奇：《4分33秒》。Cage：*4′33″*.
(32) 萨提：《Parade》。Satie：*Parade*.
(33) 李斯特：《前奏曲集》。Liszt：*Les Préludes*.
(34) 费德曼：《Projections》。Feldman：*Projections*.
(35) 格林卡：《Ruslan i Lyudmila》。Glinka：*Ruslan i Lyudmila*.
(36) 贝多芬：《后期钢琴协奏曲》。Beethoven：*Late Piano Concertos*.
(37) 勋伯格：《钢琴组曲》。Schoenberg：*Suite for Piano*.
(38) 格素多：《牧歌第五集》。Gesualdo：*Fifth Book Madrigals*.
(39) 格林卡：《卡马林斯基亚》。Glinka：*Kamarinskaya*.
(40) 马勒：《第六交响曲》。Mahler：*Symphony No.6*.
(41) 韦伯：《小品6首》。Weber：*6 Bagatelles*.
(42) 贝格：《窝泽克》。Berg：*Wozzeck*.
(43) 库隆：《黑天使》。Crumb：*Black Angels*.
(44) 莱克：《Come Out》。Reich：*Come Out*.
(45) 蒙特威尔第：《晚祷》。Monteverdi：*Vespers*.
(46) 史基阿宾：《普罗米修斯》。Scriabin：*Prometheus*.
(47) 艾华西：《未答的问题》。Ives：*Unanswered Question*.
(48) 格什温：《波吉与贝丝》。Gershwin：*Porgy and Bess*.
(49) 赫斯特：《沙维奇》。Holst：*Savitri*.
(50) 柏辽兹：《夏夜》。Berlioz：*Nuits d'été*.

参 考 文 献

[1] 李重光.基本乐理通用教材[M].北京:高等教育出版社,2004.
[2] 李重光.李重光基本乐理600问[M].长沙:湖南文艺出版社,2001.
[3] 童忠良.基本乐理教程[M].上海:上海音乐出版社,2001.
[4] 晏成佺,童忠良.基本乐理教程[M].2版.北京:人民音乐出版社,2006.
[5] 孙从音.乐理基础教程[M].上海:上海音乐出版社,1991.
[6] 张虔,景作人.音乐欣赏普及大全[M].北京:中国戏剧出版社,1996.
[7] 高兴,江柏安,姚军.大学音乐[M].武汉:华中理工大学出版社,1997.
[8] 袁静芳.民族器乐[M].北京:人民音乐出版社,1987.
[9] 田可文.中西方音乐通史提要[M].武汉:中国地质大学出版社,2000.
[10] 吴钊,刘东升.中国音乐史略(增订本)[M].2版.北京:人民音乐出版社,1993.
[11] 张洪岛.欧洲音乐史[M].北京:人民音乐出版社,1983.
[12] 钱仁康.欧洲音乐简史[M].北京:高等教育出版社,1991.
[13] 薛金炎,李近朱.交响音乐通俗讲座[M].上海:上海音乐出版社,1989.
[14] 人民音乐出版社编辑部.西洋百首名曲详解[M].北京:人民音乐出版社,1985.
[15] 李岚清.李岚清音乐笔谈——欧洲经典音乐部分[M].北京:高等教育出版社,2004.